작품의 고향

한국미술 작가가 사랑한
장소와 시대

작품의 고향

THE PLACE AND THE TIME OF ARTS IN KOREA

임종업 지음

/ 차례

장소는 역사다

반 고흐의 〈별이 빛나는 밤〉을 직접 보았을 때 기억이 생생하다. 온몸의 터럭이 곤두서는 희유한 경험이었다.

원경으로 잡은 곤히 잠든 마을. 가까이 사이프러스 한 그루가 있고 하늘에 별들이 반짝인다. 이발소 그림과 흡사한 구도. 화집에서 여러 차례 본 풍경화 앞에서 왜 전율했을까.

그림에 박힌 화가의 몸짓 때문이었다. 가까이 들여다보았을 때의 놀라움이라니……. 화폭에는 진득한 물감을 끌고 금세 지나간 듯한 붓 자국이 선명했다. 하늘로 솟구친 사이프러스도, 회오리치는 별무리도, 붓을 잡은 작가의 몸놀림 자체였다. 그 움직임은 곧바로 내 몸으로 옮겨졌다. 사이프러스는 한 그루 나무에서 신에게 바치는 기도로, 별은 총총 빛에서 작가의 내면에서 요동하는 예술혼으로 바뀌었다.

프랑스 남부 아를과 파리 교외 오베르 쉬르 와즈에서 작가를 만났다. 반

고흐가 말년에 이젤을 세워 초벌그림을 그린 장소들이 곳곳에 있었다. 그 자리에 서보니 그림 속 강 마을이 있고 사이프러스가 있었다. 그림 속으로 들어간 기분. 그 골목에 차림새가 다를 뿐 사람들이 오가고, 그 들판에 까마귀 대신 비행운이 어지러웠다. 반 고흐의 그림은 실경이었다.

〈별이 빛나는 밤〉은 생레미 정신병원을 드나들 무렵의 것이다. 아를에서 그가 거닐었을 법한 거리, 병동에 갇힌 그가 밖을 내다보았을 법한 창 밑에 서보고서 그의 심경으로 들어갔다. 미술공동체 꿈이 어그러지고 믿었던 고갱이 떠난 뒤의 좌절, 그 너머로 풀어내고 싶어 죽을 것 같은 내면의 응어리. 오베르 쉬르 와즈는 자폐하여 누에처럼 모든 것을 쏟아내고 죽음으로써 작가로 부활한 곳이다.

반 고흐는 왜 아를 들판을 헤매고, 오베르 쉬르 와즈에서 영혼을 소진했을까. 그에 앞서 탄광촌으로 들어간 까닭은 무엇일까. 광산은 무엇을 그려야 하는가라는 주제의 탐색, 프로방스는 어떻게 그려야 할까라는 빛과 색채의 발견, 그리고 오베르 쉬르 와즈는 그가 깨달은 바를 펼치려 숨어든 안식처였다고 정리하면 어떨까.

전율은 붓놀림 때문이 아니었다. 그림에서 순교자처럼 살다 간 한 인간의 시대증언을 들었기 때문이다.

그 뒤로 그림이 달리 보였다. 좋은 작품은 본디 그러할 테지만 나는 그제야 '감'을 얻었다고나 할까. 형상과 색채가 작가를 동반하며 그림은 내게 오감으로 왔다. 어떤 것은 눈으로, 어떤 것은 명료한 문장이 되어 귀로, 또 어떤 것은 땀이 진득한 촉감으로. 작가가 현장에서 반응한 느낌 그대로의 작품들은 때로 나를 밀쳐내고 때로 끌어당겼다. '밀당' 경험이 쌓이면서 긴 시

간 발길을 잡는 작품의 특징이 숨은 그림처럼 나타났다. 그것은 두 가지로 요약된다. 화가의 궁극적인 관심과 이를 표현하는 방식의 지극함. 대개 양자는 표리를 이뤘다. 감동은 철저하게 그 크기 또는 깊이에 비례했다.

궁극적인 관심은 무엇인가. 내가 파악하기론 인문화한 공간, 즉 장소였다.

공간은 좌표 또는 영역이다. 동경과 북위로 표시되는 특정 지점, 또는 어느 곳에서 어느 정도 떨어진, 넓이 얼마의 지역으로 인지된다. 그곳이 산야라면 흙, 바위, 물이 있어 나무가 자라고 조수가 깃든다. 촌락이라면 사람들이 물길과 기슭에 기대어 지은 집들이 있고 각자의 방이 있다. 그뿐이다. '나'가 그곳에 있어 경험될 때 공간은 비로소 장소가 된다. 촌락은 골목을 거느린 마을이 되고, 집은 내 몸 뉘일 안식처가 되고, 사람들은 이바구하는 이웃이 된다. 마을에 사연이 감아들고 산야의 전설은 우리 이야기가 된다. 장소는 경험이다.

내게 감동을 준 작품들의 장소를 찾아 나섰다. 거기에 작가가 있었다.

인왕산 겸재, 오지리 이종구, 통영 전혁림, 진도 허씨 삼대, 제주 강요배. 작가와 그의 고향이 짝을 이룬 예다. 나고 자란 그곳 산하와 풍광이 그림에 고스란했다. 형상이 그러하거니와 색과 색의 조화는 산하에 대한 작가의 애정이었다. 이들 그림은 그 앞에 서 있는 것만으로 오롯이 이해가 되고 보는 이를 행복하게 만든다.

박대성의 경주, 황재형의 태백은 당기는 '무엇'를 발견하고 안착한 제2의 고향이다. 생래적인 고향, 타고난 체질의 주파수와 동조하는 곳이려니와 적극적인 장소의 발견인 만큼 제2의 고향에서 그려진 작품은 작의가 두드러진다. 작품이 주는 느낌이 강렬한 것은 그런 탓이다. 뒷맛이 진해 돌아서서

곱씹어야 했다.

　서용선의 영월, 김기찬의 골목안, 송창의 임진강은 작가가 꾸준히 찾아가 그림을 그리고 안식을 얻는 장소다. 딱히 중뿔난 장소가 아니기에 '왜'는 작품의 추동력이되 그림에서 잠복한다. 따라서 작품은 여러 점이 함께 모일 때 콘텍스트를 얻어 말을 한다. 퍼즐 맞추기의 즐거움.

　'오윤의 지리산'은 어폐가 있다. 민중미술 작가라면 한번쯤 작품화할 정도로 지리산은 널리 사랑을 받은 곳이다. 장소라기보다 상징이다. 들어가면 보이지 않고, 나오면 이미지로 남을 따름이다. 미술운동과 장소가 짝을 이룬, 한국미술사에서 희귀한 예를 목격하는 기쁨이 크다. 작품은 '뼈대 산줄기'처럼 전형성에 머물 위험이 있다.

　이길래, 김경인의 소나무는 장소가 아니다. 하지만 소나무가 일정 기후대, 특히 한반도에서 오래 전부터 자생해온 점에서 한국이란 장소성을 얻었다. 한국화에 으레 등장할 만큼 친숙한 소재이기에 '어떻게'가 초점이다.

　결론으로 얻은 단 한 문장, "장소는 역사다". 허랑하지만 어쩌겠는가.

　5000킬로미터 거리를 두고 꽃핀 경주 로마문명, 골육상잔으로 기반을 다진 조선왕조, 조선을 조선이게 한 진경산수 시대, 일제강점기 한반도의 재편, 이데올로기로 찢긴 남북, 도시와 농촌에 휘몰아친 개발 광풍.

　작품의 고향을 더트는 일은 행복이자 고역이었다.

　서울, 서산, 지리산, 진도, 제주, 통영, 경주, 영월, 태백, 임진강을 순례하는 동안 한반도의 산하가 파노라마처럼 펼쳐졌다. 산은 꿈틀거리다 평야로 잦아들고, 강이 그 사이로 구비치고 그 끝에 바다가 파도쳤다. 이 땅에 살아왔고 지금도 질기게 살아가는 민중의 몸짓으로 바뀌었다. 연대기였던 한국

사가 실물이 되었다.

오감으로 다가왔다고 했거니와 그림은 그림일 뿐 텍스트가 아니다. 형과 색으로 느낌과 뜻을 전달할 따름이다. 나는 작가가 말하지 않은 것을 말하고 싶었다. 작품이 내게 전해준 느낌을 풀어내고 싶었다. 하여, 작가와 작품을 두고 불가피하게 사설을 늘어놨다. 아무리 긴들 형해화한 줄글로써 작품의 곡진함에 이를 수 있겠는가.

이 땅을 사랑하고 그 사랑을 내게 전해준 작가들에게 이 책을 바친다. 인용한 열 세 명은 내 좁은 시야에 들어왔을 뿐이다.

강요배, 〈별나무〉 | 2010년, 캔버스에 아크릴, 162×130cm.

1

아! 돌에도 피가 돈다

/ 불국사와 박대성

한국화가 **박대성**(1945~)은 경주와 동의어다. 1999년 이래 경주 남산자락에 터잡고 경주를 소재로 작품활동을 하기에 그렇고, 신라 천년왕국의 요체를 체득했기에 그렇고, 그것이 작품에 고스란히 재현되었기에 그렇다. 경주는 톈산산맥을 넘고 타클라마칸 사막을 건너 비단길 9000킬로미터를 달려온 로마문명의 정화가 한반도의 동쪽 끝에서 대장정을 마무리한 도시. 수많은 사람이 그 영화를 찬탄하지만 작품으로 승화시킨 이는 애오라지 박대성뿐이다. 한국 최고의 서예가 추사의 필법에서 비롯한 거침없는 붓질은 그의 대표적인 구도인 부감법과 함께 장중함에 이른다. 그의 작법은 땅에서 문자를 읽어내 형상화하기. 수천 년에 걸쳐 상징의 극에 이른 한자의 정립 과정을 거꾸로 밟는다. 그의 작품 앞에 서면 그 울림이 고스란히 몸으로 전사되는 것은 그런 까닭이다. 경주에 터잡은 신라인의 웅숭깊음과 그곳 지세를 따라 틀어앉은 유적의 뜻이 그로부터 천년 동안 자라난 식생과 더불어 박대성의 혜안을 거쳐 우리 앞에 구현된 것은 불국사나 석굴암과 동급의 기적이라고 본다.

1

보리 이랑 우거진 골 구으는 조각돌에
서라벌 즈믄 해의 수정 하늘이 걸리었다

무너진 석탑 우에 흰구름이 걸리었다
새 소리 바람 소리도 찬 돌에 감기었다

잔 띄우던 구비물에 떨어지는 복사꽃잎
옥적玉笛 소리 끊인 골에 흐느끼는 저 풀피리
비가 오나 눈이 오나 첨성대 우에 서서
하늘을 우러르는 나의 넋이여

2

사람 가고 대臺는 비어 봄풀만 푸르른데
풀밭 속 주추조차 비바람에 스러졌다
돌도 가는구나 구름과 같으온가
사람도 가는구나 풀잎과 같으온가

저녁놀 곱게 타는 이 들녘에
끊쳤다 이어지는 여울물 소리

무성한 찔레숲에 피를 흘리며
울어라 울어라 새여 내 설움에 울어라 새여!

〈승무〉의 조지훈(1920~1968)이 1942년 이른 봄 경주를 휘돈 끝에 얻은 회심의 시 〈계림애창鷄林哀唱〉이다. 혜화전문을 졸업하고 오대산 월정사 불교전문강원 외전강사外典講師를 거쳐 조선어학회《큰사전》편찬원으로 있을 때다. 그의 나이 스물 셋. 일제의 패악이 극에 이르러 전 국토의 병영화를 추진하던 때라 앞날이 막막하던 즈음일 테니, 그가 표연히 경주로 향한 것은 그런 심정의 발로였으리라.

아! 돌에도 피가 돈다

지훈은 에세이 〈돌의 미학〉에서 그 무렵을 이렇게 회고한다.

　내가 석굴암을 처음 가던 날은 양력 4월 8일, 이미 복사꽃이 피고 버들이 푸른 철에 봄눈이 흩뿌리는 희한한 날씨였다. 눈 내리는 도화불국桃花佛國, 그 길을 걸어가며 나는 '벽장운외사 홍로설변춘碧藏雲外寺 紅露雪邊春'의 즉흥일구를 얻었다. 이 무렵은 내가 오대산에서 나와서 조선어학회의 큰사전 편찬을 돕고 있을 때여서 뿌리 뽑히려는 민족문화를 붙들고 늘어진

선배들을 모시고 있을 때라 슬프고 외로울 뿐 아니라 그저 가슴속에서 불길이 치솟고 있을 때였다. 이때의 나는 신앙인의 성지순례와도 같은 심정으로 경주를 찾았던 것이다.

그에게 신라는 서양인에게 그리스와 같은 존재였다. 자신의 뿌리이자 우리 문화의 뿌리. 현실이 이상을 배반할 때 고향을 돌아보고 힘을 얻듯이, 자신을 지켜줄 나라는 물론 지키고 싶은 나라가 없는 상황에서 기대어 힘을 얻을 곳은 정신적인 고향이 아니겠는가. 그리하여, 그는 '피가 돌고 있는 석상에서 영원한 신라의 꿈과 힘을 보고 돌아왔다.' 그는 석굴암 본존불을 보고 난 뒤의 느낌을 한마디로 요약해 "돌에도 피가 돈다"고 표현했다.

나는 그것을 토함산 석굴암에서 분명히 보았다. 양공의 솜씨로 다듬어낸 그 우람한 석상의 위용은 살아있는 법열의 모습 바로 그것이었다. 인공이 아니라 숨결과 핏줄이 통하는 신라의 이상적 인간의 전형이었다. 그러나 이 신라인의 꿈속에 살아있던 밝고 고요하고 위엄이 있고 너그러운 모습에 숨결과 핏줄이 통하게 한 것이 불상을 조성한 희대의 예술가의 드높은 호흡과 경주된 심혈이었다. 그의 마음 위에 빛이 되어 떠오른 이상인의 모습을 모델로 삼아 거대한 화강석괴를 붙안고 밤낮을 헤아림 없이 쪼아내고 깎아낸 끝에 탄생된 이 불상은 벌써 인도인의 사상도 모습도 아닌 신라의 꿈과 솜씨였다.

신라는 그에게 조선, 고려 이전에 존재했던 왕조가 아니라 신앙과 예술 자체였던 것이다. '피가 도는 돌'을 경험했다면 더 이상 말해 무엇하랴.

〈현률〉 | 2006년, 종이에 수묵담채, 178×383cm.

신라 천년왕국의 꿈과 힘의 결정체

신라는 기원전 57년 한반도 동남부에서 일어나 통일 후에는 한반도 대부분을 차지했고, 935년 왕씨에게 법통을 넘기기까지 992년간 존속한 나라다. 8년을 더 보태어 천년왕국이라고 부른다. 석굴암은 그 천년왕국의 스케일과 정치精緻함이 집적된 고갱이로, 석굴암을 보았다면 신라를 보았다고 할 수 있다. 제대로 보았다면 말이다.

신라 유적으로 지상에 존재하는 것은 맥락이 거세된 첨성대, 포석정, 각종 석탑, 절터와 초석이 전부다. 나라가 망하고 천년이 흘렀으니 당연지사인데, 예외가 있으니 왕과 왕족의 시신과 함께 껴묻거리를 품은 능, 신라 갑남을녀의 불심佛心이 한군데 집적된 남산, 지상의 목조건축에서 천년 전 온전한 규모를 상상할 수 있는 불국사다. 그리고 예외 중 예외가 신라의 예술, 건축, 설화를 완벽에 가깝게 전승하는 석굴암이다. 다소 길지만《삼국유사》에 전하는 불국사와 석굴암에 얽힌 설화를 인용한다.

김대성이 전세와 현세의 두 세상 부모에게 효도하다 大城孝二世父母

모량리에 사는 가난한 여인 경조慶祖가 아들을 두었다. 머리가 크고 이마가 평평해 마치 성과 같아 이름을 대성大城이라고 했다. 집안이 가난해 제대로 기를 수 없자 부자 복안福安의 집에 머슴살이를 시켰다. 그 집에서 사경私耕으로 밭 두어 이랑을 주어 입을거리와 먹을거리를 마련했다. 그때 고승 점개漸開가 흥륜사에서 육륜회六輪會를 열려고 복안의 집에 와 시주를 권하자 복안이 베 50필을 시주했다. 이에 점개가 주문을 읽으며 축

원했다.

"시주님께서 시주하길 좋아하니 천신이 항상 지켜주시리라. 하나를 보시하면 만 배를 얻게 되니 몸이 편안코 즐거우며 목숨도 길어지리라."

대성이 듣고 뛰어 들어가서 어머니에게 말했다.

"제가 문간에서 스님이 외는 말을 들으니 하나를 보시하면 만 배를 얻는답니다. 생각해보니 저는 전생에 적선한 것이 없어서 지금 이렇게 가난한가 봐요. 지금이라도 시주하지 않으면 내세에는 더욱 가난해지겠지요. 제가 사경으로 받은 밭을 범회에 시주해 후생에서 받을 과보를 기대하는 것이 어떨까요?"

어머니가 좋다고 답하여 마침내 밭을 점개한테 시주했다. 얼마 안 되어 대성이 죽었는데, 그날 밤 재상 김문량金文亮의 집 공중에서 외치는 소리가 있었다.

"모량리 대성이란 아이가 이제 너의 집에 태어날 것이다."

집 사람들이 놀라서 사람을 시켜 모량리에 가서 알아보게 했더니 대성이 과연 죽었다. 하늘에서 외침이 있던 때와 같은 시각이었다. (문량의 아내가) 임신해 아기를 낳았다. 왼손을 꼭 쥐고 펴지 않다가 이레 만에 폈다. '대성'이란 두 글자가 새겨진 금간자金簡子가 쥐어져 있었다. 그래서 대성으로 이름을 삼았다. 대성의 어머니도 (재상의) 집에 맞아들여 함께 봉양했다.

그는 장성한 뒤에 사냥을 좋아하였다. 어느 날 토함산에 올라가 곰 한 마리를 잡고 산 아래 마을에서 잠을 자는데, 꿈에 곰이 귀신으로 변해 시비를 걸었다.

"네가 왜 나를 죽였느냐. 나도 너를 잡아먹겠다."

대성이 두려워하며 용서해달라고 빌자 귀신이 말했다.

"네가 나를 위해 절을 지어줄 수 있느냐?"

대성이 그러마고 맹세했다. 꿈에서 깨고 나니 땀을 흘려 요를 적셨다. 그 뒤로부터 사냥을 그만두고 곰을 위해서 곰을 잡았던 자리에 장수사를 세웠다. 이 일을 계기로 느낀 바 있어 자비로운 소원이 더해졌다.

그는 현세의 양친을 위해 불국사를 세우고, 전세의 부모를 위해 석불사를 세워 신림神林과 표훈表訓 두 성사聖師를 청해 각각 머물게 했다. 또 불상을 많이 만들어 길러준 노고를 갚았다. 한 몸으로 전세와 현세의 부모에게 효도한 것은 옛날에도 드문 일이었다. 어찌 착한 시주의 영험을 믿지 않겠는가?

대성이 석불을 조각하면서 큰 돌 하나를 다듬어 감실 덮개를 만드는데, 돌이 갑자기 세 조각으로 갈라졌다. 대성이 분하게 여기다가 잠시 졸았는데, 밤중에 천신이 내려와 다 만들어놓고 돌아갔다. 대성이 곧 일어나 남령으로 달려가서 향을 태워 천신에게 공양했다. 그래서 그곳 이름을 향령이라고 하게 되었다.

불국사와 구름다리와 돌탑 및 돌과 나무를 다듬고 새긴 솜씨는 경주의 여러 절 가운데 이보다 더 아름다운 곳이 없다. 옛 향전에 실린 기록은 위와 같지만, 절 안의 기록은 이렇다.

경덕왕 때의 재상 대성이 천보天寶 10년 신묘辛卯(751)에 불국사를 짓기 시작했다. 혜공왕 때를 거쳐 대력大曆 9년 갑인甲寅(774) 12월 2일에 대성이 죽자 나라에서 완성시켰다. 처음에 유가瑜伽의 고승 항마降魔를 청해 이 절에 머물게 했으며, 지금까지 이어져왔다. ('유가의 고승을 청해다가 마귀를 항복

시키고 이 절에 머물게 했다'고 번역할 수도 있다.)

　　그러나 옛 향전의 기록과 같지 않으니 어느 것이 옳은지 알 수가 없다.
이에 찬한다.

　　모량리 봄 지난 뒤에 세 이랑 밭을 시주터니
　　향령에 가을이 와 만금을 거뒀네
　　그 어머니 한평생에 가난타가 부귀해지고
　　재상은 한 꿈 사이에 두 세상을 오갔네

　　신라와 동일시될 만큼 당대 예술과 건축술이 집약된 석굴암에 관한 이야
기치고는 매우 소략하다. 재상 대성이 전세의 부모를 위해 세웠다는 연기緣
起와, 감실 덮개를 만드는 과정에서 천신의 도움을 받았다는 일화가 전할 뿐
이다. 일연(1206~1289)이《삼국유사》를 저술할 당시(1281년)는 적어도 50미
터에 이르는 높이와 화려함을 자랑하는 황룡사 9층목탑이 존재했을 정도
니, 석굴암은 많은 불적佛蹟 가운데 하나에 불과했을 수 있다. 또 그가 소재
로 삼아 기록한 것들이 대부분 당대인의 입길에 올라 설화의 지경에 이른
것들이어서 토함산 궁벽한 곳에 자리한 석굴암에 크게 주목하지 않은 것은
이해할 만하다. 실제 석굴암은《삼국유사》이후로 공식 기록에서 사라지고,
17세기 후반 정시한(1625~1707)의《산중일기山中日記》를 비롯한 개인 문집에
단편적으로 언급될 뿐이다. 그것도 '석굴암'이 아닌 '석불사'라는 이름으로.
　　석굴암은 1891년 울산병사 조순상이 중창한 바 있는데, 이를 기록한 편
액〈토함산석굴중수상동문吐含山石窟重修上棟文〉을 보면 당시 석굴암의 퇴락

한 정도를 짐작할 수 있다.

　주옥 같은 누각과 전각은 매몰되어 개암나무 무성한 터가 되고, 학 같
은 도리와 무지개 같은 다리는 승냥이의 잠자리에 여우와 토끼의 자취로
얼룩졌구나(珠樓玉殿埋沒榛莽之場 鶴架虹杠狼籍狐兎之跡).

이 편액은 일본의 불교미술학자 오노 겐묘(1883~1939)가 그 원문을 채록
해《극동의 3대 예술極東の三大芸術》에 실어두었다. 그러나 이후 행방을 알 수
없었는데, 1960년대에 불교사학자인 황수영(1918~2011)이 다시 찾아냈다.
어이없게도 그것은 앞뒤가 잘려진 채 간이 화장실 벽에 바람막이로 박혀 있
었다.

일본인이 발견하고 총독부가 수리하고

안타깝지만 석굴암은 일본인이 발견했다. 여기서 발견이라고 함은 '석불'
이 아닌 '석굴'을 이른다. 조선인들 사이에는 석불사, 석불 등으로 불렸으니
조선인들은 석굴암을 '돌로 만든 불상', 즉 신앙의 대상으로 보았을 뿐이다.
　1907~1908년 경주에 사는 일본인들 사이에 토함산 꼭대기 동쪽에 큰 석
불이 파묻혀 있다는 소문이 퍼져 있었다고 한다. 우연히 석굴암 부근에 가
게 된 우편배달부가 경주 우체국장 모리 바스케한테 석인石人이 많이 서있
다고 말해서 사람들이 알게 되었다는 구전도 있다. 당시 군수였던 양홍묵,
부군수 기무라 시즈오, 고적 애호가 모로가 히데오, 사진사 다나카 가메쿠

마 등이 답사를 했다고 한다. 그 후 제2대 통감 소네 아라스케(1849~1910)가 직접 와서 보았고, 얼마 지나지 않아 조선은 일본의 식민지가 되었다.

맨 처음에 식민 당국은 석굴암을 해체해 서울로 옮기려 했다. 조선총독부가 주도하여 경주 고적을 집중 조사했는데, 석굴암은 '긴급한 수리가 필요한 건조물'로 분류되었다. 해서, 경주 현지에 보존하는 것이 위험할 수 있으므로 경성으로 옮기고자 했다는 것이다. 하지만 현지의 심한 반발로 그 계획은 보류되고 1913년부터 1915년까지 3년에 걸쳐 2만2724원의 돈을 들여 중수하게 된다. 나라를 판 대가로 이완용이 15만원을 받은 것을 감안하면 중수에 들인 자본의 크기를 짐작할 수 있다.

당시 일본 미술사가들은 일본을 '아시아의 박물관'이라고 주장하며 일본 미술을 세계 미술사에 자리매김하려고 시도했다. 그것은 곧 일본 불교미술이 그리스, 인도의 미술과 연관 있다는 주장인 바, 그리스미술이 동쪽으로 전해져 인도미술과 뒤섞이는 간다라미술과 일본 불교미술과의 관계를 증명하면 일거에 해결되는 일이었다. 임나일본부설 등 한반도를 일본이 지배했다는 그들의 사관에서 볼 때, 석굴암은 일본 불교미술의 세계사적 보편성을 입증할 수 있는 '잃어버린 고리'에 해당하는 것이었다. 수리비 2만 원은 결코 아깝지 않은 돈이었다.

경주여, 경주여! 십자군사가 예루살렘을 바라보는 마음은 지금의 내 마음과 같다. 나의 로마는 눈앞에 있다. 나의 심장은 고동치기 시작했다.

우리 고대사 연구에 큰 영향을 미친 이마니시 류(1875~1932)가《신라사연구新羅史研究》의 후기에서 한 말이다. 아이러니하게도 경주행이 성지순례 같

았다는 지훈의 소회와 아주 흡사하다.

그들은 수리공사 책임자로 철도부설 기사인 이시마 겐노스케를 임명하고 진행 상황을 매일 총독부 기사 구니에다 히로시에게 보고하도록 했다. 현장 인력으로 당시 최첨단 분야인 철도산업의 엘리트 집단을 동원하고, 경성의 총독부에서 경주 현장을 꼼꼼하게 챙겼다는 얘기다. 그리고 공사 3년째, 재조립을 하면서 돔형 석실법당의 외부에 시멘트 콘크리트를 1미터 두께로 부어 굳혔다. 시멘트 공법을 활용한 문화재 수리는 당대의 최첨단 방식으로 경주 분황사석탑, 익산 미륵사지석탑에도 쓰였다.

총독부의 보수는 최선이었다고 본다. 당시 사진을 보면 돔 앞쪽 석재가 함몰돼 구멍이 뚫렸으며, 천개석 하부가 드러난 것이 돔 자체가 언제 무너질지 모를 정도였다. 긴급하게 공사에 착수하고 최첨단 공법을 동원해 세계적인 문화재를 재난으로부터 구조한 것이다.

하지만 그들이 복원한 것은 석굴암이 아니라 석굴암 껍데기였다. 해체한 석재를 다시 조립하면서 석재와 옹벽 사이를 채웠던 원래의 적심석積心石을 버리고, 석 자 두께의 시멘트 콘크리트로 뒤덮어 굳혀버린 것이다. 당시 돔 재조립 직전의 사진을 보면 적심석이 축대 아래 버려져 있다. 이로써 내부의 겉모습은 예전과 같을지 모르지만 돔의 구조적인 비밀을 드러내보일 여지를 없애버린 것이다. 석굴암은 인조 석굴을 조성하여 불상을 모신 세계 유일의 불교유적으로, 이 인조 석굴의 얼개는 신라의 건축술을 들여다볼 수 있는 창이다.

돔은 기둥을 없애고 반구형으로 천장을 얹어 아름답고 쾌적한 내부공간을 확보하는 건축 구조물이다. 부재들끼리 완벽하게 맞물려 허공의 반구형을 유지하고, 그 무게를 벽에서 받아 소화해야 하는 만큼 고도의 기술이 필

석굴암의 돔 구조

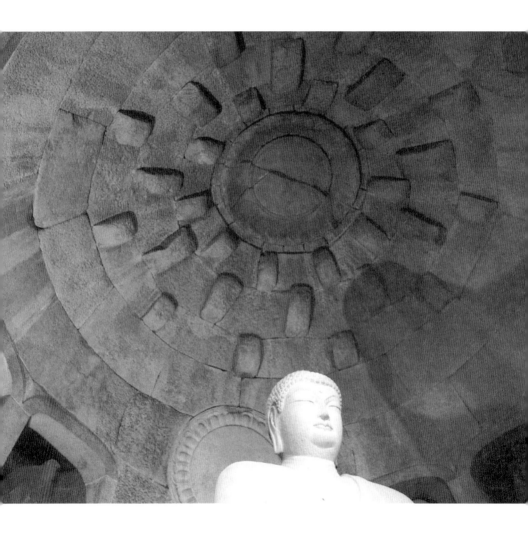

요하다. 그런 까닭에 돔은 로마의 판테온 신전, 이스탄불의 성 소피아 성당, 인도의 타지마할 등 기념비적인 건축물에 채용되어 왔다. 건축학자 마리오 살바도리(1907~1997)는 돔을 두고 "하늘에 가장 가까운 실체이며 인간이 만든 하늘의 표현으로서, 이로 인해 우리의 왜소함과 고독을 포용하여 맑은 밤하늘같이 보호하는 것처럼 보인다"고 말한다.

인도, 그리스, 유럽 등 인도-유럽 계열의 돔 구조물이 9000킬로미터 떨어진 경주에서 출현했으니 경천동지할 일이다. 일본인 학자들은 중간의 매개물을 찾는 데 혈안이 되어 중국의 운강, 용문, 천룡산의 석굴을 조사하기에 이른다. 하지만 이들은 바위절벽을 파고 들어간 것이어서 애초에 인조 석굴인 석굴암과 비교할 수 없다. 결국 석굴암의 돔은 신라의 자체 기술로 축조했다고밖에 볼 수 없는데, 일본인들은 천년 신라의 기술세계로 이르는 길목을 시멘트 콘크리트로 봉인해버린 것이다. 그들은 해체·보수에 앞서 석굴암의 얼개와 상황을 기록하는 절차도 생략하고, 어떻게 해체하고 어떻게 보수했는지에 관한 기록도 남기지 않았다. 하지만 당시 사진과 소략한 기록, 1960년대 한국인의 손에 의한 재보수 과정에서 비밀의 일단이 밝혀진다. 바로 돔 천장의 상부 3단에 걸쳐 돌출한 석구조물인 '동틀돌'이다.

돔 축조술은 자재의 무게를 줄이고 돔 자체의 무게를 아래쪽이 잘 받아내도록 하는 게 요체. 돔 자재는 최대한 얇고 튼튼한 재료를 사용하며, 불가피할 때는 부재의 가운데를 파내어 무게를 최대한 줄이는 방법을 쓴다. 성 소피아 성당은 로도스 섬의 점토로 만든 벽돌을 썼는데 그것은 물에 던져도 뜰 정도로 가볍다고 한다. 또 원심력으로 돔의 무게를 지탱하기 위해 건물 외부에 빙 둘러 버팀기둥을 세웠다. 판테온 신전은 무게를 줄이기 위해 돔 개별 자재들의 한가운데를 오목하게 덜어내고, 돔 한가운데는 아예 뻥 뚫어

버렸다.

석굴암은 서양의 돔이 택한 축조술과 정반대로 한 개에 수백 킬로그램에서 수 톤에 이르는 돌을 자재로 썼다. 돔 위쪽으로 갈수록 아래로 쏠리는 돌의 무게가 엄청난데, 이를 해소한 게 동틀돌이다. 동틀돌은 뭉툭한 머리에 긴 자루가 달린 것이 비녀처럼 생겼다. 천장의 면석들 사이사이에 끼워 밖으로 빼냄으로써 갈고리처럼 상하좌우의 면석을 물려 그 무게를 돔 외부로 길게 끌어낸다. 그 하중은 외부를 채운 적심석을 통해 든든한 땅과 연결해 분산시킨다. 석굴암은 이렇게 된 구조다.

총독부는 석굴암 자체의 빛을 가리고 일본의 태양신화를 덧입혔다. 전실이 기와로 이어져 있었다는 〈토함산석굴중수상동문〉 등의 사료를 무시하고 전실을 개방형으로 만듦으로써 햇살을 석굴 내부로 끌어들였다. 돔 천장돌에 '日本'이라는 글자를 음각해 넣기도 했다. 그리고 석굴암의 방향이 동짓날 해 돋는 방향과 대체로 일치하는 점에 편승해 한 해가 새롭게 시작하는 동짓날에 동해에서 떠오르는 태양의 햇살이 본존불 이마에 닿아 찬란하게 빛난다는 이야기를 유포시켰다. 1925년 보통학교 《국어독본》에는 새롭게 단장한 석굴암 기행문이 나오는데, 일출 때 아침 광선이 비친 불상의 아름다움을 찬양하는 내용이며, 관람을 마치고 나오니 가을 햇살이 일본해를 고루 비추고 있었다고 썼다. 식민 조선의 아이들이야 그렇다 쳐도 일본인들은 그들의 신 아마테라스 오오미카미와 천황폐하의 은덕에 감격해하지 않았을까.

유감스럽게도 사정은 지금도 다르지 않다. 경주로 수학여행 간 우리 아이들은 새벽에 토함산에 올라 일출 보는 걸 당연한 일정으로 알고, 일부 학자들은 복원한 전각을 없애거나 석실에 광창을 내야 한다는 주장을 펴고 있다.

살아있는 돌들의 웅성거림

음습한 이야기에서 벗어나 석굴암 안쪽으로 눈을 돌려보자. 놀라지 마시라! 거기엔 조성 당시 경주 거리를 활보하던 사람들이 웅성거린다. 시인 조지훈이 '돌에 피가 돌더라'고 말한 바로 그것이다.

먼저 본존불. 보통 석가여래상으로 알려져 있으나 조성 당시의 유행을 들어 아미타불이라는 견해도 있다. 160센티미터 높이의 좌대에 다리를 꼬고 자리 잡은 3.4미터 높이의 본존불은 일단 크기로써 보는 이를 압도한다. 선정에 들어 근엄하고 자비로운 부처의 표정이라고들 하는데, 내 눈에는 등을 곧추세운 앉음새와 떡 벌어진 어깨와 당당한 가슴이 돋보이고 원만한 얼굴에 눈·코·입이 균형 잡힌 것이, 힘깨나 쓰고 자기주장이 뚜렷한 신라의 젊은이로 보인다. 한쪽 어깨를 드러낸 홑겹 옷 아래로 젖꼭지가 도드라져 보인다. 항마촉지인降魔觸地印을 하고 있다는 오른쪽 손은 새끼손가락을 살짝 들어 올린 것이 근자에 만난 '여친'을 생각하며 까딱거리다 멈춘 듯하다. 경주거리를 거닐다 맞닥뜨릴 법한 화랑도나 부잣집 도령 모습이다. 수레 위에 앉은 그대로 좌대에 옮겨온 듯하다.

이상하게도 귀족 청년은 머리가 비정상적으로 큰 대두족이다. 인체 비례가 여물지 않은 소년기의 인물을 대상으로 삼아서일까? 걸음을 옮겨 석불 쪽으로 다가가면 대두족 청년은 변신을 시작해, 앞쪽의 전실과 본존불이 있는 주실을 잇는 비도扉道 앞 한가운데에 서면 당당한 신라의 청년으로 거듭난다. 그 순간은 균형 잡힌 얼굴이 돔 뒤쪽에 새겨진 연꽃무늬 광배의 한가운데에 자리잡는 때와 일치한다. 신라 경주의 청년은 그를 진정으로 흠모하는 단 한 사람을 위해 자기의 진면모를 보여주는 셈이다. 신라 석공의 정교

함은 이렇듯 시간과 공간에 모두 존재한다.

청년 앞에 도열한 네 명의 사천왕상과 두 명의 인왕상은 호위무사에 해당한다. 지근거리에 두 명씩 도열한 사천왕은 갑옷을 입고 무기를 갖춘 것이 신라인 장수의 모습이다. 그에 앞선 인왕은 퉁방울 눈, 주먹코 얼굴에 근육질 몸매로 간편복이 더 어울리는 서역 출신의 역사力士다. 한쪽 손으로 국부를 방어하고 다른 손은 막 상대를 향해 내지를 태세다. 방어하는 손을 보면 짧고 굵은 손가락을 가지런히 모아 직각으로 구부린 것이 무술 고수의 자세 그대로다. 어쩌면 귀족 청년의 행렬에 트로피처럼 앞세운 볼거리인지도 모르겠다.

제석천, 문수보살, 보현보살, 관음보살은 귀족 청년의 후원자. 이들 귀부인은 잠자리 날개 같은 옷에 귀고리, 목걸이로 성장盛裝한 채 청년을 에워싸고 있다. 이들은 30대 중반에서 40대 초반쯤으로 보이는데, 젊음의 정염과 나이듦의 노숙함을 동시에 갖추고 있다. 자비로우며 애틋한 시선은 짐짓 청년을 염두에 두고 있다. 옷깃을 살포시 잡은 손가락과 오이씨처럼 가지런하게 오므린 발가락을 보라.《화랑세기》에 전하는 당대 여인들의 떳떳한 분방함이 박제돼 있는 듯하다. 특히 뒤쪽에서 청년을 지켜보는 관음보살은 청년과 엄마, 아들 사이인 듯 얼굴이 흡사하다.

10대 제자는 황룡사, 분황사에서 오랜 정진을 끝내고 탁발을 나온 승려의 모습이다. 신라인인 듯 서역인인 듯 헷갈린다. 밝은 달 아래 밤새도록 노닐던 처용, 신라 패릉의 털북숭이 코쟁이 등과 더불어, 서역인들이 붐비는 국제도시스런 경주의 단면을 보여준다. 신라의 김씨 왕조가 서역과 가까운 흉노족을 시조로 하니 이상할 것도 없다.

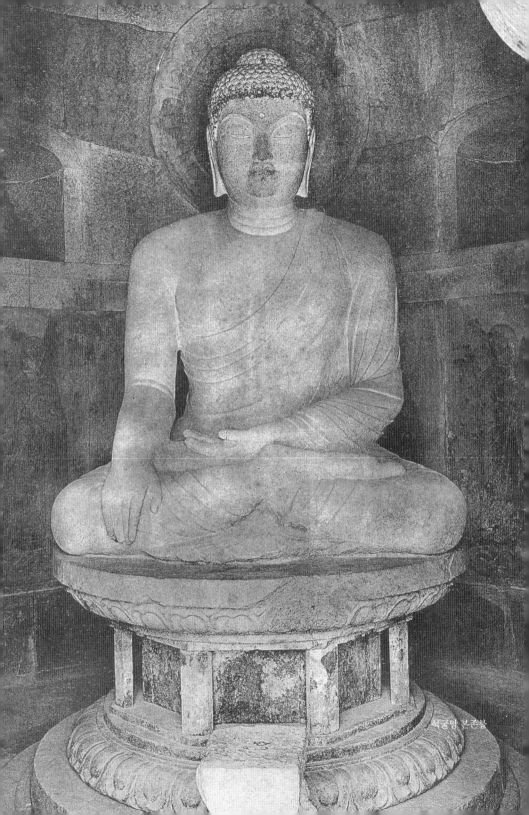

석굴암 본존불

석굴암의 여러 상들

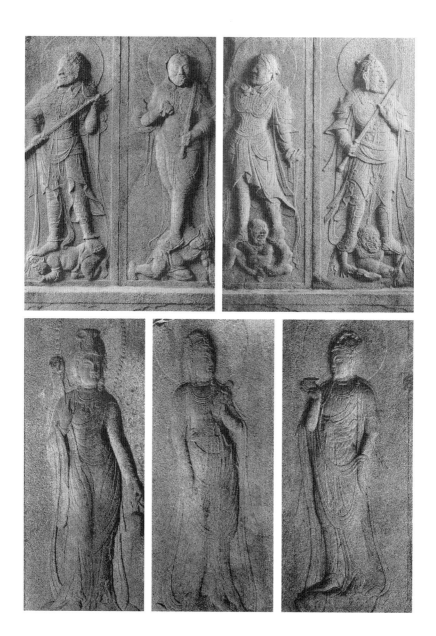

그림으로 되살아난 신라 천년의 영화榮華

석굴암이 신라시대에 박제되어 찬탄의 대상에 그친다면 참 의미없다. 1999년 이래 경주 남산자락에 둥지를 틀고 작품활동을 하는 박대성 화백이 있다. 그로 인해 신라 천년의 영화가 현대의 그림으로 되살아나고 있다. 박대성은 산수가 품은 형상, 또는 그것이 뿜어내는 아우라를 검은 먹으로 담아낸다. 경주를 대표하는 불국사, 석굴암을 조성한 김대성과 같은 이름이다. 우연일까?

"가장 아름다운 그림이 뭔 줄 알아요? 그건 명필이 그린 그림이오."

뜬금없어 보이는 그의 말에는 그가 발견한 진리가 숨어 있다. 논리의 출발은 한자다. 한자는 대상의 모양을 간략하게 본떠 상징화한 상형문자다. 수많은 이들의 지혜가 모여 형상을 얻은 한자는 가로·세로선과 삐침, 점이 진화해 여러 서체로 분화한다. 그것은 대나무 쪽과 종이에 앞서 바위와 거북껍질을 만나 기록에 이르는데, 서예가 부드러운 붓을 빌리되 칼끝으로 새기듯 하는 이치와 닿아 있다. '서도書道'라는 이름도 여기서 나왔다. 서도를 연마하면 수천 년에 걸쳐 한자체와 한자 시스템에 축적된 인간의 지혜를 깨닫게 된다. 곧 형상화 이전에 있는 자연의 이치에 이르게 되고 결국은 하늘의 이치에 닿게 된다는 것이다. 말을 줄이면, 붓글씨에 담긴 정신과 퍼포먼스를 그림에 투사하는 방법이 최고의 화법畵法이라는 지론이다.

"붓 봉鋒자는 쇠금변을 갖고 있지요. 붓은 바위에 글씨를 새기던 칼이 종이가 발명된 뒤에 종이에 적용한 도구입니다. 갑골문이나 비림碑林의 글씨에는 초기 붓놀림의 자취가 그대로 남아 있어요."

그는 조선을 통틀어 추사秋史 김정희(1786~1856)의 글씨를 붓글씨의 최고

봉이라고 친다. 최고가 되기 위해서는 최고와 대결하기! 팔에 마비가 오도록 따라 쓰면서 추사체의 비밀을 깨쳤다. 그것은 어깨, 즉 몸의 운용을 중봉中鋒에 실어 옮기기. 결국은 수양을 통한 '추상 같은 정신'이었다.

"추사가 본격적으로 그림을 그리지 않은 게 천만다행입니다. 만일 그분이 그랬다면 저의 설 자리가 없었을지도 모릅니다."

그는 1988년 실크로드를 중심으로 중국을 여행하면서 추사도 경험하지 못한 갑골문의 세계를 만나게 된다. 그가 학력 난에 늘 '실크로드 기행'과 '북한 기행' 두 가지를 적는 것도 그런 이유다.

그는 나이 쉰이던 1994년 뉴욕으로 갔다. 세계 화단의 요체를 체득하기 위해서다. 거기서 만난 그림 선생이 붓도, 먹도 모르는 것을 보고 한국적인 것이 세계적이라는 사실을 깨치고 6개월 만에 돌아왔다. 자발적 유폐를 하고 싶은 곳을 몇 군데 물색하다가 경주를 점찍고 서울에서 오르내리다 1999년 경주에 완전히 자리를 잡았다. 남산 밑 경애왕릉이 코앞인 곳이다.

박대성 하면 위에서 아래를 내려다보는, 전지적인 시점의 풍경화다. 작품 속에서 산과 물은 신축적이어서 스스로 길어지고 짧아지며, 그 사이에 집과 탑 등 인조물이 겨우 형상을 얻어 들어앉아 있다. 그의 작업은 한자 형성의 초기 단계를 거꾸로 밟는다. 즉, 자연에서 글자를 읽고 이를 다시 형상화한다. 작품 앞에서 으스스한 느낌이 드는 이유는 산줄기의 괴기스러움 탓이 아니라 응축된 세월의 막연함 탓이다. 수천 킬로미터에 이르는 신라와 인도의 거리, 《삼국유사》 설화와 석굴암·불국사 실물 사이의 800년 거리가 신축적으로 조합돼 있으니 그렇지 않겠는가.

그는 2015년 뉴욕 맨해튼 57번가 코리아소사이어티에서 개인전 《불밝힘굴Cave of Light》을 열었다. 1994년 뉴욕행의 무망함을 깨닫고 귀국한 지 20년

〈금강전도〉 | 2000년, 종이에 수묵담채, 134×169cm.

만의 일이다. 원효(617~686)가 당나라 유학에 나섰다가 해골 물을 마시고 문득 깨친 곳과 같은 '장소'이거니 감개무량했을 터다.

전시 작품도 각별하다. 햇빛 비치는 석굴암과 달빛 비치는 불국사가 대조되는 〈불밝힘굴〉, 보름달 아래 정자와 연꽃이 어우러진 〈만월〉, 캘리그래피가 금강역사의 두상을 감싼 〈금강역사〉. 다음은 작가와의 일문일답.

/ 《불밝힘굴》을 전시 이름으로 삼은 까닭은?

석굴암 본존불은 동짓날 떠오르는 첫 태양의 방향과 일치하고 불국사 대웅전 본존불은 정월 대보름달의 방향과 일치한다. 석굴암과 불국사를 조성한 신라의 재상 김대성은 최고의 건축가다. 해와 달을 갖고 놀지 않는가(이 부분은 일인 사학자의 견해를 수용하고 있다). 전생과 현생의 부모를 위해 각각의 절을 지은 것이나 음양의 조화를 이룬 것이나 기가 막힌다. 어떤 건축가도 그런 시도를 한 적이 없다. 미국인들은 의미를 잘 모를 거다. 하지만 실경을 바탕으로 한 추상산수의 역동성은 알 거다.

/ 왜 경주인가?

경주는 다이아몬드다. 인도, 로마 문명이 실크로드를 타고 중국을 건너와 완성된 곳이다. 대표적인 것이 석굴암이고 불국사다. 경주는 한반도에서 해가 가장 먼저 뜨는 곳이어서 좋은 기운이 모인다. 사계절이 있지만 겨울엔 춥지 않고 여름에 그다지 덥지 않다. 어자원이 풍부한 동해가 가깝고, 분지형 넓은 들에서 물산이 풍부하다. 신라가 천년 동안 수도로 삼아 문명의 꽃

〈불밝힘굴 Cave of Light〉 | 2009년, 종이에 수묵담채, 250×140cm.

〈금강화개〉 | 2009년, 종이에 수묵담채, 140×120cm.

을 피운 데는 그만한 이유가 있다. 내 그림은 음양조화와 여백에 현대적 디자인 개념이 들어가 있다. 그것을 추구하기에는 경주가 가장 적절하다. 동해 바람이 토함 육산과 만나면서 신라 천년의 문화가 꽃피었고, 그 자취가 불국사와 남산에 고스란히 남아 있기 때문이다.

/ 그렇다고 이사까지 할 필요가 있었는가?

이사하기까지 15년 세월을 헤매고 다녔다. 인도, 이스탄불, 카이로, 베네치아 등 문명이 꽃핀 곳을 찾아다녔다. 한국만큼 좋은 곳이 없더라. 산천경개가 아름답고 사계가 뚜렷한 것이, 한국은 축복받은 곳이다. 뉴욕에서 돌아오자마자 경주를 포함해 제주, 강릉, 한려수도 등을 누볐다. 경주만 한 데가 없었다. 작업실을 구해 3년 동안 서울을 오가며 작업하다가 남산 밑에 집이 나왔다는 얘기를 듣고 바로 계약했다. 부근에 두 곳의 왕릉이 있어 기운도 좋다. 작가한테는 '어디서'가 매우 중요하다.

/ 불국사나 석굴암도 읽는 게 가능한가?

예나 지금이나 뭘 지을 때 지세와 방향을 따진다. 천년이 지나도 땅은 변하지 않기 때문에 땅 모양과 건물의 놓임을 보면 애초 의도를 읽을 수 있다. 일종의 땅에다 쓴 기록이다. 불국사는 긴 회랑이 대웅전을 둘러싸는 독특한 구조인데, 긴 회랑은 용의 몸, 입구의 두 돌계단이 발톱의 형국이다. 진리의 세계로 가는 용화선을 상징한 것이다. 이런 시각으로 포석정을 보면 그곳이 국점國占을 치던 장소임을 알 수 있다. 그 모양이 불로장생을 상징하는 영지

버섯이다.

/ 땅 읽기와 작품은 무슨 관계인가?

땅에는 수천 년 자연의 섭리와 인간의 지혜가 녹아 있다. 말하자면 명필이 쓴 글씨다. 나는 산과 물을 읽고 그것을 신축적으로 작품으로 끌어들인다. 자연에서 글자와 문장을 읽어내는 것이다. 나는 한자가 상형문자화한 과정을 거꾸로 밟는다. 사람들이 내 작품에서 괴기스러움을 느끼는 것은 바로 그런 탓이다. 가장 아름다운 그림은 명필이 그린 그림이다. 그게 나의 지향이다.

〈남산〉 | 2010년, 종이에 수묵담채, 280×270cm.

2

인왕제색,
정신을 압도하고 감정을 울리는

/ 인왕산과 겸재 정선

소중화를 자처한 조선. 화가들은 중국 산하, 중국인을 그리고도 부끄럽지 않았다. 그런 시대에 기적처럼 나타나 진경, 즉 조선의 경치를 그린 **겸재 정선**(1676~1759). 김홍도, 신윤복과 함께 조선시대를 대표하는 화가다. 그의 그림은 그가 보고 느낀 그대로다. 즐겨 그린 곳은 인왕산, 한강 주변과 금강산. 특히 인왕산과 그 언저리 그림은 시대를 기록하는 증언이 되었다. 사천 이병연과의 우정에서 조선 사대부의 내면세계를 내보인다. 당대는 물론 지금도 그의 그림 한 점을 얻어 감상할 수 있다면 특권이다. 그 축에 들지 못하는 사람들은 가짜 그림으로 만족해야 했다. 짝퉁이 많은 것은 명성의 그림자다.

국립현대미술관 서울관은 잘 지은 건축물이다. 조선의 정궁인 경복궁과 큰길 사이로 이웃하는데, 주요 전시 공간은 지하 20여 미터에 두고 지상에는 12미터 높이의 건물에 몇 개의 접객시설을 내보일 뿐이다. 게다가 일제강점기에 지은 옛 경성의전 부속병원 건물 한 동과 조선시대에 지어진 종친부 건물 두 동을 품고 있다. 제 기능은 모두 갖고 있으면서 중뿔나지 않은 데다 시간의 켜를 끌어안은 것이 종갓집 며느리 같다.

서울관의 앉음새는 옛 종친부 그대로다. 종친부란 조선시대 왕실의 계보와 초상화를 보관하고, 왕과 왕비의 의복을 관리하며, 왕의 일가붙이를 다스리던 관청으로, 경복궁의 동문東門인 건춘문을 나와 중학천을 건너면 코앞이다. 삼청동에서 곱게 가지를 친 북악의 작은 줄기가 흘러내려 맺힌 데라 그곳에 앉혀진 건물은 우러러보인다.

아는 사람만 아는 비밀 하나. 서울관은 종친부를 품으며 땅의 무늬도 함께 품었다. 그것은 전시동과 교육동 사이의 샛길에 얕은 오르막과 내리막으로 살아있다. 서에서 동으로, 그러니까 정문에서 율곡로 1길로 향하면 오르막인데, 그 길에 서면 종친부 건물이 서서히 떠오른다. 시간여행을 하는 기분이다. 반대로 길을 잡으면? 놀라지 마시라! 경복궁 지붕들 너머 인왕산이 줌인한다.

서울관을 설계한 민현준 건축가는 샛길 중간에 거대한 사각형 틀을 세웠

종친부를 품은 국립현대미술관 서울관 전경 ⓒ박영채

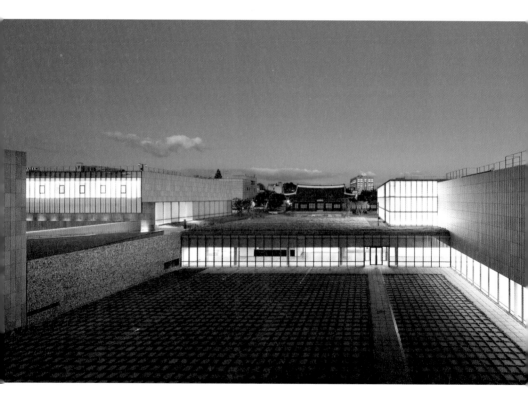

다. 그것은 일종의 통문인데, 행인은 그 문을 지나면서 한 번은 일상에서 내밀한 왕가로, 한 번은 도심에서 자연 속으로 이동하는 경험을 한다. 통과할 때는 문이지만 다가가는 동안에는 프레임이다. 프레임은 종요로움을 가두고 잡스러움은 제거한다. 한 프레임 속에서 종친부는 사극의 배경이 되고, 그 반대 프레임에서 인왕산은 겸재謙齋 정선(1676~1759)의 〈인왕제색仁王霽色〉의 세계로 초대한다. 서울관은 사극과 회화를 품은 건축물이란 얘기다.

인왕제색, 정신을 압도하고 감정을 울리는

국보 216호 〈인왕제색〉(79.2×138.2센티미터)은 겸재 정선이 76세 때인 1751년, 여름 날씨가 개어가는 인왕산의 풍경을 그린 수묵 산수화다. 겸재의 작품 중 드문 대작이다. 최고의 겸재 연구가인 간송미술관 최완수 연구실장이 정리한 작품연보를 보면 현전하는 겸재의 작품은 290점. 실물 없이 이름만 전하는 72점을 포함하면 모두 362점이다. 가로 세로 50센티미터 안쪽이 대부분이어서 화첩으로 묶여 있는 게 많다. 〈인왕제색〉은 〈노송영지老松靈芝〉(147×103센티미터), 〈취성도聚星圖〉(145.8×61.5센티미터), 〈여산초당廬山草堂〉(125.5×68.7센티미터), 〈청풍계淸風溪〉(133×58.8센티미터) 등과 함께 예외적으로 큰 작품이다.

또 다른 특징은 특정한 산의 전경인 점이다. 겸재의 진경산수화는 대부분 그가 탐승한 명승지를 원거리 또는 중거리에서 그렸다. 특정한 산의 전경 그림은 금강산과 인왕산이 전부다. 금강산은 몇 차례 다시 그렸으나 인왕산은 단 한 차례뿐이다. 〈인왕제색〉은 조선시대 산수화 가운데서도 특별한 존

〈인왕제색〉 | 1751년, 종이에 수묵, 79.2×138.2cm, 삼성미술관 리움.

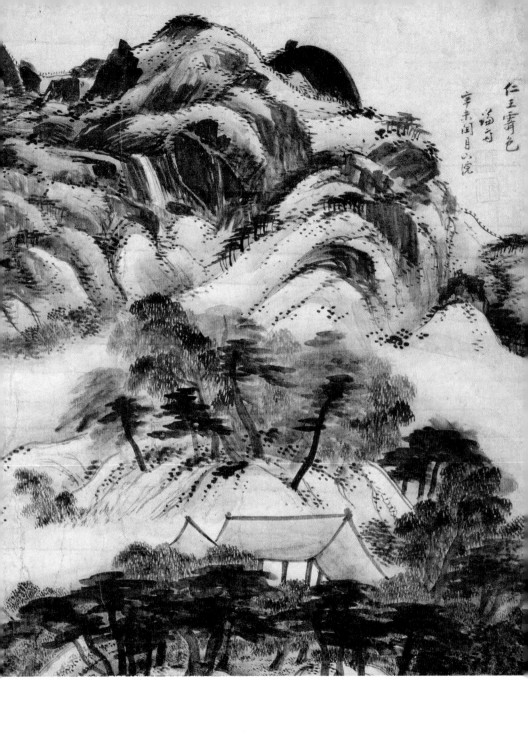

재다. 금강산은 겸재 외에도 유·무명의 작가들이 되풀이 그렸지만, 인왕산은 강희언(1710~1784)이 그린 소품이 하나 알려져 있을 뿐이다.

〈인왕제색〉의 특별함에 주목한 이가 미술사학자 오주석(1956~2005)이다. 복제품을 얻어 거실에 걸어두었다는 그는 "작품을 바라보고 있노라면 거실 장식용 그림이라 하기에는 부담스러우며 무언가 심각한 느낌을 떨칠 수 없었다"며 "감상자의 마음을 밝고 편안하게 해준다기보다는 오히려 보는 이의 정신을 압도하는 무거운 감정의 울림이 작품 속에 깃들어 있는 것 같은 이상한 생각이 들었다"고 털어놓은 바 있다.

그림을 살펴보자. 바윗덩어리들이 올망졸망한 주 능선에 거대한 검정색 암괴가 돌출해 있다. 오른편에서 한줄기 작은 바위능선이 갈라져 화면 앞으로 뻗어 나오고 그 끝에 기와집 한 채가 솔숲에 싸여 있다. 주 능선 아래로 물안개가 흐른다. 한 줄기는 바위고개를 넘어가고 또 한 줄기는 기와집 앞쪽에 머물러 있다. 안개가 화면 중간을 가로지르며 중경은 가려지고 원경이 오히려 선명한 게 특이하다. 정상의 화강암 암괴가 검정색이며 거기서 흘러내린 물이 세 군데서 줄기를 이루고 있는 것도 그렇다. 높이 338미터에 지나지 않는 야산에 산중턱을 가로지르는 안개라니. 게다가 검은 암벽을 타고 흘러내리는 물줄기는 또 뭔가.

거대한 화강암 덩어리인 북한산을 자주 오르내린 사람이라면 안다. 인왕이 그런 때를 품고 있다는 것을. 한양 토박이로 북부 순화방 창의리 유란동(현재 경복고등학교 구내)에서 태어나 인왕곡으로 이사해 인왕산 품에서 자란 겸재가 이를 모를 리 없다. 화강암은 햇빛에서 희게 빛나지만 물기를 듬뿍 머금으면 붉은색을 띤다. 날 맑은 날에는 석영이 흰 빛을 반사하고, 흐린 날에는 운모와 장석이 품은 빛이 도드라진다. 검붉은색을 띠는 때의 드물기는

짙은 안개가 중턱을 가리는 일에 버금간다. 〈인왕제색〉 속의 인왕산은 평생 한두 차례 볼까 말까 할 정도로 희유한, 하나의 사건에 속한다.

최완수는 '신미년 윤월(윤달) 하완(하순)'이란 작품 관지와 겸재의 절친 사천槎川이병연(1671~1751)이 사망한 날짜가 신미년(1751) 윤5월 29일인 점에 주목한다. 그리하여, 병석에 누운 지기의 쾌유를 빌며 칠순 노인인 정선이 혼신을 다해 그린 그림이 〈인왕제색〉이라고 추정한다. 겸재는 죽음을 앞둔, 북악산 기슭 육상궁 뒤편(청와대 서쪽 별관이 들어선 궁정동 1번지)에 사는 이병연을 문병하고 나와서 마음이 심란하던 차, 마침 자신의 집이 있는 옥인동 쪽을 바라보았을 때 인왕산 모습이 자기 심정과 흡사해 그림으로 옮겼다는 해석이다. 따라서 그림 속의 기와집을 이병연의 집으로 추정했다.

오주석은 〈인왕제색〉이 사천과 관계가 있는 그림이라는 점에서 최완수와 견해를 같이하지만, 사천의 사후에 그린 것으로 추정했다. 그는《승정원일기》를 뒤져 그해 윤5월은 장마철이어서 19일부터 25일 아침까지 장맛비가 줄창 내렸으며, 그날 오후 오랜 비가 완전히 개었다는 사실을 밝혀내 겸재와 사천의 관련성을 명확히 했다. 명지대 이태호 교수는 이병연의 죽음과 〈인왕제색〉은 무관하다고 본다. "한산 이씨 족보를 살펴보니 이병연은 신미년(1751) 1월 4일 81세로 세상을 떠났다고 적혀 있다"며 "그동안 이병연이 사망한 날짜를 1751년 윤5월 29일로 잘못 알았던 것"이라고 주장했다. 족보상의 사망 날짜가 정확하다고 해도 이 교수의 결론은 성급해 보인다. 이병언이 죽고 나서 〈인왕제색〉이 그려졌다는 점은 같기 때문이다.

〈인왕제색〉은 붓질에서도 여느 그림과 다르다. 먹을 겹겹이 쌓아 암괴를 그리는 방식은 〈인왕제색〉만의 특징이다. 그림에서 가장 도드라지는 산 정상의 암괴는 물론, 좌우에 병립한 두 봉우리도 같은 방식으로 그렸다. 비슷

《장동팔경첩》중 〈청풍계〉 ┃ 종이에 수묵담채, 33.2×29.5cm, 국립중앙박물관.

한 시기에 그려진 《장동팔경첩壯洞八景帖》의 〈청풍계〉와 〈독락정獨樂亭〉에서도 이런 방식은 드러나는데 〈인왕제색〉에서처럼 도드라지지는 않는다. 최완수는 완숙한 경지에 이른 겸재의 자신감이 드러난 것으로 설명한다. 또한 인왕산의 장소적·계절적 특성과 자신의 심경을 더불어 표현하기에 최적의 방식이었다고 본다. 비단이 아닌 장지를 선택한 것도 그렇다. 장지가 붓을 붙잡고 늘어져 먹을 듬뿍 빨아들이면서 비 온 뒤의 습윤한 기운을 표현하기에 적당하기 때문에 선택했다는 것이다.

그런 탓일까. 〈인왕제색〉에서는 여느 겸재화에서 보이는 붓질의 속도감이 덜한 편이다. 먹 쌓기는 소나무 숲에서도 보인다. 겸재의 다른 작품 속 소나무들 대부분이 각각의 나무둥치가 분명하며 이파리를 거느린 줄기가 쌀눈처럼 깨끔한 데 비해, 〈인왕제색〉에서는 나무들이 앞뒤 좌우로 뒤엉켜 보인다. 운무가 스민 숲을 드러내기 위한 적절한 선택이라고 판단한다. 물론 이런 추정은 겸재의 그림이 실경이며, 작품 관지가 정확하다는 전제에서 출발한다. 겸재의 그림들을 다 훑어보면 이 전제가 틀리지 않다. 인상파와 그들의 그림이 그러했던 것처럼.

60년 지기의 인연, 특별한 그림을 낳다

겸재와 사천은 어떤 관계이기에, 이렇듯 특별한 그림을 낳았을까?

둘은 60년 지기로 '척하면 척'의 관계다. 사천이 다섯 살 위이나 한마을에서 자라 농암農巖 김창협(1651~1708), 삼연三淵 김창흡(1653~1722), 노가재老稼齋 김창업(1658~1721)의 문하에서 동문수학했다. 장성해서 겸재는 그림으로,

사천은 시로 진경시대를 이끄는 쌍두마차 구실을 했다. 겸재가 그림을 그리면 사천이 시를 붙이고, 사천이 시를 써 보내면 겸재가 그에 맞춰 그림을 그렸다.

겸재가 65세 되던 해 경기도 양천현(지금의 강서구 일대) 현령으로 발령받아 서울을 떠나 있을 때, 삼척부사 자리를 버리고 상경해 있던 사천과 주고받은 시화를 엮은 게 바로 《경교명승첩京郊名勝帖》이다. 이 화첩 가운데 〈목멱조돈木覓朝暾〉(목멱산에 해가 떠오르다)을 보자. 인왕산 기슭에 살아서 해는 늘 낙산에서 떠오르는 줄 알았던 겸재한테 남산에서 떠오르는 해는 아주 신기한 현상이었을 거다. 남산은 서울의 안산案山이자 전국의 봉화가 수렴하는 곳이 아닌가. 양천현에서 바라본 일출은 아주 상징적이었던 셈이다. 겸재는 사천에게 이를 알리고 사천은 〈목멱조돈〉이라는 시를 지어 보냈다.

새벽 빛 한강에 떠오르니	曙色浮江漢
언덕들 낚싯배에 가린다	觚稜隱釣參
아침마다 나와서 우뚝 앉으면	朝朝轉危坐
아침 해 종남산에 솟는다	初日上終南

겸재는 이에 맞춰 그림을 그려 시와 합첩했다.

그것만으로는 〈인왕제색〉을 설명하기에 부족해 보인다. 사천의 죽음과 관련해서라면 굳이 인왕산이 아니라 사천이 사는 북악을 그릴 수도 있지 않은가. 나는 〈인왕제색〉이 자신을 알아주는 친구의 사망에 즈음해, 심경을 투사하며 겸재 자신과 동시대의 초상을 그렸다는 설에 동의한다.

《경교명승첩》중〈목멱조돈〉 | 1741년, 비단에 채색, 23.0×29.2cm, 간송미술관.

사상과 문예의 터전, 인왕의 부흥과 몰락

이제 인왕산이 무엇인가를 생각해볼 차례다.

인왕산은 조선 개국 무렵 왕궁의 주산으로 물망에 올랐다.

태조께서 임금이 된 뒤 팔도 방백들에게 무학대사가 어디 있는지 찾아
오라 하여 스승의 예로써 대접하며 나라 도읍을 어디에 정하면 좋겠느냐
고 물으니, 무학이 점을 쳐서 한양으로 정하고 인왕산을 주산으로 삼고
백악과 남산을 좌청룡, 우백호로 삼으라 하였다. 그러나 정도전이 이를
마땅치 않게 생각하고 이르기를 제왕이 모두 남쪽을 향하고 다스렸지 동
쪽으로 향하였다는 말을 들어보지 못하였다고 하였다. 이에 무학은 "지금
내 말대로 하지 않으면 200년 뒤에 가서 내 말을 생각하게 될 것이다"라
고 하였다.

차천로(1556~1615)의 문집 《오산설림五山說林》에 나오는 이야기이다. 200
년 뒤라면 임진년(1592)으로, 왜란이 일어나 서울이 함락되고 경복궁이 전
소된 해다. 전설은 믿거나 말거나이지만 허무맹랑으로 치부할 수 없는 진실
을 포함한다. 게다가 문집에 채록될 정도면 식자들 사이에서는 사실이라고
통용되었던 모양이다. 실제로 북악은 하나의 봉우리가 뾰족하게 치솟아 있
을 뿐 볼품이 없지만 인왕산은 호랑이가 웅크린 모양으로 웅장한 기품이 서
려 있다. 인왕은 사실상 백악(북악)의 의미론적 대체물이었던 셈이다.

인왕의 자락은 북악에 비해 넓다. 지금은 사직터널 위부터 창의문까지를
이르지만, 조선시대에는 창의문에서 능선을 타고 내려와 펑퍼짐해지면서

서대문을 지나 남대문에 이르는 넓은 자락으로 인지됐다. 그 영역은 궁궐과 가까운 요지로 조선 초기에는 왕족들이 주로 살았다. 세종이 태어난 곳이 그곳이고, 광해군이 왕기王氣를 누르기 위해 헐고 경덕궁(경희궁)을 지었다는 인조의 사가私家도 그 어름이다. 그러니까 두 명의 왕을 배출한 곳이다. 예술을 사랑했던 안평대군이 별장을 짓고 안거하기도 했다. 성종 이후로 그곳의 거주민은 왕족에서 사대부로 서서히 교체된다.

인왕산과 백악 기슭은 율곡학파의 발상지이자 근거였다. 구봉龜峯 송익필(1534~1599)과 율곡의 친구 백록白麓 신응시(1532~1585)가 대은암동, 우계牛溪 성혼(1535~1598)이 유란동, 송강松江 정철(1536~1593)이 인왕곡에서 태어났다. 율곡도 일찍이 백악 아래 집을 구해 살았다. 그 다음 세대인 죽음竹陰 조희일(1575~1638)이 대은암동, 청음淸陰 김상헌(1570~1652)이 궁정동, 선원仙源 김상용(1561~1637)이 청운동, 백사白沙 이항복(1556~1618)이 필운대에 살았다. 영의정을 지낸 문곡文谷 김수항(1629~1689)과 그 아들 6형제인 몽와夢窩 김창집(1648~1722), 농암 김창협, 삼연 김창흡, 노가재 김창업, 포음圃陰 김창즙(1622~1713), 중택재重澤齋 김창립(1666~1683) 등이 역시 백악 기슭에 살았다.

율곡학파는 퇴계退溪 이황(1501~1570)에 이르러 토착화한 성리학을 발전적으로 계승했다. 즉 이기理氣의 상호작용 때에도 '이'는 불변하고 '기'의 작용에 편승할 뿐이라는 기발이승설氣發理乘說을 주장하였으니, 만물의 성정이 기의 변화에 의해 결정된다는 이기일원론理氣一元論이 그것이다.

조선 성리학이 기틀을 잡자 문장, 글씨, 그림 등에서 조선의 독특함이 발현하기 시작한다. 송강 정철한테서 한글 가사문학이, 석봉石峰 한호(1543~1605)한테서 석봉체石峰體가, 창강滄江 조속(1595~1668)한테서 진경산수가 비롯했다. 겸재한테서 활짝 핀 진경문화의 꽃은 인왕 백악에 뿌리를

두었던 것이다. 겸재, 사천, 관아재觀我齋 조영석(1686~1761)을 두고 백악사단이라고 일컫는 것은 이런 까닭이다.

궁궐과 가까우면서 골골이 승경을 품은 인왕산과 백악은 이들의 삶터이자 이상향이었다. 겸재는 자하동, 청송당, 대은암, 독락정, 취미대, 청풍계, 수성동, 필운대 등의 아름다움을《장동팔경첩》(간송미술관 소장본)으로 남겼다. 또 다른《장동팔경첩》(국립중앙박물관 소장본)에서는 자하동, 수성동, 필운동 대신 창의문, 백운동, 청휘각을 팔경으로 꼽았다. 이들은 그곳 계곡과 정자에서 아름다운 경치와 시절을 완상하며 시를 짓고 노래를 불렀다. 〈옥동척강玉洞陟崗〉, 〈삼승조망三勝眺望〉, 〈장안연우長安烟雨〉, 〈은암동록隱巖東麓〉, 〈필운상화弼雲賞花〉 등은 그러한 정황에 대한 기록이다. 겸재는 자신이 살던 집 역시도 아름다웠던 듯 '인곡정사仁谷精舍'라 이름하고 〈인곡정사〉, 〈인곡유거仁谷幽居〉, 〈독서여가讀書餘暇〉 등 그림 세 폭을 남겼다. 겸재가 인왕을 즐겨 그린 것은 순전히 개인의 미적 취향이었을까? 혹시 조선시대 사람들한테 그곳이 이상향으로 인식되지는 않았을까?

한문소설인《수성궁몽유록壽聖宮夢遊錄》(일명《운영전雲英傳》,《유영전柳泳傳》)을 보자. 이 소설은 안평대군의 옛집에 놀러간 유영이라는 선비가 꿈속에서 궁녀 운영과 애인 김진사를 만난 것에 빗대어 궁녀들의 번민과 참사랑을 그렸다. 소설에는 사랑의 무대가 된 인왕산 자락의 모습이 꿈처럼 묘사돼 있다.

수성궁은 안평대군의 옛집으로 서울 서쪽 인왕산 아래에 있다. 수려한 산천은 용이 서리고 범이 웅크린 듯하다. 사직단은 남쪽에, 경복궁은 동쪽에 있다. 인왕산 줄기가 굽이져 내려오다 수성궁에 이르러 봉우리졌다. 험준하지 않으나 올라가 내려다보면 탁 트인 저잣거리며 바둑판, 별자리

《장동팔경첩》중〈백운동〉 | 종이에 수묵담채, 33.2×29.5cm, 국립중앙박물관.

처럼 빌어진 집채들의 또렷하기가 베틀의 날줄이 나뉘어 갈라진 듯하다. 동쪽을 바라보면 궁궐이 아득한데 구름과 안개에 가려 아침저녁으로 그 모습을 드러내니 짐짓 별천지다. 당대의 한량들, 기녀와 아이들, 시인묵객들은 삼월 꽃놀이, 구월 단풍철이 되면 그 위에서 놀지 않는 날이 없었고 풍월을 읊조리고 풍악을 즐기느라 돌아가는 것을 잊었다.

진경시대의 정점을 찍은 겸재. 더불어 전성기를 구가하고 진가를 알아주었던 사천의 죽음을 앞둔 노인 겸재의 눈앞에, 자신의 칠십 일생과 시대의 고민을 함께한 사람들의 모습이 파노라마처럼 흘러가지는 않았을까. 그것은 그림에서 일가를 이루었다는 자부심, 그리고 앞으로 도래할 조선의 운명에 대한 예언이라고 할 수 있지 않을까. 작품 전체의 분위기가 그러하지 않은가. 화면을 가로지르는 안개 속에 그것들이 숨겨져 있지 않은가. 먹물이 듣는 붓을 들고 넓은 종이 앞에 앉은 겸재의 얼굴에는 그러한 것들이 분명히 쓰여 있었을 터이다.

겸재 이후 인왕, 백악 기슭은 장동 김씨 등 척족들과 중인들 차지가 되었고, 사대부들이 이상향을 꿈꾸었던 바로 그 장소에서 중인들이 시회詩會를 열었다. 일제 때는 나라를 팔아먹은 이완용의 사가와 친일파 윤덕용의 서양식 별장이 들어서고, 경복궁 근정전을 부속건물처럼 거느린 조선총독부에 근무하던 일본인을 위한 사택이 세워진다. 조선의 영화는 그렇게 퇴색하고, 인왕의 암벽에는 1939년 미나미 지로 총독이 쓴 더러운 휘호 '동아청년단결東亞靑年團結'이 새겨진다. 총독부 학무국장 시오바라 도키사부로는 천황에 대한 맹세를 새겨 넣었다. 인왕의 몰락은 대체로 이러하다.

현대에 되살린 인왕제색

현대 작가들이 〈인왕제색〉을 되살리는 것은 결코 이상하지 않다. 작품의 속내는 몰라도 작품의 아우라가 범상치 않음은 알지 않았겠는가.

국립현대미술관 1997년 '올해의 작가'로 선정된 황인기(1951~)의 〈방인왕제색도〉가 대표적이다. '디지털산수화 작가'로 불리는 황 작가는 겸재의 〈인왕제색〉을 100배 이상 확대하여 붓이 머물렀던 자리에 리벳, 비즈, 레고 조각을 앉혔다. 겸재가 인왕산 자체에 뜻을 의탁했다면, 황인기는 아날로그의 먹과 대비되는 비즈나 레고의 디지털성에 뜻을 의탁한 점이 다르다.

황 작가는 자신이 풍경화를 그리게 될 줄 몰랐다면서 시골에 살게 되면서 자연을 바라보는 시각이 달라졌다고 말한다. 그는 어떤 의도를 갖고 이를 실현하기보다 나오는 것을 거둬들인다는 생각으로 작품에 임하는 만큼, 옛 산수화에 꽂힌 것은 자연스런 결과라고 전했다. 하지만 겸재의 작의에 공감하기보다는 크기의 힘과 먹과 대비되는 반짝이는 소재의 성질에 주목했다고 한다. 작가는 그렇게 말하지만 작품의 흥행을 원작이 가진 아우라에 크게 기대고 있음은 부정할 수 없다. 〈방인왕제색도〉는 3~4개 에디션이 있으며 서울시립미술관과 삼성미술관 리움 등에 소장돼 있다. 작가는 이 작품을 자천타천 자신의 대표작으로 친다고 말했다.

김병기(1916~)와 서용선이 매체를 달리해 유화로써 겸재와 겨루기를 시도했다. 하지만 아직은 〈인왕제색〉에 이르지 못한다. 범접을 허용치 않을 만큼 〈인왕제색〉은 뜻이 크고 기개가 넘친다.

김병기, 〈인왕제색〉 | 1988년, 캔버스에 유채, 91×152cm, 삼성미술관 리움.

황인기, 〈방인왕제색도〉 | 2004년, 합판에 크리스탈, 180×310cm, 삼성미술관 리움.

3

새 세상을 꿈꾸는 사람들의 산

/ 지리산과 오윤

오윤(1946~1986). 발화發話만으로도 짠해지는 이름이다. 분단을 빌미로 한 박정희 학정 아래서 반란을 꿈꿨던 로맨티스트이자, 의적 임꺽정의 충직한 부하 도치를 자처했던 칼잡이. 첫 개인전이 자 마지막 개인전이 된 《칼노래》에서 판화 작품으로 대동세상의 꿈을 쏟아내고 우리 곁을 떠났다. 그로 인해 '반역의 땅' 지리산이 현대미술사로 들어오고, 이 땅에 사는 이름 없는 민중이 칼끝에서 존재를 얻었다. 술을 줄여 조금 더 살았다면 어떤 작품이 나왔을까. 그가 남긴 엄청난 드로잉으로 짐작할 따름이다. 그를 대신해 시대를 함께한 민중미술 작가들이 지금도 즐겨 지리산을 소재로 삼 는다.

1986년 서울 인사동 '그림마당 민'에서 오윤 (1946~1986)의 첫 개인전《칼노래》(5월 30일~6월 9일)가 열렸다. 그림마당 민은 전시장을 얻을 수 없는 민족미술협회(민미협) 회원들이 스스로 만든 전시 공간이다. 많은 사람들이 찾아왔고 모두 오윤의 뛰어난 예술성에 감동했다. 정작 작가는 개인전에 이은 부산 순회전을 마친 지 열흘 만에 세상을 떴다. 첫 전시가 마지막 전시였고 이 전시회를 위해 1년 동안 제작한 판화 70점은 대표작이 되었다.

절친이었던 사진가 김대식은 오윤에 대해 이런 추억을 남겼다.

등산이 취미였던 내가 아직 지리산을 못 해보았다고 종주나 한번 해보았으면 하고 오윤에게 말했던 적이 있었다. "종주? 노고단에서 천왕봉까지?"오윤에 따르면 지리산은 그렇게 다니는 산이 아니란다. 능선이 아니라 기슭으로, 산기슭으로만 다녀야 한다면서 자기는 언제 한번 그렇게 지리산을 다녀보고 싶다고 말했다. 그러면서 오윤은 지리산 그림을 그렸다. 오윤이 죽고 얼마 안 되어서, 정말 그렇게 지리산을 다녔던 사람들의 이야기가 나왔다.《남부군》,《정순덕》같은 책을 읽으면서, 나는 지리산 등산법을 설파하던 오윤의 모습을 떠올렸다.

〈지리산 2〉 | 1984년, 종이에 목판, 24.4×34cm.

A/P 智異山 I

〈지리산 3〉 | 1984년, 종이에 목판, 21.5×25cm.

지리산, 그리고 빨치산

《남부군》(1988)은 1950년 9월 26일 추석날부터 1952년 3월 19일 05시 50분 토벌대에 체포되기까지 1년 5개월간 지리산 빨치산 남부군의 일원으로 활동했던 지은이 이태의 자전적 기록이다.

'남부군'은 남부군단, 이현상부대 또는 나팔부대라고 불리던 게릴라 부대를 말한다. 정식 호칭은 조선인민유격대 '독립 제4지대'이다. 남부군은 한국전쟁 당시 '남한 빨치산'을 대표하는 이름이었다. 남한 최초의 조직적 좌익 게릴라 부대였고, 유일한 순수 유격 부대였고, 남한 빨치산의 전설적 총수 이현상의 직속 부대였다. 남부군은 비극의 상징이기도 했다. 남한 빨치산 중 가장 완강했고, 그래서 가장 처참하게 스러졌다. 북한 정권에 의해 버림받은 비운의 군단이기도 하다.

이현상(1901~1953)에 관해서는 축지법을 쓰느니, 몇 길 담장을 훌훌 뛰어넘느니 하는 소문이 토벌군과 지리산 주민 사이에서 돌았다. 하지만 그는 중후한 인상을 주는 평범한 중키의 사나이였다. 남부군 대원들은 그의 이름은커녕 직함조차 부르는 법이 없고 다만 선생님으로 불렀다. 보급투쟁 때 마을에서 귀한 음식을 얻으면 자기 배고픔을 잊고 선생님께 갖다드려야 한다면서 싸갖고 오는 대원을 흔히 볼 수 있었다고 지은이는 말한다.

이현상은 1901년 충남(당시는 전북) 금산군 군북면 출신으로 고창고보, 서울 중앙고보를 거쳐 보성전문 별과를 졸업했다. 나라 찾기에 좌우 구별이 없던 시절 그는 독립운동의 방편으로 공산주의 운동에 뛰어들었고, 1925년 박헌영 밑에서 김삼룡 등과 함께 조선공산당 결성에 참여했다. 제2차 세계대전 말기 일본 경찰의 탄압이 극에 이르자 지리산에 숨어들었다.

해방과 함께 지상으로 나온 이현상은 조선공산당 재건에 참여하였고 남로당으로 개편된 뒤에는 연락부장이라는 직함을 가졌다. 미군정이 공산당 활동을 불법화하자 월북하여 북한정권의 요직에 오른 박헌영, 이승엽 등과 달리 그는 1948년 11월 다시 지리산으로 들어갔다. 그리고 5년 뒤, 벽소령 아래 빗점골에서 군경에 사살됨으로써 파란 많은 일생을 마쳤다.

남부군의 기자는 이렇게 말한다.

(그는) 빨치산의 운명을 남로당의 운명과 동일시했던 것이리라. 아마도 그 빨치산을 기간으로 그가 조선공산당 이래 정통임을 믿는 남로당을 재건해서 어쩌면 그를 기반으로 남조선을 해방하고 다시 그를 주축으로 어느 날엔가 북한까지를 통일하려는, 이룰 수 없는 꿈을 떨쳐버리지 못했는지도 모른다.

오윤이 말한 '기슭으로 다니는 지리산 등산법'은 빨치산이 7~8부 능선을 이용해 적에게 들키지 않고 은밀하게 이동하는 행태를 말한다. 하늘과 닿는 능선은 윤곽이 분명하여 작은 움직임도 금세 눈에 띄기 때문에 군대가 이동할 때 반드시 피해야 하는 루트다. 지리산 서북지구에는 뱀사골, 반야봉, 달궁 주변에 빨치산의 보급 투쟁이나 부대와 부대를 잇는 선을 닿는 장소, 비트(비밀 아지트)와 환자트(환자의 비밀 아지트) 등이 많아서, 빨치산의 길이 거미줄처럼 뻗어 있었던 것으로 짐작된다. 확실하게 알려진 빨치산의 길 중 하나는 화개재~삼도봉~반야봉을 잇는 길인데, 이 길은 은밀하며 이동이 쉽다. 이 밖에 뱀사골 상단부에서 묘향대로 이어지는 비밀 루트가 지금도 이용되고 있다.

김준권, 〈노고단에서〉 | 2007년, 화판에 아크릴, 130×245cm.

한편, 지리산에 또 다른 비극적 인물이 있으니 하준수(일명 남도부)가 바로 그다. 1921년 경남 함양 태생으로 진주중학을 거쳐 일본 쥬오대학 유학 중 징집을 피해 지리산에 입산한 그는 해방 이후 칠선계곡과 천왕봉을 중심으로 야산대장으로 활동하며 1948년 남한 단독선거 반대투쟁을 전개했다. 토벌대에 쫓겨 월북한 그는 강동정치학원 교관을 거쳐 한국전쟁과 함께 인민군 장성 계급장을 달고 남하해 태백산 지구에서 빨치산으로 활동했다.

의병들의 거병지, 지리산

이현상이 죽은 날에서 거슬러 50년 전. 1907년 10월 17일 지리산 피아골 연곡사에서 또 하나의 인물이 스러졌다. 의병장 고광순(1948~1907)이 진해에서 출동한 일본군경에 의해 부하 병사 25명과 함께 피살된 것이다.

고광순 의병부대는 일제에 맞서 부대를 셋으로 나누어 대응했다. 고광수와 윤영기에게 각각 한 개 부대를 주어 경남 화개의 앞뒤 방향에서 공격하게 하고, 자신은 고제량 등 50명과 함께 피아골 연곡사를 근거지로 삼아 일제의 중포병대, 수비대와 순사대에 맞서 용감히 싸웠다.

그는 1895년 말부터 1907년 순국하기까지 10여 년 동안 항일투쟁을 전개한 인물이다. 전라남도 창평에서 태어났다. 여느 선비처럼 입신양명을 위해 과거를 준비하던 그는 시관의 부패로 낙방한 뒤 과거와 인연을 끊었다. 1895년 일제가 명성황후를 살해하고 단발령을 내리자 지방의 유생들이 의병을 일으켰는데, 고광순은 장성 의병에 참여했다. 그는 1896년 음력 2월 7일 병사를 일으켜 11일 나주의병과 연합하니, 그 규모가 200여 명에 이르렀

류근택, 〈산길〉 | 1998년, 한지에 먹, 231×374cm.

다. 정부에서는 선유사宣諭使를 파견해 국왕의 조칙을 전하면서 해산을 종용했다. 이들은 같은 달 28~29일 해산하고 만다. 그는 을사보호조약을 전후하여 의병 열기가 살아나자 1906년 9월 백낙구, 기우만 등과 함께 의병을 일으키는 등 두세 차례 더 거병했다.

기우만이 실패하자 사람들의 원성이 커져 향리에서 생활할 수가 없었다. 그러나 용감하게 국가의 치욕을 씻을 것을 생각한 공은 유유히 길을 떠나 집안 식구들의 생활은 아랑곳하지 않고 오직 의병활동만을 구상하였다. 그러나 형세는 구애받지 않고 그저 의병을 일으키기 위해 남루한 모습으로 영남과 호남을 오가면서 의로운 사람이 있다는 소문을 들으면 자신이 좋아서 곧바로 찾아가 눈물을 흘리며 함께 거사할 것을 권고하였다. 사람들은 간혹 비웃기도 하였지만 더더욱 권고하기를 게을리하지 않았고 미친 사람같이 슬퍼하기도 하고 꾸짖기도 하였다. (《약전略傳》《녹천유고鹿川遺稿》)

고광순 거병의 특징은 지리산 근거지론. 지리산을 근거지로 한 장기 항전 전략을 일컫는데, 이 전략은 최익현과 임병찬이 주도한 태인 의병을 준비하는 과정에서 등장한다. "곳곳에 심복들을 집결시킨 연후에 두류산(지리산의 다른 이름)에 웅거하여 진공퇴수지계進攻退守之計로 삼아야 한다"는 것. 진공퇴수지계란 스스로 강할 때는 나아가 적을 치고 약해지면 깊은 산에 들어가 무력을 기르는 게릴라 전술을 말한다.

당시 의병들 사이에서 장기적인 대일 항전 기지로 백두산과 지리산이 꼽혔다.

무릇 우리나라의 지세는 백두산 부근의 북도 여러 고을이 뿌리가 되어 가장 높고 험하니 이곳에 근거지를 세울 수 있다. 또한 청 및 러시아와 접해 있어 양식을 비축하고 무기를 구비할 길이 있으니 이곳에 근거지를 세워 족히 단단하게 하고 세력을 뻗어 먼저 전도全道에 미치고 다음으로 서, 동, 남쪽으로 확대하여 여러 도에 미치게 되면 세력이 왕성해지게 될 것이니, 이와 같이 되면 기세가 크고도 치밀해져 적은 우리의 약속을 두려워하고 사기를 잃게 될 것이다. (유인석(1842~1915), 《의암집毅庵集》)

고광순의 지리산 근거지론은 국제적인 환경을 제외하면 백두산 근거지론과 비슷하다.

(1907년) 8월 11일 행군하여 구례 연곡사에 이르렀는데, 산이 험하고 골짜기가 깊었다. 동쪽으로는 화개동과 통했는데, 그곳에는 산포수가 많았다. 북쪽으로는 문수암과 통했는데, 암자는 천연의 요새였다. 연곡사를 중간 기지로 삼아 장차 문수암과 화개동을 장악하여 의병을 유진시켜 예기를 기르는 계책으로 삼았다. (고광순은) 대장기를 세우고 깃발에는 '불원복不遠復' 세 자를 썼다. (〈행장行狀〉 《녹천유고》)

새 세상을 꿈꾸는 사람들의 산

새로운 세상을 꿈꾸는 사람들한테 지리산은 어떤 산일까.

배인석, 〈소산폐대산〉 ┃ 2007년, 캔버스에 연필과 아크릴, 112×162cm.

지리산은 남해 바닷가에 있다. 골의 바탕이 깊고 크다. 토질도 두텁고 기름져서 온 산이 사람 살기에 알맞다. 산 안에 100리나 되는 긴 골짜기가 있는데, 바깥쪽은 좁지만 안쪽은 넓다. 가끔 사람이 알지 못하는 곳이 있어서 관청에 세금을 바치지 않는 수가 있다. 남해에 가까우므로 따뜻하다. 대나무가 많고 감나무와 밤나무도 많아 열매가 저절로 열리고 떨어진다. 기장이나 조를 산 위에 뿌려도 무성하게 자라지 않는 곳이 없다. 평지의 밭에도 모두 곡식을 심으므로, 산속에서 마을사람들이 중들과 어울려 산다. 중이나 일반인들이 대나무를 꺾고 감과 밤을 주워, 수고하지 않아도 먹고 살 길이 넉넉하다. 〔이중환(1690~?),《택리지擇里志》〕

지리산은 무엇보다 덩치가 크다. 주봉인 천왕봉에서 서쪽 노고단까지 주능선 길이만 45킬로미터에 이른다. 국립공원 제1호로 지정된 이 산의 면적은 485제곱킬로미터로 해발 1000미터가 넘는 20여 개의 준봉들과 15개 능선과 계곡들이 어울려 있다. 행정구역으로는 경남, 전남·북 3도와 함양, 산청, 하동, 구례, 남원의 다섯 개 군, 화개, 토지, 산내, 시천, 삼장 등 열다섯 개 면에 걸쳐 있다. 바꾸어 말하면 지리산은 세 개 도의 구석에 해당하는 셈이다. 도, 군, 면 등 행정구역에서 쫓긴 사람들을 품어 안는 어머니의 품이라고나 할까.

조선 후기부터 지리산에는 불온한 기운이 감돌기 시작한다.

새야 새야 파랑새야 녹두밭에 앉지 마라
녹두꽃이 떨어지면 청포장수 울고 간다

1894년 갑오년. 농민들은 이 노래를 부르며 혁명의 깃발을 들었다. 동학을 매개로 하나 된 농민군은 봉건세력과 외세에 맞서 싸웠다. 적어도 10만명의 농민들이 피를 쏟으며 죽었다. 이 함성은 지리산 자락에도 울렸다. 농민전쟁 2대 지도자인 김개남(1853~1894)이 그해 8월 25일 전라도 남원에서 농민군 집회를 열고 무력투쟁을 선언했다. 이때 모인 농민군은 5만 명. 이들은 남원성과 교룡산성을 거점으로 지리산 화적을 끌어들여 군사력을 증강하고 지리산 자락 하층 천민으로 최정예 부대를 편성했다. 화엄사를 군수창고로 활용했는데, 남원과 구례에서 한 결에 일곱 되씩 거둔 쌀 300석을 보관했다. 순천 광양 지역에서는 김인배 부대가 봉기했고 진주, 산청, 구례에서도 농민군이 들고 일어섰다.

10월 14일 8000명으로 편성된 김개남 부대는 북상하고, 진주 수곡장터에서는 농민군과 관군이 치열한 전투를 벌였다. 패한 농민군은 고승산성으로 퇴각하여 일본군과 최후의 일전을 치렀다. 이때 일본군이 수거한 농민군 시체가 186구였으며 버려진 것도 수십 구였다고 한다.

11월 중순 구례 농민군이 남원 농민군과 합세하려 다름재를 넘었다. 하지만 남원 농민군은 이미 관음재에서 관군에 패한 뒤였다. 이를 끝으로 지리산 주변의 농민전쟁은 내리막길을 걸었다. 새날을 기약하며 서울로 떠난 김개남도 11월 13일 충북 청주 전투에서 패하여 후퇴를 거듭하다 12월 1일 전북 태인에서 붙잡혀 죽었다.

반봉건 혁명의 깃발은 16~18세기 왕조의 모순이 응집된 터에 외세의 침략을 당하여 터져나온 민중의 에너지였다. 1594년 말 의적 임걸년이 수탈을 일삼는 양반 관료에 대항하여 지리산 향로봉에 진을 쳤다. 1596년 충청도에서 난을 일으킨 이몽학이 연대하려던 세력의 근거지도 지리산이었다. 1728

나종희, 〈지리산 천왕봉〉 | 2007년, 화판에 아크릴, 130×245cm.

년 이인좌의 난 때는 반란세력 수천 명이 연곡사와 쌍계사를 거점으로 호남을 노렸다.

지리산을 사랑했던 조선시대 선비들

그렇다면 조선시대 선비에게 지리산은 무엇일까.

지리산을 가장 사랑한 이는 남명南冥 조식(1501~1572)이다. 경상도 삼가현 토골에서 난 그는 과거에 응시하지 않고 평생을 처사로 학문에 정진한 은일지사다. 그는 스스로를 '방장산인方丈山人', 즉 '지리산 사람'이라고 부를 만큼 지리산을 사랑했는데, 61세에는 천왕봉이 바라보이는 지리산 덕천동(현재 경남 산청군 시천면)으로 집을 옮겨 '산천재山天齋'라 이름 붙였다. '산천'이란 주역 대축괘大畜卦의 뜻으로 강건하고 독실하게 수양하여 날마다 그 덕을 새롭게 한다는 의미이다.

그는 학문을 알기만 하면 족한 것이 아니라 반궁체험反躬體驗과 지경실행持敬實行이 더욱 중요한 것이라고 주장했다. 그는 경의敬義를 높이 쳤는데, 마음이 밝은 것을 '경'이라 하고 밖으로 과단성이 있는 것을 '의'라고 했다. 이러한 그의 주장은 바로 경으로써 마음을 곧게 하고 의로써 외부생활을 처리하여 나간다는 의리철학 또는 생활철학을 표방한 것이다. 그는 실천궁행을 가장 강조했는데, 일상생활에서도 철저히 절제로 일관하여 불의와는 일체 타협하지 않았다.

그에게 천왕봉은 언제, 어디서 보아도 변하지 않은 채 한자리에 우뚝한 하늘, 곧 이데아 같은 존재였다. 천인합일天人合一, 곧 천왕봉과 일치된 삶을

살기 위해 그는 몸에 작은 방울을 달고 다녔다. 자신의 움직임을 소리로 객관화함으로써 지켜보려는 지극함의 발로다.

남명은 당시의 심경을 담아 시를 남겼다.

봄 산 어디를 간들 향기 나는 풀이 없으랴만
다만 천왕봉이 하늘 가까이 있는 것이 부러워 찾아왔네
늙은 몸이 빈손으로 돌아왔으니 무얼 먹고 사나
맑은 물이 십 리나 흐르니 그것으로 족하지 〈덕산에 살면서德山卜居〉 전문)

春山底處無芳草

只愛天王近帝居

白手歸來何物食

銀河十里喫有餘

그의 문인으로는 정구(1543~1620), 곽재우(1552~1617), 정인홍(1535~1623), 김우옹(1540~1603), 이제신(1536~1583), 김효원(1542~1590), 오건(1521~1574), 강익(1523~1567), 문익성(1526~1584), 박제인(1536~1618), 조종도(1537~1597) 등을 꼽는데, 이들은 남명처럼 은둔적 학풍을 지녔으며 임진왜란이 일어나 국가가 위기에 놓이자 의병을 일으켰다는 공통점이 있다.

남명은 1558년(명종 13) 4월 10일부터 26일까지 지리산을 다녀와 〈유두류록遊頭流錄〉을 남긴다. 여기에도 그의 꼬장꼬장한 성격이 그대로 드러난다. 두류(산)는 지리산의 다른 이름이다. 쌍계사에서 불일암 가는 길 중간에서 커다란 바위를 보고 이렇게 적었다.

• 홍선웅, 〈화개춘경〉 | 2005년, 한지에 먹과 수성, 다색목판, 13.5×104cm.

•• 홍선웅, 〈지리산 추경〉 | 2007년, 한지에 먹과 수성, 다색목판, 13.5×114.5cm.

중간에 큰 바위 하나가 있는데 이언경李彦憬, 홍연洪淵이라는 글자가 새겨져 있었다. 오암에도 시은형제枾隱兄弟라는 글자가 새겨져 있었다. 아마도 썩지 않는 돌에 이름을 새겨 억만년토록 전하려 한 것이리라. 대장부의 이름은 마치 푸른 하늘의 밝은 해와 같아서, 사관이 책에 기록해두고 넓은 땅 위에 사는 사람들의 입에 오르내리려야 한다. 그런데 사람들은 구차하게도 원숭이와 너구리가 사는 숲속 덤불의 돌에 이름을 새겨 영원히 썩지 않기를 바란다. 이는 나는 새의 그림자만도 못해 까마득히 잊힐 것이니, 후세 사람들이 날아간 새가 무슨 새인 줄 어찌 알겠는가.

돌아오는 길에서 떠오른 상념도 도를 닦는 학자답다.

처음 위로 오를 적에는 한 걸음 한 걸음 내딛기가 힘들더니, 내려올 때에는 단지 발만 들어도 몸이 저절로 쏠려 내려갔다. 그러니 선을 좇는 것은 산을 오르는 것처럼 어렵고, 악을 따르는 것은 무너져내리는 것처럼 쉬운 일이 아니겠는가.

지리산행은 그에게 단순한 유람이 아니라 체험과 학습이고 수양이었다. 그의 시선은 자신에게만 머물지 않고 산에 의지해 살아가는 백성들의 형편에도 닿아 있으며 그것은 곧 나라의 안녕과 연결된다.

쌍계사와 신응사 두 절은 모두 두류산 깊숙한 곳에 있어, 푸른 산봉우리가 하늘을 찌르고 흰 구름이 산 문턱에 걸려 있다. 그래서 인가가 드물 듯한데, 이곳까지 관청의 부역이 미쳐 식량을 싸들고 부역하러 오가는 사

람들이 줄을 이었다. 주민들이 부역에 시달리다보니 모두 흩어져 떠나는 지경에 이르렀다. 이 절의 승려가 나에게 청하기를 고을 목사에게 부역을 조금 줄여달라는 편지를 써달라고 하였다. 그들이 하소연할 데가 없음을 안타깝게 생각해 편지를 써주었다. 산에 사는 승려의 형편도 이러하니 산골 백성들의 사정을 알 수 있겠다. 정사는 번거롭고 세금은 과중하니 백성이 뿔뿔이 흩어져 아버지와 자식이 함께 살지 못하고 있다. 조정에서 바야흐로 이를 염려하고 있는데 우리들은 그들의 등 뒤에서 나 몰라라 한가로이 노닐고 있다. 이것이 어찌 진정한 즐거움이겠는가?

남명 외에 지리산을 다녀와 기록을 남긴 이는 김종직(1431~1492), 남효온(1454~1492), 김일손(1464~1498), 박여량(1554~1611) 등이 있다. 김종직은 고려 말 정몽주(1337~1392), 길재(1353~1419)의 학풍을 이은, 절의節義를 중요시하는 조선시대 사림파의 정신적인 지주다. 1498년 김일손이 김종직의 〈조의제문弔義帝文〉을 사초史草에 실은 것이 빌미가 되어 무오사화가 일어나고 부관참시를 당했다. 〈조의제문〉은 단종을 죽인 세조를 초나라 의제義帝를 죽인 항우에 빗대어 은근히 비난한 내용이다.

남효온은 김종직의 문인으로 절의를 중시하여 단종한테 충성을 바친 생육신이다. 김일손은 꼬장꼬장한 선비로, 그의 호 탁영濯纓은 굴원屈原의 시 〈어부漁夫〉의 구절 '창랑 물이 맑으면 갓끈을 씻고, 창랑 물이 흐리면 발을 씻는다'에서 따온 것으로, 세상의 부귀영화에 초연하겠다는 의지의 표현으로 읽힌다. 박여량은 임진왜란이 일어나 곽재우가 거병했다는 소식을 듣고 영남 유림들에게 통문을 돌려 의거를 독려했다. 정유재란 때는 안의 황석산에 들어가 항전하며 여러 고을에 통문을 돌려 군량을 조달했다.

다음은 박여량의 〈두류산일록頭流山日錄〉인데, 남명의 기행문과 바탕이 흡사하다.

예전에 나는 정덕옹과 금대암, 안국암, 군자사, 무주암 등의 여러 절에서 글을 읽었는데, 그때 금대암을 구경한 것이 한 번, 영신사에 오른 것이 한 번, 천왕봉에 오른 것이 두 번이었다. 손가락을 꼽아가며 기억해보니 대체로 정축년(1577) 가을 9월부터 갑신년(1584) 여름 4월 사이였다. 옛날 유람했던 바위, 봉우리, 시내, 계곡 등이 30년이나 지난 지금에는 까마득히 잊혀져 생각나지 않았다. 지금 다시 이 길을 지나게 됨에, 처음에는 긴가민가 하더니 중간에 생각이 되살아났고 나중에는 기억이 또렷해졌다. 내가 이를 풀이하여 "옛 사람이 산을 유람하는 것은 글을 읽는 것과 같다고 말한 것이 이 때문인가 보다. 글을 읽을 적에 처음에는 다 기억할 수 없고, 거듭해서 여러 번 읽은 뒤에야 앞에서 잊었던 것이 떠오르고 전에 기억했던 것이 확실해지며 오래도록 읽은 뒤에야 본래 내가 가지고 있는 것처럼 되니, 산을 유람하는 것과 글을 읽는 것이 동일하다는 것은 같은 이치이다. 옛 사람의 말은 참으로 거짓이 없다"라고 하였다.

지리산은 문인들한테서 기행문 말고도 시를 얻었다. 작가는 절을 옮겨다니는 스님들이 대부분이고 절을 숙박지로 삼아 산행을 한 문인들이 한 귀퉁이를 차지한다. 다음은 유방선(1388~1443)의 시 〈청학동〉 가운데 일부인데, 지리산의 풍광을 여실하게 묘사했다.

지리산 올려보니 하늘에 걸렸네 瞻彼地里山穹隆

구름에 휩싸여 항상 뿌옇구나 　　　　　　　　雲烟萬疊常溟濛

백리에 뿌리 서려 그 위세 빼어나니 　　　　　根盤百里勢自絶

뭇 골짜기 감히 겨루지 못한다 　　　　　　　衆壑不敢爲雌雄

지금 푸른 학 홀로 깃드니 　　　　　　　　　至今靑鶴獨棲息

벼랑 외길 겨우 통하네 　　　　　　　　　　　緣崖一路繞相通

좋은 밭 기름진 땅 평평한데 　　　　　　　　良田沃壤平如箱

넘어진 담, 무너진 길이 쑥대에 묻혔구나 　頹垣毁逕埋蒿蓬

숲은 깊어 닭과 개 다니지 않고 　　　　　　林深不見鷄犬行

해 떨어지니 다만 원숭이 울음만 들리누나 　日落但聞啼猿狖

　다음은 매천梅泉 황현(1855~1910)이 1887년 쌍계사를 거쳐 국사암에 오르면서 쓴 시로《매천집》에 실려 있다. 경치에 빗대 자신의 심정을 읊어 매천 특유의 목소리가 들리는 듯하다. 조선왕조를 사랑했던 그는 왕조의 멸망과 함께 절명시를 남기고 목숨을 끊었다.

신선이 사는 산은 볼 수 없다고들 하는데 　　謾道仙山不可望

천년 바다 밑 세상이 동방에 나타났네 　　　千年海底出東方

그 중에 가장 아름다운 곳이 쌍계에 있는데 　就中佳處雙溪在

어째서 덧없는 삶 흰 머리만 늘어나는가 　　何故浮生白髮長

붉은 잎과 푸른 이끼는 세상이 다른데 　　　紅葉靑苔都異世

문창, 옥보 두 사람은 이곳이 고향이어라 　文昌玉寶此爲鄕

풍진 세상 떠돈 내 모습 부끄러워 　　　　　愧余來往風塵裏

청학루 앞에서 그만 길을 잃었네 　　　　　靑鶴樓前路已忘

그림에 등장하는 지리산

지리산이 기행문과 시를 넘어 소설에 등장하려면 시대를 건너뛰어 현대로 넘어와야 한다. 위에서 일별했거니와 지리산은 근현대에 이르러 역사적인 의미를 얻었기 때문이다. 국망과 동학농민전쟁, 일제 강점과 독립운동, 남북 분단과 빨치산이 조응하면서 지리산은 역사의 소용돌이 한가운데에 서게 된다. 그 힘은 문인의 펜을 빌려 장편소설로 태어나게 되는데, 박경리의《토지》, 이병주의《지리산》, 조정래의《태백산맥》등이 그것이다. 이태의《남부군》, 정지아의《빨치산의 딸》, 정충제의《실록 정순덕》, 노가원의《남도부》는 남북한에서 모두 잊힌 인물들의 행적을 복원한 기록이다.

화가들한테 지리산은 끌리는 소재가 아니었던 모양이다. 조선시대에 지리산을 그린 그림은 하나도 전하지 않는다. 서울 사대부 화가들한테 지리산은 궁벽한 지역의 산이었고 금강산처럼 매력적이지도 않았다. 양반의 입맛을 따르는 직업화가들 역시 지리산을 그릴 이유가 없었다. 김종직, 조식 등 유람기를 남긴 선비들은 화가를 거느릴 만큼 한가하지도, 넉넉하지도 않았다. 지극한 연마를 거쳐야 하는 그림은 형상화에서 시문보다 한 템포 늦고, 소재 자체가 발언인 까닭에 감추고 눙칠 수 없는 사정도 작용했을 터이다.

1940년 무렵 지리산은 비로소 화가를 얻었다. 청계 정종여(1914~1984)다. 그는 〈지리산 조운〉과 〈지리산 풍경〉 등의 작품을 남겼는데, 후자는 가로 48, 세로 27센티미터의 소품인 반면 전자는 4미터에 이르는 대작이다. 군더더기 없이 구름으로 뒤덮인 지리산 연봉을 표현했다. 구름 사이로 비집고 나온 산봉의 표현은 파격적이다. 이런 표현 기법에서 작가의 상상력과 기량

정종여, 〈지리산 풍경〉 | 1930년대, 종이에 수묵담채, 48×27cm.

을 짐작하게 한다. 〈지리산 풍경〉은 상하의 내리닫이 형식으로 멀리 산봉우리를 배경처럼 처리하고 감나무 너머 초가마을을 근접 묘사했다. 안정감 있는 구도와 필묵의 강약, 그리고 묘사력 등에서 필력을 과시한 작품이다. 이 작품은 작가가 아호를 기산에서 청계로 바꾼 이후의 작품이어서 1936년 이후의 작품으로 추정한다. 그는 지리산 외에 금강산, 가야산 등의 산수화를 다수 남겼다. 그는 해방 공간에서 좌익단체 활동을 하고 9·28수복 전후 자신의 행동에 불안을 느껴 월북하면서 잊혀진 화가가 되었다. 그의 지리산 작품은 유족들이 보관하고 있다가 최근 공개하면서 그 존재가 알려졌다.

칼맛이 살아있는 판화, 민중미술의 정수

우리는 오윤을 마주하기 위해 머나먼 길을 돌아온 셈이다.

오윤은 딱 마흔 해를 살았다. 작품 수도 많지 않다. 생전 개인전도 그가 죽던 해에 한차례 열렸다. 첫 작품집 《칼노래: 오윤 판화집》도 그때 나왔다. 사후, 꺾어지는 해마다 그를 기억하는 작품전이 열렸다. 1996년에 학고재에서 10주기 추모전 《오윤, 동네사람 세상사람》이, 2006년에는 국립현대미술관에서 20주기 회고전이 열렸다. 2010년에는 오윤이 활동했던 모임 '현실과 발언' 창립 40돌을 기념해 《오윤 전집》이 세 권으로 출간됐다.

우리은행 종로4가 지점(옛 상업은행 동대문 지점)에 가면 그의 초기작을 만날 수 있다. 건물 전면 황토로 구운 벽돌 1000여 개로 된 부조 벽화다. 1972~1973년, 그가 스물예닐곱 살에 윤광주, 임세택, 오경환 등과 함께 만들었다. 구름과 산, 그리고 그 사이에 누운 인체를 추상적으로 표현한 이 작

우리은행 종로4가 지점의 오윤 초기작 ⓒ남규조

품은 삼국시대 산수문전山水文塼을 거쳐 시케이로스(1896~1974), 오로스코 (1883~1949), 리베라(1886~1957) 등 멕시코 벽화운동가들을 전범으로 삼은 야심작이다. 서울 도심, 그것도 금융자본주의 중심인 은행과 어울려 보이지 는 않는다. 하지만 그곳이 작품 제작 이태 전 전태일이 "근로기준법을 지키 라"며 스물두 살 몸을 사른 청계천 평화시장 피복공장과 이웃인 점을 상기 해보라. 행인지 불행인지 그런 프로젝트는 더 이상 들어오지 않아 그는 벽 돌공장 공장장에서 판화가로 '전업'한다. 조각을 전공한 그에게 조각칼은 낯설지 않은 도구였다. 판화는 판과 칼과 먹만 있으면 무한정 찍을 수 있는 가난한 예술가의 장르. 노동자, 농민을 형상화한 독일의 판화가 케테 콜비 츠(1867~1945)가 그렇고, 무지렁이의 개안을 위해 신판화 운동을 펼친 루쉰 (1881~1936)이 그렇다. 오윤 역시 요즘 작가들처럼 일련번호를 매겨 팔지 않 고 필요한 사람들한테 나눠주었다.

그가 파고든 것은 한국의 인물. 근육이 울끈불끈한 노동자의 등때기, 헐 벗고 가난한 사람들, 총을 움켜쥔 동학농민, 짐을 짊어지고 고향을 떠나는 남녀, 연행되는 공순이 누나, 땅에 엎드린 농투성이, 신명 난 춤꾼, 방망이를 쥔 낮도깨비 등 어디서나 만날 법한 보통사람들이 대상이다. 인물들은 사각 테두리를 뚫고 튀어나올 듯 기운생동하고 그들이 뿜어내는 울림은 징과 북 소리처럼 징징둥둥하다.

그는 간경화로 죽기 한 해 전 '태풍의 눈'처럼 찾아온 회복기에 작품을 집 중적으로 쏟아냈다. 오윤은 말한 바 있다.

미술이 어떻게 언어의 기능을 회복하는가 하는 것이 나의 오랜 숙제였 다. 따라서 미술사의 수많은 미술운동들 속에서 이런 해답을 얻기 위해

오랜 세월 동안 말 없는 벙어리가 되었었다.

'현실과 발언'으로 비로소 입을 떼기까지 오랜 기다림.

《갯마을》의 소설가 오영수를 아버지로 둔 그는 시서화 일체의 전통이 낯설지 않았다. 20대 대학 시절엔 전국 산야와 사찰을 돌며 민족적 조형형식을 탐구하고, 30대 프리랜서 때는 우이동 가오리의 개천가 마을에서 채희완, 최민, 한윤수 같은 패와 어울리며 한국의 민족정서를, 막노동꾼, 신기료, 배관공 등 노무자들과 어울리면서 한국인의 얼굴을 찾았던 것이다. 그러다 보니 통음은 어쩔 수 없던 것.

그가 남긴 지리산은 소품이다. 몇 가닥 산굽이로 형상화한 지리산은 누가 보아도 지리산임을 알 수 있을 정도로 절제돼 있지만, 칼맛이 살아있는 판화에서는 그가 추구한 민중미술의 정수가 배어 나온다.

지리산을 그린 화가들

지리산은 여운, 정비파, 이종구, 안창홍, 최병수, 김준권, 송만규, 이종희, 김재홍 등 민중미술 계열 작가들의 주요 소재가 됐다.

여운(1947~2013)은 '인사동 밤안개'로 불리며 미술계 허브 역할을 한 화가. 1985년 김윤수, 신학철, 오윤, 김용태, 주재환, 민정기 등과 함께 민족미술협회를 창립해 2004년부터 4년간 회장을 지내며 민중미술 계통 그림을 그렸다. 〈동학〉, 〈단절시대〉, 〈별들의 전쟁〉, 〈세상굿〉 등 민화풍 그림, 〈실향민〉, 〈거리에서〉, 〈먼 산 빈 산〉, 〈곰나루 터〉 등이 이에 해당한다. 말년에

여운, 〈금대산에서 바라본 천왕봉〉 | 2007년, 캔버스에 유채, 130×162cm.

는 목탄으로 검은 풍경을 그렸다. 철원, 대추리, 북한산, 지리산 등이 역사적인 장소인 점과 연계된다. 한양여대 퇴임 뒤 못다 그린 지리산을 그리려 캔버스를 잔뜩 사둔 채 타계했다.

정비파의 〈지리산〉은 1994년 국립현대미술관《민중미술 15년전》에 첫 선을 보인 목판화이다. 작가는 세 갈래의 작업을 한다. 전국의 유명산과 역사적 궤적이 남아 있는 현장을 발로 누벼 작품화하는 '국토 기행', 문경 봉암사 백운대, 운주사 천불천탑, 경주 남산, 팔공산 선본사 갓바위, 서산 마애삼존불 등 불교 유적지에 대한 새로운 해석을 바탕으로 하는 '불교 판화', 삶터 주변에서 보이는 동식물과 인간에 대한 관심 등이다. 지리산의 표정은 다양해 몇 차례 연작을 만들었다. 최근에 완성한 또 다른 지리산은 4미터에 이르는 대작으로, 지리산 암봉을 인체의 뼈처럼 묘사했다.

'땅의 작가' 이종구는 땅에 붙어사는 농투성이를 그리다가 '국토 기행' 연작으로 작업 영역을 넓혔다. 백두대간을 따라 종단하며 국토를 그리는 여행은 지리산에서 정점을 찍었다. 명암이 극명하게 대립되는 능선의 모양으로 현대사의 비극을 형상화했다.

안창홍의 〈거인의 잠〉은 천왕봉을 배경으로 누운 거인을 그렸다. 곡필을 요구하는 시대에 화가로서의 초연함, 흔들리지 않는 신념을 표현했다.

최병수의 판화 〈장산곶매〉는 하나로 이어진 산줄기를 배경으로 매가 활공하는 장대한 작품. 철조망에 앉은 새로써 분단의 아픔을 그린 바 있는 작가가 통일 한반도를 염원하며 작품화했다.

정비파, 〈아! 지리산2〉 │ 1998년, 다색목판화, 110×160cm.

굴곡진 현대사를 살아낸 민중의 힘

지리산 그림은 지리산을 다 말하지 않는다. 근현대사의 질곡을 어찌 한 폭에 담을 수 있겠는가. 민중미술 계열 작가들에게 지리산이란 그들의 궤적 자체가 아닐까. 1970년대 유신 학정과 1980년대 광주민중항쟁을 거치며 돋아난 민중미술운동에 주목해야 하는 이유도 그것이다. 도쿄 유학생 위주로 형성된 풍속화풍의 조류, 유신독재의 눈길을 피해 도피해간 단색화 그룹 사이에서 스스로 시대정신을 발견해갔던 몸부림. 군부독재과 싸우고 분단 현실을 치열하게 고민하며 현장을 지킨 '현실과 발언' '두렁'의 예술인들과, 그 가치를 알고 국립현대미술관의 문을 열어준 고故 임영방(1929~2015) 전 관장을 기억하자.

김종길 평론가는 80년대 반독재 투쟁 때 동학농민전쟁, 한국전쟁 등 직접적인 소재를 그렸던 작가들이 김영삼 정부 이래 국토 풍경 등 간접 소재로 방향을 틀었다고 설명하고, 그들이 즐겨 소재로 삼은 지리산은 단순히 소재에 그치지 않고 작업을 위한 에너지원 자체였다고 말했다. 작가들은 지리산행을 통해 굴곡진 현대사와 이를 살아낸 민중의 힘을 충전하는 기회로 삼았다는 것이다. 이는 비단 미술 분야만이 아니라 문학에도 해당된다. 이성부 시인은 《지리산》 시집을 냈고, 《지리산의 봄》 시집을 낸 고정희(1948~1991) 시인은 지리산행 중 뱀사골 계곡에서 유명을 달리하기도 했다. 2008년 전북도립미술관에서는 지리산을 소재로 한 대대적인 전시가 열려 100여 점의 작품이 선보였다. 대부분 민중미술 계열 작가였음은 물론이다.

안창홍, 〈거인의 잠〉 | 1989년, 캔버스에 아크릴, 32×93cm.

4

남화는 조선의 남화,
유화는 조선의 유화

/ 진도와 허씨 삼대

소치 허련(1808~1893), **미산 허형**(1862~1938), **남농 허건**(1908~1987). 17세기 유배된 왕족을 따라 절해고도 진도에 정착한 뒤 대를 이어 한국 남종화를 지켜온 집안이다. 소치 이래 5대째 허진이 화업을 잇고 있으니 가히 미술사적인 사건이다. 조선시대 말, 일제강점기, 대한민국 등 국체가 달라져도 한국화의 맥이 끊이지 않았으며 어떤 변화를 거쳐 살아남았는가를 증언하고, 한국화의 갈 길이 어딘가를 가리킨다. 시대와 더불어 화가가 살아가는 방식과 한국화 화단이 어떻게 변해왔는가를 예증한다. 아파트 시대를 맞아 퇴조하는 한국화는 과연 살아남을 것인가.

진도 하면 먼저 진돗개, 진도아리랑이 떠오른다. 역사에 관심있다면 고려 때 항몽정권 삼별초, 충무공 이순신의 명량해전까지 환기될 터이다. 진도의 이러함은 진도와 육지 사이에 거센 바닷물이 흐르는 울돌목이 가로놓인 지리적 특성에서 비롯한다. 끊어짐과 이어짐의 변증법. 소치小痴, 미산米山, 남농南農 등 진도의 허씨 삼대가 한국화단에서 남종화南宗畵 집안으로 우뚝 선 것도 그렇다.

진도에 유배된 문신들

진도는 고려 이후 문신들의 유배지였다. 임금한테 밉보이거나 정쟁에서 밀려난 이들이 유배형을 받아 들어오는 장소였다. 그들은 높은 직위에 있는 벼슬아치이거나 학문에서 일가를 이룬 인물들이었다. 비록 벼슬이 떨어진 채 입도入島했지만 중앙의 새로운 문물을 현지에 떨구고 돌아갔다.

유배형은 죄인을 먼 곳으로 보내어 그곳에 머물러 살게 하는 형벌이다. 고려 때부터 2000, 2500, 3000리의 3등급으로 구분됐다. 조선시대에는 여기에다 곤장 100대를 함께 부과했다. 세종 12년(1430)에 국토가 좁은 우리 실정에 맞게 유배지를 정했다. 유배지까지의 거리는 죄인의 현 거주지를 기

준으로 따졌는데, 서울에서 3000리 유배지는 경상, 전라, 평안, 함경도 바닷가에 해당한다. 진도가 바로 3000리 유배지다. 배소에서의 생활비는 자비 부담이 원칙. 가족들이 따라가기 마련이어서 중앙의 생활과 문화가 고스란히 옮겨가게 된다.

고려 이후 한말까지 손꼽히는 고위직 진도 유배자는 64명. 왕족으로는 고려 의종의 태자인 왕기王祈, 선조의 셋째 서자 임해군臨海君, 선조의 일곱째 서자 인성군仁城君 등이 있다. 정승급으로는 윤필상(1427~1504), 홍언필(1476~1549), 노수신(1515~1590), 이경여(1585~1657), 김수항(1629~1689), 심환지(1730~1802)(이상 영의정), 조태채(1660~1722)(우의정) 등이 있으며, 판서급으로는 지중추부사 한형윤(1470~1532), 홍여순(1547~1609), 예문관제학 김정(1486~1521), 대사헌 유철(1606~1671), 조득영(1762~1824), 이조판서 조봉진(1777~1838), 예조판서 남이성(1625~1683), 홍명호(1736~1819), 형조판서 정유악(1632~?) 등이 있다. 한말에는 민종식(1861~1917), 양한규(1844~1907), 고광훈(1862~1930) 등 의병장들이 주로 유배되었다.

진도 유배자로 현지인한테 큰 영향을 끼친 이로 노수신과 정만조(1858~1936)를 꼽는다. 이들은 모두 유배 기간이 길었다.

노수신은 조선 중기 문신이자 학자로 최고위직인 영의정을 지냈으며 당시 임금인 선조와 사림의 존경을 받았다. 유배 기간은 1547년부터 1565년까지 19년이다. 지산면 갯가에 띠풀집을 짓고 집 이름을 '소재蘇齋'라고 지었다. 주자朱子의 "아독아서 여병득소我讀我書 如病得蘇"(내가 책을 읽으니 병이 낫는 것 같다)에서 소蘇 자를 땄다. 유배 중 그는 학문에 정진하여《대학장구大學章句》,《동몽수지童蒙須知》등을 주석하고,《숙흥야매잠夙興夜寐箴》을 주해했다. 주민을 교화해 예속禮俗을 바로잡고 청소년을 모아 가르쳐 우수한 제자

를 많이 길렀다. 정만조는 한말의 학자로 1896년부터 1907년까지 11년 동안 진도에 유배되었다. 그는 진도면 동외리 원동마을에 글방을 열어 청소년을 가르쳤다. 허백련(1891~1977)과 허건(1908~1987)이 그에게서 글을 배웠고 각각 의재毅齋와 남농이라는 호를 받았다.

입도조 허대의 후손 소치 허련

허씨 입도조入島祖 허대(1586~1662)도 유배와 관련돼 있다. 선조의 첫 번째 서자인 임해군 진(1574~1609)의 처조카로, 진도에 유배된 임해군을 따라 섬에 들어왔다. 임해군은 세자 책봉의 물망에 올랐으나 몇 가지 이유로 세자 자리를 광해군한테 빼앗겼다. 성질이 난폭한 데다 왜군의 포로가 되었다가 풀려난 뒤 포악함이 심해졌고, 그를 포로로 잡았던 왜장 가토 기요마사(1562~1611)의 조선 내정 탐사 술책에 휘말리기도 했기 때문이다. 1608년 선조가 죽자 명나라에서 그를 즉위시키려고 하고 일부 대신들도 그를 왕으로 세울 것을 주장하자, 이를 불안하게 여긴 광해군에 의해 진도로 유배된 후 강화도 교동으로 옮겨졌다가 이듬해 1609년 사약을 받았다.

허대는 임해군을 수행하여 진도에 왔다가 임해군이 떠난 뒤에도 그대로 눌러앉아 허씨 입도조가 되었다. 흥미로운 것은 그와 더불어 양천 허씨의 가양주家釀酒인 홍주紅酒가 진도의 토산품으로 정착하게 된 점이다.

홍주와 관련해서는 지혜로운 허씨 부인의 이야기가 전한다. 성종이 연산군의 어머니 윤씨를 폐하기 위해 어전회의를 소집했을 때. 회의에 참석하기 위해 허종(1434~1494), 허침(1444~1505) 형제가 궁궐로 향했다. 도중에 누이

· 운림산방 전경 ·· 복원된 소치 생가

댁에 머물게 되었는데, 회의 내용을 미리 안 누이는 형제에게 홍주를 많이 먹였다. 술 취한 이들은 누이 댁을 나와 말을 타고 다리를 건너다 낙마하여 회의에 참석할 수 없게 되었다. 어전회의에서 폐비에 찬성한 이들은 연산군 대에 갑자사화를 통해 피의 보복을 당하는데, 허씨 형제는 이를 피하고 중종반정 이후 우의정, 좌의정을 지내게 된다. 경복궁 서쪽을 흐르는 청계천 상류에 있었던 종침교가 바로 그 다리라고 한다. 지금은 사라지고 종침교회에 이름만 남았다.

허대의 큰아들이 득생得生. 득생의 둘째 아들 순珣의 후손이 바로 소치 허련(1808~1893)이다. 양천 허씨 시조始祖 허선문의 31대 손이다. 28세 이전 소치의 행적은 알려진 바 없다. 그 기간은 육지로부터 절연된 진도의 자연과 문화가 몸속에 축적되는 시간이 아니었을까. 그 뒤는 스스로 절연을 벗어나 중앙과 네트워크를 이으면서 자기만의 작품세계를 구축하는 과정이다.

초의선사와 추사를 스승으로 모시다

자서전인《소치실록小癡實錄》을 보면 그의 첫 화본畵本은《오륜행실도五倫行實圖》였다. "《오륜행실도》는 모두 당조當朝의 선수가 그린 것이니 구해서 보라"는 숙부의 말을 듣고 사방으로 책을 구해 여름 석 달 동안 네 권을 모사하여 그렸다. 화가 지망자들이 중국의 화보인《개자원화보芥子園畵譜》로써 그림을 연마하듯이 소치는《오륜행실도》의 화보를 모사하면서 그림을 독학한 것이다.《오륜행실도》의 삽화는 단원 김홍도가 그린 것으로 추정한다.

출발은 미미하지만 소치는 뛰어난 스승을 만나 날개를 편다. 소치한테 그

림에 대한 인식과 기초적인 화법을 가르친 이는 초의선사(1786~1866)다. 그는 다도茶道로 유명하지만 불교는 물론 유교, 도교 등 여러 교학에 능통한 조선 말기의 대선사다. 또래인 추사 김정희와 42년간 교유한 것으로 유명하다. 소치는 울돌목을 건너 해남 대둔사(현 대흥사)를 찾아가 그곳에 머물던 초의 문하에서 3년간 시, 서, 화의 기본을 갖춘다.

그는 초의의 주선으로 걸어서 한나절 거리인 연동의 녹우당을 드나들게 된다. 녹우당은 가사문학의 대가 윤선도(1587~1671)의 고택이며 공재恭齋 윤두서(1668~1715)의 후손 윤종민이 살고 있었다. 소치는 거기서《공재화첩恭齋畵帖》을 빌려 몇 달 동안 모사한다. 공재는 겸재 정선, 현재玄齋 심사정(1707~1769)과 함께 조선 후기 삼재三齋로 불리는 화가다. 소치는《공재화첩》을 모사하면서 그림 그리는 데 법이 있음을 알게 되었다고 토로했다. 소치는 또 녹우당에서《고씨화보顧氏畵譜》등 그림에 도움이 될 만한 자료를 빌려보게 되는데, 이는 녹우당이 윤씨 일족의 서재를 넘어 당대 지식을 축적한 지역 도서관 구실을 했기에 가능한 일이었다.

소치는 1839년 32세 때 비로소 서울 구경을 한다. 초의가 허련의 그림을 가져가 추사 김정희에게 보이자 추사가 그의 그림 솜씨를 칭찬하여 서울로 올라올 것을 권유했기 때문이다. 그는 장동 월성위궁 바깥사랑채에 머물며 매일 큰사랑채의 김정희를 찾아 그림을 배웠다.

자네는 이미 화격을 체득했다고 생각하는가? 자네가 처음 그림을 배운 것은《공재화첩》인 줄 아네. 옛 그림을 배우려면 공재로부터 시작해야 할 것일세. 하지만 거기에 신神의 경지는 없다네. 겸재, 현재 모두 유명하지만 화첩에 전하는 것은 눈을 흐리게 할 뿐이니 들춰보지 말게.

허련, 〈매화서옥도梅花書屋圖〉 | 19세기, 모시에 수묵담채, 21.0×28.0cm, 국립광주박물관.

공재, 겸재, 현재 모두를 깎아내린 추사는 청淸의 화가 왕잠의 화첩을 건네며 말했다.

이것은 원인元人의 필법을 방倣한 것이니 이것을 익히면 점차 깨칠 것이 있을 것이네. 한 본 한 본마다 열 번씩 본떠 그려보게.

여기서 '원인의 필법'은 황공망黃公望(1269~1354), 예찬倪瓚(1301~1374)으로 대표되는 원말元末 사대가의 필법을 말한다. 추사는 그들의 그림에서 보이는 갈필의 간결하고 담백한 경지를 이상으로 삼았다. 소치는 추사의 가르침에 따라 원 사대가의 그림을 따라 그리고 추사한테서 일일이 품평을 받는 식으로 그림을 익혔다. 추사는 1840년 제주 귀양살이를 떠나게 되는데, 소치는 추사가 제주도에 머무는 9년여 동안 세 차례나 찾아가 도합 1년이 넘게 스승으로 모셨다.

소치는 추사의 가르침에 따라 속기俗氣를 따르는 북종화北宗畵를 멀리하고 서권기書卷氣를 중시하는 남종화 이념을 추구하면서 내재적이고 정신적인 깊이를 추구했다. 추사는 허련에게 '조선의 작은 황공망'이란 의미로 소치라는 호를 내리고 "압록강 동쪽에 소치를 따를 화가가 없다"거나 "소치 그림이 내 것보다 더 낫다"는 평가를 하게 된다. 이는 추사가 직업적인 화가가 아닌 탓에 마음속에 그려진 남종화의 모범답안을 그리려고 해도 안 되는 데 반해 직업화가인 소치가 그를 대신해 이를 구현했기 때문으로 보인다.

추사가 타계한 해(1856년)에 소치는 고향 진도로 돌아와 첨찰산 아래 운림산방을 짓고 정주한다.

허련, 〈완당선생초상阮堂先生肖像〉 | 19세기, 종이에 수묵담채, 36.5×26.3cm, 손창근.

허련, 〈선면산수화〉 | 1866년, 종이에 수묵담채, 20.0×60.8cm, 서울대학교박물관.

첨찰산은 옥주(진도의 옛 이름)의 모든 산 중의 조봉祖峰이다. 그 아래 동부洞府가 넓은데 그곳에 쌍계사가 있고 그 남쪽에 운림동이 있어 그곳에 정려精廬를 지었으니 운림산방이라 명명한 것이다. 그 수려한 경관은 시로 읊거나 그림으로 묘사할 만하다.

소치는 그의《운림잡저雲林雜著》에서 첨찰산을 이렇게 묘사했다.
실제 운림산방을 가보면 소치가 왜 그곳을 자신의 거처로 삼았는지를 이해하게 된다.
이 산은 진도의 중동부에 위치하여 서부의 여귀산을 마주보고 있으며 고군면, 의신면, 진도읍 등 3개 읍면에 걸쳐 자리잡고 있다. 철마산, 매봉 등 20여 개의 작은 산과 봉우리가 첨찰산을 에워싸고 진도천, 의신천, 고군천 등 13개의 하천이 이로부터 발원한다. 거대한 삿갓모양의 봉우리가 선비처럼 버티고 선 것이 고고하기 이를 데 없다. 이러한 산 모양은 소치의 산수화에 반복적으로 등장한다.
그곳에서의 생활이 어떠했는지는 그의〈선면산수화扇面山水畵〉에 쓰인 글귀에 반영돼 있다.

내 집은 깊은 산골에 있다. 매양 봄이 가고 여름이 다가올 무렵이면, 푸른 이끼가 뜰에 깔리고 낙화는 길바닥에 가득하다. 사립문에는 찾아오는 발자국 소리 없으나 솔 그림자는 길고 짧게 드리우고, 새 소리 높았다 낮았다 하는데 낮잠을 즐긴다.
이윽고 나는 샘물을 긷고 솔가지를 주워다 쓴 차를 달여 마시고는 생각나는 대로《주역周易》,《국풍國風》,《좌씨전左氏傳》,《이소경離騷經》과 태사공

太史公(사마천司馬遷)의 사서史書와 도연명陶淵明, 두자미杜子美(두보杜甫)의 시와 한퇴지韓退之(한유韓愈), 소자첨蘇子瞻(소식蘇軾)의 문장 등 수편을 읽고서, 조용히 산길을 거닐며 송죽을 어루만지기도 하고, 사슴이나 송아지와 더불어 장림풍초長林豊草 사이에 함께 뒹굴기도 하고, 앉아서 시냇물을 구경하기도 하며 또 냇물로 양치질하거나 발을 씻는다. 그리고는 돌아와 죽창에 앉으면 아내와 자식들이 죽순나물, 고비나물을 만들고 보리밥을 지어준다. 나는 혼연히 이를 포식한다.

이윽고 나는 농필弄筆하여서 크고 작은 글씨 합쳐 수십 자를 쓰고 동시에 가장家藏의 법첩法帖, 묵적墨跡, 서권書卷을 펴놓고 실컷 구경한다. 그리고 집을 나가 계산溪山으로 가 원옹園翁, 계우溪友 들을 만나 상마桑麻를 묻고 갱도秔稻를 말하며 음청陰晴을 헤아리고 절서節序를 따지며 서로 더불어 한참 동안 이야기한다.

다시 돌아와 지팡이에 기대어 사립문 아래에 섰노라면 지는 해는 서산 마루에 걸려 사양이 붉고, 푸른 색깔이 수만 가지로 변하며 소 타고 돌아오는 목동들의 피리 소리에 맞춰 달이 앞 시내에 돋아 오른다.

미운 오리새끼였던 미산 허형

소치의 화업畵業을 이은 미산 허형(1862~1938)은 미운 오리새끼에 해당한다. 애초 소치가 후계자로 키우려던 이는 첫째 아들 허은(1831~1865)이었다. 하지만 그가 35세에 요절하자 그 대안으로 삼은 인물이다.

독학으로 우뚝 선 소치는 네 아들한테도 엄격했다. 아버지를 닮아 그림에

뛰어난 소질을 보인 첫 아들 외에는 그림 옆에 두지 않았다. 허형 역시 나무꾼으로 자랐다. 소치는 손님이 찾아와 허형을 가리켜 아들이냐고 물으면 머슴이라고 했다고 한다. 소치는 첫 아들이 죽자 "미불(1051~1107)도 죽기에 앞서 명화를 다 불태웠는데, 하물며 내 그림의 대를 이을 은이 죽었으니 어찌 좋은 그림들을 보존하고 있을 수 있겠느냐"며 그가 일생 동안 모은 좋은 그림들을 불태우려다 제자들이 말려 뜻을 접었다고 한다.

허형이 아버지의 눈길에 든 것은 그의 나이 15세 때. 아버지의 제자인 김남전이 혼자서 그림 그리는 것을 보고 나도 한번 그려보자며 붓을 빼앗아 들었다. 그때 그린 그림이 묵모란이다. 다음 날 소치가 이 묵모란을 보고 제자 남전이 그린 줄 알고 "오랜만에 잘 그렸다"고 칭찬했다. 남전이 그 그림은 허형이 그린 것이라 하자 소치는 크게 놀라 아들을 불러 앉히고 자신이 보는 앞에서 그림을 그려보라고 했다. 아들이 아버지의 명에 따라 사군자를 그려보이자 "네가 이런 화재畵才가 있는 줄 몰랐다"며 처음으로 머리를 쓰다듬어 주었으며 이후 새 옷을 입히고 새 버선을 신겨 방에 들이고는 그림공부만 하라고 일렀다.

허형은 죽은 형의 미산이라는 호를 이어받았다. 뒤늦게 그림을 시작한 데다 제대로 된 교육을 받지 못한 터라 더 큰 심리적 부담에 시달렸다. 반 고흐가 그가 태어나기 전에 죽은 형의 이름을 이어받아 평생 짐을 지고 산 것처럼. 사람들은 허은을 큰 미산, 허형을 작은 미산으로 불렀다. 아버지 역시 "작대기 산수를 그리라"며 아버지를 닮아 선이 굵었던 형의 소질을 허형에게도 발휘할 것을 강요했다. 미산의 작품에는 소치와 큰 미산의 그림자가 드리워 있고, 그 사이사이에 미산의 번득이는 자질이 고개를 내밀고 있다.

미산은 소치 사후 13년 뒤인 1906년 강진 병영으로 이거해 머물다가

허형, 〈산수도 12곡 병풍山水圖十二曲屛風〉 중 1폭
연도 미상, 한지에 먹, 74×32cm, 남농기념관.

1923년 목포에 정착한다. 자녀교육 문제가 우선했겠지만 소치가 전국적인 명성과 네트워크를 갖춘 데 비해 미산은 그에 미치지 못한 탓에 그림의 수요처를 찾아 나선 것이다. 당시 병영은 일제 강점 이전 전라도의 군수권을 통괄했던 병마절도사가 있던 곳으로 남도 지역의 중심지였다. 하지만 1897년 개항한 목포를 중심으로 새로운 상권이 형성되기 시작했다. 미술계 역시 근대 화폐경제 체제에 편입된 터. 미산은 새로운 수요처를 찾아 목포로 다시 옮겨가 잘 팔리는 세필細筆 산수를 많이 그리게 되었다. 미산에 대한 후인의 평가는 인색하다. 아버지 소치를 닮아 화재가 뛰어났지만 견문이 좁은데다 화론이 정립되지 못해 좋은 그림을 많이 남기지 못했다는 것이다. 문하에 의재 허백련과 아들 남농을 화가로 키워 화가보다는 훌륭한 제자를 길러냈다는 데 방점을 찍는다.

꼼꼼히 들여다보면 다른 평가도 가능하다. 다량 생산한 세필 산수 외에 묵모란, 묵포도 등의 그림에서는 타의 추종을 불허하는 기량을 보인다. 〈묵포도도〉를 보면 한 획에 그린 포도 줄기로써 시원한 구도를 잡고, 포도송이와 이파리로써 균형과 조화를 이룬 것에서 대가적인 면모가 엿보인다. 연구가 더 진행되면 진면모가 밝혀지리라 기대한다.

남화는 조선의 남화, 유화는 조선의 유화

남농 허건은 진도에서 났으나 화가로서의 삶은 목포에서 보냈다. 말년에 진도 운림산방을 회복하는 데 심혈을 쏟았으니 화업의 원점을 진도라고 해도 무방하다. 다도해 풍경이 주요 작품으로 꼽히는 점도 그런 평가를 가능

허건, 〈금강산소견金剛山所見〉 | 1946년, 종이에 수묵담채, 43×50cm, 남농기념관.

허건, 〈유곡청애幽谷淸靄〉 | 1956년, 종이에 수묵담채, 55.5×108.0cm, 남농기념관.

케 한다.

남농은 의재 허백련과 함께 한국 남종화의 쌍벽을 이룬다. 의재가 전형적인 남종화를 고수했다면 남농은 갈필로 남도의 실경을 그림으로써 '남농산수'라 부를 만한 독특한 경지에 이르렀다.

남농은 자신의 그림을 신남화新南畵라고 불렀다.

신남화는 남화의 옛 전통을 바탕으로 한 독창적인 변용입니다. 남화 고유의 부드러운 선, 수묵 위주의 필치를 살리면서 나 자신 독특한 초묵과 필선, 그리고 계산된 화면 배치를 구사하죠. 또 명산대찰 위주의 관념적인 산수에서 벗어나 직접 현장에 가서 실경을 스케치, 사실감 있는 그림을 그렸지요. 내 작품에 많이 나오는 유달산 기슭의 산전山田, 다도해 풍경등이 그것입니다.

남농의 그림은 아버지 미산, 일본 문부성 전람회 양식 등 두 스타일이 공존하던 초기, 해방 이후 남농 스타일의 정립기와 완숙기로 나눌 수 있다.

그는 부친에게 그림을 배웠으나 그림 세계를 본받기를 거부했다. 하지만 초기 화풍에는 아버지의 그림자가 어른거린다. 동시에 아홉 살 아래 동생인 임인林人 허림(1917~1942)한테서 큰 자극을 받았다. 임인은 일본 가와바다 화학교川端畵學校에서 신채색 화법을 익혀 1941, 1942년 문부성 전람회에 잇따라 입선했다. 그가 구사한 점묘법은 당시 국내에서는 생소한 기법이었으며 더군다나 황토를 안료로 활용한 것은 듣도 보도 못한 것이었다. 소재가 목포 일대의 누더기처럼 개간한 산야였으니, 충격은 컸다. 남농은 동생과 함께 야외 스케치를 하면서 실경산수의 중요성을 실감했다. 해방 뒤에 정립하

허건, 〈죽정귀범竹汀歸帆〉 | 1975년, 종이에 수묵담채, 61×122cm, 남농기념관.

기 시작한 남농 스타일은 일본색을 덜어내고 빠른 갈필법을 가미한 것이다.

남농은 《남종회화소사南宗繪畵小史》에서 아버지 미산의 화업에 대해 일언반구도 하지 않은 반면, 의재 허백련과 자신의 동생 허림에 관해 상술하고 있다. 남농은 의재와 허림 사이 어디쯤에 스스로를 자리매김하고 있는지 모를 일이다.

> 예술은 민족성을 잊어서는 안 될 일이다. 자기 나라의 고유성을 버리고 어느 나라의 것을 모방하는 것은 외도이고 그것은 허위의 예술이고 가장 假裝의 예술이다. 남화는 조선 남화를 그릴 것이며, 유화는 조선의 유화를 그려야 한다.

남농은 아들들에게 그림을 그리게 하지 않았다. 하지만 대를 건너 허진(전남대 교수)이 화업을 잇고 있다. 그의 주제는 인간의 실존. 운림산방 5대주라는 중압과 전통의 현대적 계승이라는 부담이 느껴진다.

허씨 가문 화가 3인의 화력畵曆에는 조선왕조의 몰락과 개항, 새로운 나라의 건국이라는 격동의 세월, 그리고 그에 따른 한국화가의 대응과 한국화의 변화가 고스란히 배어 있다. 그것도 진도를 진원으로 한 남종화인 점에서, 한국미술사에서는 특이한 사건으로 기록될 만하다.

허진, 〈유목동물+인간-문명2010-10〉 | 2010년, 한지에 수묵채색과 아크릴, 162×130cm.

5

붉게 스러져간 넋들,
지는 동백꽃처럼

/ 제주와 강요배

제주 바다, 돌, 나무와 풀을 그리는 **강요배**(1952~). 제주에서 나고 자라 서울에 유학한 뒤 다시 제주로 돌아갔다. 서울에서 고향의 진가를 발견하고 화단에서 벗어나 스스로 섬으로 자폐한 화가다. 4·3항쟁이 그림의 출발이되 귀향 이후 거의 보이지 않는다. 다만 둬싸진 바다와 거무튀튀한 현무암, 팽나무를 흔드는 바람이 등장한다. 작품에서 소리만 듣는다면 반쪽이 감상이다. 바람에 의탁하면서 그의 작품은 수만 년 제주 산하와 매운 바람을 버티며 살아온 제주인의 내력이 된다. 슬그머니 등장하는 붉은 동백, 붉은 달은 역사의 혼백이다. 그가 천착한 것은 질감. 물감을 묻힌 현무암 조각, 구긴 종이를 캔버스에 썩썩 비벼 소리를 버무려 넣음으로써 주제와 감성을 일체화한다.

제주시 택시 기사한테 물었다. 요즘 가장 신경 쓰이는 게 뭐냐고. 중국인 관광객(요우커)이 많아 중국처럼 느껴진다는 대답이다. 원나라 강점기인 고려 말로 돌아간 듯하다는 것. 그래도 관광 수입이 짭짤하지 않으냐는 물음에, 그게 아니란다. 그들은 중국적 비행기를 타고 와 중국인 소유의 호텔에서 자고 중국 식당에서 밥을 먹어 골목의 작은 식당과 민박, 상점 즉 제주 토박이한테 떨구는 돈은 거의 없다는 것이다. 2010년 2월 부동산 투자 이민제 시행 이후 사정이 악화되었다고 한다. 중국인 토지 소유가 2014년 3분기 현재 799만 9000제곱미터로 제도 시행 전인 2009년 2만 제곱미터와 비교하면 어마어마하게 늘어났다. 실제 중산간 곳곳에서 신축 중인 중국인 전용 숙박단지가 눈에 띄었다. 바람 타는 섬, 제주에는 여전히 바람이 불었다.

제주는 강요배의 고향이다. 제주시에서 시계 반대반향으로 도는 시외 순환버스를 타고 1시간 정도 달리면 그가 사는 귀덕2리다. 자전거를 탄 중년 사내한테 강요배 작업실을 물었다. 이름은 모르겠으나 그림 그리는 사람이 저기쯤 산다며 어찌어찌 가라고 일러준다. 강요배는 여축없는 귀덕리 주민이었다.

강요배는 제주산이다. 그가 제주를 떠나 있던 기간은 서울대 미대 재학, 창문여고 미술교사 재직을 합쳐 20년이다. 63년(2015년 기준)의 삶에서 3분

〈백로白露 즈음〉 | 2012년, 캔버스에 아크릴, 97×130cm.

의 1이니 짧다면 짧고 길다면 길다. 한창 젊은 나잇대이거니 중요한 기간임은 분명하다. 한 발짝 떨어지면 보이지 않던 것이 보이는 법. 그 20년이 자신의 고향 제주를 넓고 깊게 보는 계기가 아니었을까. 박-전-노씨로 이어지는 군부독재 시절이었다. 그는 민중미술 작가군에 속해 민주화 싸움을 펼쳤고 그의 주 관심사는 제주 4·3항쟁이었다. 《한겨레신문》에 연재된 현기영의 소설 《바람 타는 섬》 삽화를 그린 것도 그런 인연이다.

강요배는 제주인이고 그의 작품은 곧 제주섬이다. 그의 작품을 이해하려면 제주를 알아야 한다.

천연감옥이자 최악의 유배지

제주는 변방이다. 고려 때 돼서야 한국사에 편입됐다. 그 전에는 독립국 탐라였다. 소위 삼국시대에 고구려, 백제, 신라만 있을 뿐 버젓한 탐라는 가야처럼 존재가 없었다. 고려에 일시 편입됐다가 다시 소속이 바뀌어 120여 년 동안 원나라 직할 영토였다. 원은 몽골인 관리, 다루가치를 파견해 지배했다. 원시림을 베어 배를 만들고, 대규모 목장을 만들어 말을 길렀다. 남송, 또는 일본 정벌의 기지로 활용하려는 꿍심이었다. 충렬왕 2년(1276)에 몽고 말 160필을 들여왔다는 기록이 있다. 말을 얼마나 길렀는지 알 수 없으나 원·명 교체기인 공민왕 때 원의 자산을 승계하기 위해 명에서 파악한 숫자는 2만~3만 마리다. 국립 목장으로서의 제주는 조선으로 이어진다. 조선군을 위해서라기보다 중국 조공마를 조달하는 구실이 컸다. 한 해 200필 조공이 기본이고 3년마다 '식년공마'라 해서 700필을 중국으로 보냈다. 그 외에

정초, 동지, 황제 생일에 맞춰 각각 20필씩 60필이 추가됐다.

지방관의 임무는 목민이 아니라 목마였다. 가고 싶은 곳이 아니라 피하고 싶은 땅이었다. 서울에서 가장 먼 터라 그곳에 부임한다는 것은 좌천이었다. 게다가 바다를 건너는 것은 목숨을 잃을지도 모르는 위험한 일이었다. 제주에 내려온 벼슬아치들은 목을 빼고 북쪽 서울을 바라보았다. 그래서다. 제주목의 관청 건물 가운데 가장 큰 것을 망경루望京樓, 조천에 있는 정자를 연북정戀北亭이라고 이름 지은 것은.

제주는 천연감옥이었다. 원나라 때는 몽골이 정복한 다른 민족의 왕족 170명을 제주로 유배 보내고, 명나라가 들어서면서 원의 왕족들이 쫓겨왔다. 원의 달달친왕達達親王, 운남 지역의 양왕梁王 후손이 그들이다. 조선왕조 500년 동안 200명가량이 제주에 유배됐다. 주로 당쟁에서 밀려난 정객들이다. 인조반정으로 밀려난 광해군, 노론의 영수 우암尤庵 송시열(1607~1689), 장희빈의 오빠 장희재(?~1701), 한말의 풍운아 김윤식(1835~1922), 최익현(1833~1906), 박영효(1861~1939) 등등.

　　육지 중앙정부가 돌보지 않던 머나먼 벽지, 귀양을 떠난 적객들이 수륙 이천 리를 가며 천신만고 끝에 도착하던 유배지, 목민에는 뜻이 없고 오로지 국마를 살찌우는 목마에만 신경 썼던 역대 육지 목사들, 가뭄이 들어 목장의 초지가 마르면 지체없이 말을 몰아 백성의 일년 양식을 먹어치우게 하던 마정馬政. 백성을 위한 행정은 없고 말을 위한 행정만 있던 천더기의 땅, 저주받은 땅, 천형의 땅……. (현기영,《순이 삼촌》)

따뜻한 날씨, 그림 같은 풍광으로 귀촌 인구에다 중국인까지 합세한 요즘

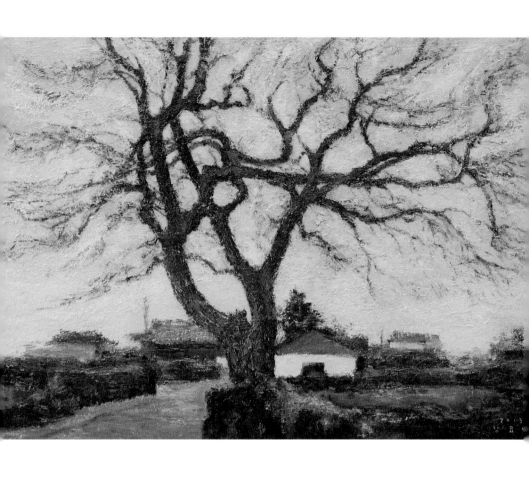

〈귀덕리 팽나무〉 | 2013년, 캔버스에 아크릴, 80×116.7cm.

으로서는 상상하기 힘든 얘기다. 제주목사를 지낸 이형상(1653~1733)이 기록한《남환박물南宦博物》을 보면 조선시대 제주의 모습은 이러하다.

이 땅에는 바위와 돌이 널려 있고, 흙이 덮인 것이 몇 치뿐이라서, 삼과 면화가 나지 않아 의복과 음식이 모두 부족하다. 토질이 푸석푸석하고 메마르다. 밭을 개간하려면 반드시 소나 말을 몰고 와서 밭을 밟아주어야 한다. 그렇지 않으면 씨를 뿌리지 못하고, 거름을 하지 않으면 이삭이 나오지 않는다. 담을 쌓은 밭 안에 소나 말을 가두어 밤낮으로 밭에 똥오줌을 싸게 한다. 그나마 그렇게 2~3년 농사를 짓고 나면 이삭에 열매가 맺히지 않는다. 부득이 또 새로운 밭을 개간해야 하는데, 공은 배나 들지만 거둬들이는 것은 많지 않다.

해마다 배가 침몰하여 죽는 사람이 많다. 남자아이를 낳으면 '고래 밥'이라 말하면서 중하게 여기지 않는다. 오직 여자아이를 낳은 뒤에야 기뻐서 말하기를 이 아이는 마땅히 우리를 봉양할 것이라고 한다. 집에는 굴뚝이 없다. 잠수하는 무리들이 따뜻한 방에 들어가면 피부가 갈라지고 살이 문드러져서 반드시 큰 병을 얻기 때문이다.

백성의 삶은 고단했다. 그들은 가난하고 부역이 무거워 살아나갈 방도가 아득하여 부모를 팔고 아내와 자식을 파는 풍습이 있었다. 63개 목장에서 말 7600마리와 소 620마리를 키우는데, 목자牧子 1200명은 모두 공노비다. 이들은 위전位田이 없고 매우 가난하다. 이들한테 유실한 말을 포함해 1년에 말 10마리를 징수한다. 이를 변통할 길이 없어서 부모, 아내, 자식을 팔고 자기 몸의 품을 판다. 세 읍을 조사하였더니 부모를 판 자 5명, 아내와 자식을 판 자 8명, 스스로 머슴이 된 자가 19명, 동생을 판 자 26명,

〈흑토화黑土花〉 | 2012년, 캔버스에 아크릴, 65×91cm.

〈우레, 바람, 나무〉 | 2010년, 캔버스에 아크릴, 227×182cm.

모두 합쳐 56명이다.

제주의 과수원은 42곳인데 직군이 880명이다. 밤낮으로 지키니 백성들은 고통을 견디지 못한다.

외국인의 시선이 더 정확하겠다. 1845년 제주도에 상륙했던 '사마랑호' 선장 에드워드 벨처(1799~1877)는 고급관리와 서리, 그리고 평민은 다른 종족으로 여겼다. 그는 다음과 같이 묘사했다.

최상층 계급은 생김새가 매우 남달라 작은 타타르인 유형이며 훌륭한 풍모를 하고 있다. 그 부하들은 창백하고 단정치 못하며 머리카락이 다 헝클어져 구역질이 날 정도다. 두 번째 계급에 속하는 관리들은 건장하고 힘이 넘치는 장정들로, 신장은 대략 170~175센티미터이다. 그들의 옷차림은 조악하고 태도는 언제라도 복종할 자세이다. 군인들은 타타르인의 생김새이며 올차고 탄탄한 체격을 갖춘 장정들이다. 문관은 피부색이 희고 얼굴은 길고 가늘다. 낮은 계급의 사람들은 어부들로 그 특징이 엇비슷하다. 그들은 튼실하고 옹골찬 인종으로 키는 그다지 크지 않다.

50여 년 뒤인 1901년 독일인 지그프리트 겐테(1870~1904)한테 제주는 음울한 검정색이었다. 그는 제주에서 처음으로 흰옷을 안 입은 조선 사람을 보았다면서 제주인들이 한결같이 검은색이나 붉은갈색의 삼베옷을 입고 있어, 인상이 유난히 섬뜩하고 무뚝뚝해 보였다고 전한다.

시내 중심도 온통 검고 위협적이었다. 골목은 매우 좁고 모든 농가들은

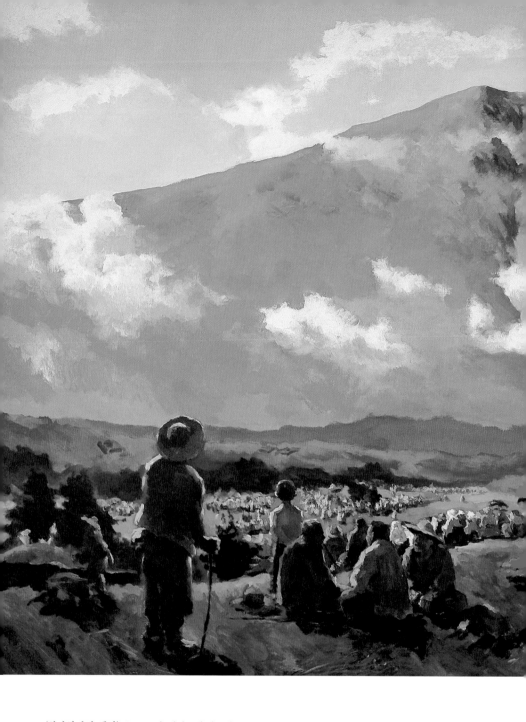

〈한라산자락 백성〉 | 1992년, 캔버스에 아크릴, 112×193.7cm.

시가전에 대비라도 하듯 온통 검은 현무암 덩어리로 벽을 둘러놓아, 마치 섬 전체에 검은 도장을 찍어놓은 듯했다. 수수와 짚으로 덮어놓은 지붕들은 사방에서 거침없이 불어닥치는 세찬 바람에 대비해 끈으로 안전하게 묶어두었고, 그 위에 다시 현무암 덩어리를 얹어놓았다. 끔찍하게도 오물 속에서 축 처진 배를 끌고 다니는 메스꺼운 검은 돼지들이 헐벗은 아이들과 비쩍 마른 검은 개들과 함께 거리를 헤집고 돌아다녔다. 남자들은 문 앞에서 게으르고 무관심하게 담배나 피우고 있는 반면, 여자들은 보기 흉한 검은 옷을 입고 땔감과 물을 길어 끌고 오거나 집 안에서 벼나 수수를 찧고 있는 모습을 볼 수 있었다.

겐테의 기록은 '이재수의 난' 후일담을 보여준다는 점에서 특이하다.

나지막한 산인데도 독수리가 기분 나쁘게 머리 주변을 날아다니는 것을 보니 약간은 섬뜩한 기분도 들었다. 어둑어둑해지면 나타나는 박쥐들과는 기분이 전혀 달랐다. 수백 마리의 독수리들과 매들이 맴도는 이유를 나중에 알았다. 저녁 무렵 바닷바람이 가라앉고 잠시 바람이 잔잔해지자, 역겹고 숨이 막힐 정도의 악취가 몰려왔다. 학살된 기독교도들의 시신을 이곳 외딴 산속에 매장한 것이었다. 사람도 살지 않는데다 몇 백 구의 시체를 눈에 띄지 않고 신속히 처리할 수 있었기 때문이다. 독수리들이 찾아내기 좋게 그야말로 대충 처리된 것이 분명했다. 독수리들은 급하게 임시로 다져놓은 땅을 샅샅이 파헤쳐 시체를 쪼아 먹은 것 같았다.

이재수의 난(1901)은 천주교의 확장과 이에 따른 폐단, 그리고 정부의 수

탈이 원인이었다. 1886년 한불 수호조약과 1896년 교민조약 이후 선교의 자유를 얻게 된 프랑스 신부는 '국왕처럼 대우하라'는 의미의 '여아대如我待'라는 왕의 신표를 받아 지니고 다녔다. 일종의 치외법권이었다. 조선인도 천주교로 개종하면 비슷한 특권을 누렸다. 1899년 천주교 양성화 2년 뒤인 1901년에는 신도 수가 1300~1400명에 이를 정도로 급성장했다. 1897년 광무개혁 때 이름을 대한제국으로 바꾼 조선은 개혁을 추진할 돈이 없어 지방세를 국세로 돌렸다. 이는 지방 기득권자의 이권을 침탈하는 것이어서, 백성들은 양자 사이에서 죽을 지경이었다. 중앙정부는 세금 징수관을 지방에 보냈는데 부하직원이 없는 탓에 천주교도들이 악역을 맡았다. 결국 지방토호·백성 대 정부관리·천주교도 사이에 무력충돌이 발생하게 된다. 항상 가혹하게 매긴 세금이 문제였다. 이재수의 난뿐 아니라 양제해(1770~1814)의 모변사건(1813), 임술년의 제주민란(1862), 방성칠의 난(1898)도 그렇다.

제주는 토지세가 없었다. 토양이 척박해 식물이 잘 자랄 수 없었기 때문이다. 대신 말이나 미역 등 특산품을 진상하도록 했다. 하지만 제주도 민중들은 중산간 지대까지 농토를 넓혀갔고 국가는 이를 묵인했다. 임진왜란 이후 전술의 변화 때문이다. 조총이 등장하면서 기마전술이 무력화한 것이다. 말 값이 폭락하고 제주목장의 쓸모가 적어지며 목장지대 안으로 경작지가 확대됐다. 19세기 들어 관청에서도 이를 묵인하고 세금을 거뒀다. 불법을 묵인한 대가로 엄청난 액수를 매긴 것이다. 방성칠의 난은 동학농민전쟁 패배 뒤 제주도에 흘러들어온 남학당이 주축이었던 점에서 다르다.

추사와 이중섭을 품었던 제주

추사 김정희는 천형의 땅 제주가 만든 작가다. 8년 3개월 제주도에 유배돼 있으면서 그는 추사체를 완성하고 〈세한도歲寒圖〉(국보 제180호)를 그렸다.

그의 글씨는 유배 전과 후가 다르다. 유배 전에 두껍고 기름지던 서체가 유배 뒤에는 얇고 깡마르게 변했다고 한다. 특히 해서와 행서에 큰 변화가 생겨 변화의 울림과 강약의 리듬이 강하게 드러나게 된다. 서예가 임창순은 "울분과 불평을 토로하며 엄중하면서도 일변 해학적인 면을 갖춘 그의 서체는 험난했던 그의 생애 속에서 만들어진 것"이라고 평가하고 "만일 조정에 들어가서 높은 지위를 지키며 부귀와 안일 속에서 태평한 세월을 보냈다면 글씨의 변화가 생겼다 할지라도 꼭 이런 형태로 되지는 않았을 것"이라고 말한다. 추사체를 가만히 들여다보고 있으면 폭풍으로 뒤집힌 제주 바다의 파도, 거무튀튀한 제주 돌담을 돌아나가는 매운 칼바람을 읽을 수 있을 것이다.

그 유명한 〈세한도〉. 다들 명품이라고 하는데, 나는 모르겠다. 말라비틀어진 붓등으로 슥슥 문질러 먹을 묻혔다는 편이 옳다. 다 죽어가는 비현실적인 나무도 그렇고, 원근법도 비례도 맞지 않고, 한국양식도 아닌 건물이 생뚱맞다. 얽힌 이야기가 감동적임에는 동의한다. 제자 이상적(1804~1865)이 끈 떨어진 스승을 버리지 않고 예를 다하고, 추사는 그 고마움을 그림으로써 표했고, 둘 사이의 묵지근한 사제지정에 감동해 중국 문사文士들이 줄줄이 덧글을 달았다는.

공자가 이르기를 날씨가 추워진 뒤에야 소나무와 잣나무가 늦게 시드

는 것을 안다고 하였네. 사시사철 내내 시들지 않는 것이라서 날씨가 추워지기 전에도 한결같이 푸른 소나무와 잣나무요, 날씨가 추워진 뒤에도 한결같이 푸른 소나무와 잣나무지만 성인은 특별히 날씨가 추워진 뒤에 이를 일컬었네.

후일담이 그림 보는 재미를 더한다. 이상적이 간직했던 그림은 당대의 세력가 민영휘(1852~1935), 민규식(1888~?)을 거쳐 일본인 추사 연구가 후지츠카 치카시(1879~1948)에게 넘어간다. 그 다음은 소전素筌 손재형(1903~1981). 손재형은 1943년 후지츠카를 찾아가 돈은 얼마든지 줄 테니 넘겨달라고 말한다. 거절. 1944년 후지츠카는 일본으로 돌아간다. 손재형은 도쿄로 따라가 두 달 동안 매일같이 찾아가 인사를 한다. 그해 말 후지츠카는 손재형 입회하에 맏아들을 불러 자기가 죽거든 넘겨주라고 확언하는 것으로 곤경을 모면하려 하는데, 손재형은 아무 말 없이 그림을 바라보기만 하면서 버텼다. 결국 후지츠카는 값으로 따질 수 없는 것이니 잘 보존해달라며 넘겨주었다. 1945년 도쿄 대폭격 때 후지츠카의 서재가 불에 타 2개 방에 가득 찬 추사의 작품이 모두 소실됐다고 한다. 손재형의 손에 의해 〈세한도〉는 극적으로 구출돼 한국으로 돌아온 것이다. 하지만 정치에 한눈 팔린 손재형은 1958년 민의원 선거에 출마하면서 이를 저당 잡힌다. 결국 작품은 돈을 빌려준 이근태의 손에서 손세기의 손으로 넘어가 지금은 그의 아들 손창근이 소장하고 있다.

제주도의 힘은 독불장군 김정희를 겸손하게 만들었다. 추사는 유배 길에 전주를 지나며 그곳의 서예가 창암蒼巖 이삼만(1770~1847)을 욕보였다. 그의 글씨를 보고 "노인장께선 지방에서 글씨로 밥은 먹겠습니다"라고 말했다.

그리고 초의선사가 주지로 있던 해남 대흥사에 들러서는 원교圓嶠 이광사 (1705~1777)가 쓴 대웅보전 현판을 내리게 했다. "글씨를 안다는 사람이 저 따위 것을 걸고 있는가" 하며 초의를 다그치고 자신이 새로 써준 것을 붙이게 했다. 해배되어 귀경하는 길에 다시 대흥사에 들른 추사는 "여보게 초의. 이 현판을 다시 달고 내 글씨를 떼어내게. 그때는 내가 잘못 보았네" 하며 원교의 글씨를 다시 달게 했다고 한다. 전주에서는 이삼만을 찾아가 사과하려 했으나, 세상을 떠난 뒤였다.

현대에 와서는 한국전쟁 중 화가 이중섭(1916~1956)이 가족과 함께 제주에서 피난살이를 했다. 그는 서귀포에 머물며 스케치도 하고 작품도 구상했다. 그가 스케치하는 모습은 동네 아이들의 구경거리였고 그림을 넘겨받은 아이들은 흘깃 한번 보고는 버렸다고 한다. 그는 이곳에서 초상화 4점을 그렸다. 이 그림의 주인공들은 전사한 이웃 주민 세 사람과 집주인 송태주다. 마당에 쌓아놓은 땔감 위에 증명사진을 올려놓고 그림을 그렸다는 목격담이 전한다. 그는 〈서귀포의 환상〉 등 작품을 남기고 그해 12월 부산으로 떠났다.

이중섭에게 제주는 버텨야 하는 장소였다. 당시 제주도는 한국전쟁의 영향권에서 벗어난 까닭에 피난민들이 대거 몰려들었다. 1951년 5월 기준 피난민이 15만여 명으로 제주 원주민의 절반에 이르렀다. 물가도 만만치 않아 쌀 한 말에 4400원으로 부산보다 1000원이 비싸고 멸치는 한 관에 6500원으로 부산보다 2500원이나 비쌌다. 싼 것은 무, 배추 정도. 부산보다 60퍼센트 정도 저렴했다고 한다.

이중섭 가족 네 명이 배정받은 곳은 알자리 동산으로, 반장 송태주씨 집의 1.4평 쪽방이었다. 복원한 쪽방을 보니 네 식구가 몸을 뉘기엔 너무 좁았

〈홍월〉 | 2007년, 캔버스에 아크릴, 80.3×116.7cm.

다. 이중섭은 피난민 구호본부의 지원을 받는 종교단체로부터 배급받은 쌀을 팔아 보리, 고구마, 찬거리를 사서 끼니를 이었다. 때로 섶섬이 보이는 자구리해안에서 아이들과 게를 잡아다 먹기도 했다. 이중섭은 두어 차례 부산으로 나가 '알바'를 뛰었다. 한묵(1914~)이 수주한 오페라 〈콩지팟지〉의 무대장치 제작에 참여했다. 3년 뒤 일본의 아내한테 보낸 편지에 "제주도 돼지 이상으로 무엇이건 먹고 버틸 각오가 있소"라는 문구가 있다. 이중섭에게 서귀포는 안식처가 아닌, 버티는 곳이었다는 게 미술평론가 최열의 평가다.

붉게 스러져간 넋들, 지는 동백꽃처럼

이제 금기와도 같은 4·3항쟁이다.

4·3항쟁은 1947년 3월 1일 경찰의 발포를 계기로 하여, 이듬해 4월 3일 발생한 봉기에서부터 1954년 9월 21일 한라산이 전면 개방되기까지 제주도에서 일어난 일련의 무력충돌을 말한다. 그 과정에서 3만 명 이상의 양민들이 학살됐다. 1947년 3·1절 발포는 경찰의 실수였다. 기념식 뒤 군중이 해산하여 돌아가는 길에 기마경관의 말발굽에 어린아이가 치였다. 이를 본 군중은 경찰서에 몰려가 항의했다. 겁먹은 경찰이 발포해 시민 12명이 죽거나 다쳤다. 미군정과 경무부는 정당방위로 주장하고 '시위 주동자들'을 연행했다. 10일부터 총파업이 발생하여, 제주도의 경찰 및 사법기관을 제외한 행정기관 대부분인 23개 기관, 105개의 학교, 우체국, 전기회사 등 제주 직장인 95퍼센트에 달하는 4만여 명이 참여했다. 여기에 참여한 경찰도 20퍼센트나 되었다. 검거선풍과 수감자 석방을 요구하는 시위와 발포 등 악순환으

로 제주도민들과 군정경찰, 서북청년단 사이에는 대립과 갈등이 커져갔다.

여기에는 숨은 사연이 있다. 땅이 척박해 물산이 적은 제주는 출향 인사들이 젖줄이었다. 강점기에 일본으로 간 제주인들이 보내주는 재화가 제주 경제를 받쳐주었다. 해방이 되면서 물품의 유입은 계속됐다. 그것을 노린 장사꾼들이 육지에서 몰려올 정도. 경찰과 서북청년단은 이를 압수해 장사꾼에게 넘기며 배를 채웠다. 귀국하는 제주인의 반입품을 담배 두 갑으로 제한한 것도 실책이었다.

1948년 4월 3일 새벽, 무장대 350여 명이 제주도 내 24개 경찰지서 가운데 12개 지서를 급습하면서 항쟁은 시작되었다. 사태를 확대시킬 뿐 해결할 능력이 없는 경찰을 대신해 제주 주둔 9연대로 사태 해결의 임무가 넘겨진다. 4월 28일, 9연대 사단장 중령 김익렬이 더 이상의 피해를 막기 위해 무장대 대장 김달삼과 회담을 열어 평화적으로 해결하려 했다. 그러나 경찰 주변 조직인 서북청년단이 무장대를 가장해 일으킨 '오라리 방화사건'으로 합의가 깨졌다. 온건파 김익렬은 곧 해임되고 교체된 박진경 중령은 미군정청의 강경진압 정책을 대행하게 된다. 그 와중에 5월 10일의 남한 단독선거에서 제주도는 투표 수 과반수 미달로 무효 처리되고, 다음 달 18일 연대장 박진경이 부하대원에게 살해된다.

미국을 업고 정권을 잡은 이승만 정부는 제주도에 경비사령부를 설치하고 본토의 군 병력을 제주에 증파했다. 1948년 10월 17일, 9연대장 송요찬은 해안선으로부터 5킬로미터 이상 들어간 중산간 지대를 통행하는 자는 적으로 간주해 사살하겠다는 포고문을 발표했다. 포고령은 소개령으로 이어졌고, 중산간 마을 주민들은 해변마을로 강제 이주됐다. 그리고 대대적인 강경 토벌작전이 제주 전역을 휩쓸게 된다. 넉 달 동안 진행된 초토화 작

〈3·1 대시위〉부분,《동백꽃 지다》중에서
1991년, 종이에 콘테, 59×150cm, 1947년 3월 1일 사실상 4·3의 도화선.

〈천명天鳴〉 | 1991년, 캔버스에 아크릴, 162×250cm.

전으로 중산간 마을 95퍼센트가 불탔다. 이 과정에서 3만여 명의 희생자가 발생하는데, 학살이라는 표현이 더 정확하다. 한국전쟁이 터지며 전국 각지 형무소에 수감되었던 4·3사건 관련자들도 즉결처분되었다.

그림은 미술로부터 뛰어오른다

강요배가 4·3항쟁을 화업의 출발로 삼은 것은 당연하다. 4·3항쟁은 제주이고, 강요배는 제주인이기 때문이다. 이것이 추사나 이중섭과 다른 점이다. 추사와 이중섭은 타의에 의해 제주에 와 잠시 머문 까닭에 제주를 속속들이 몰랐다. 당연히 작품은 체화体化의 지경에 이르지 못했다. 추사의 〈세한도〉나 이중섭의 〈서귀포의 환상〉은 제주가 품은 기운에 비기면 거죽을 핥았을 뿐이다.

섬에서 자란 나는 다시 섬으로 돌아왔다. 유년기 내 몸과 마음의 세포에 각인된 그 매운 바람의 맛이 강한 인력이 되어 기어이 나를 끌어들였던 것이다. 돌아와서도 정착하지 못하고 여러 해 동안 자연의 언저리를 배회하였다. 정주를 위한 준비과정이었던 셈이다.

강요배는 귀향했을 때의 심경을 이렇게 토로했다. 그는 4·3항쟁에 대한 탐구를《동백꽃 지다-제주민중항쟁사 화집》(1992)으로 총정리하고 제주로 돌아왔다.

〈파도와 총석〉 | 2011년, 캔버스에 아크릴; 259×388cm.

삶의 풍파에 시달린 자의 마음을 푸는 길은 오직 자연에 다가가는 것뿐이었다. 그 앞에 서면 막혔던 심기의 흐름이 시원하게 뚫리는 듯하다. 부드럽게 어루만지거나 격렬하게 후려치면서, 자연은 자신의 리듬에 우리를 공명시킨다. 바닷바람이 스치는 섬땅의 자연은 그리하여 내 마음의 풍경이 되어간다. 또한 그것은 자연 속에서 인고하고 있는 사물들을 통하여 스스로 사는 방식을 암시해주는 듯하다. 바다와 산과 고목은 늘 그 자리에 있으면서 표류하는 영혼에 말을 걸어온다. 그것은 산만한 세계의 모습에 일정한 좌표를 형성해준다. 좌점을 주면서 정주의 세계로 들어오라고 권고한다. 떠도는 자로서 공간을 사는 데 지쳤다면 붙박인 자로서의 시간을 살아보라고 말한다. 섣부르게 행하기 이전에 먼저 존재해보라는 말이다.

그가 그리는 것은 제주의 굼부리, 파도, 바위, 팽나무, 돌하르방, 용설란, 귤과 유자, 늙은호박, 수선화 등이다. 그가 그린 것은 물체이지만 그가 그리려는 것은 제주의 구름과 비와 바람과 햇빛과 별빛이다. 제주를 가득 메우고 강요배의 마음을 가득 메운 그것은 잡으려 하면 그럴수록 달아나는 존재. 문장에서 즐겨 쓰는 형용 어휘와 같은 것이다.

오늘도 유년의 북풍이 여전히 매섭게 불고 있다. 바다 너울이 높아지고, 해안은 부서지는 파도로 온통 허옇다. 밀려오는 물결을 맞쩌르는 듯 시커먼 현무암의 곶들이 앞으로 나아간다. 부서지는 파도가 허공으로 솟구치고 포말은 물보라가 되어 뭍으로 휩쓸린다.

대상이 함유한 형용어는 작품에서 대개 질감으로 드러낼 수밖에 없다. 질감을 어떻게 구현할 것인가를 결정하고 나면 작품은 완성된 거나 다름없다. 바람소리는 솔가지로, 파도소리는 구긴 종이로, 돌하르방에 얹힌 세월은 현무암 조각으로…… 붓을 대신한 그것들에 스민 자연의 소리를 화폭에 그대로 옮기는 작업이다. 그렇게 완성된 작품 앞에 서면 척박한 제주땅과 거기에 기대어 인고의 세월을 산 제주인의 탄식, 외세의 압제에 항거해 들고일어난 제주인의 함성이 환청으로 들리는 건 그런 까닭이다.

그는 말한다.

그림을 그리는 일은 한 탁월한 비평가의 비유대로 아직은 모호한 어떤 마음을 낚는 일인지 모른다. 이 낚음질에는 먼저 평정한 상태와 미끼가 필수적이다. 미끼란 외부 사물, 생각거리 등 이른바 소재들이다. 미끼는 목표물이 아니다. 그것을 다루는 방식, 낚아 올리는 방식, 요리해내는 방식을 통하여 마음은 드러날 것이다. 이 방식들이야말로 추상화 과정이 아닐까? 어떤 것들은 사상捨象하고 가장 강력한 것, 바로 그것을 뽑아 올린다. 그러므로 추상화는 명료화 과정이다. (애매모호하게 흐려거나, 기하 도형을 반복하거나 하는 것이 아님은 말할 것도 없다.) 그래서 마침내 그림은 마음을 비추는 거울이 된다. 그림은 미술로부터 뛰어오른다.

6

푸른 물과 푸른 산이 만든
슬픈 노래

/ 영월과 서용선

서울대 미대 교수직을 버리고 전업화가가 된 **서용선**(1951~). 그만큼 추구하는 바를 자신한다는 것이고 그것은 왕성한 작품활동의 근거가 된다. 슬픔이다. 무의식에까지 뿌리내린 슬픔. 유년시절 놀이터 삼은 공동묘지, 박정희 시대에 부역한 기록화가의 기억은 영월에서 마주친 단종애사, 일상에 갇힌 현대인의 비애에서 발현한다. 부러 못 그린 듯한 투박함은 적을 동반한, 청ㆍ녹의 색채와 조응한다. 색채는 소리로 전화하여 정선아라리의 곡조를 담고 지하철과 버스 안의 도시전설이 된다. 표현주의라 할 만하지만 수입된 그것과 달리 자생적이다. 국외 작가와 어깨를 나란히 하여 한국을 대표하는 화가로 자리매김하고 있다.

영월은 슬프다. 삼촌인 수양대군한테 왕위를 뺏긴 노산군(단종)이 최후를 마친 곳이기 때문이다. 곳곳에 진한 눈물이 배었다. 긴 유뱃길의 끝 그가 쉬어갔음직한 쇠목, 굽이굽이 평창강이 만든 '자연감옥' 청령포, 사약을 받아 한 많은 열일곱 생을 마감한 읍내 관풍헌, 그의 시신이 유기된 낙화암, 죽은 지 240년 뒤에 비로소 예를 갖춰 매장한 장릉. 그의 죽음을 슬퍼했던 주변의 백성들이 자발적으로 세운 수많은 당집과 비각들……

강물에 둘러싸인 육지 속의 섬, 청령포

단종(재위 1452~1455)은 조선시대 제5대 임금. 아버지 문종(재위 1450~1452)이 즉위 2년 만에 병사하자 12살 어린 나이에 왕위에 올랐다. 좌의정 김종서(1383~1453), 영의정 황보인(?~1453), 병조판서 조극관(?~1453), 이조판서 민신(?~1453), 우찬성 이양(?~1453) 등 단종 내각의 주요 인물을 타살하고, 단종에게 우호적인 종실 안평대군을 사사하는 등 2년여에 걸친 수양대군의 쿠데타 끝에 왕위에서 축출됐다. 단종은 상왕이 되어 수강궁에 유폐되었다가 사육신을 중심으로 한 복위운동이 발생하면서 노산군으로 강등돼 1457

년 6월 말 강원도 영월로 유배되고, 또 다른 숙부 금성대군의 복위계획이 발각되자 폐서인 되어 그해 10월 피살됐다.

유배지 영월 청령포는 3면이 강물에 싸인 육지 속의 섬. 그곳을 유배지로 추천했을 누군가는 그곳이 천혜의 감옥임을 알았으리라. 앞은 짙푸른 강이요 뒤는 절벽으로, 몇몇 병사의 감시만으로도 탈출의 꿈을 접게 만들 수 있으니 말이다.

노산군이 그곳에 머문 기간은 불과 보름 남짓이었다. 7월 15일 백중날을 맞아 고혼孤魂을 달래는 제사를 지내던 중 폭우가 와 거소가 물에 잠기는 바람에 읍내 객사인 관풍헌으로 옮겼다. 홍수가 끝난 뒤 원위치시켜야 했으나 지방 관리가 눈치껏 미루고 중앙에서도 눈감아주었던 모양이다. 단종은 석 달 뒤 살해되는데 '사약을 받았다' '목 졸라 죽였다'는 두 가지 설이 전한다. 단종이 죽자 그를 모시던 궁녀와 시종이 동강에 몸을 던졌다고 한다. 눈총이 두려워 방치됐던 그의 시신은 아전衙前 엄흥도가 몰래 거두어 1.4킬로미터 떨어진 자신의 선산 동을지산('겨울산'으로 읽힘)에 묻었다. 엄흥도는 멸문지화를 피하기 위해 가족을 이끌고 경북 군위군 의흥면으로 피신해 그곳에서 죽었다.

청령포 나루에서 문득 뒤돌아보면 노산군 이전 수백, 수천 년 전에 일어났을 법한 천지개벽의 날이 되살아난다. 그날도 집중호우로 엄청나게 불어난 물이 절벽을 때렸을 거다. 그 가운데 마지막 일격이 장구한 세월 야금야금 깎여 자라목처럼 가늘어진 청령포 산줄기를 끊었다. 그로 인하여 장릉 앞까지 돌아나가던 물줄기가 부서져 내린 자라목을 타 넘어 새로운 물길을 냈다. 물길을 단축한 평창강은 여느 때와 다름없이 바닥을 긁어 내려 하상을 낮췄다. 습지로 변한 옛 물길 주변에는 사람들이 모여들어 하나둘 논을

• 강원도 영월 청령포 •• 선돌에서 본 쇠목

풀고 밭을 일궜다. 물 높이가 차이 나며 물길과 인연은 점점 잊혀졌다. 하지만 큰물이 질 때면 불어난 물이 옛 물길로 흘러들고, 주민들은 그때를 당하여 그 옛날 사건을 떠올렸다.

조선왕조 들어서 이씨 왕들의 전대미문의 골육상잔 사건이 일어난 뒤 '그날의 기억'은 노산군이 홍수를 피해 황망하게 산으로 오르던, 슬픈 그날로 대체되었다. 대한민국 정부 들어서는 재임 5년 내내 물에 꽂혔던 또 다른 이씨 성의 대통령이 전국 4대강을 헤집었는데, 그 손길은 강원도 두메까지 미쳐 청령포 앞 습지마을을 걷어내어 한없이 가벼운 놀이터로 바꿨다. 슬픈 일이다.

푸른 물과 푸른 산이 만든 슬픈 노래

일찍이 영월의 슬픔에 눈길을 준 작가가 있다. 서용선이다. 1986년 처음 영월을 방문했을 때 영감을 얻어 단종 이야기를 작품 주제로 선택했다는 그는 30년 가까이 이를 파고들었다. 단종 이야기는 작가가 가진 예술관, 즉 인간이 동물과 다른 점은 슬픔을 공감하고 그럼으로써 서로를 보호하는 것이며, 작품을 통해 이를 드러내는 것이 작가의 몫이라는 생각과 합치한다.

영월이 단종의 유배지이기는 하지만 영월 자체가 슬픔을 간직하고 있기도 하다. 영월은 동강과 서강이 만나 남한강이 되는 어귀에 만들어진 마을이다. 동강과 서강은 각각의 발원지에서 출발해 수많은 산골짜기들을 휘돌아 뱀처럼 흐르는데, 굽이를 만날 때마다 작은 퇴적지를 만들고 그곳에는 주류에서 벗어난 이들이 찾아들어 둥지를 틀었다. 천천히 흐르는 물은 인가

〈처형장 가는 길〉 | 2014년, 캔버스에 아크릴, 480×750cm.

〈청령포, 송씨부인〉 ┃ 2010년, 캔버스에 아크릴, 162×130cm.

가 드문 마을을 만나 나루가 되고, 그 나루에서 뗏목을 띄운 사람들은 정선 아리랑을 불렀다. 거기에는 좁은 농토에서 겨우 얻은 곡식과 산골짜기에 돋은 나물로 끼니를 이으며 살아온 이들의 슬픔이 서렸다. 푸른 물과 푸른 산이 만든 슬픔과 겹쳐 노래는 진한 애조를 띤다.

서용선의 작품을 가만히 보면 슬픔이 절절하게 묻어난다. 영월의 슬픔이 작가의 심금을 울렸고, 심금이 울린 작가는 그 느낌을 화폭에 옮겼기 때문이다. 그것이 단종 이야기를 풀어놓게 만들고, 그것은 단종 이야기와 함께 또 다른 축을 이루는 도시 인물 이야기와 맥을 같이한다. 그 점에서 작가는 예술, 한국사, 한국 산천의 진면모를 작품화하는 셈이다. 만일 지금 한국을 대표하는 작가가 누구인지를 묻는다면 나는 서슴없이 그를 지목할 것이다.

2015년 5월 13일 국립현대미술관 서울관의 카페에서 작가를 만나 속내를 들었다.

서용선의 표현주의 역사화

/ 역사화는 언제부터 생각하셨나요?

역사적인 것을 주제로 그림을 그려야겠다는 생각은 일찍이 했어요. 1970년대 중반, 대학교 다닐 때 미술사 수업에서 화집 등 간접자료로 보니 서양은 많은 사건과 인간, 역사에 대한 인식이 꽉 찬 느낌이 들었어요. 한국은 산수화 전통이 강했지요. 1970년대 갤러리에서 인간에 대한 이야기, 구체적인 사건이 전개되는 그림은 못 봤어요. 졸업 즈음에 국가 중심으로, 미대 교

수 중심으로 역사화가 제작되는 것을 볼 기회가 있었어요. 민족 기록화의 마지막 단계였죠. 선생님들이 그린 그림이지만 이해가 잘 가지 않았습니다. 그분들 스스로 자랑스럽게 생각하는 것 같지도 않았고요. 자료 조사가 피상적으로 이뤄지고 급하게 그려지는 것 같았어요. 저런 게 중요하다는 생각은 했지요. 하지만 당시 그것을 해결할 조형적 능력은 저 자신도 없었어요.

/ 실제 작업은 1980년대 중반부터 시작되니 발상과 작업 사이가 멀군요.

제 자신 미술교육이 제대로 안 된 거죠. 당시 교육이란 게 기초과정에서 인체를 모델로 한 소묘 조금 배우고 고학년에서 추상미술을 배우는 게 일반적이었어요. 졸업앨범을 보면 졸업작품 90퍼센트가 추상화였지요. 기이한 현상이죠. 나는 캔버스에 천을 붙여 설치에 가까운 작품을 냈어요. 잔디에 유리를 까는 환경설치작업 같은 것을 내기도 했고요. 선생님들 일부가 반대해 학생운동 비슷하게 억지로 졸업전시 치르고 그랬으니까요. 대부분 인상파 이후 현대적인 것에 관심을 갖다보니 고전에 대한 무거운 짐 같은 거가 있었어요. 그것을 해결하지 못하고 인상파 이후 시각적으로 세련되고 모던한 것에 빨려들어 그것을 추구하면서, 화가로서 해결하지 못한 일종의 짐이 된 거죠.

이쾌대 그림을 보면 고전적 데생방법으로 그려진 게 느껴져요. 그가 교육을 받은 20세기 초 일본은 서구와 밀접한 관계 속에 교육이 이뤄졌지만 우리는 그렇지 않았어요. 강점기에 미술교육이 제도적으로 정비가 안 됐어요. 우리가 서구미술과 만나기는 1960년대 이후 앵포르멜인데 대개는 잡지를 보고 배웠지요. 당시 서구에서 제대로 교육받은 사람이 많지 않으니 교육

〈청령포3〉 | 2010년, 캔버스에 유채, 90×116cm.

이 제대로 이뤄질 수 없는 게 당연하죠. 그런데 현대미술은 사실주의를 거부하는 흐름이잖아요. 1960년대 그런 영향을 받은 이들이 대학교육 중심에 계셨어요. 우리는 1970년대에 그런 분위기에서 학교를 다닌 거죠.

　서양 고전미술은 오랜 예술의 전통, 어쩌면 인간이 만든 문화적 전통이지요. 1~2년 데생으로 배울 수 있는 게 아니죠. 인간 관찰이 바탕이죠. 제도가 잘 돼 있어도 힘든데, 교육 기반이 안 된 상황이었으니 숙제처럼 미뤄놓고 현대미술을 한 거지요. 미술이론조차 설득력있는 글을 못 봤어요.《창작과 비평》문화란 등 문학 쪽에서 서사적, 민족적인 것에 대한 논의를 간접으로 보았죠.

　졸업 뒤 현대적인 작품을 하면서 켕기는 거예요. 새로운 것 하고 싶은데 바탕이 안 돼 있는 거죠. 작가로서 표현할 도구가 갖춰져 있지 않은데 막연히 작가가 되고 싶은 욕심만 있었던 거지요. 나는 교육 현장에서 학생을 가르치다보니 그런 것을 구조적으로 느꼈어요. 수업 받을 때와 가르칠 때 입장이 달라지거든요. 학생으로서 그림을 배울 때는 모델에 집중하지만 선생으로서 가르칠 때는 학생과 모델을 함께 봅니다. 가르칠 실력이 없다는 걸 절감했어요. 학생들보다 나은 게 있다면 먼저 배웠다는 것뿐이죠. 사실상 학생들과 다르지 않은 거예요. 게다가 나는 어쩌다 뒤늦게 진학한 터라, 제대로 기초훈련을 못했으니 가르치면서 상당히 힘들었어요.

　무엇인가 부족함을 무겁게 느끼니까, 결국 공부를 다시 했어요. 성신대 김용식, 세종대 김종학 등 몇몇이 3~4년에 걸쳐 보충교육을 했어요. 그때 비로소 진지하게 인물을 그렸지요. 하지만 굉장히 부족한 훈련법이죠. 작가가 되기 위한 밑바탕은 관습과 제도가 뒷받침되어야 하는 거지 개인이 하기는 힘들어요. 모델이 훈련 안 되고 화가도 지도와 조언 받으며 쌓아가는 거

잖아요. 나아가 그리스시대부터 전습돼온 인체에 대한 지식과 인간을 표현해온 역사가 있잖아요. 우리는 자료가 충분히 번역이 안 돼 있어 독학도 못하고. 지금도 비슷한 문제라고 생각해요.

/ 단종 그림을 시작할 무렵의 분위기는 어땠나요?

졸업 뒤 실험미술, 극사실화 등 이것저것 하고, 공모전에도 작품을 내고 했어요. 결국엔 시대 현실에 관심이 갔어요. 현대 유럽 작가들이 인간에 대해 표현한 것을 보면 뭔가 다르다고 느꼈어요. 시대 감각이랄까. 현대사회의 도시적이고 냉정한 측면 등, 시대 감각에 대한 표현이 구체적이었어요. 한국에서는 추상미술이 주류인 가운데 황용엽, 김경인 같은 작가들이 현대인의 모습을 드러내려는 시도를 했어요. 그런데 뭔가 구체적이지 않은 듯한 느낌이 들었어요. 묘사를 넘어 현대인 특성과 조형이 맞아야 하는데 그렇지 못한 게 아닌가 싶었어요.

나는 1980년대 중반에 동시대 상징으로 현대인을 표현하려고 시도했어요. 인체 드로잉을 할 때와 실제 캔버스에 주제를 표현하는 것과는 다르더군요. 아주 웃기는 그림이 되었어요. 도저히 발표할 수 없을 정도였어요. 그때 생각한 것이 두 가지였어요. 도시 인물화와 단종 관련 그림.

단종은 1986년에 영월을 다녀와서 스케치를 한 게 처음이죠. 그 전에는 임진왜란을 주제로 조선시대 병졸과 장수들 그림이 있었어요. 내 그림은 전통 역사화라기보다 표현적 역사주의랄까, 역사표현주의랄까. 그 사건에 대한 것을 추적해가는 과정이지, 역사적 사실로 특정된 것을 그대로 옮기는 것은 아니죠. 그래도 박물관을 다니며 자료를 찾아보려고 했어요. 당장 조

선시대 병사를 그릴 때 걸리는 게 옷이죠. 막연히 상상하는 것과 실제 그리는 것은 차이가 있어요. 강사 생활하면서 틈틈이 박물관을 다녀보았지만 시대별로 정리가 안 돼 있었어요. 최근 방송에서 고증을 하고 있기는 하지만 아직도 불명확해요. 나도 치명적 실수를 했어요. 최근에 그린 문종의 고명顧命 장면이 그래요. 조선 전기 세조 이전에는 흉배를 안 썼다는 걸 확인하고 지우는 작업을 하고 있어요.

단종·동학·한국전, 정립되지 않은 역사

/ 그런데 하필 1986년에 단종에 꽂혔을까요?

그때 강원도를 처음으로 갔어요. 울적한 기분으로. 1982년에 아버님이 돌아가셨고, 1986년에는 결혼한 여자와 한두 달 만에 헤어지게 되었어요. 내가 잘못한 것 같기도 하고, 내 이기적 성격이 상처 준 것 같기도 하고. 한편으로 자유를 느꼈어요. 그만큼 맞지 않았던 거죠. 서울을 떠나야겠다고 생각했어요. 현실도피죠.

방학 때였으니 한여름이었죠. 친구 집이 있는 영월군 쇠목 백사장을 갔어요. 그 친구는 나를 데려다주고 일하러 가고 나는 뙤약볕 아래서 술을 마셨어요. 쪽배로 강을 건넜는데, 강원도는 처음이라 모든 게 낯설고 자연이 거칠게 느껴졌어요. 평창강 줄기의 바위, 배로 강을 건너는 것, 사람도 없고. 친구가 다시 돌아와 함께 술을 마셨는데, 거나해진 상황에서 그 친구가 여기가 단종이 빠져 죽은 물이라고 해요. 뭔가 생각의 변화가 왔어요. 내가 찾

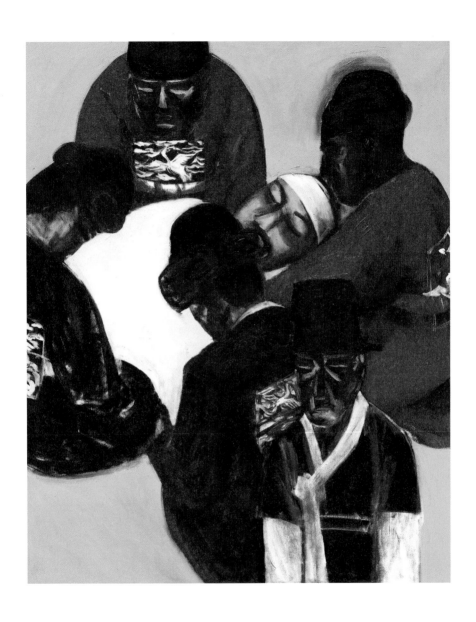

〈고명〉 ∣ 2010년, 캔버스에 유채, 162×130cm.

〈청령포, 노산군〉 | 1993년, 캔버스에 아크릴, 63×90cm.

던 것이 이런 주제라는 느낌이 들었죠. 그전에는 역사화 개념도 없는 상태에서 서사적 그림이 필요하다는 막연한 생각을 갖고 임진왜란을 그렸지요. 국가 중심 이데올로기의 연장선이었어요. 영월에서 든 생각은 단종 사건이 근본적으로 인간은 슬픈 존재라는 생각의 모형 같은 느낌이었어요. 녹색의 물 때문인지, 울적한 기분 탓인지, 아니면 역사화 주제의식이 확실해지는 거였는지 모르겠으나, 하여튼 해보고 싶은 생각이 들었어요.

소나기가 몰아쳐 급히 짐을 싸서 돌아오는 길이었어요. 소나기가 엄청나게 오는 가운데 그 친구 오토바이 뒤에 타고 오면서 서울에서 맛보지 못한 것을 경험했어요. 자연에 확 풀어져 해방되는 느낌이랄까. 서울에서 버스를 탈 때와 달리 열려 있는 오토바이에서는 비바람 휘몰아치는 공간의 느낌을 그대로 느낄 수 있었어요. 인생에서 맛본 중요한 순간 중 하나였지요.

장릉 숲을 빠져나올 때는 서낭당을 지나오는 느낌이었어요. 어려서 수유리 놀러갈 때 미아리 서낭당을 지나야 했는데, 큰 소나무와 장승이 있었고 나무에는 흰 천, 오색실이 걸려 두렵고 신성한 느낌이 들었던 게 기억나요. 장릉 숲이 그런 느낌을 줬어요. 이런 것들이 겹쳐지면서 10년간 작업을 해봐야겠다고 생각했어요. 당시로는 원대한 계획이었어요. 그런데 10년 해보니 되지도 않았을 뿐더러 점점 더 어렵다는 생각이 들었어요. 나는 단종보다는 사육신에 더 끌렸는데, 그들이 어떻게 해서 그렇게 끔찍한 고문을 감수하는 결단에 이르게 되었는지. 유교의 충정이라고 하는데 의심이 가요. 그 후에도 그것을 조사하기 시작하면서 이게 단순한 게 아니구나. 역사적 사실만으로 된 게 아니라 세조 주변 세력의 조작에 가까운 거구나 하는 것을 알게 되었어요. (사육신의 단종 복위 시도는 과대포장됐다는 게 서용선의 견해다. 실상은 세조 즉위 뒤 '별 볼 일 없는' 권람, 한명회 등이 득세하는 꼴을 못 견뎌한 기득권 세력이

충동적으로 일으킨 난이라는 거다. 성삼문은 잡혀와 바로 공모자들을 불었고 나중에 잡혀온 이들 역시 순순히 죄를 자복했다. 알려진 것처럼 피 튀기는 고문은 없었다. 이들이 충신으로 묘사된 것은 신권을 누르고 왕권을 강화하려는 세조의 의도가 반영되었다고 본다. 군주에 대한 충성은 그 대상이 누구든 관계없기 때문이다. 사육신은 본보기였던 셈이다.)

/ 표현주의는 단종 역사화와 궁합이 맞나요?

맞다고 생각해요. 미술사를 보면 우선 고전적인 사실, 인간과 연관된 사실이 현대미술에 와서 주류 속에서 거부됐어요. 앵포르멜, 미니멀리즘이 득세하던 시기에 감상적이라며 특히 부정됐지요. 미술에는 순수한 본질이 있다는 게 추상미술의 흐름이죠. 그림 그린다는 것 자체를 검증하며 그림의 초석을 만들려는 거죠. 그러고 나서 비로소 추상미술이 나오는 거죠. 큰 역사에서 보면 과학적인 세계관과 실증적인 방법론이 미술에 적용된 거라고 볼 수 있어요. 나는 방법론이 자기검증만으로 되는 게 아니라, 현실적인 그림을 그리면서 방법론을 개발할 수 있다고 보는 입장이었어요. 달리 얘기하면 미술 자체에 대한 검증은 좋지만 미술을 세계와 분리시켜 소외시킨다고 봤어요. 이것을 드러내는 방법이 인식 속에 있다고 본 거죠. 역사도 현실의 한 부분이니, 단종 이야기나 그리스 신화를 그리면서 검증이 가능하다는 거죠. 거기에는 표현적 요소가 더 효과적이라고 봤습니다.

현대는 전과 달리 속도가 빨라졌고, 미시사를 포함해야 역사가 제대로 보인다는 관념도 생겼구요. 단종 이야기는 누락되거나 왜곡되어 특정되지 않은 탓에 작가적 상상을 끌어낼 수 있어서, 드로잉적이고 진행형인 표현주의 형식과 궁합이 맞죠. 사건을 건드려만 봐도 되고, 완성되는 과정을 직접 보

〈청령포2〉 | 2014년, 캔버스에 유채, 90.5×60.5cm.

〈송씨부인〉 | 2014년, 캔버스에 아크릴, 181.5×227cm.

여줄 수가 있죠. 과정적인 생각이라도 빨리 고정시키는 게 중요하다고 보았
어요. 나중에 얼마든지 고칠 수도 있고, 경우에 따라 집단 작업도 가능해요.
역사에 왜곡된 게 있다면 개인의 능력을 쌓아서 집단으로 고치는 게 필요하
다고 생각해요. 어찌 보면 무책임해 보이지만 작가로서 하나의 접근 방법입
니다.

/ 그래서 단종, 동학, 한국전 등 정립되지 않은 사건에 더 관심이 간 거군
요?

학술적으로 정리되어 확고한 것엔 흥미가 덜해요. 단종을 비롯해 동학,
한국전 등 제대로 기록이 안 돼 상상력이 필요한 부분에 끌려요. 다 그렇지
만 한국전은 더해요. 통일 안 되면 제대로 기술을 못해요. 지금은 역사라고
이름 붙이기 어려운 부분적인 사건이지요. 그런데도 표현하는 것조차 구속
을 받아요. 국가적으로 억제하고 개인들도 자기검열로 인해 사고의 폭이 좁
아지고요. 작가들은 그런 것을 더 해야 한다고 생각합니다.

천천히 흐르는 강은 슬픈 아리랑을 낳고

/ 영월에서 슬픈 느낌이 드는 것은 왜일까요?

지형에서 슬픈 느낌이 들었어요. 청령포에서 확실하게 그런 느낌이 들었
지요. 사람이 많이 모이는 곳이나 아주 원시적인 곳과 달리 주민의 수효가

애매하면서 역사적 사건이 개입돼 더 그렇죠. 동강의 다른 데서는 삭막한 느낌이 드는 데 비해 그곳은 원시와 인간의 대비가 더 심하게 일어나니까 그런 느낌이 강한 것이죠. 내가 영월에 갔던 1986년도는 더 황폐했어요. 시장에 옥수수 몇 개 파는 상인이 있고, 하나 있는 나이키 대리점이 너무 슬프더군요. 문화가 나이키 광고 하나인 거예요. 1987년에 동숭로 카페도 있고, 작가들은 갤러리, 미술관 등 사치한 공간, 즉 작품 돋보이게 하는 그런 데를 왔다 갔다 하는 입장에서 정말 안됐다는 생각이 들었어요. 조선시대에는 더 했을 겁니다. 자규루라는 조그만 정자가 하나 있고, 그 앞에는 매년 범람하는 평창강의 삭막한 모래벌판에 빈한한 농가 몇 개 정도가 있었을 테죠. 유배된 노산군은 엄청난 괴리감을 느꼈을 거예요. 현감들도 부임을 꺼리는 정도니. 곡창지대와 달리 강원도는 곡식 만지기도 쉽지 않은 곳이죠.

/ 굽이를 만나 작은 마을을 만들며 천천히 흐르는 강이 슬픈 정선아리랑을 낳았지 싶네요.

정선에 가면 더 그런 생각이 들어요. 산은 높은데 물이 깊고 천천히 흐르니까. 낙동강은 하천 유역의 농토가 풍부한데, 강원도는 인구가 적고 산천이 험해서 도로가 강 따라 끊겨요. 사람이 오래 살 수 없고. 도로 개발도 안되니 살기 힘들지 않았을까. 그것이 누적돼 슬픔이 더했을 거예요. 정선아라리는 강물과 정말 어울리는 느낌입니다. 곡창에서는 인가가 많아 강이 오히려 정감을 느끼게 하는데. 강원도에서는 적막한 산속을 흐르니 힘든 삶이 그것에 빗대어 더 슬픈 감정이 들었을 겁니다. 어떤 사람이 가스통 바슐라르(1884~1962)의《물과 꿈》이라는 책을 줬어요. 물의 여러 물성 가운데 인간

• 단종이 머물렀다는 청령포 집과 단종을 추모하여 고개 숙였다는 소나무
•• 단종이 아내를 그리며 바라보았다는 풍경

〈엄흥도, 노산군〉 | 1988년, 캔버스에 펜과 아크릴, 111×115cm.

의 슬픔을 같이 휩쓸리게 한다는 생각이 오래전부터 있었던 듯해요.

/ 작품 중 엄흥도가 단종을 건져내는 장면이 드라마틱하더군요.

초기 그림이죠. 일련의 슬픈 단종 이야기 중에 이런 의협심있는 사람
이 있으니 내 마음에 더 자랑스럽게 느껴지더라구요. 매월당梅月堂 김시습
(1435~1493)도 그렇죠. 버려진 사육신의 시신을 거뒀죠. 나한테는 영웅처럼
느껴졌어요. 엄흥도의 경우 장릉이 엄흥도의 선산이었죠. 자기가 잘 아는
곳이니 묻어놓고 도망간 거죠. 한번은 신세계에서 단종 전시회를 하는데 소
설가라는 엄흥도 후손이 와서 고맙다고 하더군요. 많은 이야기를 나눴어요.
(소설가는 엄기원씨, 작품은 《단종과 엄흥도》)

또 한번은 영월 친구의 지인이 내가 영월을 갈 때마다 극진하게 대하더군
요. 건축하는 친군데, 나중에 보니 말 못한 사정이 있더라고요. 장인이 단종
제사를 지내는 영월 엄씨 본토박이였어요. 지금은 단종제에서 군수가 제주
를 맡지만 얼마 전까지도 엄씨가 했다고 합니다. 이씨 왕가에서 버린 단종
을 자기들 선산에 묻고 그 바람에 집안이 풍비박산 났잖아요. 엄씨가 큰소
리칠 만하죠.

그 친구 장인이 단종 신을 받은 무당인 거예요. 이분 꿈에 단종이 나타나
마당의 뭔가를 치우라고 했대요. 다음날 일어나서 보니 마당 한쪽이 불룩한
거야. 인민군 시체가 묻혀 있었던 거라. 그동안 집안에서 몰랐던 거죠. 꿈의
계시를 받아 유골을 처리한 뒤로 단종 신이 정말 있구나 느낀 거죠. 그분의
집에 가보니 벽장에 신위를 만들어 매일 제사를 지내더라고요. 일종의 개인
무당이지요. 이 친구가 부인 얘기를 안한 것은 장인이 모시는 단종이 싫었

던 거지. 그런데 내가 그림 그린다니 의미있다고 생각하는 사람도 있구나, 해서 나한테 잘해줬던 거죠. 그 장인은 나중에 제사법을 제대로 배우려고 백두산에도 가고 나름대로 단종제 주관도 하고 그랬는데, 몇 년 전에 돌아 가셨어요.

슬픔의 원색 녹, 적, 청

/ 선생님의 그림은 비극적입니다. 테마가 그렇기도 하지만 그림을 보면 슬픔이 묻어나는데, 그 정체가 무얼까요?

내 그림이 어둡고 슬픈 사건을 다루니 웬만한 지식이나 경험이 있는 분이 면 당연히 그린 느낌이 들 겁니다. 외국인 가운데 그렇다는 사람도 있어요. 독일의 어떤 이는 당신 작품의 주제는 분노라고 하더라구요. 슬픔에 대한 분노 같은 거죠. 억울하게 당한 것에 대한. 나는 예술의 중요한 역할 중 하나 가 슬픔을 표현하는 거라고 봐요. 그것이 어디에서 오는가 알려고 하는 게 작가의 의무라고 생각해요. 슬픔이 어디서 유래하는지 깊이 분석해보지 않 았어요. 여러 가지가 있겠죠. 상식적으로, 예술이 슬픔에 공감하고 그것을 드러내는 것이 중요하다고 생각합니다. 그리스 비극이 오래 전승되어 공감 해온 것이 그런 이유가 아닐까요. 인간이 동물과 다른 것이 슬픔에 공감하 고 서로를 보호하는 본능이 아닌가 합니다.

나는 예술품 중에 직접 감동을 받은 게 많지 않아요. 감동받은 몇 가지가 있는데 그 중에 하나가 미켈란젤로의 〈피에타〉입니다. 우연히 피렌체의 한

골목을 들어가 그것을 보았어요. 원작인지 아닌지 모르겠으나 마리아가 예수를 안고 있는 상인데, 돌에 감정이 있다는 느낌이었어요. 또 하나는 독일 작가가 제1차대전을 소재로 한 작품이에요. 서부전선에서 패전하면서 얼어붙은 시체들을 그린 그림이 감정을 흔들더군요. 나는 공동묘지 근처에서 자랐어요. 어린 시절을 보낸 1950년대 후반이 전쟁 상황은 아니었지만 전쟁 피해가 그대로 보이던 곳이죠. 무덤에서 철없이 뛰어놀면서 죽음에 익숙해졌어요. 그 후 제가 5, 6학년을 다닌 미아국민학교가 묘지에 들어섰는데, 공사하면서 유골이나 아직 썩지 않은 시신을 장갑 끼고 수습하는 걸 봤어요. 죽음에 익숙하죠. 죽음이 우리 앞에 상존한다는 것을 받아들일 수밖에 없는 상황이었죠.

/ 슬픔은 녹, 적, 청으로 요약되나요?

색깔 자체가 아니라 그 관계에서 나옵니다. 청색은 물, 바다처럼 사람의 감정을 해체시키는 면이 있죠. 녹색은 그늘이 주는 느낌인데, 내가 쓰는 녹색은 짙은 녹색이에요. 붉은색을 감금하듯이 써요. 전체 구성에서 청색과 같이 써요. 붉은색의 생명력은 내 그림에서 포위된달까. 완전히 자체로 즐거움, 생명력을 드러내는 일은 별로 없어요. 짙은 색으로 크림슨 레이크를 즐겨 써요. 누르는 느낌이 드는, 슬픈 감정일 겁니다. 색의 비율이라고 해서 반드시 면적을 얘기하는 게 아닙니다. 농도나 채도, 그것은 미술에서 감정의 깊이를 조절하죠. 덜 된 것 같아 계속 만지는 부분이 색의 농도예요. 세 번 칠할 때와 다섯 번 칠할 때가 달라요. 그림을 그릴 때 마음에 된 것 같다, 채운 느낌이 오는 게 색깔 조절에서 와요.

/ 녹, 적, 청은 장릉에도 있더군요. 재실의 그늘, 드러난 붉은 흙, 그리고 주변의 녹색.

절에 가면 단군, 산신을 모신 칠성각이 있어요. 한국인의 문화적인 원형, 즉 한국인이 만든 시각 형식이고, 건축의 장식, 색채죠. 한국인은 거기서 자유롭지 않아요. 그 중에 하나는 제각이나 비각의 적갈색 기둥입니다. 또 기와가 회색이지만 하늘과 함께 청색으로 보이기도 하죠. 붉은색은 단청에 많이 쓰죠. 그런 색채감각은 오랜 시간에 걸쳐 다듬어진 것이라고 봅니다. 티베트, 중국과 다르게 원색이 밝게 빛나는 게 우리 특성입니다. 그것은 한국 자연에서도 온다고 생각해요. 사계절 뚜렷하고 산이 많다는 거. 5월의 푸르름은 빛에 반사돼 투명하죠. 원래의 조건인 것 같아요. 나도 그런 영향이죠. 마티스나 팝아트의 인쇄물감이 즐거움으로 다가오지만 전체 그림은 부족하고 가볍게 느껴져요. 그늘이 없어서 그렇다고 봐요. 우리는 산 가까이서 아침저녁으로 변하는 녹색을 보죠. 현재 우리 작가들이 원색을 많이 쓰지 않지만, 조선 이전으로 가면 그런 전통이 있었다고 봐요. 서양미술의 색조의 화음과 프랑스 남부지역의 밝은 거와 다른 고유한 색이라 생각해요. 나는 그게 맘에 안 들면 완성을 안 해요. 다가와야 하거든요. 나를 보고 색을 잘 쓴다고 하는데 그런 말 들으면 오히려 놀라요. 내 색 습관은 도발적이죠. 미술계에 '이건 아니야, 새로운 것 찾아야 한다'는 주장인 거지요. 원색을 끌어낼 필요가 있다는 의식적 행동이죠. 그 때문에 시간이 더 가면 다듬어져야 한다고 봐요. 난삽하죠. 막 던지는. 그런 점에서 표현주의란 말을 듣는다면 공감해요.

〈장릉〉 | 2014년, 캔버스에 아크릴, 60.5×72.5cm.

〈계유년〉 | 2007년, 캔버스에 아크릴, 200×323cm.

/ 프레임이 정교해 잘 찍은 사진 같은 느낌이 들어요.

　　내가 회의하는 것 중 하나는 현대미술 이론에서 택한 습관이 남아 있다는 점입니다. 평면주의, 일종의 평면성의 원리라고 하죠. 그림은 나름 논리가 있다는 것을 일부 수용한 게 있어요. 절충주의 같은 거죠. 현실은 끊임없이 움직이고 살아있는 존재라면 고정되지 않고 진동하죠. 그렇게 진동하는 속에서 현실을 봐야 하는데, 아직 르네상스 이후 500년 동안 유지해온 원근법에서 시작된 평면성 이론의 한 부분을 갖고 있어요. 내 그림이 지난 20년 동안 효과가 있었다면, 자연주의적 사실주의나 표현주의 성향의 인상파 이전의 그림과 다른 조형성을 획득한 현대적 표현 때문이죠. 하여튼 그것을 벗어나려면 자기를 부정할 필요가 있죠. 어떻게 처리할지 해결해야 할 숙제입니다.

7

스스로 광부가 된 화가

/ 태백과 황재형 Ⅰ

34년째(2015년 기준) 태백에 정주한 광부화가 황재형(1952~). 노동이 삶을 지배한다는 지론. 산업사회에서 인간의 삶이 어떠한가를 체험하려 광부로 위장 취업해 막장에서 탄을 캤다. 실명 위기에서 길지 않았던 광부 일을 그만두었다. 광맥이 깊어지고 석탄산업이 정리되면서 광부들이 흩어진 뒤로도 여전히 시대의 막장에서 탄을 캐고 있다. 작품의 기조는 청색. 시대정신을 드러내기에 불가피한 선택이라고 말한다. 겨울 풍경이 많은 것도 계절의 우수리를 떨쳐내고 고갱이를 표현하려는 전략이다. 여느 민중미술 작가와 달리 상업화랑 전속화가로 남은 것은 그가 추구하는 까칠한 정신성이 드물게도 대중성을 획득하고 있다는 증거다.

'광부 시인' 정일남의 열 번째 시집《봄들에서》가
나왔다. 탄광 광부 생활을 하면서 시를 쓴 노시인의 후일담이 가슴을 저민다.

다시 철암에 가서

출렁다리 건너 골목을 벗어나면
광업소 건물이 추상화처럼 언덕에 서있었다
탈의장에서 작업복으로 갈아입은 우리들은
검은 장화 신고 곡괭이와 삽
젯밥이 될지도 모르는 도시락 챙기고
입갱 시간을 기다려 갱목에 걸터앉아 담배를 나눠 피웠다

목돈을 잡고 떠나자
오래 머물다간 황천길이 될지도 몰라
그렇게 다짐한 결의가 있었으니 발을 빼기가 어려웠다
이립의 꽃 시절에 막장을 드나들었지
폐는 망가지고 매일 스트렙토마이신을 먹었어
붕락 사고로 거적주검이 된 동료를 끌어안고

철암역 앞

갱 밖으로 나오면 여자는 울었어

우린 밤새워 상여 틀을 꾸미고
새벽까지 술 마시며 조등 밝히고 입관을 했지
상여를 메고 온갖 장난을 치며 요단으로 보냈어
죽음이 땅거미처럼 기어들던 나날
탄가루 묻은 얼굴에도 역전 술집 여자
젓가락 장단에 청춘을 노래했다

기차는 오후 네 시에 철암을 떠났다
여행객들은 우리를 짐승으로 보았을 거야
모두 고개를 돌려 기차 꽁무니에 객수를 찍어 발랐지
비상 사이렌이 울렸다, 또 누가 묻혔는가

풋 새댁들 미망인의 치마 두르고 기차 타고 어디론가 떠났다
악몽 같은 기억들 이제 폐광의 상처는 딱지가 앉고
묵은 공동묘지에 오르니
풀 귀뚜라미가 분묘를 지켰다

　　25살에 석탄공사 장성광업소에서 탄부로 20년간 일한 정 시인에게 시는
해저 300미터 막장에서 탄을 캐며 살아가는 광부의 실상을 알리는 매체였
다. 죽음으로써 갱내에 일산화탄소가 쌓인 정도를 광부들한테 알리는 카나
리아였다고나 할까. 1980년《현대문학》에 실린 그의 〈어느 갱 속에서〉는 광

부의 입으로 광부의 실상을 지상의 사람들한테 알리는 최초의 시였다.

어느 갱 속에서

여긴 어느 세기의 복판인가.

누가 묻어버린 세기리니

캄캄한 지층 틈새에서

내가 만난 고생대의 아침이

처음으로 열린다.

죽은 광부가 매몰된 자리에서

비로소 찾아낸 광맥.

캡 램프 불빛에

매몰된 고생대의 숲이 열린다.

지층 갈피마다 닫힌 하늘이

환한 광맥으로 빛나고

바다로 달리던 능선이

단층으로 멎어 있다.

늪가에 몇 마리 짐승이 우는가.

아니, 어느 쪽에서 활활 화산이 솟고

용암이 끓어오르고 있는가.

한 광부가 매몰되기 전에

이미 저것들은 매몰되어 있었다.

하늘과 바다와 산맥이

이 깊은 캄캄한 갱 속에

매몰되어 있었거니

오늘도 위태한 갱 속에서

누가 묻어버린 고생대를

한 광부가 조금씩 캐내고 있다.

그는 가만히 있어도 땀이 줄줄 흘러내리는 막장, 젯밥이 될지도 모를 도시락, 내일 일을 몰라 하루 벌어 술로 탕진하는 삶, 한꺼번에 5~6명이 죽어 상가를 돌다가 맞은 아침, 소복을 하고 남편 묘소 앞에서 흐느끼던, 그곳을 떠나지 못하고 선탄부로 일하던 광부의 부인들을 잊을 수 없다고 했다. 지금은 늙고 병들어 못 가지만 얼마 전까지 그곳 공동묘지에서 묘표로 만난 옛 동료, 찾는 이 없어 풀이 우거진 묘소 등이 몹시 쓸쓸했다고 기억했다.

스스로 광부가 된 화가

시 쪽에 정일남이 있다면 그림 쪽에 황재형이 있다. 시대의 현장을 보겠다고 광산촌으로 들어가 스스로 광부가 된 화가.

그를 만나러 태백에 갔다. 그는 그 시절 그대로 그곳에 있었다. 1981년 결혼 2년차에 들어간 이래 한 번도 그곳 현장을 떠나지 않았으니 34년째다. 세기를 바꿔 15년이 흐른 지금 그는 화석 같다. 그를 만난다는 것은 치열하게 시대를 고민하던 그때를 돌이키는 것이고, 거기에서 30년 이상 떨어진 우리 자신을 만나는 일이기도 했다.

그가 들어갔을 당시의 태백은 탄광산업이 호시절이었다. 집집이 연탄을 때고 화력발전도 석탄을 땠다. 소비가 많은 만큼 탄광의 갱도는 깊어지고 광부들의 상황은 악화되었다. 그때는 광부뿐 아니라 모든 노동자의 상황이 열악했다. 사고가 잦았고 광부들 시위도 많았다. 황재형은 안경 대신 렌즈를 끼고 광부가 되었다. 이른바 위장 취업. 탄가루가 날아들어 뻑뻑해진 눈은 늘 충혈되었고 그는 실명 위기에 이르러 광부를 그만두었다. 막장을 떠났지만 그는 전교조 활동, 벽화 그리기, 현장미술 교육 등 현장에 머물렀다.

2015년 7월. 태백은 끝을 모르게 추락하고 있다. 1990년 무렵 석탄산업 정리 정책에 따라 100여 개의 탄광이 문을 닫으면서 태백은 쇠락의 길에 섰다. 광산 외에 마땅한 산업이 없던 터라, 주민들은 핵폐기물 저장소를 유치하려 했다. 지하 깊이 뚫린 갱도에 핵 쓰레기를 저장하고 정부가 던져주는 보조금을 받자는 것이다. 한동안 시비 끝에 없던 일로 되었는데, 이는 지자체와 주민들의 고민과 그 한계를 보여주었다. 그 다음에 추진한 것이 카지노 유치다. 도박장을 만들어 지역경제를 살려보겠다는 거다. 강원랜드가 그것인데, 애초 유치할 때는 사람들에게 태백의 존재를 알리고 강원랜드를 미끼로 투자를 끌어내겠다는 의도였다. 하지만 그게 마음대로 되는가. 도박장은 한탕을 노리는 도박자들을 끌어들이고, 도박장 근처에는 도박자를 위한 숙박시설이 들어섰다. 다른 산업에 대한 유치는 유야무야. 민관이 의욕적으로 추진한 오투 리조트도 파산 상태. 건강한 레저문화를 표방하고 판을 크게 벌였지만 후속 투자가 이뤄지지 않아 문을 닫은 상태다. 태백은 출구가 보이지 않는 갱도 같았다.

탄광이라는 소재가 고갈됐으니 더 이상 머물 이유가 없지 않느냐는 위악적인 질문에 그는 반문했다. 우리나라 모든 곳이 막장이라고. 당신이 근무

하는 신문사에서 당신은 광부가 아니냐고. 떠나는 거나 떠나지 않는 거나 다르지 않다고.

화실에는 〈아버지의 자리〉와 〈고한〉이 걸려 있었다. 〈아버지의 자리〉는 전시장에서 두어 번 보았다. 그림 속 인물이 아버지인지 물었다. 나의 물음은 항상 어리석다. 화가의 아버지가 아니고 시대를 대표하는 아버지라고 했다. 아버지의 얼굴에는 고단한 세월이 배었고 나를 바라보는 눈은 너나 나나 참 어려운 시절을 살고 있구나 하는 안타까움이 들었다. 〈고한〉은 탄광산업이 사라지고 출구를 찾지 못한 이곳의 모습을 그대로 담았다. 간판이 내려지고, 외지에서 온 승용차가 지나가고 허리 굽은 주민이 화면을 가로지르는.

황재형은 굳이 작품을 설명하려 하지 않았고 나 역시 더 이상 묻지 않았다. 다만 봉화에 있는 반야의숙으로 가자고 했다. 자신의 제자들이 무엇인가 준비한 게 있다면서. 반야의숙은 폐교를 미술 연수원으로 바꾼 곳이다.

그날 밤, 반야의숙. 광부의 딸이자 1980~90년대 전교조 활동을 했던 제자들 다섯이 각각 자기한테 다가오는 작품을 선정하여 어릴 적 자신의 경험을 이야기하고 그것을 형상화한 스승의 예술세계를 조곤조곤 풀어냈다. 어둠 속에서 작품 슬라이드가 오롯하고 그들의 목소리는 떨렸다. 함께 온 서양화가 이제훈은 사제의 극진함을 두고 이근안의 고문보다 더 지독하다고 했다.

하룻밤을 그렇게 모질게 보내고, 황재형이 그림을 그렸던 장소를 돌아보기에 앞서 그와 이것저것 두서없는 문답을 했다. 나는 전날의 프리젠테이션이 숭앙스러웠던 만큼 표독스런 질문을 해대고 작가는 간간이 한숨을 푹푹 쉬었다.

나는 내가 황재형을 말하기보다 제자들이 하는 말이 더 적실하다고 느꼈

〈아버지의 자리〉 | 2011년 11월~2013년 4월, 캔버스에 유채, 227.3×162.1cm.

〈고한〉 | 2011년, 캔버스에 유채, 112×162cm.

고, 황재형의 말보다 눈에 보이는 태백의 모습에 더 이상 보탤 말이 없다는 생각이 들었다. 하여, 먼저 제자들의 양해를 얻어 그들의 말을 정리하고, 황재형과의 문답을 붙이는 형식을 택했다.

〈탄천의 노을〉

검정색 탄천이 저의 집 앞으로 흐릅니다. 작품을 보면 어린 시절 나의 집, 나의 마을, 태백의 모든 사람들 모습이 생각납니다. 탄천을 사이에 두고 집들이 형성돼 있어요. 이곳 사람들은 늘 무슨 얘기를 하냐면 돈만 벌면 나는 떠난다며 언제든지 떠날 준비를 하고 있고, 여기가 절대로 우리 고향이 아니라고 생각합니다. 그러면서 20년, 30년을 살죠. 검정색 물이 흘러서 사람들은 똥물이라고 합니다. 이쪽으로 화장실을 내고, 이쪽으로 하수구를 내어 오물을 버려요. 심지어는 낙태한 태아가 발견됐다는 소문이 있었죠. 이 하천을 중심으로 살면서 한 번도 제대로 본 적도, 가까이 갈 생각도 않고 더 함부로 하고 지저분한 것 버리고…… 삶의 중심이면서 가장 멀리하는 곳, 가장 가까우면서 가장 싫어하는 곳이에요.

어느 날. 허우대 멀쩡한 분이 탄천에 가서 그림을 그린다는 거예요. 잠깐 사진 찍고 가는 게 아니라 그 자리에서 몇 시간도 좋고 캔버스를 놓고 그림을 그린다는 것이 이상한 거죠. 화가라면 응당 멋진 곳을 그려야 하는데, 우리도 끔찍하고 더러운 곳으로 여기는 그런 지저분한 곳을 그리니 참 이상하다, 뭔가 문제가 있는 사람이다라는 말이 태백 사람들 입에서 입으로 전해졌어요. 나도 그런 얘기를 들은 기억이 있어요. 여기 탄광촌에서 그림을 그린다는 것은 거의 가능하지 않은 것이었어요.

나는 그림 그리고 싶었어요. 탄천을 빨리 떠나고 싶었던 거죠. 대학을 가면 탄천을 끼고 사는 가난한 삶에서 벗어날 수 있지 않을까, 빨리 떠나고 싶어 좋아하는 그림으로 대학을 가고 싶어 했지요. 우리 광부의 딸인 여고생 다섯 명이 똥물화가한테 배우면 대학 갈 수 있지 않을까 생각을 한 거죠. 어느 날 조심조심 찾아갔어요. 선생님이 우리들을 보시더니 아무 말 않고 그림을 그려봐라. 그동안 배우고 느낀 거 그리면 된다. 그래서 그림으로 시험을 보고…… 탈락하거나 붙겠지 하면서…… 덜덜 떨며 그림을 그렸죠. 우리가 2~3시간 그린 그림을 보고 내일 다시 보자는 말씀을 하셨어요. 아이고, 우리는 대학을 갈 수 있다는 꿈에 부풀었죠. 이곳 부모들은 그림은 사치스런 것이라고 후원도 않고, 학교에도 그림 그릴 공간이 없고 가르치는 사람도 없었어요. 우리에게 큰 기회가 온 거죠. 가난을 벗어날 절호의 기회가.

지금, "내일 보자" 하는 말씀 속에 든 의미가 무엇이었을까, 생각해봅니다. 첫째, 선생님께서 서울서 입시미술을 가르쳤는데, 그것은 진정한 예술을 못하게 하는 패악이나 마찬가지다라며 더 이상 가르치지 않겠다며 이곳에 왔는데…… 우리를 가르친다는 것은 그런 자신의 의지와 신념을 깨는 것이었죠. 당시는 그것을 몰랐어요. 두 번째, 우리가 광부의 자녀이기도 하고, 부모들이 그림을 원하지 않기에 우리는 레슨비를 잘 못 줄 것이고, 우리를 가르치는 것은 생계를 위협당하는 것이었어요. 우리보다 광산에서 직급 높은 사람의 아이들을 가르치면 레슨비가 척척 들어올 텐데…… 우리를 가르친다는 것은 생계를 포기한 거구나, 가족들이 굶을 수도 있구나, 나중에 생각이 들었죠. 세 번째, 광산촌에서 그림을 제대로 그린 적 없고 다른 공부도 약한 우리는 가르치기 힘든 학생이었을 거예요. 어려서부터 바탕을 다진 서울 애들에 비해 우리는 그렇지 않으니, 가르치기 힘난한 일을 감수해야겠구

〈탄천의 노을〉 │ 1990년 겨울, 캔버스에 유채, 227.2×162cm,

나. 넷째, 우리는 가난을 공포로 느끼는 아이들이에요. 우리를 가르친다는 것은 나중에 가난을 해결해줄 시점을 만나면 선생님의 기대와 신뢰를 포기할지도 모르는데, 그렇게 말했구나. 나중에 알았죠. 그런데 정작 우리는 그런 생각을 전혀 못했어요. 다만 빨리 잘 배워서 서울에 가서 화가나 관련된 일로 출세하여 가난을 벗어나고 싶다, 이런 답답한 하천마을을 벗어나고 싶다는 생각뿐이었죠. 그 허영 때문에 열심히 했던 거죠.

이 그림을 보면 그런 우리의 허영이 생각나요. 고향인데도 고향으로 여기지 않고 떠날 곳, 더러운 곳, 똥물이라고만 생각한 우리들한테 어떻게 서울대, 홍대를 갈 수 있는가를 가르친 게 아니라 검정색 탄천 속에 산 너희들 장점은 너희들의 서투름, 거칠음, 무뚝뚝함, 꼬질꼬질함이 힘이 될 것이다, 서울 애들이 가지는 깨끗하고 맑고 세련된 게 아니라, 너희들이 가진 것 자체가 대학을 가고 너희들이 살아갈 힘이 될 거다를 가르쳐 줬어요. 그리고 여기 사람들이 떠나야 할 곳이라고 생각하며 아무런 사랑도 안 준 탄천에 가까이 와서 주민들한테 다가가 그 속에서 살아있음, 아름다움이 무엇인가를 발견하게 한 거죠. 이 그림은 이런 거칠음, 엄청난 어두움을 예쁘게 꾸미거나 건물을 다르게 변형하지 않고 그 자체로 인정하여 아름답게, 생기있고 활기차게 드러냈어요. 이곳 풍경과 이곳 사람들을 진정으로 만났던 화가의 마음이 이 그림을 통해 비쳐 나옵니다. 그와 함께 내가 놓친 것 무엇인가, 생각나게 합니다. 허영 어린 옛 시절을 되돌아보게 하고 한편으로 창피함과 거북살스러움이 교차합니다.

〈실안개〉

이 그림을 보면 모든 나이프 자국이 바로 자전거 페달에 집중돼 있습니다. 얼어붙은 겨울 신작로를 덜거덕거리며 위험하게 달리고 있죠. 마을의 고요와 적막이 느껴집니다. 하지만 광산촌은 이렇게 고요한 곳이 아닙니다. 사실은 많은 삶의 소리들, 우리가 듣기 싫은 소리가 많이 들리는 곳입니다. 아버지들은 힘들게 일하기 때문에 맨날 술을 마셔요. 술 한 잔을 걸치고 집에 와서 술주정을 하죠. 그러면 아내는 잔소리를 하고 그것은 부부싸움이 되고 아이들은 그 사이에서 엄마, 엄마, 아버지, 아버지를 외칩니다. 그리고 이웃에서는 아이들이 싸우고 아이 싸움이 엄마 싸움이 되어 서로 머리를 뜯고 러닝셔츠를 찢고 하며 뒹구는 상소리가 들립니다. 월급날이면 찾아오는 월부장수들. 광부의 허영과 결핍을 채워줄 냉장고, 전축, 쌀통을 싣고 와서 확성기에 대고 소리칩니다. 신제품이 나왔다고. 이 그림에는 그런 많은 소리가 다 잦아들고 눌러지면서 자전거 페달 밟는 소리로 모아집니다. 그 거리, 그 생활이 생각납니다. 광산 생활이 순탄치는 않았구나 하는 게 느껴집니다.

〈합숙소에 곰이 잔다〉

사람들은 선생님을 광부 화가라고 하는데, 광부를 그려서가 아니라 스스로 진짜 광부였습니다. 그는 광부와 광부가 사는 마을을 관찰하러 들어온 게 아닙니다. 만일 그랬다면 그가 그린 그림이 떠 있을 텐데 그렇지 않습니다. 이 그림을 보면 아버지의 코고는 소리가 들립니다. 광부는 3교대로 일을 하죠. 아침에 출근해 저녁에 퇴근하는 갑반, 점심에 나가 한밤중에 퇴근

〈실안개〉 | 1987년, 캔버스에 유채, 65×50cm.

〈합숙소에 곰이 잔다〉 | 2007년, 캔버스에 유채, 53×72.7cm.

하는 을반, 한밤에 일을 들어가 아침에 퇴근하는 병반. 을반, 병반일 때 아버지들은 한낮에 주무셔야 하죠. 아이들은 대개 골목길에서 시끄럽게 떠들며 놀죠. 하지만 야근하는 아버지가 있는 집에서는 어른들은 물론 아이들도 낮 동안 조용히 지내는 것이 불문율입니다. 떠들며 놀다가도 미안해 하죠. 혹시 떠들고 놀다가도 아버지가 잠을 설쳐 사고가 나면 어떻게 하나 하는 잠재된 불안감 때문에, 다른 동네로 가서 놀거나 노는 소리를 자제합니다. 짓눌러진 나이프, 회색의 변화 속에 아버지의 코고는 소리만 들리는 느낌, 이런 느낌의 그림은 관찰자한테선 나올 수 없죠. 그들의 진짜 삶 속에 들어가 녹아들지 않으면 굼뜨고 어색할 것입니다. 대낮의 적막함이 느껴지지 않습니까.

〈철암 선탄장〉

선탄이란 막장에서 캐낸 탄을 품질에 따라 선별하는 작업을 말합니다. 그 작업은 광부의 아내들이 하죠. 사고가 나서 남편을 잃은 아내들한테 이런 일을 줍니다. 한쪽에 컨베이어가 돌아가고 반대쪽은 방진막이 쳐져 있죠. 그 사이는 사람들이 다니지 못하는 곳입니다. 그런데 아이는 탄더미 가운데에 난 오솔길을 살금살금 걷습니다. 그 길을 따라 자기 집으로 가고, 일하는 엄마한테로 가죠. 광부의 자녀들은 그 길을 통하지 않으면 자기 집으로도, 미래로도 나아갈 수 없습니다. 하지만 대부분의 아이들은 탄을 밟지 않고, 발에 탄가루를 묻히지 않고 가고 싶어하죠. 특히 여자아이들은 깔끔한 옷을 입고 싶어하죠. 하지만 바람이라도 불면 깨끗한 옷이 금세 탄먼지로 더러워지고, 코가 새까맣게 되죠. 그림 속 아이처럼 탄을 밟지 않을 수 없는데, 탄

〈철암 선탄장〉 | 2007년, 캔버스에 유채, 161.8×227.1cm.

을 밟지 않으려고 주춤주춤했던 저의 모습을 발견합니다.

선생님은 저희에게 광부의 딸은 광부밖에 될 수 없다고 말씀하셨습니다. 무슨 말인가 하고 반발했는데 지금은 그게 무슨 말인지 압니다. 대학을 졸업하고 사회에 진출하지만 광부의 딸이라는 레테르는 따라다닙니다. 아버지 직업이 광부라고. 선생님은 또 광부의 딸이라는 사실이 창피스러운 것도, 거북살스런 것도, 피해갈 것도 아니다, 불편할 뿐이다라고 말씀하셨어요. 광부의 딸이라는 게 무슨 문제냐, 그 말은 곧 네가 사는 바탕을 인정해야 한다, 그것을 떠나서는 인정될 수 없고, 현실을 딛지 못하기 때문에 붕붕 떠서 살아야 한다고 하셨죠. 거북했어요. 나는 똑똑한 대학을 나와 다른 삶을 다르게 살 수 있다고 생각했어요. 하지만 시간이 지나서 알게 되었어요. 이 여자아이는 탄길을 지나야 일어설 수 있고, 부모를 인정하고 태백을 인정한 뒤에야 어떤 것도 시작할 수 있다는 것을 말이죠. 이 아이는 탄길을 당당하게 밟고 성장해서 그림도 그리고 삶도 살고, 나를 필요로 하는 사람을 만나고, 나를 자신있게 애기하게 되었죠.

〈눈보라〉

이런 눈보라를 만난 적이 있나요? 광산촌에서는 자주 보는 풍경입니다. 외부와 격절되어 막장에서 일을 끝내고 맞닥뜨리는 한겨울. 타지에서 온 사람들이 황지에서 만나는 겨울 풍경이 그런 느낌일 것입니다. 선생님은 이 그림을 왜 그렸을까. 광산촌 사람들이 만나는 역경과 고난일 수 있고 나아가 모든 현대인들이 만날 수밖에 없는 상황을 말하는 게 아닐까. 우리는 어릴 때부터 이런 눈보라를 많이 봐 겁이 나지 않습니다. 처음 만나는 분들은

〈눈보라〉 | 2003년, 캔버스에 유채, 145.5×227.5cm.

〈소롯골 소녀〉 | 2004~2007년, 캔버스에 유채, 91×65cm.

깜짝 놀라겠지만. "네가 검은 땅에 자리 잡고 당당히 설 때 그것이 너의 힘이 될 것이다"라는 말씀의 뜻을 새기게 합니다. 삶은 어렵고 때로 공포스럽지만 그것을 극복했을 때 신비롭고 환상적으로 변하죠. 〈탄천의 노을〉과 함께 저한테 감동적인 작품입니다. (*〈탄천의 노을〉~〈눈보라〉까지, 제자 장정희)

〈소룻골 소녀〉

소녀는 광부의 딸입니다. 저도 광부의 딸입니다. 인생 막장에 이른 아버지를 가진 광부의 딸은 온몸으로 가난과 결핍을 느끼며 열등감 속에서 성장합니다. 저는 어려서 초등학교 입학하기 전에 가족을 따라 광업소 사택에서 살게 되었어요. 이사하던 날 이상하게도 사택에 문이 없었어요. 집이 완성되기 전이었던 거죠. 온 가족이 문이 없는 집에서 하룻밤을 보내야 했습니다. 다음 날 어설프게 문을 달고, 며칠 뒤에야 제대로 된 문을 해 달았어요. 문이 없는 집은 저에게 불안과 공포였습니다. 그것이 심리적인 상처가 되어 이후 악몽에 시달렸습니다. 요즘도 가끔 문을 찾아 헤매거나, 잠금장치와 씨름하는 꿈을 꿉니다. 어쨌든 광부의 딸은 안정적이지 않았고 불안감 속에 있었던 거죠.

이 그림에서 소녀는 웃고 싶은데 웃을 수 없고 억눌리고 억울한 표정을 짓고 있습니다. 탄가루 때문인지 꼬질꼬질 누추한 모습입니다. 움켜쥔 작은 손은 어떤 것이든 갖고 싶지만 가질 수 없는 형편을 말하는 듯합니다. 어려서 저의 모습이고 대부분의 광산촌 아이들 모습입니다. 그림에서 이렇듯 결핍한 아이가 현실에 나아가 당당하게 살아갈 수 있을까 하는 염려와 애정 어린 선생님의 시선이 보입니다. 선생님은 우리에게도 현실에 지지 말라고,

꺾이지 말라고 힘주어 말하셨습니다. 우리는 당당하게 우리 자신을 지켰습니다. 여섯, 일곱 살 무렵 불안했던 아이는 건강하고 당당하게 자라서 결혼을 하고 일곱 살 딸을 둔 엄마가 되었습니다. 이만하면 잘 지키고 산 거죠? 그림 속 아이도 지금쯤 중년이 되었을 겁니다. 어디선가 당당하게 살아갈 것이라고 생각합니다. 왜냐면 자신의 노동으로 건강하게 산 광부의 딸이니까요.

〈선탄부 권씨〉

옛날 태백 탄광의 작업환경은 열악했습니다. 수십 미터 지하에서 갱도를 파기에 사고가 잦았습니다. 굴이 무너지고 수맥이 터지면 대여섯 명 광부가 떼죽음을 당하기는 여반장입니다. 그래서 태백에는 과부가 많습니다. 남편 잃은 광부의 아내들은 태백을 떠나고 싶지만 그럴 수 없습니다. 마지막 밀려서 온 곳이라 돌아갈 곳이 없기 때문입니다. 남편이 죽은 현장에서 석탄 고르는 일을 하죠.

선탄부 권씨도 사고로 남편을 잃었습니다. 슬픔이 채 가시기 전에 선택한 선탄부 일. 권씨인들 예쁘게 화장하고 싶지 석탄가루 묻히기를 원치 않았을 겁니다. 자기를 혹사하는 일보다 쉬운 일을 하고 싶었을 터입니다. 그랬다면 아이들 학자금을 댈 수 없고, 미래를 내다볼 수 없었을 것입니다. 선탄부 권씨는 자신에게 남겨진 운명에 용기있게 맞섭니다. 생활고는 어찌하겠지만, 다른 일이 힘든 거죠. 그 자리를 얻으려면 관리자한테 몸을 대주어야 합니다. 한 번에 끝나지 않고 계속 들어오는 성폭력. 일을 위해 묵묵히 받아들여야 합니다. 관리자의 성폭행이 끝이 아닙니다. 남편의 옛 동료한테도 성

〈선탄부 권씨〉 │ 1996년, 캔버스에 유채, 72.6×60.7cm.

〈기다리는 사람들〉 ㅣ 1990년 봄, 캔버스에 석탄과 혼합매체, 74×117.5cm.

폭행을 당합니다. 선생님이 그린 권씨의 슬프디 슬픈 눈. 울 수조차 없는 깊은 설움의 눈으로 봐야 했던 하늘은 어떤 빛깔이었을까요.

〈기다리는 사람들〉

태백은 24시간 불이 꺼지지 않아요. 갑, 을, 병반…… 노동은 계속됩니다. 저의 아버지는 갑, 을반은 그래도 그냥 나가는데 병반 근무는 어려워하셨습니다. 잠결에 아버지가 힘들게 나가는 것을 보고 남들 자는 시간에 몸을 일으켜 나가야 하니 참 힘드시겠구나 느낌이 들었지요. 여름이면 괜찮은데 그림 속에서처럼 태백의 겨울은 살을 에입니다. 아버지와 광부 아저씨들은 추위 속에서 통근버스를 기다립니다. 아버지가 기다리는 것은 비단 버스만이 아니었을 겁니다. 자식의 미래, 가족의 안정된 삶, 겨울이 지나고 다가올 따스한 봄날이었습니다. 진정 아버지에게 봄날은 있었을까. 남들은 1년도 힘들다는 일을 15년 동안 견뎠습니다. 아버지를 기다린 것은 진폐증이었어요. 현재 16년째 규폐병동에서 호흡기를 댄 채 가쁜 숨을 몰아쉬며 병원생활을 하고 계십니다. 가끔 아버지를 뵈러 갈 때면 같은 병동에 계시는 옛 광부 아저씨들이 〈기다리는 사람들〉처럼 추위 속에서 봄을 기다리고 있는 것만 같습니다.

〈화전삼거리〉

초중고 학교를 다니며 걸어 다닌 길입니다. 저에게 참 친숙한 곳이죠. 제가 살던 곳이 멀리 보이고 가까이로 한산사택이 보입니다. 줄지어선 골목은

〈화전삼거리〉 | 1998년, 캔버스에 유채, 80×162cm.

사연도 많고 싸움이 끊이지 않았습니다. 구더기 우글거리고 낯 뜨거운 낙서
가 가득한 공동변소. 사택촌 소문의 발원지인 공동우물. 그곳에서 광부 아
낙들은 일주일이 멀다고 머리채를 잡아 뜯으며 싸움질이었습니다. 이집 저
집 밥상 엎어지는 소리…… 저의 집에 놀러오곤 하던 광부 아저씨가 참 싫
었어요. 그 좁은 방 두 칸짜리 사택에서 아내 두 명을 거느리고 살았거든요.
그때는 왜 그리 싫었는지. 그리고 어느 날 앞뒷집 아주머니와 아저씨가 눈
이 맞아 도망갔다는 소문. 나와 가장 친한 친구 엄마도 카바레를 다니다 바
람이 나서 친구와 어린 동생을 데리고 도망가는 광경을 목격한 사택촌입니
다. 병반 근무자에 대한 배려없이 맨날 뽕짝이 울려 퍼지고, 니기미 씨발 욕
설이 난무하는 상스러운 현실이 싫어 그곳을 떠나고 싶었습니다.

지금은 그 사택촌이 그립습니다. 왜냐면 그때는 무식하고 상스럽다고 생
각해 외면했던 풍경들을 선생님은 외면하지 않고 낱낱이 하나하나 정감있
게 그려 옛 시간을 돌려주었기 때문입니다. 그곳이 삶의 현장이고, 사람들
사는 모습이라고. 광부의 딸이라는 것을 부끄럽게 여기던 나의 생각을 고쳐
주었기 때문이죠. 선생님은 우리에게 그림이란 손기술이 아니라 따뜻한 마
음으로 그려야 한다고 말씀하시고 스스로 삶으로, 작품으로, 보여주셨습니
다. 저는 선생님의 제자인 게 행운이라고 생각합니다. (*〈소릇골 소녀〉~〈화전삼
거리〉, 제자 박신자)

〈광부 예수〉

선생님과 인연이 벌써 28년째입니다. 1987년 9월 처음 화실을 찾았을 때
화실 벽에 걸린 그림 중 가장 눈길을 끈 것이 이 그림입니다. 그 이유는 제가

〈광부 예수〉 | 1985년, 캔버스에 유채, 65×53cm.

예수쟁이였기 때문이지만 사실은 제가 아는 예수는 곱슬머리에 코가 크고 잘 생긴 배우 같은 모습인데, 이 그림은 광부 옷, 게다가 속까지 비어 있어서 이상했기 때문이었습니다. 왜 이렇게 그렸을까 의아했어요. 나의 아버지도 광부인데 그러면 아버지도 예수가 될 수 있는가. 너희 아버지는 가족을 위해 자신의 모든 것을 송두리째 뺏긴 채 십자가를 지고 살아가지 않느냐는 말씀이셨습니다. 저희는 생각이 짧고 모자라 쳐다보기만 했지요. 선생님은 우리를 안타까워하셨습니다. 대가 없이 자신을 내어주고 정직한 노동으로 살아가는 너희 아버지가, 노동자가 예수임을 왜 모르느냐. 하지만 광부의 딸이 느끼는 아버지는 못 배우고 촌스럽고 상스런 소리를 해대고, 거기서 벗어나고 싶은 대상일 뿐이었습니다.

우리는 아버지가 노동자인 것을 부끄러워하며 내다 팔았는데, 이를테면 노동자 차림의 아버지를 길거리에서 만나면 모른 체하고, 슬리퍼에 몸뻬 차림으로 학교를 찾아온 엄마를 창피해하며 보고 싶어 하지 않았는데, 자식들이 내다 버린 아버지를 선생님은 예수의 자리에 그려넣어 주셨습니다. 이렇게 정직하게 사는 게 바로 예수라고 그림을 통해 말없이 가르쳐 주셨습니다. 그러나 당시는 깨닫지 못했습니다. 시간이 많이 지나 도시의 삶을 동경하여 도시인의 하얀 얼굴, 긴 손가락을 좇아 방황을 거듭한 끝에, 돌고 돌아서 여기 자리에 서 있습니다. 제가 그랬던 것처럼 아직도 많은 사람들이 노동과 노동자를 천시하고 경멸합니다. 무슨 가치, 무슨 사상을 떠나 맨 얼굴로 마주보면 이 그림에서 느껴지는 것은 신성함입니다. 노동은 신성하고 숭고한 것이라고 당당히 외치는 것 같습니다.

〈도시락〉

어느 날 좁은 화실에 가로 220, 세로 160, 높이 43센티미터의 대형 도시락이 펼쳐졌습니다. 밥알은 탄먼지로 새까맣게 뒤덮이고 반찬은 깍두기에 단무지가 전부인데, 단무지에 달력의 날짜가 붙었습니다. 광부의 도시락이라는 설치작품입니다. 저는 부끄럽게도 광부의 딸이면서 아버지의 도시락이 그렇다는 걸 몰랐습니다. 알 턱이 없었죠. 아버지는 노동자임이 부끄러워 인텔리인 척하려 하고, 딸인 저는 아버지가 창피해서 못본 척, 알려고도 않았기에 몰랐던 것입니다. 선생님은 이 작품을 통해 광부들이 탄먼지 가득한 밥알을 삼키고 단무지 씹듯 날짜를 지워가면서 하루하루를 보낸다는 것을 보여줍니다. 아버지는 자식을 버리거나 부끄러워하지 않는데, 아버지가 광부인 것이 부끄러워 행여 광부복을 입은 아버지를 만날까 봐 걱정을 하는 자식을 보며 무슨 생각을 했을까 헤아려봅니다. 숨쉬기 곤란한 굴 속에서 탄먼지 도시락을 꾸역꾸역 씹어 삼키며 아버지는 어떤 생각을 했을까요. 저한테 아픈 깨달음을 준 작품입니다.

〈봄나들이〉

볕 좋은 어느 날, 서둘러 나온 소풍. 콜라와 과자 부스러기가 전부입니다. 아버지는 가장 역할에 충실하려는 포지션으로 새로 산 봄 잠바에 깨끗하게 빤 운동화를 신었습니다. 손가락 사이 담배는 노동자의 혼처럼 곧 떨어질 듯합니다. 파마 값을 줄이려고 심하게 머리를 볶은 엄마, 그가 입은 잠바는 우리 엄마의 것과 똑같습니다. 막내아이의 뒤통수, 큰 아이의 이마 등 그림

〈도시락〉 | 1981년 7월, 합판·천·스펀지·스프레이, 220×160×43cm.

〈봄나들이〉 | 1988년, 철망에 지토, 53×72.7cm.

의 리얼리티는 가슴 시리게 합니다. 이 그림은 삶의 애환이나 가족의 단란한 한때를 그린 것이 아닙니다. 무엇일까요?

어려서 아버지께 물어본 적이 있어요.

"아빠는 가장 바라는 게 뭐야?"

"글쎄. 아침에 출근해 저녁에 퇴근하는 갑반이면 좋겠다."

아버지는 잠귀가 밝아 병, 을반 근무를 굉장히 고통스러워하셨습니다. 아버지뿐 아니라 광부들은 1년 365일 휴가나 놀이와 거리가 멉니다. 잠을 보충해야 하니까요. 그런데다가 고작 간다는 데가 태백에서는 위령탑입니다. 말 그대로 고인이 된 광부의 위패를 모시는 곳인데요. 이상하지 않습니까. 아니, 죽은 친구들 원혼이 떠돌 법한 곳에 소풍을 가다니 말이 안 되지요.

사실 박정희 정권 당시 위령탑은 석탄산업 노동자를 산업역군이라 치켜세우면서 전시 행정의 일환으로 보여주기 위해 만든 선전탑입니다. 광부 복지에는 일전 한 푼 투자하지 않으면서 이렇게 정치권에서 산업역군을 위해 신경 쓴다는 선전물이죠. 그런데 그곳에 소풍을 가다니요. 왜? 이유는 간단합니다. 갈 데가 없었습니다. 광부 복지는 제로 수준, 아니 마이너스 수준입니다. 정말 웃지 못할 일이 많았는데요. 광부 시절 아버지는 2~3년마다 대통령 하사품이라는 라벨이 안쪽에 붙은 파커를 받고, 자식들은 그것을 학교에 입고 다녔습니다. 이런 정황을 생각하면서 그림으로 다시 돌아와봅니다.

광부의 일상처럼 숨 막히게 짜인 철망 위에 한 가족이 붙박이로 매달려 있습니다. 그러지 않아도 되는데 소풍을 나와야 했던 어색함. 따스하거나 풍요롭다는 느낌이 아니라 탈색되고 박제된 휴가는 창백하기만 합니다. 그나마 작품에 피를 돌게 하는 것은 리얼리티인데요. 우리 삶이 창백하게 박제화한 슬픔이라고 해도 진실은 삶의 표정 속에 살아있습니다.

〈하루〉 | 1986년, 캔버스에 유채, 31.8×40.8cm.

〈출렁다리〉 | 2001년 겨울, 캔버스에 유채, 65×45cm.

〈하루〉

나는 이 작품과 함께 나이를 먹어간 듯합니다. 고교시절 선생님 화실에 걸려 있었고, 중년이 된 지금도 그곳에 걸려 있습니다. 그림 역시 그때와 지금 많은 변화가 있었습니다. 보잘것없는 냄비에 하잘것없는 것이 그려져 있습니다. 구겨진 깡통이 전부입니다. 생명을 유지하려면 무엇인가 끓여 먹어야 합니다. 정작 필요한 것은 없고 자본주의 부산물인 깡통들입니다. 그나마 빈껍데기입니다. 그림을 보며 가만히 생각해봅니다. 값비싼 레스토랑에서 먹는 음식이나 그냥 한 끼를 채우는 한 그릇 라면이나 결국 같은 껍데기 자본주의 부산물인데, 뭘 그렇게 가려 먹으려 했는가. 삶도 마찬가지입니다. 호화롭고 윤택하든, 지지리 가난한 삶이든 자본주의 부산물인데, 뭘 목을 매며 살아왔던가. 그러나 작품은 그런 허울을 말하기에는 너무 아름답습니다. 또 소중합니다. 자본주의 부산물이라고 음식을 함부로 하면 안 되듯이 부자나 가난뱅이나 공평하게 햇빛이 내리쬐듯이. 강퍅한 돌투성이 길을 걷는 듯한 삶 속에 던져진 오늘 하루는 그림처럼 빛으로 충만합니다. 감사하고 기뻐할 시간입니다. 그림은 살기 위해 애쓰고 소중하게 가꿔가려는 사람에게 희망을 줍니다. (*〈광부 예수〉~〈하루〉, 제자 김은하)

〈출렁다리〉

앞에 세 분 언니들은 고향이 태백이거나 삼척, 도계 등 탄광촌에서 자라고 생활했는데, 저는 고향이 경북 경주입니다. 전에는 교사였습니다. 선생님이 주관하시는 전국 교사 미술 연수에 참여하면서 선생님과 인연이 맺어

졌습니다. 그곳에서 동료, 후배를 만나 태백으로 거주지를 옮겨 지금까지 그림공부를 하고 있습니다. 예술은 배웠든 못 배웠든, 가졌든 못 가졌든 평등하게 누려져야 한다는 신념을 선생님이나 선배님들은 실천하셨고 그 혜택을 제가 받고 있다는 뜻입니다.

출렁다리입니다. 옛날에 제가 한 달에 한 번 경주와 태백을 오가며 공부할 때 장정희 선생이 선생님 작품을 카피하면서 공부하던 때, 잠깐 본 이 그림이 오래도록 가슴에 남아 있습니다. 지금 봐도 정말 태백을 잘 느끼게 하는 그림이라 생각합니다. 실제 그림은 크기가 작고 화면보다 회색에 가까운 무채색입니다. 검은색은 없는데 시꺼멓게 느껴집니다. 긴 출렁다리는 사람이 건너다닐 때마다 출렁거리는데, 불안하고 큰비가 오면 쓸려 내려갑니다. 정희 선생도 집 쪽으로 이런 다리가 있었다고 들었습니다. 큰비가 오면 떠내려가고 그런 꿈도 꾸었다고 합니다. 그림에서 정말 눈에 띄는 부분은, 그리고 나한테 삶의 자세를 가르쳐주는 부분은 저기 멀리 밭을 매는 아낙입니다. 오른쪽 상단에 아주 조그맣게 보이죠. 선생님 화실의 개, 몽구를 보면 불안한 데는 절대 올라가지 않습니다. 그런데 태백에 살았던 사람들은 삶 터 자체가 불안하게 흔들거립니다. 그 속에서 매일 흔들거리면서 밭을 매는 아낙입니다. 약속된 미래도 없으면서 자기 삶을 날마다 조금씩 밭을 매며 나아가고 있습니다.

〈옥수수의 춤〉

좋아하는 그림입니다. 태백에 갓 왔을 때 종종 언니들과 야외 스케치를 가거나 사진촬영을 나갔습니다. 당시만 해도 빈 사택이 많았습니다. 지금은

〈옥수수의 춤〉 ｜ 2007년 겨울, 캔버스에 유채, 162.2×259cm.

철거되고 없습니다. 빈 사택촌에는 을씨년스런 느낌이 있습니다. 그 안에 들어가보면 살림살이들이 많이 버려져 있었습니다. 아이들이 갖고 놀던 장난감, 심지어 가족 앨범까지. 그들이 정말 급해서 잊어버리고 간 걸까. 돈을 좇아서 태백에 왔듯이 그 사람들은 몇 푼 보상금을 쥐고 허영을 좇아 도시로 갔습니다. 그 사람들은 버리고 간 것입니다. 옥수수는 마지막 햇빛을 받으며 춤을 춥니다. 그리고 말없이 이야기합니다. 이곳에 삶의 진실이, 보석이 있었다고.

〈검은 길〉

이 그림, 기억나는 분 손들어보세요. 생각보다 많군요. 이 그림은 정말 새까만 그림이거든요. 길도, 나무도, 하늘도 다 검습니다. 저는 시골 출신인데 시골 흙길은 비가 오면 진흙탕이 됩니다. 신발에 들러붙은 진흙은 나이가 들면서 현실의 무게로 느껴집니다. 그림은 죽탕이 된 탄광촌 흙길입니다. 정말 막장에 갇혔을 광부들의 절망감이 느껴졌습니다. 그리고 그들, 우리들에게 허락된 것은 물웅덩이에 비친 아주 작은 한 조각의 하늘입니다.

〈황지 330〉

설명하기 어려운데요. 처음 보았을 때 영화 〈대부〉가 생각났습니다. 큰아들이 총에 맞아 죽자 대부는 장의사한테 시체를 깨끗이 꿰매달라고 말합니다. 엉망이 된 아이의 모습을 어미한테 그대로 보여줄 수 없다면서. 대부는 장의사가 작업하는 것을 말없이 지켜봅니다. 이 그림에서 처음 느낀 것은

〈검은 길〉 | 1996년 가을, 캔버스에 유채, 42×33cm.

〈황지 330〉 | 1981년, 캔버스에 유채, 176×130cm.

흩어진 광부의 살점 하나하나를 모아서 그를 소생시키는 손길이었습니다.

선생님이 젊어서 그린 그림인데요. 선택이라는 것을 얘기하고 싶습니다. 예술가가 선택한 노동자 작업복. 우리나라 국민 70퍼센트가 노동자라고 합니다. 흔하고 흔해 주변에 널려 있는 게 노동자 옷인데요. 그것에 주목하고 이를 선택한 것은 예술가의 정신이라고 생각합니다. 예술가는 노출된 현실을 직시하고 감추어진 진실을 드러내주려 합니다. 극사실기법은 그림을 그리는 자신의 감성을 죽이고 객관적 사실에 충실한 것이죠. 단지 객관적 사실의 전달이 아닙니다. 그림은 저의 어깨를 부여잡고 그림 앞에 꼼짝없이 세워 둡니다. 그 명징함은 노동자의 삶, 아버지의 삶, 우리의 삶을 증거합니다. 그리고 묻습니다. 당신에게 노동은 무엇입니까? 노동의 가치는 무엇입니까?

〈아버지의 자리〉

보기만 해도 좋습니다. 〈국제시장〉이란 영화 보셨나요? 그 영화 보면 나중에 늙어 아버지가 된 주인공이 자신의 아버지 사진을 놓고 "아부지, 진짜 정말 힘들었거든요" 하며 속마음을 털어놓는 장면이 있습니다. 주인공은 털어놓을 상대가 있었던 거죠. 그런데 그림 속 아버지는 그럴 상대가 없습니다. 현실의 무게에 짓눌리고, 모든 고난을 이겨내고, 절망과 배신을 견디며 살아온 아버지였을 것입니다. 다른 사람에게 절망과 배신을 주기도 했을 겁니다. 그 모든 것을 보여주는 눈입니다. 아버지의 눈 속에 우리가 있습니다. 하지만 그의 얼굴은 피와 땀과 눈물입니다. (*〈출렁다리〉~〈아버지의 자리〉, 제자 김지희)

⟨in my heaven⟩ | 1997년 겨울, 캔버스에 유채, 91×116.8cm.

〈in my heaven〉

저는 교사였습니다. 16년 전쯤 선생님과 처음 인연이 닿았습니다. 4~5명이 구미에 모여 색종이를 찢으면서 태백 연수를 받은 친구한테서 점이란 무엇인가를 전수받으려고 무진 애를 쓰고 있을 때였지요. 멀리서 우리를 격려하기 위해 선생님과 '동발지기' 선생님들이 찾아왔습니다. 그때 우리들의 이야기란 해외여행, 어떤 남자를 만나 연애를 하고, 결혼은 어떻게 할까 하는 게 대부분이었습니다. 나는 솔직히 그런 데 끼지 못하고 무수한 활동과 모임으로 허기를 달랬습니다. 인연이 닿은 때는 그것으로도 허기를 채우지 못하던 때였어요. 자본 속에서, 부추겨진 열등감 속에서, 무언가 소비하고 누군가 이겨야 하고, 잘나야 한다는 강박에 시달렸지요. 속세에서 그런 시달림 없는 사람을 만나기는 처음이었습니다. 나대로 사는 것을 응원하고 격려해주었습니다. 제스처가 아닌 진심으로 걱정해주는 사람들. 나대로 아름다우니까 나대로 살도록 박수쳐주신 것 정말 감사했어요. 그리고 어떤 것에 견주지 않고 존재 그 자체를 인정하고 바라봐주는 것, 평화로움, 그것이 예술의 힘이 아닌가 합니다.

처음 이 그림을 봤을 때 그냥 사택촌에 지나지 않았어요. 제가 탄광촌 출신이 아니어서인지 내 삶과 동떨어져 있다고 느껴져 공감하기 쉽지 않았어요. 그런데 몇 년 뒤 그림이 불쑥 감동으로 다가왔습니다. 끊임없이 욕망이 부추겨지면서 진득하게 엮어나가는 게 아니라 단숨에 확인하고 단숨에 풀어버리고 싶은 저였기에, 충동적이고 소비적인 사람을 만나 사랑을 하고 그것은 파탄에 이를 수밖에 없었습니다. 모든 것을 다 잃고 홀로 되었을 때 바라본 그림은 삶 그 자체였습니다. 한 걸음 한 걸음 덕지덕지 진흙길. 한 걸음

〈철암역〉 | 1984~2006년, 캔버스에 유채, 130×193.8cm.

뗀 것이 짐이 되고 속박이 되어 떼려야 뗄 수 없는 삶이 연결되어 하늘 밑까지 이어집니다. 제발 볕이 들기를 바라지만 어디에도 없습니다. 집들은 모양은 다르지만 연결돼 있는 것이 삶의 질곡을 이고 있는 듯합니다. 윗집 아랫집 모두 연결되어 하늘빛으로 이어지고 있습니다. 이 그림이 만약 시멘트 길이고 양철지붕이었다면 어떤 희망도 위로도 못 받았을 것입니다. 그림은 어떤 허영도 어떤 환상도 없이 그 자체인 삶을 보여주고 있습니다. 그 질곡 속에 희망이 있다고 말하는 듯합니다.

〈철암역〉

노동 활기로 가득한 80년대 철암역 앞 모습입니다. 광부들은 지옥과 같은 노동 속에서 개죽음으로 생을 다하고, 그 죽음은 아무것도 바꾸지 못한 채 산업전사라는 허명만 붙여지던 때입니다. 어떤 이들은 한탕하듯이 돈 벌어 떠나가고 어떤 이는 떠나지 못해 마지못해 이곳에 살 수밖에 없었습니다. 그래도 그들의 삶과 노동은 고귀했습니다. 바쁜 사람들 속에서 할머니가 정면으로 우리를 바라보며 "이 순간을 기억해"라고 외치는 듯합니다. 또 할머니와 할머니 손을 잡고 걸어가는 아이의 뒷모습. 작업현장으로 가려고 버스를 기다리는 사람들. 마치 찬 공기가 피부로 느껴지고 먼지 냄새가 나는 것처럼, 또는 애기 소리가 들릴 것처럼 느껴집니다. 지금은 사라져버린 그 시간이 더 애잔합니다.

〈욕망〉 | 2008년, 캔버스에 유채, 162.1×259.1cm.

〈욕망〉

욕망하기 위해 노동하는 곳, 내가 서 있는 발밑을 파서 먹고사는 곳. 이 모순된 땅은 지금 이런 모습으로 바뀌었습니다. 어떤 이는 차를 몰고 왔다가 차를 저당 잡히고, 어떤 이는 잃어버린 본전을 생각하면서 찜질방에서 연명하며 매일 카지노로 출근하다시피 합니다. 그런 사람들이 많아졌습니다. 얼마 전 밖에 나가 '오늘의 태백'을 주제로 사진을 찍은 적이 있는데요. 가서 본 빈 광부 아파트에는 언제 버렸는지 모를 가재도구들, 쓰레기 더미 사이에 몇 년을 버텼는지 모를 고추가 허옇게 살아있더라구요. 사람들 다 떠나고 유령촌과 같은 아파트에 그래도 정들었다고 또는 갈 곳이 없어서 몇몇 집이 남아 있었습니다. 지금의 즐김이 내 살을 파먹는다 하더라도 욕망을 욕망하는 이 도시, 욕망이 있는 것이 내가 살아있음을 증명한다는 듯이 모텔들은 새벽까지 불빛을 밝히고 있습니다. 풍경은 인간의 모습과 똑같다고 생각합니다. 막연한 사랑과 막연한 이상에 대한 기대와 갈망이 사라지면, 바로 권태와 증오, 지긋지긋함이 자리 잡게 되는 오늘날, 즐김과 쾌락 그 이상을 관계하지 않으려는 나와 우리의 모습이 이런 풍경을 만들었다고 생각합니다.

〈고한〉

언제 걸려질지 모른 채 기약없이 내동댕이쳐진 간판. 마치 춤추듯 손짓하는 고무인형. 언제든지 떠날 생각만 하며 스치듯 지나가는 이 지역 사람. 떼돈을 벌기 위해 먼 거리를 불사하고 달려온 차량. 이런 천박하고 찰나적인 모습들이 잡탕이 된 지금의 현실입니다. 피폐해지고 건조해질 대로 건조

해진 우리지만 존재하고 있다, 그러기에 희망을 가지고 살아갈 수밖에 없는 것처럼, 이 풍경을, 그래도 존재하기에 삶의 풍경으로 끄집어 올리고 있습니다.

〈겨울아침〉

이 그림을 보면 기분이 좋아집니다. 희망차고 활기있는 아침입니다. 함께해서 즐겁고 힘이 나는 사람들입니다. 얼마 전 선생님께서는 시민 연수에서 어떤 분을 만났다고 합니다. 그분이 "그림을 그리면 나도 순수해질 수 있나요?"라고 물었다고 합니다. 저라면 "그럼요. 그림을 그려보세요. 순수해집니다"라고 대답했을 겁니다. 그런데 선생님은 "인간이 어떻게 순수해집니까. 인간처럼 이기적인 동물이 어디 있습니까. 다만 덜 타락하기 위해 노력하며 사는 거지요"라고 얘기했다고 하셨습니다.

누군가 저에게 고향이 어디냐 물으면 태백이라고 말할 것입니다. 피폐해진 태백의 모습이 나의 모습이고 현대인의 모습이라고 생각하는데요. 그런데도 정이 가지 않습니까? 바로 우리의 모습이기 때문인 것 같습니다. 미술을 배우지도 전공하지도 않은 저에게도 예술을 느끼게 해준 선생님의 평등의식. 예술을 전혀 모르는, 예술을 이용해먹으려는 사람들, 예술을 취미로 생각하는 사람들, 예술가를 끊임없이 잣대질하는 사람들, 수십 년 열정을 붓고도 삿된 한마디에 돌아서는 사람들. 그렇다 할지라도 예술과 교육 앞에 차별없다고 생각하며 살아온 선생님의 삶이 예술을 만들었다고 생각하고요. 미약하지만, 부족하지만, 저희들은 그것을 이어가려고 애쓰고 있습니다. (*〈in my heaven〉~〈겨울아침〉, 제자 하은영)

〈겨울아침〉 | 2001~2003년, 캔버스에 유채, 112.1×162.2cm.

8

이호이호,
그만두어라 그만두어라

/ 태백과 황재형 Ⅱ

/ 태백에 오신 지 몇 년인가요?

1981년에 이사했으니 정확히 34년째입니다.

/ 작업을 하려고 오신 거죠?

작업하려고 왜 탄광에 옵니까. 어려서 소박한 꿈이 있었어요. 편안한 잠
자리에 안일한 사람에게는 경각심을, 불편한 잠자리를 자는 사람에게는 편
안한 안식을 주는 그림을 그리고 싶다는 꿈이었죠. 당시 노동이 삶을 지배
한다는 철학을 가지고 있었는데, 과연 노동이 삶에서 어떻게 가져지고 있는
지(화가 특유의 화법, 노동의 실태와 의미를 뜻하는 듯함), 가장 첨예한 곳에 인간 삶
이 어떻게 존재하는지 알고 싶었던 거죠. 방학 때마다 산업현장에 가서 산
업사회 현실을 목도하게 되었지요.

/ 광부 취업은 작업을 위한 수단이었나요?

여성을 사귀게 되면 언젠가 잠을 자게 되겠죠. 신부가 아니니 당연한 귀
결이죠. 광산촌에 와서 광부를, 지역을 이해하고 싶다면 광부가 될 수밖에

옛 광산촌

없죠. 그 짓 않고. 화가입네 하며 주변부에 있다면 화가가 아닌 거죠.

/ 굳이 탄광이어야 했나요?

제가 그리려던 것은 삶의 풍경화이지 탄광이 아닙니다. 삶의 풍경을 잘 드러내는 현장이 탄광이라고 본 거지요. 제3세계 속에서 제3세계로 존재하기 때문이죠. 가장 극대화한 모순을 탄광촌이 간직하고 있습니다.

/ 혹시 학생 때 기억과 관련되나요?

제가 서울에 있다가 부친이 돌아가신 뒤 광주로 내려가 학교를 다녔어요. 고향은 보성입니다. 거기에서 할아버지가 사장, 어머니가 뒤에서 계시며 주조장을 경영했죠. 토, 일요일 고향에 가려면 화순 동복의 탄광촌을 경유하게 되어요. 많은 것이 보이더라구요. 까만 사람, 까만 풍경. 강원도 무산계급과 달리, 농토를 갖고 있으면서 아르바이트로 광산 일을 하는데도 싸움하는 처절한 모습이 보이더군요. 다른 곳들은 어떨까 생각했었어요. 당시 강연균(1941~) 선생님의 콩테로 그린 탄광 그림이 있었는데, 참 좋게 봤죠.

/ 왜 하필 황지인가요?

여러 곳을 갔어요. 처음 간 데가 정동진에 있는 정동탄광이었어요. 그 다음이 정선 구절리. 제가 보고자 했던 것은 탄광의 비밀이나 역사가 아니라 산업사회 전반이었어요. 그래서 흑연광, 중석광업소 등 여러 군데를 거쳤

죠. 황지에 온 때는 결혼한 지 2년째로 가정을 가지고 있었어요. 아이들 교육도 무시할 수 없어 조건이 되는 데를 찾다보니 황지가 되었어요. 황지는 장성탄광과 멀지 않은데, 장성탄광은 일제 때부터 개발돼 미군이 인수했고 이어서 정부가 경영하는 석탄공사가 되었지요. 이곳 황지에는 소자본가들이 몰려왔어요. 태백에는 탄광이 가장 많아 광업소가 128개나 있었어요.

/ 환경이 열악했겠군요?

노동자 복지를 우선하는 곳, 예컨대 함태탄광도 있었어요. 야당 국회의원이 운영하는 곳인데 광부한테 고기를 먹이고 옷도 주고 그랬어요. 그렇지만 탄광은 탄광이지요. 가스 폭발사고가 나서 광부들이 죽고, 보상금을 싸고 옥신각신했어요.

/ 태백에서 광부로 취업한 곳이 어디인가요?

태영광업소입니다. 개인 소개로 들어갔어요. 그때는 위장취업이란 개념이 없어서 별 무리가 없었어요. 들어가서 3년 일하다보니 그 단어가 생겨 노동 운동권을 지칭하더군요.

/ 당시 렌즈를 끼셨다구요?

안경 쓴 사람은 탄부가 될 수 없었어요. 벗겨지면 사고가 나니까 채용을 하지 않았어요. 렌즈를 끼고 안경을 안 끼는 것처럼 속여서 들어갔어요. 렌

즈와 안구의 점액 사이에 석탄, 돌가루가 들어오면 눈이 뻑뻑해져 몹시 힘들었어요. 렌즈를 벗어야 하는데 벗을 수도 없고, 눈 스스로 정화도 못 시키니 눈이 충혈되죠. 그런 일이 반복되다보니 만성 결막염이 되어 광부를 그만두게 되었어요. 그림을 그릴 수 없게 될지도 모른다는 두려움이 들었던 거죠. 당시는 판화를 하고 있었어요.《광부의 일기》가 그거예요.

/ 판화는 왜?

그 기법이 노동현장을 잘 보여주기 때문이죠. 여러 색을 쓸 필요 없이 칼 끝으로 단순하고 쉽게 내용을 전달할 수 있죠. 대학 때 판화 수업을 재수강 했는데, 모두 에이 플러스를 받았어요.

/ 유화로 바꾼 이유는?

눈이 회복되어 표현하고 싶은 게 많아졌어요. 색은 부드러움, 고움, 까끌까끌함, 후덥지근함, 썰렁함 등 감정과 감각을 최고로 발휘할 수 있지요. 저는 쳐바르고 올려 둔탁함을 잘 이용합니다.

/ 작품이 검정색 톤입니다.

아니에요. 그것은 오해입니다. 얼핏 보면 검정인데, 제 작품은 청색이 기본입니다. 전북도립 전시 때 한 여교수가 제 작품을 보고 청색을 주로 써서 노란색이 작렬하는 것 같다고 하더군요. 정확하게 본 것 같아요. 청색을 다

른 것과 섞지 않고 탁 쳐서 바르면 굉장히 강한 느낌을 갖게 돼요. 청색이 어둡지만은 않아요. 오히려 맑지요.

/ 어쨌든 색깔의 운용이 단순하네요.

현대화가 극복해야 할 게 장식이에요. 색을 많이 쓰고 돋보이게 하여 감각을 현혹함으로써 상품성을 추구하는 경향이 있습니다. 그런 낮은 차원에서 상품화되어 유통되고 있습니다. 미니멀한 그림도 색을 많이 고려하죠. 미술의 힘, 미술의 정신성을 믿는다면 색을 떠나보낼 수 있어야 합니다. 팔기 위해, 명예를 드높이기 위해 그림을 그리면 예술의 진정성을 놓치게 됩니다.

/ 태백의 색깔은 청색인가요?

청색은 정신을 의미합니다. 누런색은 황금색으로 육질성을 말하죠. 사물이 갖는 육질성을 극복하고 정신 쪽으로 가려면 청색의 사용은 불가피합니다.

/ 작품 중 겨울 풍경이 많은 것도 그래서인가요?

피서지에서 철학을 할 수 있나요? 나 행복한데 고민이 있겠어요? 추울수록 정신성을 강조하죠. 독일이 다른 나라를 끌어갈 만큼 철학이 강한 것은 바로 기후가 돼먹지 않은 탓입니다. 영국만 해도 추운 북부가 정신성이 강

〈광부의 일기 중에서-채탄〉 | 1984년, 종이에 목판, 17.8×25.5cm.

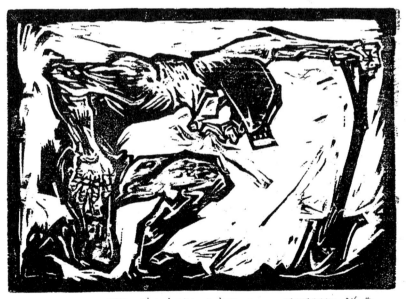

하고, 따뜻한 남부는 좀 더 본능적이죠. 프랑스도 비슷합니다.

／ 태백의 겨울과 철학적인 청색이 조응하는군요.

겨울에 태백에 오면 눈이 많은지라 흑백 대비가 완벽합니다. 봄, 여름, 가을 등 천연색 계절에 묻혀서 보이지 않던 삶과 욕망이 선명해지죠. 산을 헤집는 광산, 비탈에 앉은 집들, 그 속에 사는 사람들…… 많은 것을 생각하게 하죠. 달라이 라마가 영국에 갔을 때 런던 시내를 보고 으하하하, 으하하하, 으하하하 크게 웃더랍니다. 옆에서 왜 그러냐고 물으니 인간이 저렇게까지 발전할 필요가 있느냐, 인간의 삶을 저렇게까지 가져갈 필요가 있느냐고 되레 묻더랍니다. 서구 사람들이 히말라야의 산에 올라가 깃발을 꽂고 내려와 산을 정복했노라고 하니, 티벳 사람들이 "산을 어떻게 정복했다고 하느냐" "왜 그런 짓을 하느냐"고 했답니다. 생각해 보세요. 어떤 여자랑 하룻밤 자고 내가 처녀 따먹었어 하는 거랑 똑같죠. 콧구멍에 손가락 쑤셔 넣고 너는 내 거야 하는 거, 그게 뭐냐구요. 세상만사 웃기는 거죠. 잉여가치를 불리기 위해 물려받은 자연을 훼손하다 보면 지구는 엉망이 되죠. 탄광도 그래요. 필요한 것만 파내어 쓴다면 지금처럼 미친 듯이 보일 리 없죠. 자연은 자연 그대로일 때만 인간 친화적입니다. 나는 탄광에서 자본주의의 명암과 인간의 진짜 모습을 보고 싶었던 겁니다.

／ 이곳 삶은 힘들고 지저분한데, 작품은 아름답다니……

(장정희) 여기 살아도 아름답다는 걸 몰랐는데, 그것은 현실을 인정하지

않았기 때문이죠. 예술가는 눈에 보이는 것을 그리는 게 아니라 그 속에 내재된 희망을 찾으려고 노력하죠. 작가는 더럽고 지저분한 탄천에서 아름다움을 발견합니다. 아름다운 것을 아름답게 그리는 것이 예술이 아닙니다. 작가의 마음이 중요하죠. 자본주의 속 삶이 지치고 끔찍하지만 버릴 거냐, 그럴 게 아니면 더 뜨겁게 살아야 한다, 더 아름답게 만져가야 한다, 그런 시각을 거쳐서 작품이 보석으로 나오는 겁니다. 작가가 가진 인간, 미래, 예술에 대한 생각이 관객과 새롭게 만나게 됩니다. 예술은 새롭게 가져가는 인식 그 자체입니다.

/ 탄광이 대부분 폐쇄됐으니 소재가 사라진 셈이네요?

인간의 욕망은 여러 모습을 갖고 있어요. 옛날 태백의 탄광이나 오늘날 태백을 회생시키려는 노력이나 모두 욕망의 다른 모습입니다. 그러한 것은 서울, 부산, 광주, 대구 어디에도 존재하죠. 박근혜 정부의 모습도 막장 같지 않나요. 기자님 역시 《한겨레신문》의 광부가 아닌가요. 제 작품에는 탄광뿐 아니라 DMZ도 있어요. 이호이호已乎已乎. '부질없는 짓이니 그만두어라'는 뜻인데, 장주莊周 선생의 말에서 따왔어요. 어떤 이가 그것을 사갔다가 통일이 주제라는 걸 알고 아이고 뜨거라, 하고 반환한 적이 있어요. 다른 이가 그보다 더 값을 치르고 사갔어요. 적색 알레르기를 극복한 관객도 있어 살 만한 거죠. 다수가 아니어서 문제지.

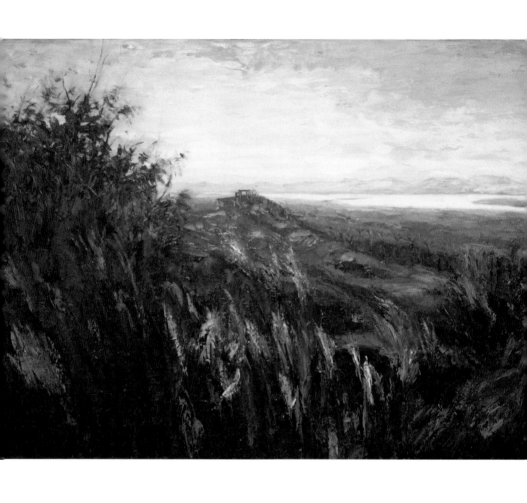

〈이호이호르푸르푸(그만두어라 그만두어라)〉 | 2004~2006년, 캔버스에 유채, 80×230cm.

/ 반 고흐가 롤 모델인가요?

그렇지 않아요. 그의 한계를 극복하고 싶었어요. 처음 여기 오니 치과의사 한 분이 다녀갔다고 하더군요. 탄광촌을 교화할 생각으로 열심히 사회운동을 했다고 해요. 결국은 무시당하고 처참하게 좌절하며 떠났더라고요. 자기 본위를 못 벗어난 탓이죠. 자기는 세계성 얻고 있고 남을 그렇게 대하고 철학적으로 살아간다고 생각했겠지만…….

/ 반 고흐를 극복하셨나요?

많은 것은 인내를 필요로 해요. 견딤 속에서 필요한 것을 지속적으로 가져가야 하죠. 지속성에 의미를 부여하지 않으면 소모적으로 변합니다. 그렇지 않게끔 잘 지켜낸 거 같아요. 반 고흐는 민중한테 잘하고 싶다며 극단적으로 다가갔기에 생계도 해결 못하고 무너졌죠.

/ 태백의 제자들은 어떤 분들인가요?

(장정희) 여기에 살며 그림을 배우는 사람들입니다. 선생님이 여기 오셨던 초창기에 그림을 배운 미대를 다닌 광부의 아들딸들도 있고, 15~17년 전 선생님께 전국 교사 연수를 받고 이쪽으로 그림 배우러 오다가 아예 옮겨온 사람들도 있어요. 6~7년 동안 한 해 한 차례 전시를 했어요. 《동발지기》전이라고. 그러다 전시가 너무 많이 열리는 거예요. 남들 다하는 거 의미 없다, 내실을 채우자 해서 의미탐구를 하고 있어요. 박제화한 전시보다 예술 공공

성을 확보하는 미술 연수 같은 프로젝트를 하고 있어요. 그림을 모르는 사람들을 만나는 것도 예술이라고 생각합니다. 벽화운동도 그런 일 가운데 하나였어요. 지금은 끝났지만.

/ 미술 연수는 어떤 건가요?

(장정희) 우리 팀이 가기도 하고, 배우는 사람들이 여기 반야분교로 오기도 합니다. 방학 때가 대부분인데, 40여 명이 10일 정도 합숙을 합니다. 대학생, 대학원생, 교사, 일반인, 참가하는 분들이 무척 다양합니다. 입시학원이 데생, 풍경화 등 대학에 들어가는 기술을 가르치고, 문화강좌는 미술문화와 서양미술사를 가르치는 데 비해 이곳에서는 근본부터 파고듭니다. 점, 선, 면, 색에 대한 인식을 틔우고, 다음에 그것을 어떻게 구축할 것인가를 공부합니다. 조형 요소를 감각화하고 표현하는 과정 등등. 그림을 한 번도 그려본 적이 없는데 가도 되느냐고 묻는 분도 계세요. 더 좋다고 말씀 드려요. 오히려 미대 나오거나 그림 잘 그린다는 말을 들은 사람은 힘들다고 합니다. 미술시간에 불안해했던 분들은 해방감을 느낀다고 하죠. 진작 알았더라면 주눅 들지 않았을 텐데 하고 말이죠. 미술은 '재현'이 아니라 '함께 풍요롭게 하는' 요소입니다.

/ 제자들이 모두 여성이네요?

(장정희) 남자들도 있었는데…… 대한민국 참 이상해요. 남자들은 가정을 가져야 하기에 그림을 포기하는 경우가 많아요. 비단 여기만의 현상이 아니

라 미술계 전반이 그렇습니다.

/ 벽화도 많이 하셨죠?

황지, 고한 등 여러 군데 했지요. 성공적으로 발전 못하고 끝났죠. 지금은 이상한 장식용 벽화가 유행해서 제가 하는 벽화는 시기적으로 끝났어요. 제가 간여한 벽화가 몇 군데 남아 있을 거예요. 고한성당 벽화는 강원랜드로 길이 나면서 벽화를 그린 복지관 자체가 뜯겼어요. '선생님 몫 보상금을 가져가라'며 연락이 왔어요. 당신네들이 받으라고 했죠. 동네사람들이 받았을 거예요. 저는 그림이 개인 소유물이라고 생각하지 않아요. 예술은 돈 가진 사람들이 소유하고 향유하는 게 아니라 모든 사람한테 항유되어야 합니다. 미술 연수를 받으면 제가 왜 돈이 안 되는 짓을 15년간이나 했는지 알게 될 겁니다.

/ 황지에서 선생님은 어떤 존재인가요?

불편한 존재죠. 제도권 사람들이 함부로 할 수 없고, 같이 일하면 전시 행정을 할 수도 없으니까요. 무엇보다 떡고물이 안 떨어지죠. 그들은 정확히 알아요. 그래서 떡고물 먹어도 상관없고, 같이 해먹을 수 있는 사람들과 함께 일을 하죠. 저는 주민들과는 잘 어울리는데 기득권에 편향되거나 자기들 이익을 위해 다수의 이익을 소홀히 하는 사람들과는 싸웁니다.

〈삶의 벽〉 ｜ 1992년, 벽에 아크릴, 18×2m, 강원도 정선군 고한읍 옛 성당 외벽.

텔레비전 방송국에서 저를 대표로 해서 이곳에 어린이도서관을 만들고 싶다고 했어요. 저는 도서관이 단지 책을 넣는 공간이 아니라 지역의 젊은 부부들을 위해 아이와 엄마가 뒹굴며 자고, 공작하고 수영하고, 산책할 수 있도록 넓게 3천 평 정도는 돼야 한다고 생각했어요. 많은 이들이 합의했죠. 그런데 시에서는 하필 황재형이냐, 시장 선에서 결정해야지 하며 딴지를 걸었어요. 시장이 관장을 내정할 권한이 있어야 자신을 도와준 사람을 쑤셔 넣을 수 있지, 도서관을 그런 곳으로 두고 싶어 했지요. 그게 안 되니 짜증을 내면서 150평을 제공하더군요. 비디오방도 아니고 그게 뭡니까. 그러면 하기 싫다, 나는 빠지겠다고 했어요. 결국 진행이 중지됐죠.

석탄박물관도 그래요. 애초 얘기가 나올 때 독일 보쿰Bochum 자료를 보여 줬어요. 될수록 예술화해라, 그래야 건강성과 영구성을 가질 수 있다고. 근데 아무리 얘기해도 안 돼요. 사택촌 등 기존에 있는 것 사용해라, 그것이 더 역사적이다, 후대 사람한테 의미 깊다고. 내용물도 조각으로 예술화해라, 이곳에서 나오는 화석을 전시해라 했어요. 근데 현장 탄광 구조물 다 부수고 새로 만들었어요. 그래야 공사 대금 콩고물이 떨어지죠. 내용물도 한국 걸 쓰면 돈이 안 되니 외국 암모나이트 수입해서 썼어요. 개판인 거야. 하도 짖어대니 이곳 거 몇 개 갖다놨어요. 엘리베이터 안내원도 전직 광부로 하자고 했어요. 할 일 없으니 쓰라고, 외국에서는 그렇게 하더라고. 여기는 예쁜 아가씨가 해요. 자꾸 반대하니 그나마 이 정도예요.

/ 선생님 자체를 보기 싫어하겠군요.

공무원 쪽에서 보면 허점을 찌르고 하니까 싫겠죠. 이곳 공무원들은 좌천돼 온 사람들이에요. 여기서 문제가 생기면 갈 곳이 없어요. 안전 제일주의죠. 그들과는 발전적인 것을 모색할 수 없어요. 말이 안돼요. 만나면 부닥쳐요. 저도 될 수 있으면 안 만나죠. 그들을 포용해서 합리를 추구하다보면 개량화돼요. 그렇게 해서는 되지 않습니다.

/ 얼른 다른 데로 가셨으면 하겠군요.

공무원들 만나면 인사가 "안녕하셔요?"가 아니라 "아직도 안 가셨어요?"입니다. 그럼 "내가 왜 가요? 여기가 내 집인데요"하고 답하죠.

/ 뜨내기라고 생각하나 봐요?

30년 넘게 살았는데 그럴 수 없지요. 그렇게 취급하고 싶어 하는 거죠. 교육감, 시장, 경찰서장이 트리오에요. 젊어서 돈이 없어 셋방살이 할 때 "조심해, 세무조사하겠어" 하면서 집주인을 자극해 집을 얻지 못하게 했어요. 들어가고 나서도 계속 관찰하고 압력을 넣었어요. 집주인은 영리해서 간첩일 경우 잘 하면 돈 벌겠다고 생각해서 잘 대해줬어요. 감시하면서 말이죠.

/ 아이들은 괜찮았나요?

내가 여기서 전교조를 만들었잖아요. 그것을 알고 교사들이 "네가 황재형 아들이냐?" 하면서 괜히 면박을 주고, 가만둬도 될 일을 건들고 자극하고 그랬어요. 어디나 마찬가지였을 걸요.

/ 사모님은 여기 생활을 흔쾌해하셨나요?

그 사람은 여자 아닌가요? 그 사람은 이 시대 사람이 아닌가요? 중요한 것은 그것을 극복하려고 노력했고, 그만큼 이렇게 지내온 거죠.

/ 태백은 소비도시죠? 출구가 없어 보입니다.

지역 사람들이 갱구에 핵폐기물을 넣으려고 했어요. 얼마든지 넣을 수 있으니까. 그걸로 지역경제를 회생시키자는 거죠. 머리가 아팠어요. 지역은 회생이 될지 모르지만 자연은 썩어버리죠. 태백이 크게 밝은 곳, 성지입니다. 낙동강, 한강 발원지죠. 대자연에 빗방울이 떨어지면 자연이 우앙 우앙 하고 사자후를 질러요. 지하수를 버리면 한국을 오염시키겠다는 건데, 안 되는 거죠. 경제논리에 빠져 콘크리트로 단단히 하면 되지 않겠냐고 하는데, 핵이라는 게 인간 맘대로 관리가 안 돼요. 책임선을 넘어서 있어요. 그래서 특별법을 만든 거죠. 카지노를 가져오자. 그래서 강원랜드를 가져왔죠. 그것은 이 지역을 알리기 위한 미끼였어요. 탄광촌 문 닫고 새롭게 관광으로 나아가자, 대한민국에 태백이 있다고 알리고, 사업 투자를 받아 공장 짓

고 하자는 미끼.

지금은 본말이 뒤바뀌었어요. 고한에다 호텔을 세우고 거기서 바람피는 남녀한테 서비스를 제공하고 돈을 뜯는 것으로 악화되었죠. 중요한 것은 1, 2차산업을 육성해야 하는데, 자꾸만 호텔이다 모텔이다 소비산업만 육성하니 나랑 마찰이 있는 거지요. 이제 선상 카지노 얘기가 나오고 있는데, 그게 현실화하면 어떡할 거냐. 여기는 슬럼가가 될 수밖에 없어요. 우후죽순 호텔 어디 쓸 거야. 선상 카지노 허가 되면 태백, 고한까지 뭐 하러 오겠냐. 라스베이거스 동경하고 세련된 백마 탈 거야 하는 사람들 선상 카지노로 몰려가겠죠. 여기는 차츰 이용자 줄고 지역은 다시 쇠퇴할 게 눈에 보이는 거죠. 좋아질 방법은 지금까지는 없어요. 함백산 오투 리조트라고 정부, 민간, 사업자 쓰리섹터가 투자를 했는데 부도가 났어요. 자금력 확보 위해 시민들이 힘을 합쳐 활성화해야 하는데, 이들은 정부가 돈 부어주길 바랍니다. 거기에 목매다보니 시설투자를 제대로 못하고 자생력을 갖추지 못한 거죠.

/ 태백에 계속 사실 건가요?

할 일 있는 한 그래야죠.

9

골목길 사람들의
삶과 애환의 기록

/ 골목과 김기찬

'골목안 풍경'의 사진작가 **김기찬**(1938~2005). 아무도 눈길을 주지 않는 서울역 뒤 중림동으로 들어가 30년 동안 골목길과 그곳에 사는 영세민의 삶을 기록했다. '한국의 외젠 앗제'라 할 만하다. 재개발로 골목이 사라지면서 그의 사진은 한국 현대사에서 가뭇없이 소멸한 도시 공동체의 유일한 증거가 되었다. 작품의 특징은 찍힌 인물들과 이물 없음, 그리고 철저한 눈높이다. 30년 우직하게 한 우물을 파고 따스한 가슴으로 그들에게 다가간 결과다. 후배 사진가들이 그를 넘지 못하는 까닭은 골목길이 거의 남지 않았을 뿐더러 골목길 사람들과 격의 없어질 정도로 오랫동안 버티지 못하기 때문이다.

2002년 12월 '골목안 풍경 사진작가' 김기찬을 만났다. 인터뷰였다. 당시 나는 내 뜻과 무관하게 부서를 옮겨 인사·동정 분야를 담당하던 차에, 묵묵히 자신의 일을 감당하는 분들의 따뜻한 이야기를 발굴, 취재하고 있었다. 사진집《골목안 풍경》을 다섯 권까지 낸 그에게 눈길을 주는 사람은 그다지 많지 않았다. 그의 따뜻한 마음이 가슴을 울렸다. 거주민과 같은 눈높이. 코 푼 손을 닦은 전봇대가 잡히고 렌즈 너머 사람들 표정이 자연스러웠다. 30여 년 골목을 누비면서 골목의 생리를 꿰뚫고 사람들과 눈을 맞추어, 그 자신이 틈입자가 아닌 골목의 일부가 되었기에 가능한 일이었다. 그의 작품에는 무리하게 낚아챈 장면이나 무례하게 바짝 들이댄 게 없었다. 조곤조곤 설명하는 그의 목소리가 쟁쟁하다.

3년 뒤 2005년, 그가 위암 투병 중이란 이야기를 들었다. 신문사 일이 바쁘다는 핑계로 병문안을 미루다 8월 말 68세 나이로 타계했다는 소식을 듣고 가슴을 쳤다. 그가 평생 사랑한 골목길로 돌아가기 전에 한 번 더 만났어야 했다. 적어도 작별인사는 해야 했다.

그가 남긴 것은 여섯 권의 골목 사진집을 포함해 13권의 저서와 60만 컷의 필름. 10주기를 맞아 2014년 4월 27일~5월 30일 서울역사박물관에서 회고전《골목안 넓은 세상》이 열렸다. 빈티지 프린트 150점과 자필 원고, 수첩 등이 전시됐다. 2015년에는 광주의 아시아문화의전당에 1만 장의 사진이

아카이브로 소장됐다. 1980년대 말부터 해를 걸러 전시회를 개최하고, 사진집 발간이 이뤄지고, 국립현대미술관, 한미사진미술관, 고은사진미술관 등에 작품이 소장되기는 했지만, 국공립 전시장과 수장기관에서 그의 작품을 본격적으로 다루기는 사실상 처음이었다. 진가를 인정받는 데 오래 걸렸지만 제대로 평가받은 셈이다.

"2004년 말 어느 날 아침, 여느 때처럼 차를 마시며 신문을 보더니 포르투갈 파티마 성지를 가고 싶다는 거예요. 함께 살면서 '노'라고 한 적이 없는 저는 '가시죠 뭐' 하고 이틀 뒤 떠나는 팀에 섞여 떠났어요. 그 얼마 전 속이 더부룩하고 소화가 안 된다고 하니 한미제약 사장님이 좋은 약이 나왔다면서 신약을 소개해주셨지요. 여행 가서도 그 약을 먹었어요. 남편은 현지에서 병을 낫게 한다는 '기적의 샘물'을 마시고 성전에 촛불 봉헌을 하더군요. 그런데 미사에 들어가서 나오질 않는 거예요. 한참 뒤에 얼굴이 흙빛이 돼 나오더군요. 그 안에서 천상의 소리를 들었다면서 소름이 돋더라고 하더군요."

그가 타계한 지 10년이 지난 2015년 7월, 김기찬 대신 그의 아내 최경자를 마주했다. 그는 "당신이 무언가 심상찮은 조짐을 느낀 게 아닐까" 하며 당시를 회상했다. 김기찬은 여행에서 돌아와 1월 초 병원에서 내시경 검사를 한 결과 위암 3기 판정을 받았다. 개복수술에 들어갔지만 손 쓸 형편이 지나 다시 닫았다고 한다. 아내의 극진한 보살핌으로 한때 호전되기도 했으나 병세는 기울어갔다. 환자에게 병명을 알리고 "하루를 열흘처럼 살자"고 약속했다고 한다. 그때부터 주사, 내복약, 패치 등 종류를 바꿔 진통제를 투여하며 30년 넘게 찍어온 사진과 필름을 정리했다. 아내 최씨는 아름다운 이별이었다고 말했다.

다음은 그에게 바치는 늦은 조사弔詞다.

서울 중림동, 1982. 6.

골목길의 일부가 된 사진가

 김기찬의 주 무대는 서울 중구 중림동. 어떤 곳이기에 사나이를 30여 년 동안 맴돌게 했을까. 중림동, 만리동1~2가, 의주로 2가 등 4개 법정동이 여기에 속한다. 중구는 청계천을 경계로 종로구와 짝을 이루는 서울의 구도심이다. 경복궁, 종묘, 창덕궁을 품은 종로구가 대대로 내려온 도심이라면, 명동, 을지로, 퇴계로를 품은 중구는 일제강점기 일본인 거주지로 번성한 신시가지다. 현재 영화관, 백화점, 대기업 사옥 등 빌딩이 숲을 이루고 있다. 이에 비해 중림동은 단독, 다가구 주택이 주를 이룬다.

 지도를 보면 사정이 더 명확해진다. 중림동은 철길과 1번 국도를 사이에 두고 다른 중구의 동들과 분리돼 혹처럼 존재한다. 본래 서대문구였는데 1975년 중구로 편입돼 현재의 모양이 됐다. 무악재를 건넌 인왕산 줄기가 안산에서 봉우리를 이루고, 남으로 뻗어내린 산줄기가 서대문구 홍제1동, 천연동, 충현동, 북아현동을 거쳐 애오개(아현)를 치고 오르는 봉학산 남쪽 자락이 중림동, 만리동이다. 그곳에서 마을을 풀어낸 산줄기는 효창공원을 거쳐 도화동 부근에서 한강과 마주한다. 산맥의 동쪽 아래에는 부산에서 북상한 경부선 철길이 용산을 거쳐 서울역에서 대미를 이루고, 역시 부산에서 북상한 1번 국도가 통일로로 이름을 바꿔 북으로 내쳐 달린다. 그러니까 남하하는 산줄기와 북상하는 큰길이 부닥쳐 솟구치는 어름에 형성된 동네가 중림동이다.

 중림동과 만리동을 품은 애오개와 만리재는 서울의 관문이기도 했다. 해남에서 서해 수로를 타고 올라온 조운선과, 황해에서 천일염을 실은 소금배가 한강을 거슬러 올라와 마포에서 짐을 부리고, 배에서 쌀과 소금을 넘겨

받은 수레들이 남대문을 거쳐 도성 안으로 들어가려면 반드시 넘어야 하는 고개다. 서울의 성곽을 성 안과 성 밖으로 가르기 이전에 산줄기가 그 경계를 갈랐던 곳이다. 《동국세시기東國歲時記》에는 이곳에서 풍흉을 가르는 편싸움이 벌어졌음을 전한다.

서울 동대문, 서대문, 남대문 등 삼문 밖에 사는 주민과 애오개에 사는 주민들이 두 패로 나뉘어서 돌을 던지거나 몽둥이를 휘두르며 만리재에서 함성을 지르며 싸움을 벌인다. 이 싸움에서 삼문 밖의 편이 이기면 그해에 경기도에 풍년이 들고 애오개 편이 이기면 전국에 풍년이 든다고들 하였다. 싸움이 절정에 이르면 아우성이 천지를 뒤덮을 듯 요란스러웠다. 머리에 수건을 질끈 동여매고 서로 싸우는데, 얼굴이 터지고 팔이 부러져도 피를 보지 아니하고는 싸움이 멈추지 않아 혹 죽는 경우도 없지 않았다. 이에 따른 보상법이 없었으므로 행인들은 두려운 나머지 멀찌감치 피한다. 당국에서는 못하게 금했지만 성 안에 사는 아이들이 이 편싸움을 본받아 종로 거리에서나 수표다리 동쪽 비파정 언저리에서 편싸움을 벌이곤 하였다.

의주로 2가 서소문공원 일대는 욱천 냇가 백사장이었고, 조선시대에 사회규범을 어긴 죄인들이 이곳에서 참수됐다. 만리동에서 북아현으로 통하는 약현 일대는 약초를 재배하여 종약산으로 불렸는데, 그곳에는 종기에 특효인 이명래고약이 있었고 현재 약현 끝에 제약회사 종근당 본사 건물이 서 있다. 근현대의 학교가 밀집돼 있기도 하다. 손기정체육공원은 베를린 마라톤 영웅 손기정을 배출한 양정중고교가 있던 자리다. 소의초등학교 자리는

서울 중림동. 1989. 2.

서울 중림동, 1980. 6.

본디 도축장이었다. 이 밖에 경기여자상업학교, 봉래초등학교, 환일중고교가 있다. 근대화의 물결을 타고 한국 최초의 서양식 벽돌건물인 약현성당이 들어섰고, 서부역으로 흘러온 지방인들이 애환을 달래던 봉래극장이 있어 동시상영을 했다.

강점기 때 이곳은 토막집으로 이뤄진 빈민굴이었다. 토막은 지면을 약간 파서 토벽을 만든 뒤 그 위에 멍석이나 가마니, 가벼운 목재 등으로 벽면과 지붕을 만든 원시적 주택을 말한다. 홍제동, 돈암동, 아현동 일대에 산발적으로 들어서다가 1930년대 들어 마을이 형성되기에 이른다. 당시 서울에 토막민이 2만 명이었다고 하니 사정을 어느 정도 짐작할 수 있다. 일제 말기 일본인들이 이들 토막민을 일본 홋카이도, 사할린 등지의 탄광 노동자로 끌어가면서 자취를 감췄다고 한다. 해방 뒤 그 자리에는 일본과 중국에서 귀국한 동포들이 판잣집을 지어 들어앉았고, 한국전쟁 이후 북에서 내려온 실향민들이 가세했다.

판잣집은 본래 '하꼬방'으로 불렸는데, 미군부대에서 흘러나온 판자때기로 기둥, 대들보를 삼고, 레이션 상자로 벽면을, 루핑으로 지붕을 이었다. 대개 판잣집은 하룻밤에 지었다. 자재를 미리 준비해두었다가 밤 10시경에 공사를 시작해 새벽 4~5시 무렵이면 집이 완공됐다. 1960년 인구센서스를 보면 서울에서 50퍼센트 가까운 가구가 자기 집이 없었으며 40퍼센트가 셋방살이를 했다. 47만 5000여 가구 중 가옥분 재산세를 내는 가구가 38퍼센트뿐이었다니 그 나머지는 판잣집이었다고 보는 게 맞을 듯하다. 인구가 서울로 집중하면서 중림동 일대 판잣집은 산허리를 타고 점점 위쪽으로 올라가 산꼭대기 일부를 제외하고 산 전체가 판잣집으로 뒤덮였다. 1961년 쿠데타가 일어나고 이듬해부터 경제개발 5개년 계획이 시작되는데, 수리시설 확

충, 경지 정리, 비료공업 육성 등 농업 생산력 향상에 중점을 두었다. 이로 인해 농촌에서 절대빈곤, 양식이 떨어진 농가가 사라지면서 1차 경제개발 계획이 마무리되던 1966년부터 농촌 인력의 이농과 도시 집중에 속도가 붙었다. 이농민이 중림·만리동을 포함한 변두리 동네에 둥지를 튼 것은 어쩔 수 없는 선택이었다.

서울 중림동, 구도심의 마지막 달동네

김기찬이 골목길로 처음 들어선 1968년은 서울에 아파트촌이 조성되기 시작하던 때였다.

그해에 용산구 동부이촌동에 공무원아파트 단지가 조성됐다. 본격 아파트 단지로는 처음으로 세워진 1962년 마포아파트에 이은 두 번째 단지 아파트다. 서대문구 천연동 산허리에 4~5층 금화아파트가 지어진 것도 1968년이다. 해발 203미터 금화산 위에 지어진 것이다. 자재 운반과 시공이 어려워 서울시 간부가 "왜 이렇게 높은 자리에 아파트를 지어야 하느냐"는 물음에 "이 바보들아, 높은 데 지어야 청와대에서 잘 보일 것이 아니냐"는 '불도저 시장' 김현옥의 답변은 유명하다.

그 뒤 아파트 건립은 힘을 받아 1971년 여의도, 1973~1974년 반포, 1975~1978년 잠실, 1976년 신반포, 1977년~1982년 압구정 등 대규모 아파트 단지가 차례로 들어선다. 5공화국 전두환, 6공화국 노태우 정권 때는 박정희 정권 때와는 규모를 달리하는 아파트가 공급됐다. 5공화국 500만 호, 6공화국 200만 호 건설 공약이 그것이다. 1981~1987년 사이에 500만

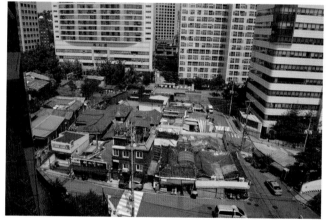

· 중림동 아파트 건설현장 ·· 중림동 주민센터 앞

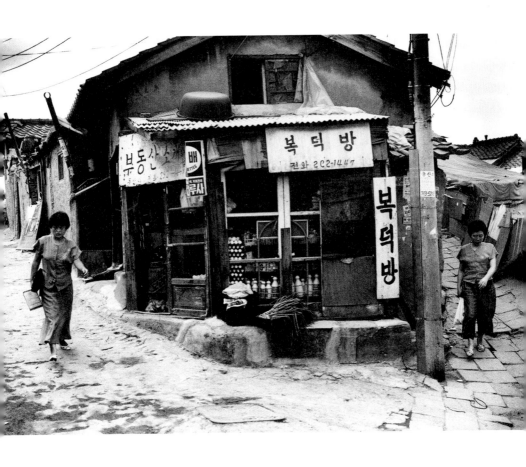

행당동, 1988. 8.

호는 아니어도, 얼마나 많은 아파트가 건설되었는지 정확한 숫자를 알 수 없을 정도로 많은 아파트가 지어졌다. 6공화국의 200만 호 가운데 90만 호가 수도권에 배정되었는데, 주로 다섯 개 신도시에 집중됐다.

이처럼 서울이 아파트 단지로 뒤덮이게 된 데는 서울로의 인구집중이 한몫을 했다. 1960년 244만이었던 서울 인구는 1970년 543만, 1975년 689만, 1980년 836만, 1985년 965만, 1990년 1061만 명으로 30년 만에 4배 이상으로 불었다.

중림동은 사정이 좀 다르다. 아파트 바람이 불지 않은 소외지대였다. 이곳에 아파트가 들어서기는 1971년, 약현성당 옆 성요셉아파트가 효시다. 언덕을 타고 오르며 구부정하게 통으로 지은 아파트에는 68세대가 입주했다. 그 뒤 서울의 다른 곳에서 아파트 건설이 줄기차게 이뤄진 것과 달리 중림동은 30년 동안 단독주택지로 남아 있다가 2001년 삼성사이버빌리지 12개 동 712세대가 들어섰다. 이후 2004년 15층짜리 KCC파크타운 4개 동 261세대, 2012년 15층 LIG서울역리가 아파트 4개 동 181세대가 건설됐다. 현재 만리동 전역이 주택재개발지구로 지정돼 2지구에서는 서울역 센트럴자이 아파트 14개 동이 2017년 입주를 목표로 공사 진행 중이고 1지구에는 178세대의 아파트가 들어설 예정이다. 이로써 서대문구 종근당 빌딩과 중림동 삼성사이버빌리지 사이의 언덕배기와 중림동 주민센터 앞 종약산 정상을 제외하면 대부분 아파트가 들어서는 셈이다. 손기정체육공원, 환일중고교 등 몇 곳 외에는 '구도심의 마지막 달동네' 중림동의 옛 모습을 짐작할 길이 없다(2018년 현재 1, 2지구에는 모두 아파트가 들어섰다).

작가가 중림동 골목으로 스며든 것은 서울의 인구압을 아파트로써 해소하려는 시도가 막 시작되던 무렵으로, 격동하는 현대사 속으로 때맞춰 들어

간 셈이다. 그의 작품 한 장 한 장에는 현대사가 변두리에 남긴 화석들이 고스란히 박혔다.

중림동 집들은 대부분 작은 필지에다 시멘트 블록으로 벽을 쌓고 기와를 얹은 구조다. 판잣집이 있던 자리에 재료를 바꿔 새로 지은 것임을 알 수 있다. 박정희 정권 초기에 집중 육성한 시멘트 산업에 힘입은 바 크다. 1962년 한 해 73만 톤이던 시멘트 생산은 1971년 말 692만 톤에 이르러 10년 만에 9.5배 성장을 이룬다. 이와 함께 1인당 국민소득도 급신장하여 1965년 105달러이던 것이 1969년에 이르면 두 배로 성장한 210달러에 이른다. 튼튼한 대체 건축재가 등장하고 건축비용을 감당할 여력이 되자 20년 이상 지속적으로 지어진 판잣집들이 대거 시멘트블록으로 재건축되기에 이른다. 1966년 한 해 동안 서울 시내에서 신축된 시멘트 벽돌집이 7만 8000채에 이른다.

달동네에는 도로와 수도 등 사회 기반시설이 제대로 갖춰질 리 만무하다. 서울시 자료를 보면 만리재로가 1970년대에 확장, 포장된 일을 빼고는 중림동 일대에 토목, 건축에 관한 관변 기록이 전무하다. 도시 새마을운동의 일환으로 시멘트가 보조됐을 뿐 골목길 정비는 거주민의 몫이었음을 짐작할 수 있다. 거미줄처럼 주택가로 스며든 좁은 길은 계단식이 많고, 시멘트가 발라진 모양에는 주민들의 삽질과 손길이 그대로 배어 있어 거죽이 울퉁불퉁하다. 그 길은 장마철이면 물길이 되어 빗물이 콸콸 흘러내렸다. 마을 아래쪽에 정비된 하수구가 일부 눈에 띌 뿐이다. 식수는 대개 공동수도로 해결하는 처지여서 아침저녁으로 사람들은 물지게로 물을 져 날랐다. 바퀴차가 다닐 수 없는 터, 지게로 구공탄을 배달하는 모습이 카메라에 잡혀 있다. 주민들은 서울역, 남대문시장 등에서 등짐을 지고 길거리에 노점을 펼쳤다. 어떤 이는 편물, 단추 달기 등 가내수공업을 했다. 10년 전까지만 해도 만리

재로 변에는 단추 도매상이 있었다. 공덕동 일대로 옮겨온 편물집이 어렵던 시절의 중림동 사정을 반영한다.

골목은 위쪽으로 향하며 좁아들고, 가파른 축대를 끼고 구부러지고, 한 사람이 겨우 지날 만큼 좁아드는 길 끝에 작은 대문들이 있다. 길 아래쪽에는 야채와 주전부리를 파는 구멍가게, 전월세 중개로 구전을 챙기던 복덕방, 일부 손기술 있는 이가 차린 양장점이 있고, 한두 달에 한 차례 머리를 깎던 이발관이 자리 잡았다. 모두 살림집에 유리문을 내고 손글씨 간판을 단 모습이다. 막다른 골목에서 나온 거주민들은 공용 계단길을 거쳐 일터로 나아가고, 해가 기울면 다시 마을로 들어와 복덕방에서 소식을, 구멍가게에서 봉지쌀을 얻어 경사진 길을 올랐다.

시대를 향하다, 고향을 향하다

김기찬은 "1960년대 말, 사진 찍는 것이 좋아서 카메라 한 대만 달랑 메고 서울역전과 염천교 사이를 오가며 삶에 지친 사람들을 찍다 흘러든 곳이 중림동 골목이었다"고 회고한 바 있다. 그는 "중림동은 참으로 내 마음의 고향이었다"고 말하고 "처음 그 골목에 들어서던 날, 왁자지껄한 골목의 분위기는 내 어린 시절 사직동 골목을 연상시켰고, 나는 곧바로 '내 사진의 테마는 골목안 사람들의 애환, 표제는 골목안 풍경, 이것이 곧 내 평생의 테마이다'라고 결정해버렸다"고 말했다. 또 다른 글에서 그는 "일요일 아침 목욕을 가려고 대야를 들고 나서는 여인들의 모습에서 향수를 느꼈고 고향을 찾은 기분이었다"고 했다.

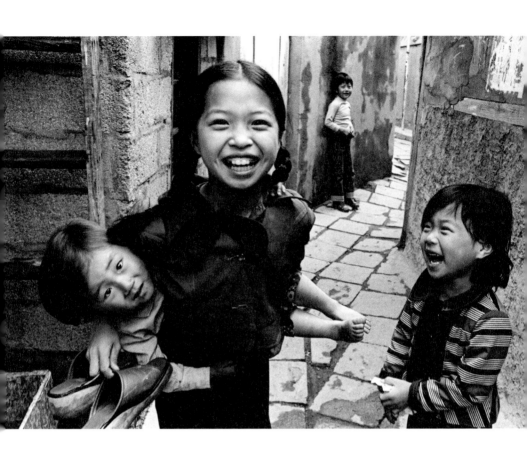

서울 중림동, 1976. 5.

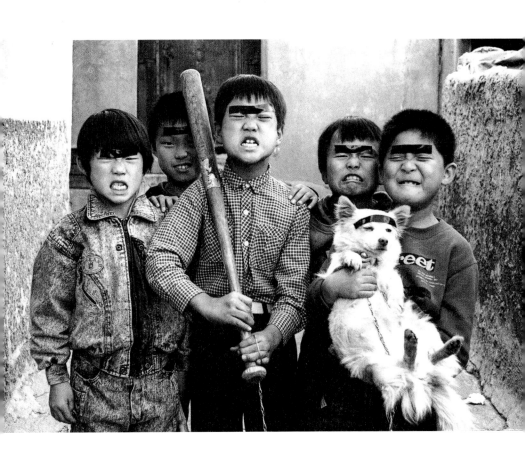

서울 중림동, 1988. 11.

작품들은 시대의 진면모를 향하고 있지만 정작 김기찬이 눈길을 준 것은 그곳에 사는 사람들이었다. 좁은 집은 고단한 몸을 뉘고 일어나 아침 끼니를 에우는 활동과 이를 위한 살림살이만으로도 빠듯했다. 커가는 아이들은 골목으로 뛰쳐나갈 수밖에 없었고, 그들의 더러워진 옷은 빨랫줄 만국기가 되어 밖으로 내걸렸다. 평일, 그냥 통로였던 골목길은 일요일을 맞아 놀이터가 됐다. 말타기, 공놀이를 하는 아이들로 시끌벅적했다. '고무다라이'에 물을 채워 목욕을 하고 돗자리를 펴고 엎드려 숙제를 하는 공동체 공간이 됐다. 병아리와 강아지는 아이들의 살아있는 장난감이었다. 어른들은 머리를 깎고, 커피를 타고, 국수를 말아 나눠먹었다. 그 일이 끝나면 그늘에서 낮잠을 잤다. 대개의 어르신은 해바라기를 하고, 시내 나들이를 한 이는 집으로 오르는 길 평상과 시멘트 계단에서 다리쉼을 했다.

"그이는 독실한 천주교 신자였어요. 일요일이면 오전 미사를 보고는 카메라를 메고 나갔어요. 수차례 따라가보았는데, 골목에서 만나는 이들과 인사하는 품이 가족 같더라고요. 30년을 그렇게 다녔으니 오죽했겠어요." 아내 최씨의 회고다.

친할머니처럼 자상했던 왕초 할머니는 만날 때마다 그를 층계에 앉혀놓고 등을 두드려주며 "어멈은 잘 있느냐?" "딸아이는 언제 아이를 낳느냐"라며 한 번도 본적이 없는 가족의 안부를 물었다. 영만이 아빠는 추석 명절에 골목길을 다니는 그를, 차린 것은 없지만 점심이나 하자며 집안으로 끌고 들어갔다. 인형을 업고 놀던 유영애는 삼십 년 뒤에 만나 눈물을 글썽이며 반가워하고, 시집 간 천안 과수원에서 배즙을 짜서 올려 보냈다. 그에게 골목길 사람들은 피붙이 같아서 장성한 아이들 취직을 함께 걱정했고, 갑자기 형편이 나빠진 분들을 만나면 돈 만 원을 주머니에 찔러 넣어주곤 했다. 돌

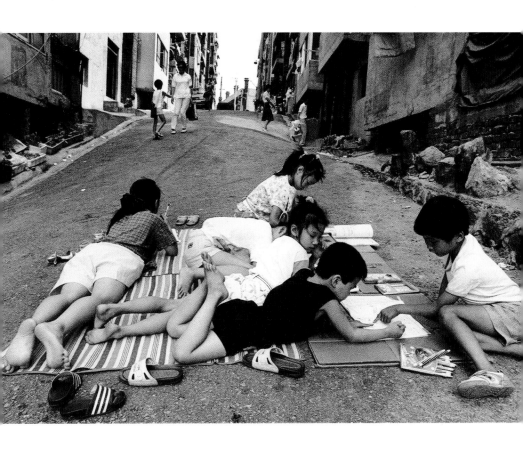

서울 아현동, 1989. 8.

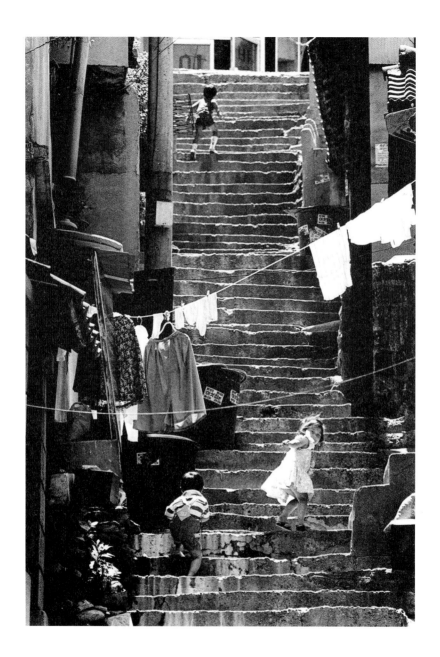

도화동, 1988. 6.

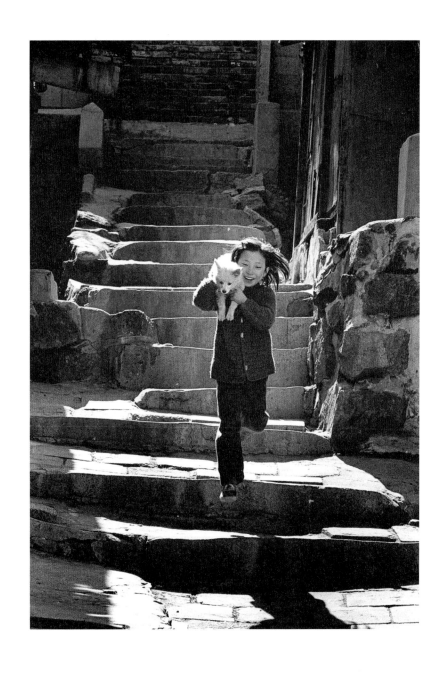

서울 중림동, 1976, 3, 은주.

아올 때면 골목길에서 산 과일 봉투를 들고 들어왔다고 최씨는 말했다. 사진 한 장도 못 찍고 맨손으로 들어오는 날은 틀림없이 골목마을에서 초상이 난 날이었다고 했다. 그래서다. 그의 사진에 등장하는 인물들은 이물감이 없고 사진이 찍힌 시간대는 짙은 그늘이 진 대낮이다. 인적이 드문 골목은 어쩌다 발견되고, 한두 장 포함된 밤 사진은 해 짧은 겨울, 하루의 끄트머리에서 길어올린 것이다.

너와 나 구별없이 어울리는 그곳

그의 사진은 피사체의 정면을 향한다. 연출도 없고, 모양내기도 없다. 끌어당긴 것도 없고 잘라서 키운 것도 없다. 필요하면 자신이 다가갈 뿐이다. 모두 30년 동안 얼굴을 익힌 덕분이다. 아랫동네에 아파트가 높아가건만 그것을 끌어들여 남루함을 대비하지도 않는다. 어쩌다 남산타워가 멀리 보일 뿐, 전깃줄과 빨랫줄이 자존하고 잠자리 안테나가 그들의 유일한 소일거리인 텔레비전 시청을 암시할 따름이다. 등장인물들은 그들의 삶을 대변하는 배경 속에서 구김살이 없다.

결국 그가 생각하는 고향이란, 공과 사의 경계지대인 골목길에서 너와 나 구별없이 어울려 살아가는 그곳 사람들 모습이 아니겠는가.

이런 사진들은《골목안 풍경》1집(1988), 2집(1990), 3집(1992), 4집(1994), 5집(1999), 6집(2003)에 그대로 담겼다. 엄마 등에 업혔던 아이들은 자라서 여드름 청년이 되고 인형을 갖고 놀던 여자아이는 다 자란 처녀가 됐다. 애 엄마는 배부른 아줌마가 되고 어른들은 흰머리에 허리가 굽어가고, 노인들

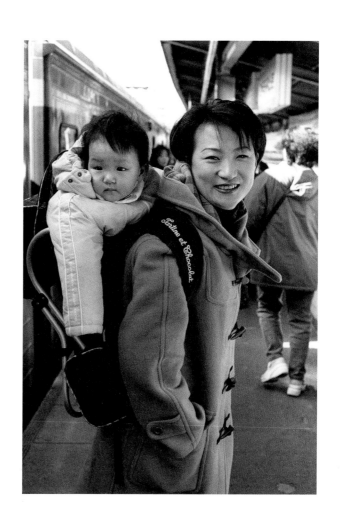

서울 대방역, 2002. 1.
26년 후 은주씨는 사진 촬영하는 날 똑똑하게 생긴 아들까지 업고 나왔다.
얼굴에 쓰여 있듯이 결혼생활은 행복하다고.

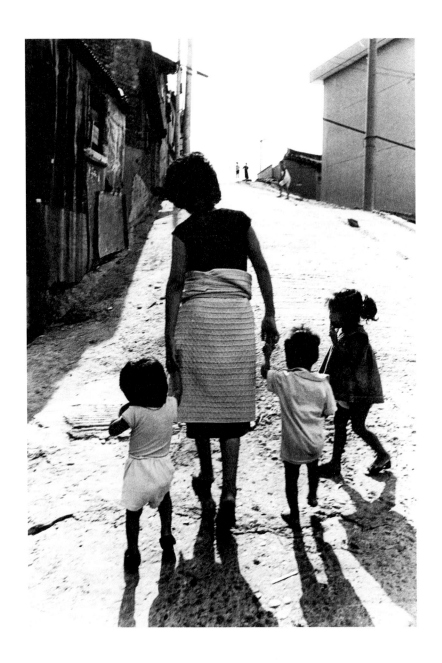

서울, 1980. 9.

은 영정사진 속으로 들어갔다.

　시나브로 골목길이 사라지고 그의 카메라 앞에 섰던 사람들이 흩어지는 현실 앞에서 김기찬은 망연했다. 그는 사진 속 인물들의 후일담을 기록하기 위해 수소문에 나섰다. 그들은 얼마나 바뀌었을까? 어렵게 다시 찾아낸 그들의 모습은 20~30년 전에 찍은 사진들과 나란히 6집에 실렸다. 어떤 이는 재개발로 멀리 부천으로 이사 갔다가 아파트 입주 후 다시 만나기도 하고, 어떤 이는 가까운 충정로, 아현동에서 조우했다. 사진집에는 이들의 변화된 모습과 함께, 판잣집이 하나둘 붉은 벽돌 연립주택으로 바뀌어가고 아파트 재건축을 위해 헐려나가는 단면이 담겼다. 김기찬은 사진집 말미에 "내 평생보다 골목이 먼저 끝났으니 이제 골목안 풍경도 끝을 내지 않을 수 없다"고 썼다. 골목에서 쫓겨나 그가 종로, 광화문에서 마주친 사람들은 예전 눈을 마주치던 사람들이 아니라 눈길을 피하거나, 사진 찍기를 거부하는 행인들이었다.

　그의 사진은 세월이 흐를수록 가치를 더한다. 아무도 주목하지 않던 변두리 사람들의 삶과 애환을 고스란히 담았으니 골목길이 사라진 지금 그의 작품은 유일한 기록이 됐다. 재개발에 즈음해 서울역사박물관, 국립민속박물관에서 달동네의 끄트머리를 몇 권 책으로 기록해 고정시켰을 뿐이다.

　그는 문학작품과 인문학 서적을 읽고 장르를 가리지 않고 음악 듣기를 즐겼다고 한다. 그렇게 쌓은 인문학적 소양이 없었더라면 골목 안으로 깊이 들어가 그곳 사람들과 어울리며 '내 고향 서울'을 따스한 풍경으로 고정시키지 못했을 것이다. 그는 정녕 서울사람이고 발로 뛰는 인문사회학도였다.

10

강 따라 흐르는
현대사의 파노라마

/ 임진강과 송창

'금단의 영역' 임진강에 꽂힌 **송창**(1952~). 분단이란 화두를 30년 이상 붙잡고 있는 미련퉁이 화가다. 임진강은 현무암 주상절리를 양쪽으로 거느려 천연장벽을 이룬 곳. 물길은 고구려-신라가 쟁패한 삼국시대, 못난 선조가 못 볼 꼴을 보이고 왜군과 명군이 번갈아 건넌 조선시대, 미군과 중국군이 사활을 걸고 쟁패한 남북국시대의 역사를 기억한다. 작가의 미련함은 분명한 명분이 있는 셈이다. 그는 사람이 등장하지 않는 풍경만으로 의도를 드러내는데 모자람이 없다고 믿는다. 그려야 하는 것은 그려야 한다는 그의 진의를 알아주는 사람들이 아직 썩 많지는 않다. 하지만 시간이 흐르면 그의 선택이 옳았음은 증명될 터이다. 문재인정부에서 남북·북미 정상회담을 거쳐 정전협정을 종전협정으로 교체하는 즈음에 빛을 더한다. 추상표현이 다큐작품으로 바뀌는 매직.

임진강은 휴전선에 걸쳐 있다. 함경남도 마식령의 작은 샘에서 시작된 물길은 작은 물줄기를 모아 세를 키우고 강원도 연천군 태풍전망대 부근에서 군사분계선을 넘는다. 강은 한탄강을 아우르고 사미천, 석장천, 설마천, 눌로천, 문산천 등의 지천을 합쳐 굽이굽이 논밭과 마을을 풀어내다가 경기도 장단면 즈음에서 군사분계선 자체가 되어 흐르다 한강에 합류한다.

자연과 역사가 짝을 이룬 강

강은 단 두 차례 분계선과 교차하지만 남북으로 2킬로미터까지를 품은 DMZ(비무장지대)는 임진강을 금단의 영역으로 만들었다. 그러잖아도 DMZ 남쪽의 임진강은 중하류, 즉 연천군 북삼리 징파나루(현재 북삼교 부근)에서부터 임진나루까지 절벽을 거느린다. 마음대로 건널 수 없다. 물길이 좁은 절벽 구간을 지날 때는 초속 4~5미터로 흐르고, 단애가 없는 곳에 이르면 강폭이 넓어지면서 수심이 1미터 이내로 낮아지며 초속 2~3미터로 천천히 흐른다. 사람의 접근을 허용하는 그곳에 나루가 생겼다. 상류로부터 치면 도감포, 당포, 가여울, 두지포, 재재이나루, 고랑포, 석포, 임진나루, 내포리,

• 화석정에서 본 임진강 ⓒ송창 •• 운항이 중단된 두지나루의 황포돛배

수내나루 등이다. 나루는 군사요충지에 해당한다. 당연히 삼국시대에 만들어진 산성이 따라붙는다. 도감포-은대리성, 당포-당포성, 가여울-칠중성, 고랑포-호로고루성과 육계토성, 임진나루-덕진산성, 수내나루-오두산성. 나루가 자연이라면 성은 역사다. 그렇게 임진강에는 자연과 역사가 짝을 이룬다.

임진강 나루는 선사시대 주상절리에서 비롯한다. 그것은 육각기둥 모양으로 갈라진 바위를 말한다. 땅거죽으로 분출된 용암이 식으며 수축하는데, 이때 발생한 인장응력으로 인해 거북이 등처럼 쩍쩍 갈라진다. 그것은 땅속 깊이까지 이어져 육각 돌기둥이 형성된다. 그런 곳에 물길이 나면 돌기둥이 하나씩 무너져 절벽이 만들어지는 것이다. 나루는 그러한 절벽 가운데 인간이나 동물이 접근할 수 있는 틈인데, 주로 지천이 합류하는 지점에 생긴다.

송창이 임진강을 소재로 작업한 지는 30년이 넘는다. 1985년 38선 표지석을 소재로 한 〈소풍길에서〉에서 분단 테마가 읽히고, 이듬해 제작한 〈문산견학〉에서 임진강이 비로소 등장한다.

대학 졸업 뒤 고향인 전라도 광주에서 학원을 하다가 경기도 성남의 한 고등학교 미술교사로 근무하던 무렵이다.

당시 교장이 경찰에 정기적으로 그에 대한 동향 보고를 했다고 한다. 물론 나중에 알았고, 형식적이었다고 하지만 연좌제 탓이었다. 숙부가 지리산에 입산했다가 전향한 전력이 있다고 했다. 사실 집안에 그런 사정이 있는 줄은 전혀 몰랐다가 군 복무 때 상사한테서 전해 들었다. 비밀 취급 인가가 필요한 곳에 불려갔다가 인가가 나오지 않는 이유가 바로 그것 때문이라는 것을 알게 된 것이다.

그는 자신의 임진강 작업이 개인사와는 관계없다고 말했다. 박정희, 전두

〈문산견학〉 | 1986년, 캔버스에 유채, 125×180cm.

환, 노태우 등 군부의 잇단 집권, 노동, 학생운동 탄압, 광주학살 등 한국사
회의 부조리가 모두 남북 분단에서 비롯한다는 깨달음이었다고 했다. 북한
의 병영정치, 세습정권도 마찬가지라는 것이다. 1980년대부터 그 혼자서 현
장을 쫓아다니다가 임술년 멤버도 만나게 되고 1986년 그림마당 민에서 첫
개인전을 하면서 민중미술 작가들과 네트워크가 만들어졌다.

임진강 답사를 다닐 때는 차가 없어 학교에서 자매부대 견학이나 병영 체
험을 갈 때 인솔교사를 자처했다. 그렇지 않으면 쉬는 날 상봉터미널에서
시외버스를 타고 의정부까지 간 다음 포천, 철원 등지로 가는 버스를 갈아
탔다. 그렇게 하루가 꼬박 걸리는 곳을 수없이 다니며 스케치를 하고 카메
라로 찍어 화폭에 옮겼다. 그가 목격한 분단 풍경은 한국전쟁 전후의 그것
이었지만 임진강은 그것에 그치지 않는다.

하류에서부터 강을 거슬러 오르면 고대로부터 현대까지 한국사가 파노
라마처럼 펼쳐진다.

강 따라 흐르는 현대사의 파노라마

오두산성은 고구려, 백제, 신라가 서로 차지하려고 쟁패하던 요충지다.
학자들은 "고구려 광개토왕이 서기 392년에 백제 진사왕을 상대로 사면이
절벽으로 둘러싸여 있고 성 주변이 바다로 이뤄져 천혜의 요새를 이루는 관
미성을 공격했다"는 사료를 근거로 오두산성을 관미성으로 추정한다. 고구
려가 이곳을 점령한 뒤 한강 유역 진출을 위한 교두보가 되었다. 현재 그곳
에는 통일전망대가 있어 북한 지역을 조망할 수 있다.

〈주상절리의 꿈〉 ┃ 2013년, 캔버스에 유채, 388×518cm.

〈임진벌의 하늬바람 I〉 | 1995년, 캔버스에 유채, 쇠붙이, 112×162cm.

〈임진강-통일염원〉 | 1993년, 캔버스에 유채, 130.3×194cm.

덕진산성에서 초평도 너머 보이는 곳이 임진나루다. 때는 임진왜란, 1592년 4월 30일 선조가 서울을 버리고 의주로 도주하면서 건넌 곳이다.

　돈의문을 지나 사현에 이르니 동녘 하늘이 밝아오고 있었다. 사현을 넘어서 석교에 이르니 비가 내리기 시작하였다. 경기감사 권징이 달려왔다. 벽제 역에 도착하니 빗줄기가 굵어져서 일행의 옷이 모두 젖었다. 혜음령을 지나자 비는 점점 거세게 퍼부었다. 미산역을 지날 때 밭에서 일하던 한 사람이 일행을 바라보며 "나랏님이 우리를 버리고 가니 이제 누구를 믿고 산단 말인가"라며 통곡하였다. 임진강에 이르도록 비는 멈추지 않았다. 밤이 깊어 파주목사와 장단부사가 수라를 준비하였으나 하인들이 달려들어 빼앗아 먹었다. 겁에 질린 장단부사는 도망을 쳤고, 굶주린 양민들은 폭도로 변했다. 〔유성룡(1542~1607), 〈징비록懲毖錄〉〕

　나루에서 가까운 화석정은 선비들이 시를 짓고 학문을 논하던 곳이다. 전하는 말로는 율곡栗谷 이이(1536~1584)가 세워 관리자로 하여금 기둥에 기름을 먹이게 하여 훗날 선조가 도강할 때 불을 질러 횃불을 대신하게끔 했다고 한다. 율곡을 흠모하는 후대인들이 10만양병설과 함께 만들어낸 설화다. 조선 관군은 선조만큼이나 무능했다. 강을 건넌 선조 일행은 나룻배를 모두 거둬들였고 큰비로 불어난 강물은 왜군을 며칠간 임진강 남쪽에 묶어놓았다. 5월 17~18일, 도원수 김명원(1534~1602) 등은 거짓 후퇴하는 왜군을 따라 강을 건넜다가 참패했다. 이 싸움에서 이긴 왜군은 여세를 몰아 북상하여 6월 18일에 평양을 점령했다. 왜란이 고비를 넘기고 다시 임진강을 되찾을 즈음 이곳에는 널다리가 놓였다. 황제의 나라에서 원병으로 온 이여송李如松

(1549~1598) 군사의 요구에 따른 것이다. 선조도 못 누린 호사였다.

오두산성과 덕진산성, 다시 말해 일제강점기 때 문산나루와 임진나루 사이에 개성으로 가는 철길(경의선)과 신작로(1번국도)를 위한 철교와 다리가 놓이면서 두 나루는 기능을 잃게 된다. 물론 분단되면서 철길과 신작로마저 기능을 잃었다. 김대중 정부 때 복원돼 한때 재개통할 뻔했으나 이명박, 박근혜 정부 들어 남북관계가 경색되면서 개성공단으로 가는 도로만 좁게 열려 있는 상태다.

고랑포가 내려다보이는 호로고루성은 이등변삼각형의 지형이다. 두 개의 변은 낭떠러지로 외부와 절연되고, 밑변 쪽에는 토성을 쌓아올린 요새다. 당포성, 은대리성과 더불어 고구려성 특유의 강안평지성이다. 강 건너 3~4킬로미터 떨어진 옛 백제의 육계토성과 마주선 모양새다. 고랑포는 임진강 하류 방면에서 배를 타지 않고 도하할 수 있는 첫 여울로, 장마철을 빼면 물이 무릎밖에 차지 않는다. 육로를 통해 개성에서 서울로 가는 가장 짧은 길목이다. 고구려 기마군단이 말을 탄 채로 강을 건너 남하하고 나당연합군이 고구려와 싸울 때 김유신이 군량미를 전달하기 위해 건넌 곳이다. 조선시대에 나룻배 삯을 낼 수 있는 사람들은 임진나루를 이용하고, 그렇지 못한 사람들은 바지를 걷고 이곳을 건넜을 터다.

고랑포는 곡물 400석을 싣는 크기의 대형 선박이 마지막으로 짐을 풀던 곳이다. 배들은 소금, 직물, 등유 등을 싣고 들어와 농산물이나 도기와 바꿔 실었다. 강점기만 해도 고랑포에는 장단콩의 집산을 책임진 객주 7~8명이 있었다. 화신백화점(일종의 연쇄점) 분점이 있었고 면사무소, 금융기관과 우체국, 곡물 검사소, 우시장, 약방, 여관, 시계포에 변전소까지 갖춘 큰 마을이었다. 건너편 장좌리 너른 백사장은 집회 장소였다. 1948년 이승만은 승

〈금지된 정원〉 │ 2013년, 캔버스에 유채, 194×259cm.

용차를 타고 개성에 가는 도중에 이곳에 내려 연설을 했다. 그 이태 전 김구도 이 강을 건넜다. 경순왕의 후손인 그는 서부지역 순시 길에 경순왕릉을 참배하고 고랑포를 건너 문산에서 강연한 뒤 서울로 돌아갔다. 한반도의 허리가 잘린 뒤인 1968년 1월 17일에는 북한군 31명이 얼어붙은 강을 건너 청와대로 향했다. 박정희의 목을 따기 위해서라고 공언한 김신조를 제외한 무장병사들은 대부분 사살돼 그 근처에 조성된 적군묘지에 묻혔다. 이 묘지에는 한국전에서 죽은 북한군, 중국군이 묻혔는데, 중국군 유해가 송환되어 현재 북한 출신 젊은 병사들의 유골만 남았다.

현재 비룡대교가 놓인 가여울은 칠중성과 짝한다. 칠중성은 해발 149미터로 낮지만 주변의 구릉이 낮고 조망이 좋다. 북쪽으로 임진강이, 오른쪽으로는 서울로 통하는 지방도로가, 뒤쪽으로는 파주로 연결되는 국도가 한눈에 들어온다. 쉽게 임진강을 건널 수 있는 곳으로 가여울, 또는 개여울, 갈여울로 불렸는데 가월리, 노곡리는 지명이 흔적으로 남았다.

한국전쟁 때 북한군 주력 전차부대가 이곳을 건너 파죽지세로 서울로 향하던 곳이다. 유엔군과 중국군이 개입한 뒤로는 중국군이 남하한 곳이기도 하다. 조선시대에 중국군은 조선의 편에서 왜군과 싸웠는데, 대한민국 시대에는 북한군과 합세해 유엔군과 짝한 남쪽 군대를 압박했다. 당시 칠중성에는 영국군 글로스터 대대 671명을 포함해 771명이 주둔했다. 이들은 중국군과 사흘간의 격전 끝에 622명을 잃었다. 대부분 포로로 잡혔다. 글로스터 대대만을 보면 40여 명만 살아남았다. 530명이 포로였다. 칠중성이 있는 중성산 기슭에는 영국군 전적비가 있다.

한국전쟁이 터지기 전 노곡리와 통구리 사이로 38선이 지나갔다. 통구리에는 소련군, 노곡리에는 미군이 들어왔다. 남북을 달리하지만 철조망이 쳐

〈기적소리〉 | 2013년, 캔버스에 유채, 259×181.8cm.

진 것도 아니어서 오가는 데 어려움이 없었다. 적성 구읍장과 연천 왕징장을 오가면서 장사를 하는 사람들이 생겨났다. 적성에서 설탕이나 고무신을 사다 왕징장에다 팔고 왕징에서는 오징어나 북어를 사서 적성에다 팔면 네 배의 이익이 났다. 남북한 사이에 포격이 오가는 지금과 비교하면 낭만적인 분단 에피소드다.

한탄강이 임진강에 합류하는 뾰족한 삼각지형에 360헥타르, 100만 평이 넘는 벌판이 있다. 화진벌이다. 일제 때 임진강 쪽에 양수장이 설치되면서 비로소 너른 수전이 만들어졌다. 화진벌을 적신 물은 도로 임진강으로 돌아가며 화진폭포가 된다. 이러한 정황을 《임진강 기행》 지은이 이재석은 다음과 같이 적었다.

수직으로 퍼 올려진 물은 화진벌을 고루 적시고 다시 수직으로 떨어진다. 벌을 적신 물은 말여울로 흘러드는 한편에서 폭포를 이루며 임진강으로 떨어진다. 수직의 현무암 석벽을 타고 내리꽂히는 화진폭포는 석벽을 메운 수풀과 어울려 아름답기 그지없다. 곧은 폭포의 장쾌함, 곧은 소리가 가져다주는 흥분은 바라보는 자의 가슴을 흠뻑 적신다. 그러나 폭포는 올곧게 떨어질 뿐 제가 투신한 낭떠러지 하나 제대로 적시지 못하고 강물로 돌아간다. 세상을 고루 적시는 힘은 수직이 아니라 수평에 있다. 쭉 뻗어나가다가 문득 산과 마주치는 화진벌의 수평에는 강물이 가득하다. 물은 수평을 만나 너른 벌을 구석구석 누비고 적신다. 한곳을 목적하는 수직과 달리 수평은 중심 없이 흩어지지만 결국 모든 것을 어루만지고 강으로 되돌아온다. 수직은 장쾌하지만 나무 하나 살리지 못하며 수평을 만나야 비로소 생명을 살리는 물이 된다. 끝없이 떨어지는 폭포는 없다. 수직

• 썩은소 •• 썩은소 이팝나무 ••• 썩은소의 파괴된 모습

〈썩은소〉 | 2014년, 캔버스에 유채, 130.3×194cm.

의 지향은 끝내 수평이어서 떨어지는 물은 바다에 닿아야 비로소 제 길을 찾는다. 수평의 힘은 그러나 수직에 의지한다. 수직이 섞이지 않은 수평은 고여서 썩고 만다. 온 들을 돌고 돌며 생명을 키우는 수평의 동력은 눈에 감지되지 않는 작은 수직, 낮은 기울기다. 물의 궁극인 수평의 바다에서 물은 소리없이 비상하며 수직의 비로 다시 수평의 땅을 적신다. 서로를 배척하지 않는 수직의 지향과 수평의 힘으로 물은 흐르고 퍼져 생명을 키우는 원천이 된다.

화진벌 주변으로 도감포, 당포, 썩은소 등의 나루터가 지명으로 남아 있고 고구려 성인 당포성 유적이 남아 있다. 서해안에서 새우젓, 소금을 실은 작은 배가 머물러 농산물과 교역하는 곳이었다.

고려가 멸망한 뒤 왕씨들은 태조 왕건의 위패를 배에 실어 보냈다. 배는 서해바다를 거쳐 임진강을 거슬러 올라와 삭녕까지 거슬러 올라갔다가 동이리 임진강 가에 멈췄다. 사람들은 이곳을 길지라고 생각해 배를 쇠밧줄로 매어놓고 사당자리를 찾았다. 돌아와보니 배는 없어지고 썩어 끊어진 쇠줄만 남아 있었다. 배를 찾아보니 하류 잠두봉 절벽에 붙어 있었다. 사람들이 절벽 위에 사당을 지었으니 숭의전이 그것이고, 쇠줄이 썩었던 자리는 썩은소라는 이름이 붙었다. 넓은 습지가 된 썩은소에는 봄이면 이팝나무가 흐드러지게 핀다. 하지만 지금은 수천 년 퇴적된 자갈을 마구 파내어 아름다운 옛 모습을 찾을 길이 없다.

1988년 숭의전에서 멀지 않은 곳에 새 무덤이 하나 생겼다. 도로 확장공사를 하던 중 발견된 초대 숭의전 부사 왕순례(?~1485)의 묘를 새로 정비했다. 왕순례의 본명은 왕우지. 고려 멸망 뒤 이씨의 박해를 피해 성을 제씨로

〈등록문화재 제408호〉 | 2014년, 캔버스에 유채, 194×259cm.

바꾸고 공주에 숨어 살았다. 이웃과 밭이랑을 사이에 두고 경계를 다투다 그의 고변으로 왕씨임이 탄로났다. 당시 문종 때의 조선은 숭의전을 세워 제사를 지낼 후손을 찾고 있던 차, 그는 서울로 보내져 숭의전 부사 벼슬을 받았다. 현재 아미리에 사는 왕씨는 선조 38년 숭의전감으로 부임한 왕훈의 후손들이다. 가구 수는 일제 때 120호였는데 현재는 50여 호. 숭의전 앞 좌판은 그들의 특권이다.

미산면 동이리 610 산77-2에는 등록문화재 제408호인 유엔군 화장장이 들어서 있다. 1952년 건립돼 백마고지 전투, 철의 삼각지 등에서 전사한 유엔군 시신을 화장하던 곳이다. 주변의 막돌을 시멘트 반죽으로 쌓아올려 만들었다. 건물 벽과 지붕은 훼손되었으나 콘크리트 기초가 남아 있어 건물 규모를 알 수 있으며 가장 중요한 화장장 굴뚝이 그대로 남아 한국전의 치열함을 증언한다.

연천군 왕징면 북삼리와 군남면 삼거리를 이어주는 것은 북삼교다. 다리 가설 이전에는 징파나루, 둔밭나루였다. 고려 우왕 11년(1385) 징파강에 누런 물이 사흘 동안 흘러 고려 멸망의 징조를 보였다고 《고려사》가 기록한 그곳이다. 누런 물이 흘렀다는 고사는 징파澄波, 즉 '맑은 물'이란 지명과 대비한 것일 터인데, 징파는 둠밭, 둔밭을 음사한 한자식 표기일 따름이지 맑은 물과는 무관하다. 북삼리 마을에 둔밭이 있어 붙여진 이름이지 싶은데, 아마도 그 어름에 군 주둔지가 있었을 것이다. 주둔지로 가장 적합한 곳이 북삼교 아래 부엉바위다. 현재는 그 위에 허브빌리지라는 현대식 정원이 들어섰다. 전두환 전 대통령의 아들 전재국 소유인데, 전두환의 비자금이 흘러든 것으로 추정돼 경매에 붙여진 바 있다.

좁아든 강을 좀 더 거슬러 오르면 북한의 임진강 댐에 대응해 만든 군남

댐이 있고, 군내리와 삼곶리 사이를 잇는 미완성 다리인 장군교의 다릿발이 강 중간에서 멈춰 있다. 두루미가 겨울을 나는 빙애여울은 탐조가들이 즐겨 찾는 곳이다. 태풍전망대에 오르면 북녘지경의 임진강 너머 베티고지, 노리 고지가 보인다. 한국전 때 뺏고 뺏기는 치열한 전투를 벌여 그 높이가 낮아 졌다고 하는 곳이다.

그려야 하는 것을 그려야 한다

송창의 작업은 80년대 말에 이르면서 부드러워져 임진강 풍경으로 수렴 된다. 사람은 사라지고 오로지 풍경만 남는다. 그는 풍경 자체가 이미 분단 을 품고 있어 굳이 사람이 들어갈 필요를 못 느낀다고 했다. 어쩌면 오랜 세 월에 걸쳐 만들어진 물길, 나루터, 낭떠러지 등이 그곳에 스민 역사를 들려 주지 않는가. 더군다나 치열한 전투로 높이가 낮아졌다는 전적지, 끊어진 다리와 길, 허물어진 건물은 묘비석처럼 동족상잔의 비극을 증언한다. 새로 길이 나면서 뒤로 나앉은 옛길에 대전차 방어물이 기능을 잃고 현대판 고인 돌이 되었다. 수천 년 세월을 건너 현무암으로 된 실제 고인돌과 나란히 존 재한다.

송창의 작품에는 임진강 물길, 산을 에돌아 숲속으로 사라지는 길이 자주 등장한다. 강이나 길은 소통의 상징이다. 물은 높은 곳에서 낮은 데로 흐른 다. 막히면 돌아서 가고 그래도 막히면 뚫고 간다. 인위적으로 막힌 물은 썩 는다. 길 역시 마찬가지다. 마을과 마을을 잇는 길에는 사람이 다니고 물자 가 이동해야 한다. 물자는 양이 많고 가격이 싼 데서 적고 비싼 곳으로 흘러

〈연천발 원산행〉 | 2013년, 캔버스에 유채, 421×259cm.

〈DMZ의 봄〉 | 2010년, 캔버스에 유채, 194×259cm.

평탄해지는 게 순리다. 그것이 끊기면 소비자는 부당한 값을 지불해야 한다. 작품 속 임진강은 물은 흘러야 하는 당위를 말하고, 인적이 끊어진 길은 또다시 사람들이 다니게 될 꿈을 말한다. 그런 점에서 그의 작품은 일종의 다큐멘터리다.

그런데 분단의 근원은 이데올로기인가, 국가의 폭력인가?

작가는 굳이 그것에 답하지 않는다. 풍경화는 그것을 표현하기엔 너무 낭만적인 장르다. 송창의 풍경화는 어둡다. 초기에 즐겨 쓰던 원색은 사라지고 흑갈색이 자주 화면을 지배한다. 그는 사계절 풍경을 고루 그린다고 하지만 실제 그림은 겨울이 대부분이다. 짧은 가을과 봄도 가끔 등장하기는 하지만 보조적이다. 환한 미소와 같은 봄꽃, 절벽에서 절규처럼 피어난 진달래가 고작이다. 겨울이 되어 땅거죽을 덮은 산천초목이 시들었을 때 인간이 땅에다 무슨 짓을 했는지가 명확해진다. 작가는 그 계절을 즐겨 그린다. 그가 답사는 가을 이후에 가야 한다고 조언하는 것도 그런 연유에서다. 작가는 그림 속으로 들어가 거친 붓에 자신을 맡긴다. 덕지덕지 심란하게 입힌 색조각들이 형체를 이루면서 비로소 발언을 한다. 그것은 폭력에 대한 암시다. 송창은 폭력이 국가에서 나온다는 데까지는 이르지만 이데올로기라고 말하는 데는 도달하지 못한다. 나는 그림으로 드러낼 수 없는 것은 허깨비라고 믿는다. 그렇다면 송창은 이데올로기가 국가보다 더 가짜에 가깝다고 말하는 셈이다. 최근 들어 그의 그림에는 꽃이 덧붙여졌다. 무덤가에서 수거한 조화다. 한국전에서 전몰한 영령을 위한 위로이자 새시대를 기대하는 작가의 염원일 테다.

30년째 같은 소재를 구태의연한 방식으로 그리며 같은 발언을 하는 게 지겹지 않을까. 혹여 자기복제를 하고 있지는 않을까. 그는 자신이 촌스럽기 때

임진강 절벽의 진달래

〈강변의 봄〉 | 2014년, 캔버스에 유채, 194×130.3cm.

• 〈의주로〉 | 2015년, 캔버스에 목탄, 194×259cm. •• 의주 가는 길

문에 어쩔 수 없다고 했다. 촌스러움이란 게 이것저것 재지 않고 자신이 옳다고 여기는 것을 우직하게 밀고 나가는 성향을 말한다면, 그에게 딱 맞는 얘기다. 현대 한국화가의 씨름 상대로 이보다 더 적실한 주제가 어디 있을까. 하지만 모두가 기피하는 대상이어서 대부분 "또야?" 하는 반응을 보인다.

2015년 8월 경기도 연천에서 남북한이 포격을 주고받았다. 북한이 쐈다는 포탄은 장군다리 건너편 삼곶리 야산에 떨어졌다고 한다. 송창이 그린 바로 그 장군다리에서 멀지 않은 곳이다. 분단은 현재 진행이어서 작품은 목함지뢰가 일으킨 먼지와 포탄이 만든 포물선 궤적을 고스란히 품고 있다. 다만 한국인들이 애써 외면할 따름이다.

그릴 수 있는 것을 그리고, 그려야 하는 것을 그려야 한다는 송창의 생각은 그래서 아름답다. 송창의 작품에서 합목적성이 그림을 완결형으로 만든다. 그렇다면 그림 안에 들어 있는 '것'은 아무 것이어도 좋다.

11

쌀부대에 그린 고향

/ 오지리와 이종구

쌀푸대 작가 **이종구**(1954~). 정부미 부대에 고향인 충남 서산시 대산읍 오지리 사람들을 그렸대
서 붙여진 별명이다. 그곳은 대산공단이 들어서며 주민들은 공해에 노출되고 가로림만 조력발전소
건설 예정지가 되어 초등학교 동창들까지 서먹해졌다. 정부가 통일벼를 심으라면 심고 정부가 정
한 값에 수매했다. 값은 늘 그대로인 채 사람들은 햇볕에 타들어갔다. 염부 아버지는 소금을 팔아
소년 이종구를 인천으로 유학 보냈다. 화가가 되어 그가 그린 고향 사람들을 바로 농촌 현실이다.
쌀부대를 캔버스 삼은 것은 어쩔 수 없다. 오지리 노인들이 하나 둘 타계하면서 작가는 작업을 업
데이트한다. 선거 포스터가 세련돼가는 데 인물 자리는 공백이 된다.

장씨와 김씨는 초등학교 4회 동창이다. 둘은 같은 동네서 나고 자란 불알친구이며 같은 어촌계 소속인데, 요즘은 같은 자리에 앉지 않을 만큼 사이가 서먹하다. 어촌계에 공급된 씨조개를 둘러싸고 벌어진 민형사 소송 때문이다.

사정은 이렇다. 오지리 어촌계원인 김씨는 어촌계의 조개를 도시 상인한테 공급하는 중간상이기도 하다. 김씨는 초봄에 어촌계에 씨조개를 외상으로 공급하고 가을에 수확한 조개에 대한 구매 우선권을 갖는다. 예상 조개 생산량의 20퍼센트에 해당하는 금액을 어촌계에 선도금으로 지급하는 것으로 계약을 대신해왔다. 20여 년째 해오던 관행이었다. 그런 관행이 올해(2015년) 깨졌다. 어촌계에서 김씨에게 조개 판매는 물론 씨조개 값 상환을 거부했다. 어촌계에서 김씨에게 조개 판매는 물론 씨조개 값 상환을 거부했다. 올해 조개 수확이 시원찮았는데, 어촌계원들은 그 원인을 김씨가 공급한 씨조개가 애당초 상했기 때문이라고 주장했다. 예상되는 수확에 훨씬 못 미치는 게 그 증거라고 본다. 씨조개를 받았을 당시 비린내가 심하게 났지만 같은 어촌계원이기도 하고, 오랫동안 맺어온 관계를 생각해 그냥 넘어갔을 뿐이라는 것이다. 김씨 얘기는 다르다. 씨조개는 온전했다는 주장이다. 조개 가뭄의 원인은 여러 가지가 있을 수 있는데, 하필 자신에게 화살을 돌리는 것은 부당하다는 것이다. 결국 김씨는 어촌계를 상대로 민사소송을 냈

다. 조개 판매를 거부해 자신이 입은 손해를 배상하라는 것이다. 항소법원까지 간 재판에서 어촌계와 김씨는 모두 벌금을 물게 되었다.

이번에는 김씨가 어촌계장을 상대로 형사소송을 냈다. 어촌계장이 공금 700만 원을 횡령했다는 혐의다. 민사소송의 결과 부과된 벌금을 어촌계 공금으로 냈으니 횡령이 아니냐는 것이다. 김씨 자신은 주머닛돈으로 냈는데 억울할 만도 하다. 계원들의 입장은 다르다. 벌금을 공금으로 내는 것은 당연하다는 것. 그 벌금은 어촌계장이 어촌계를 이끌다 발생한 것이기 때문이다. 이 소송 또한 항소법원까지 가게 되었다. 같은 어촌계원인 장씨로서는 사사건건 시비를 거는 김씨의 행동을 도저히 이해할 수 없다. 같은 자리에 앉기조차 싫어하는 이유다.

평온했던 시골마을의 분란

동창들이 갈라선 데는 민·형사소송 외에 다른 이유가 있다. 가로림만 조력발전소 건설을 둘러싼 찬반 논쟁이다.

가로림만 조력발전소는 충남 태안군 이원면 내리와 서산시 대산읍 오지리 사이에 길이 2킬로미터의 댐을 쌓고 520메가와트급의 발전시설을 설치하여 조수간만의 차이를 이용해 전력을 생산하려는 사업이다. 시화 조력발전소(254메가와트)보다 두 배 이상 큰 세계 최대 규모였다. 환경부는 2014년 말 가로림만 조력발전사업 환경영향평가와 관련해 제출된 환경영향평가서가 미흡하다고 판단해 반려했다. 침식·퇴적 등 가로림만 갯벌 변화에 대한 예측이 부족했고, 멸종 위기 야생생물 II급인 점박이물범 서식지 훼손에 대

한 대책이 미흡했다는 판단에서다. 2012년에 이은 두 번째 반려로 조력발전 사업은 사실상 백지화됐다.

오지리 사람들은 발전소 사업을 둘러싸고 둘로 갈렸다. 사업을 추진하는 쪽에서는 방조제가 들어서면 조력발전은 물론 갯벌이 대부분 보존되고 관광지가 되어 마을이 살기 좋아진다며 주민을 설득했다. 그에 따라 발전소 건설에 따른 보상은 갯벌을 삶터로 삼는 주민을 위해서는 책정되지 않았고, 해안에 땅을 가진 지주나 꽃게잡이 배를 가진 선주들을 위해서만 책정되었다. 하지만 사업 주체 쪽의 말과는 달리 대부분의 갯벌이 없어질 것이 분명했다. 대대로 갯벌을 파먹고 살아온 주민들한테는 청천벽력과 같은 일이다. 일반 주민들이나 지주나 선주들 모두 어촌계 소속으로 반목할 일이 없던 오지리는 조력발전소 사업을 둘러싸고 찬반으로 완전히 갈라서게 된 것이다.

오지초등학교 4회 동창생은 모두 37명. 이 가운데 일곱 명이 고향을 지키고 있다. 이들 일곱 명 역시 찬반으로 갈라섰다. 다섯 명은 반대, 두 명은 찬성 쪽이다. 찬성 쪽 2명 중 한 명은 꽃게잡이 배를 갖고 있고, 또 다른 한 명이 바로 어촌계를 상대로 소송을 낸 김씨다. 김씨는 조개 수매량 3년치에 대한 보상을 받을 거라는 기대를 갖고 있었다. 김씨는 가로림만 일대 19개 갯마을의 조개를 수매해 와, 그의 기대대로라면 보상액이 상당할 것으로 예상됐다. 그러니까 김씨는 어촌계에서 자신에게 조개 판매를 거부한 것은 발전소 건설에 찬성해온 그에 대한 반감 때문이라고 본다. 하지만 다른 동창의 생각은 다르다. 조개잡이에 대한 보상이 없는 터에 중간상인 김씨에 대한 보상은 있을 수 없는 일이라고 본다.

발전소 사업이 백지화되면서 전기 생산이나 관광지 개발보다는 방조제 건설에 따른 땅 장사에 눈독을 들였던 사업 주체의 꿈은 물거품이 되었다.

하지만 보상을 둘러싸고 갈라섰던 주민들 사이의 앙금은 그대로 남았다. 오지초등학교 동창 일곱 명은 지난 여름 정말 오랜만에 부부동반 모임을 열었다. 속주머니를 따로 찬 외부세력이 문제지, 동창은 영원한 동창이 아니겠느냐며 그동안 쌓인 앙금을 해소하자는 자리였다. 육회를 비롯한 푸짐한 음식이 차려졌다. 하지만 아무도 음식을 먹지 못하고 헤어졌다. 음식에 유리 조각이 튀었기 때문이다. 회계를 맡은 김씨가 회계장부를 분실했다고 밝힌 게 불씨였지만, 아무래도 그 아래에는 쉽게 풀 수 없는 앙금이 깔려 있었다. 동석한 동창 중 한 명이 초기부터 동창회의 활동이 기록된 족보인데 어떻게 잃어버릴 수 있느냐고 힐난했다. 이에 김씨는 상 위의 술잔을 내려쳤고, 깨진 유리는 사람들의 팔뚝에 박히고 음식에 튀어 들어갔다. 그날 이후 장씨는 김씨와 다시는 상종하지 않겠다고 결심했다. 겉보기 평온한 오지리는 그렇게 갈라져 있었다.

화가의 고향, 서산 오지리

충남 서산시 대산읍 오지리. 한국화가 이종구의 고향이다. 그는 1980년대 초부터 《오지리에서》와 《다시 오지리에서》 시리즈를 통해 자신의 고향을 화폭으로 옮겨왔다.

오지리는 대산읍의 서북단에 자리한 가로림만과 분줄만 사이에 서북쪽으로 길게 뻗어나간 반도의 끝마을이다. 오지리에는 검은곳이라는 자연마을이 있는데 이를 한자로 옮기면서 까마귀 오烏자를 써서 오지리가 되었다는 이야기가 전한다. 벌말 해안에서는 조선시대부터 음력 3월에 소금 풍년

· 오지리 들판 ·· 오지리 염전

을 기원하는 고사를 지내고 소금을 많이 구워 국가재정에 큰 기여를 했다. 광복 후에는 천혜의 자연조건을 활용, 100여 헥타르나 되는 염전을 개발하여 양질의 천일염을 생산함으로써 이 고장의 산업발전에 일익을 담당했다.

오지리의 까마귀 오鳥자는 1765년에 편찬된《여지도서輿地圖書》에서부터 1895년 행정구역 개편 때까지 쓰다가, 1914년 행정구역 개편 때에 나 오폼 자로 고쳐 써 현재에 이르고 있다. 오지리는 1895년과 1914년의 행정구역 개편 때에도 다른 지역과 병합되지 않고 단일 리로 존속했고, 1974년에 오지1리, 오지2리로 분리되어 현재에 이르고 있다. 삼면이 바다라 주민들은 어업과 농업을 겸하는데, 벌천포와 고창개 연안에 어장이 형성되어 있어 다양한 해산물을 채취하기에 생활이 풍족한 편이다.

2013년 서산시 자료를 보면 바다와 가까운 오지1리에는 110세대, 248명 (남 114, 여 134)이, 내륙 쪽인 오지2리에는 107세대, 236명(남 123명, 여 113)이 거주하고 있다.

오지리는 큰 강도, 높은 산도, 너른 들도 없는 비산비야의 전형적인 시골이다. 한 집에 농지는 15~20마지기로 한 해 농사를 지으면 500만 원 정도의 소득을 올린다. 젊은이들은 모두 외지로 나가 늙은이들만 남은 그곳에서의 농사란 식량을 자급자족하고 외지에 나간 자식들 먹거리를 대면 그만이다. 대개는 68헥타르에 이르는 어촌계 갯벌에서 용돈을 번다. 고촌리까지는 3킬로미터, 벌말까지는 5~6킬로미터. 경운기를 타고 들어가 한 사람에 40~50킬로그램의 조개를 캐면 나이를 불문하고 하루 5만~8만 원 벌이를 한다. 경운기를 운전하는 이는 두 몫을 챙긴다. 늙어서도 욕심만 부리지 않으면 서운치 않게 살 수 있다고 한다. 그것도 분줄만 2킬로미터 너머 대산석유화학공단이 들어서고 나서 수확량이 줄어든 게 그 정도다.

〈국토-오지리 210번지〉 | 2004년, 종이에 아크릴, 인쇄물, 200×150cm.

〈국토-오지리 산13번지〉 | 2004년, 종이에 아크릴, 인쇄물, 200×150cm.

대산공단은 정부의 제2차 국토종합개발계획(1982~1991)에 따라 조성된 대규모 공단으로 총 3백여 만 평에 이르고 있으며, 정유 3사를 중심으로 1995년 매출액이 약 2조 2000억 원을 넘는 '수출의 전초기지'다. 이로 인해 조개를 줍고 밭을 일구던 전형적인 갯마을이 하루 종일 공장에서 뿜어져 나오는 굴뚝의 희뿌연 매연으로 뒤덮였다. 본디 뱅어와 꽃게로 이름난 곳이었다. 뱅어가 한창 잡힐 때면 뱅어회를 먹기 위해 외지에서 몰려오는 사람들로 조그마한 포구는 인산인해를 이루었고, 꽃게는 인근 태안군 안흥 꽃게와 더불어 명물이었다. 공단이 가동을 시작한 1989년 이후 뱅어와 꽃게는 눈을 씻고 찾아도 볼 수 없다는 것이 주민의 말이다. 고추도 깨도 수확량이 눈에 띄게 감소하고 있으며, 감도 대추도 열리지 않고 있다. 짐승도 불임이 되기 일쑤고, 어린아이들은 피부병을 호소하고 있다. 공단 개발 당시 주민들은 환경에 대한 지식이 없었고 새로운 일자리가 생긴다니 동의해주었다고 한다. 대부분의 주민들은 다른 지역으로 흩어져 떠나고 일부 주민은 공단에서 허드렛일을 하고 있다. 오지초등학교 4회 졸업생인 김상렬씨도 그곳에서 야간 경비로 일하고 있다.

가로림만 조력발전소 건설이 백지화된 데는 대산공단 건설이라는 선행학습이 있었기 때문이었다.

땅의 정신 땅의 얼굴, 그리고 아버지

이종구는 농부 겸 염부의 아들이다. 그가 화가로 성장한 것은 아버지의 소금 덕이 크다. 오지초등학교를 졸업한 뒤 인천으로 유학해 중고등학교를

인천에서 다녔다. 인천에는 그의 누나가 살고 있어 누나 덕을 많이 보았고 식량과 학비는 오지리 집에서 조달했다. 당시 인천을 가려면 인천~태안을 오가는 배를 타야 했다. 육로로는 이틀이 걸리는 데 비해 뱃길은 다섯 시간이면 돼 오지리 사람들이 애용했다. 현재 서산 출신들이 인천에 많이 거주하는 것도 그런 까닭이다. 고향인 오지리에 전기가 들어온 것이 1978년 그가 군에서 제대한 뒤였으며, 자동차 길이 뚫린 것은 1990년대 이후였다고 한다. 방학 때 고향에 오곤 했던 작가는 번쩍거리는 도시 인천과 깜깜한 오지리의 시간 낙차를 경험하며 자란 셈이다.

> 반만년 역사의 농경문화 전통이 무너지고 농촌이 해체되어가는 과정을 나의 가족과 고향의 이웃을 통해 목격해온 나로서는 너무도 당연히 비판적 리얼리즘의 시각으로 농촌 현실을 바라볼 수밖에 없었다. 나는 농부인 나의 아버지와 이웃의 농부를 통하여, 무너져가는 농촌사회와 그들 삶의 가치를 빼앗는 권력과 폭력을 고발하고 싶었다. 그 현장이자 무대가 바로 나의 고향인 오지리였다. 《땅의 정신, 땅의 얼굴》

2005년 국립현대미술관 올해의 작가로 선정됐을 때 함께 만들어진 도록 표제작이 〈대지-모내기〉(1997)다. 햇빛에 그을고 주름이 굵게 파인 아버지의 초상이다. 철따라 변하는 들판 위에 큰 바위 얼굴처럼 버티고 선 네 개 연작 중 하나다.

그는 아버지의 얼굴, 아버지의 핏줄 선 팔뚝, 아버지의 투박한 손에 농촌의 현실이 그대로 담겼다고 믿었다. 작품 속에서 아버지는 웃옷 호주머니에 담뱃갑을 꽂고 들판 한가운데 망연히 서 있거나(〈아버지의 배추〉(1988)), 담벼락

〈대지-봄 여름 가을 겨울〉 ｜ 1997~1998년, 한지에 아크릴, 각 210×150cm.

앞 햇빛에 노출된 채 눈을 가늘게 뜨고 있다. 아버지가 가꾼 배추는 튼실하지만 그것을 바라보는 아버지의 눈길은 착잡하다. "저 물건을 어찌할꼬?"라는 표정이다. 아버지가 기대선 담벼락에 그려진, 풍성한 볏단을 안고 활짝 웃는 농부의 모습은 무표정한 아버지의 얼굴과 대조된다. 아버지의 셔츠 앞에 달린, 작가한테 보냈을 법한 편지에 무표정에 대한 설명이 담겨 있다.

24일부터 비바람 우박눈이 몰아쳐서 요즘 바다 조수가 만조 시간 대풍이 불어 농작물 폐해도 있고 이 근처 제방도 전파된 곳도 있다. 벼 바슴, 콩 타작을 빨리 해서 인천에 김장용 고추를 가지고 가려고 하나 삼사일째 일을 못하게 하고, 부모들도 마음은 급하고 별안간 날씨는 영하의 날씨가 되고 콩동도 바람에 날리고 볏단도 다 날리고 도저히 농촌에 일꾼이 없고 두 늙은이 밤낮 일을 해도 제때에 할 수가 없어요. 밤에 몸이 아파서 밤새 앓고 하니 앞으로 너의 책임상 네 동생들을 잘 지도하고 부모에 대하여도 좋은 의견 있으면 서신으로 연락하여라.(현재 표기법으로 수정함)

작가는 아버지가 돌아가시기 몇 해 전에 기술한 또 다른 편지 '평생 걸어온 역사'를 통해 아버지의 초상을 완결한다. (〈아버지의 편지〉(1993))

충남 서산군 대산읍 대산리 3구에서 출생하여 7세에 부엉구지 김희호 씨 선생님한테서 《천자》와 《통감》 초권 두 줄을 배우고 9세부터 나무농사를 하다 12세 10월부터 큰댁에서 3개월을 나무해 주고 13세에 아버지께서 인천서 오셔서 바지저고리 해 입고 (아버지를 따라) 인천항을 내려서 배다리 내종형님네서 하룻밤 자고 부천군 문학면 연수동 부수지로 절구

〈아버지의 소〉 | 1986년, 양곡부대에 유채, 80×100cm.

〈식량〉 | 1996년, 밥상 판에 아크릴, 61×91cm.

를 지고 가서 보니 이봉구씨 집인데 겟방 가마니떼기 문이고 몇 개월 살고 한문을 몇 개월 배우고 14세에 그 동네 박제상 씨 집 고용을 살고 17세부터 전매청 남동 197호 임기호 염부장 앞에서 8개월 동안 하루도 안 빠지고 다녔더니 상여금 10원을 타서 아버님께 드렸더니 그날 밤에 노름해서 다 잃고 오셨어요. 나는 배도 곯고 의복도 못 입고 아버님 앞에서 눈물 금치 못하고 아버님은 다시 안한다고 하시더니 평생을 하시고 그 때에 식구가 9명이나 되었어요. 17세부터 28세 염부장으로 승진해서 34세까지 염부장을 (한 뒤) 사표 내고 그해 정월에 종분, 종금 두 딸과 처자식과 대산 오지 뻘말 장광희 염전으로 와서 보니 이 염전은 2정보도 못 되고 할 수 없이 6개월 종사하는 중에 인천서 온 것이 후회가 막심하는 중에 6·25 전쟁이 나서 인천서 피란민이 내려와서 장광희 사업주가 식량도 안 주고 고통이 이만저만 아니었고 그해 가을에 소르개재 김영렬 사랑방 얻어서 이사하고 그해 11월에 1·4후퇴가 나서 공주 양법진 집에 3일간 유하고 집에 와보니 아버님하고 누이동생이 인천(에서) 오셨어요. 식량이 없어서 장광희하고 싸움 몇 번 해 식량을 해결하고 35세부터 김동윤씨의 염전 염부장으로 와서 14년 종사하는 중 김동윤씨한테 350만 원 빚을 얻어서 현재 당진 철학도 가서 간사지 사서 염전을 만들어 소금을 생산해서 그 빚을 다 갚고 자녀 6남매를 성장하고 교육과 결혼 다 해서 손자녀를 다 보고, 24세 7월 7일 날 결혼하여 26년 동거하고 처는 49세에 상처하고 고생이 이루 말할 수 없이 다 했어요. 46세 장석길 산 360평에 새 집을 짓고 1년 지나서 어머님 세상을 떠나시고 2년 후에 49세 처가 세상을 작별, 그 후로 재혼을 몇 번 했으나 신통찮고 지금 있는 처는 64세 때에 만나 74세 신병으로 75세까지 대장 수술하는 그 비용이 현재 450만원이 들었으나 그 비

용을 육남이 부담하고 병원생활 3개월 동안에 지금 있는 처가 다 했으니 그리 알고 나는 세상 떠날 날이 얼마 남지 않은 모양이다. 아버지 슬픈 사연. 1993년 8월 25일.

작가는 시대의 기록자이며

작가는 아버지의 초상과 더불어 농촌을 지키는 아우와 친척들, 그리고 이웃들의 모습을 극사실적으로 그린다. 〈오지리 김씨〉, 〈오지리 장씨〉 하는 식으로. 작가는 시인 고은의 〈만인보〉처럼 수많은 사람들의 인생을 통해 이 땅에서 살아온 사람들의 삶의 궤적, 나아가 농민의 전형성을 담고 싶었다고 말한다. 특징적인 것은 캔버스나 고급 종이가 아니라 실제 쌀부대에 그린 점이다. 작가는 검게 그을린 농부의 초상을 화려한 재료로 그릴 엄두가 나지 않았거니와 농부의 삶을 가장 잘 보여주는 쌀부대를 씀으로써 리얼리티를 살리기 위해서라고 말했다.

작가란 시대의 기록자이며, 따라서 미술은 시대정신에 바탕하여 사회적 상상력에 의해 창조되는 것이라 믿는다. 미술의 사회적 기능과 역할이 미약하더라도 나는 그림을 통하여 세상과 적극적으로 교감하고 관계해야 한다고 생각한다. 나아가 미술은 궁극적으로 인간화를 위한 것이며, 아름다운 세상을 향해 기능하고 역할해야 한다고 믿고 있다. (《땅의 정신, 땅의 얼굴》)

〈오지리 김씨〉 | 1986년, 양곡부대에 유채, 110×70cm.

〈UR-권씨〉 | 1991년, 종이에 아크릴, 콜라주, 150×105cm.

작가는 그의 인생에서 1980년대가 가장 치열한 시기였다고 말한다. 유신에 이은 80년대는 비민주적인 제도와 비인간화가 만연한 군사독재시대로, 개인적인 양심을 사회적으로 확대하여 운동하고 싸워야 했던 준엄한 시대였다고 회고한다. 대학 시절 스승한테서 유럽의 인상파나 일제의 아카데미즘 양식을 전수받거나 서구의 아방가르드 양식을 답습하여 공모전 출품을 준비하던 그에게 '5월정신'은 작가정신이란 무엇인가를 일깨우는 죽비였다고 말한다.

그 무렵 탄생한 것이 '임술년, 구만팔천 구백구십이 제곱킬로미터에서', 줄여서 '임술년'으로 부르는 미술동인이었다. 창립한 1982년(임술년), 남한의 국토 면적을 뜻하는 것으로 '지금 남한에서 우리는 무엇을 해야 하는가?'라는 자의식이다.

그를 포함해 박홍순, 송주섭, 송창, 이명복, 전준엽, 천광호, 황재형 등 작가 7~8명이 정기적으로 모임을 갖고 발제와 토론을 했다. 1982년 관훈동 덕수미술관에서 창립전을 열었다. 그는 임술년 활동을 하면서 리얼리즘 공부를 했고 민중미술의 정신을 깨우쳤다고 회고한다. 당시 쌀부대에 그린 농부들의 초상은 커다란 반향을 불렀고 그때 붙여진 '쌀부대 작가'라는 별칭은 지금까지 그를 따라다닌다.

쌀부대에 그린 고향

1990년 가을. 작가는 자신의 고향인 오지리, 모교인 오지초등학교에서 단 하루 동안의 전시회를 연다. 그를 화가로 키워준 고향에서 그동안 자신이 그

린 고향사람들의 초상화를 보여주고자 함이요, 화가로 당당하게 성장한 자신의 모습과 고향을 바라보는 그의 시선을 내보이는 보고회 성격이었다.

그림을 싣고 내려갔을 때 교장선생님의 표정은 달갑지 않았다. 그가 학교 다닐 때 젊은 교사였던 교장선생님은 학교 주소로 보내온 전시회 축전 한 장을 내밀었다.

"민중의 아픔을 그리신 이종구 화백의 노력을 존경하오며 부디 성대한 행사가 되기를 염원합니다. 전교조 인천지부장 신맹순."

당시 고등학교에 근무하던 그는 전교조 조합원이었는데, 그가 속한 인천지부의 지부장이 보내온 메시지였다. 교장선생님은 전시회가 전교조의 지원을 받은 일부 교사들의 불온집회일 가능성이 있다고 판단해 교실을 빌려줄 수 없다는 것이었다. 한 해 전인 1989년 노태우 정권은 교육의 민주화를 요구하며 출범한 전교조 교사 1500여 명을 해직시켰다. 학교장이나 관료들은 몸을 사리며 전교조를 불온한 세력으로 여겼던 터라 교장의 돌변이 이상할 게 없었다. 전시는 출향작가가 고향사람들을 그린 그림을 고향사람들한테 보여주는 순수한 의도라는 점, 교실 사용을 허락하지 않아 전시회가 취소되어 언론에 보도된다면 가십거리가 되어 교장선생님의 명예가 실추될 것이라는 점을 들어 설득한 결과 가까스로 열릴 수 있었다. 하루 동안 전시회를 다녀간 사람은 300여 명으로 인사동 전시에 버금가는 성황을 이뤘다고 한다.

그 무렵 민중미술 계열 작가들이 그림을 선보일 수 있는 장소는 인사동 '그림마당 민'밖에 없었다. 그나마 전시장 앞에 상주하는 전경들과 전시장을 수시로 출입하며 감시하는 사복형사들 탓에 실제로 그림을 볼 수 있는 관객들은 제한적이었다.

《오지리 사람들》전시 당시 관객으로 온 오지리 지서장은 참 좋은 전시라는 관람평을 남겼다고 한다. 농부들의 모습을 여실하게 그렸다는 것이다. 작가는 자신이 경찰로부터 칭찬을 들은 유일한 민중미술 작가일 거라며 웃었다. 하지만 자신의 초상을 보기 위해 양복을 차려입고 온 주민들은 흙 묻은 작업복에 햇볕에 그을린 모습으로 그려진 초상을 보고 실망스런 표정을 지었다면서, 그림의 효과를 위해 함부로 그린 것 같아 그분들께 죄송스러웠다고 말했다.

1999년 서산문화회관에서 또 한 차례 귀향 보고전을 연다.《귀향: 오지리 사람들 2》. 1990년《오지리 사람들》이후에 그린 오지리 사람들의 초상이었다. 전시를 열어놓고 인천으로 바로 올라온 탓에 전시의 성황 여부는 알지 못했다. 전시 한 달 뒤 작가는 두툼한 우편물을 받았다. 봉투 안에는 티셔츠 한 벌과 운동회 사진 두 장, 오지분교 교사와 아이들의 편지 20여 통이 들어 있었다. 아이들이 입은 티셔츠 뒷면에는 서산마애삼존불을 변형한 그의 작품 '대포삼존불'이 인쇄돼 있었다. 동봉한 아이의 편지에는 "전시회를 구경하게 되어 참 좋았다. 정말 그림을 잘 그리시는 화가가 우리의 선배님이라니 기분이 좋았다. 운동회 날 티셔츠도 사주셔서 고맙다"는 내용이 들어 있었다. 전시회 즈음해 오지분교를 찾아가 선생님들을 만나 전시회를 찾아준 것을 감사드리고 간소하게 회식이라도 하십사고 '결례가 되지 않을 정도'의 촌지를 놓고 돌아왔는데, 그 촌지가 티셔츠로 바뀌어 있었던 것이다.

"저희 오지학교에서는 선배님이 그린 그림이 전시되어 있는 문화회관에 갔었어요. 그곳에 들어가니 많은 그림이 전시되어 있었어요. 그런데 거기에 있는 그림 중에서는 우리 할머니와 할아버지 사진이 있었어요. 돌아가신 할아버지, 할머니를 그림으로라도 볼 수 있어서 너무 기분이 좋았어요."

〈오지리에서-국토〉 | 1988년, 부대종이에 아크릴, 콜라주, 200×180cm.

〈다시 오지리에서〉 | 2003년, 종이에 아크릴, 인쇄물, 215×195cm.

9년 전 100여 명이었던 오지초등학교 학생들은 40여 명으로 줄어 있었고, 9년 전 초상에 등장했던 어르신들 상당수가 타계한 뒤였다.

〈오지리에서-국토〉(1989)는 담벼락에 노태우 대통령 당선자의 '약속을 꼭 지키겠습니다'라는 당선사례 포스터가 붙어 있고 그 앞에 세 남정네가 쪼그려 앉아 있다. 2003년 〈다시 오지리에서〉에는 기호 1번 이회창, 기호 2번 노무현, 기호 3번 이한동 등 대선후보 포스터가 붙은 담벼락 앞에 역시 세 남정네가 앉아있다. 세련된 옷차림으로 바뀌었으나 얼굴은 늙어 있었다. 그런데 한 사람이 있어야 할 자리는 흰 공백이다. 14년 새 '나라다운 나라' '국민을 편안하게' 만들겠다는 정치인들의 공약은 번드르르하지만 농부들의 얼굴에는 수심이 가득하고 혹여 나라다운 나라가 될까를 기대하던 이들은 하나둘 세상을 떠난 것이다.

작가는 세월을 두고 그려진 자기 그림이 기록적인 성격을 띤다고 설명했다. 자신의 친구 김기운이 어느새 중늙은이로 변했고, 그의 얼굴과 몸에도 농촌의 현실이 나이테처럼 배어 있었다(〈다시 오지리에서-내 친구 김기운〉(2003)). '다시 오지리에서' 시리즈는 쌀부대가 아닌 한지에 아크릴릭으로 곱게 그렸다. 특이한 것은 등장인물들이 꽃무늬의 예쁜 옷을 입고 있는 점. '창수 어머니'는 장화, 몸뻬 차림에 꽃무늬 셔츠를 입었고, '이모'는 흰 고무신, 몸뻬에 붉은색 날염무늬의 세련된 윗도리를 입었다. 핏줄이 불거진 손, 주름진 얼굴 등 일부 드러난 몸과는 전혀 어울리지 않는 차림이다. 작가는 도시로 나간 자녀들이 입다가 보낸 유행이 지난 옷이라고 말했다. 유행이라는 게 한 해를 두고 변하는 것이거니, 설핏 보아 넘기는 관객으로서는 그 사연을 알아차릴 수 없다.

"농촌은 도시에서 수혈을 하지 않으면 자체적으로 존재할 수 없는 지경

〈다시 오지리에서−말마구지 사람들〉 | 2004년, 한지에 아크릴, 콜라주, 200×250cm.

〈다시 오지리에서-내 친구 김기운〉 | 2003년, 한지에 아크릴, 195×97cm.

입니다. 그런 현상이 복색에서 단적으로 드러나는 거죠."

나에게 그림 그리기는 노동이다

2015년 10월 10일, 작가와 함께 찾은 오지리는 가을빛이 완연했다. 그의 모교 오지초등학교는 폐교되어 글램핑장으로 변해 있었다. 그 많던 아이들은 어디로 갔을까? 분교로 격하된 학교를 유지하기에도 인원이 모자란 아이들은 이제 대산읍으로 통학을 한다고 한다. 도시에서 맞벌이를 하는 부모들과 떨어져 할아버지 할머니와 사는 그 아이들은 대산공단에 다니는 월급쟁이 부모들의 자식들 사이에서 문제아로 전락해 있다는 게 작가의 전언이다.

그의 친구 김기운은 날씨가 꾸므레한 것이 벼바슴을 할 수 없다면서 낮술을 마셨다. 10여 년 외지에서 화물차 운전을 하다가 고향에 왔다는 김씨는 동네에서 아주 젊은 축에 든다고 했다. 트랙터를 운용하는 그는 귀향 초기에 동네 농사를 도맡아 지었으나 요즘은 봄철 두 달, 가을철 한 달, 모두 석 달만 일한다고 말하고 그만하면 술값으로 부족함이 없다고 너스레를 떨었다.

고향을 지키는 작가의 동생은 올해 양식새우 소출이 시원찮다고 했다. 동생은 아버지가 일군 염전을 양식장으로 바꾼 7000평과 작은아버지한테서 임대한 양식장 2만평을 합해 2만 7000평의 새우양식장을 16년째 운영하고 있다. 양식장이 많아지고 양식기술이 향상돼 생산량은 늘었으나 새우값은 뚝 떨어졌고 사료값은 몇 배로 올라 소득은 그전만 못하다는 것이다. 그나마 수도권에서 가까운 탓에 산 채로 납품할 수 있어, 값싸게 수입하는 냉동새우에 맞서 그런대로 버틸 수 있다고 했다.

셋 중 둘로 줄어들었던 2003년 〈다시 오지리에서〉 주인공이 12년이 지난 지금 한 명만 남았다. 작가는 그 할아버지를 밭머리에 세워두고 사진을 찍었다. 지난 18대 대선 박근혜, 문재인 포스터 앞, 또는 다가오는 2017년 12월 대선 포스터를 배경으로 다시 그려질 연작 그림을 위한 준비작업이다.

작가는 1990년대 이후 농기구, 종자, 물, 소, 밥상 등의 소재를 거쳐 백두대간을 그리고 있다. 사람들은 '쌀부대 작가' 이종구가 풍경화가로 변했다고들 한다. 작가는 모르는 소리라고 했다. 그가 그린 소는 코가 꿰인 농삿소로, 살아서는 뼈 빠지게 논밭을 갈고 죽어서는 고기와 뼈를 먹이로 내놓는 존재로서 농부와 하등 다를 바 없다. 고삐가 당겨져 코뚜레가 비뚤어진 소, 머리에 상처를 입은 채 거품을 물고 있는 소는 작가의 아버지나 허리 구부러진 동네 어르신의 모습과 겹친다. '백두대간' 시리즈 역시 고난의 역사를 묵묵하게 지켜온 우리 산하를 형상화한 것이다. 예컨대 〈백두대간-아, 지리산〉(2002)은 가로 누운 거인의 등허리처럼 웅장한데 한쪽은 낮, 다른 쪽은 밤의 모습을 하고 있는 것이 남북으로 갈라진 한반도를 상징한다.

2014년 위암으로 위를 반 잘라낸 작가는 얼마 동안의 휴지기를 거쳐 사찰을 소재로 한 작업을 하고 있다. 백두대간 사이사이의 골짜기에 절 중심으로 문화권이 생기고, 절을 중심으로 정서적 공동체를 만든 것을 생각하면서 탑, 마애불 등 인문학 공부를 녹여 넣고 있다.

"나에게 그림 그리기는 노동입니다. 극사실적인 방식은 농촌의 현실을 드러내려는 방식으로 택한 것이지만 근본적으로는 노동하는 작가이기를 바라기 때문입니다. 농부의 아들은 미술을 해도 노동을 할 수밖에 없는 거죠."

〈영토-압록강에서 두만강까지〉 | 2002년, 캔버스에 유채, 227×362cm.

12

삶을 갈아 만든 색,
코발트 블루

/ 통영과 전혁림

코발트 블루의 작가 **전혁림**(1915~2010). 평생 통영을 무대로 통영의 풍광을 코발트 블루에 담았다. 작가로 말미암아 통영과 코발트 블루는 동의어가 됐다. 2005년 그의 신작전《구십, 아직은 젊다》전에 노무현 대통령이 찾아왔다. 그는 젊어서 괴로운 일이 있으면 통영 달아공원을 찾았다면서 전혁림의 한려수도 그림을 보고 청와대에 걸고 싶다고 했다. "이 그림이라면 잘 설명할 자신이 있습니다." 외국 대통령궁을 방문했을 때 그곳 주인들이 벽에 걸린 그림들을 설명하는 게 무척 부러웠던 모양이다. 결국 전혁림의 그림은 청와대에 걸렸고 그에겐 더없는 영광이었다. 구십이 넘어서 대작을 그린 전혁림이 대단하고 그림의 진가를 알아본 노무현도 대단하다. 모두 그리운 과거다.

2005년 11월 12일 이른 아침, 전혁림의 신작전《구십, 아직은 젊다》오픈을 앞둔 이영미술관에 비상이 걸렸다. VIP가 온다는 연락을 받았기 때문이다. 미술관에 대통령 행차라니, 그것도 경기도 용인에 있는 사립미술관에.

한려수도의 추상적 풍경

노무현 대통령은 〈한려수도의 추상적 풍경〉(200×700) 앞에 섰다.

"제 고향이 김핸데, 젊을 때 괴로운 일이 있으면 통영 달아공원을 찾았습니다. 거기서 내려다보이는 어촌이 몇 갠지 아십니까? 여덟 개예요. 제가 사랑하는 마을입니다. 오늘 아침 텔레비전에서 전 화백님의 그림을 보는 순간 달아공원에서 그 어촌과 바다를 내려다보는 것 같은 생생한 감동을 받았습니다. 청와대에 온 뒤 여러 나라 대통령궁을 방문했는데, 어느 나라나 처음 데리고 가는 데가 그림 앞입니다. 이 그림은 피카소, 이 그림은 뭉크…… 그러면서 대통령이 진지하게 설명을 합니다. 그런데 저는 그런 세계적인 화가보다 전 화백님의 이 그림이 좋고, 이 그림이라면 잘 설명할 자신이 있습니다."

그림의 오른쪽으로 여수공단, 왼쪽으로 가면 거제-옥포공단이 있다며

〈한려수도의 추상적 풍경〉 | 2005년, 캔버스에 유채, 200×700cm.

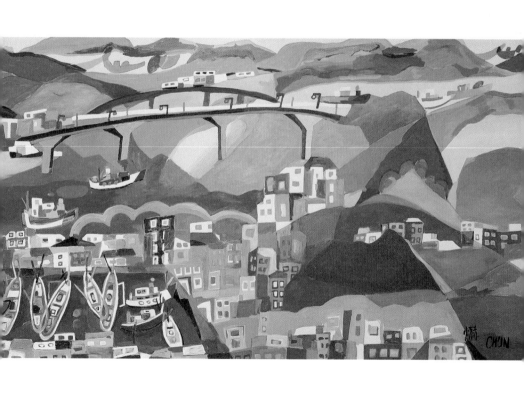

한국의 산업현황도 자연스럽게 대화로 끌어들일 수 있다는 말도 덧붙였다. 대통령 부부가 점심식사를 하고 돌아간 뒤 청와대에서 전시장에 걸린 〈통영항〉(300×600)을 구입하고 싶다는 전갈이 왔다. 청와대 본관 인왕실에 걸고 싶다는 것. 하지만 벽면과 비교해보니 가로세로가 맞지 않았다. 전 화백은 노 대통령이 좋아하는 미륵산을 한가운데 배치한 또 다른 〈통영항〉(200×600)을 그려야 했다. 아버지를 이어 화가로 활동하는 아들 전영근은 노화가가 그림을 그리는 넉 달 동안 펄펄 날았다고 했다.

그림은 이듬해 3월 25일 청와대에 걸렸다. 노 대통령이 청와대를 방문한 외국 정상들한테 그림을 소개했는지는 알려진 바 없다. 하지만 열심히, 제대로 살아왔다고 자부하는 전혁림한테 주어진 사회적 보상이었음은 분명하다. 3년 뒤 노 대통령은 세상을 떠났고, 그 한 해 뒤 화가 역시 세상을 떠났다. 노 대통령을 이은 이 아무개 대통령은 그 그림을 떼어냈다(〈통영항〉은 창고에서 방치됐다가 문재인정부 들어 수복을 거쳐 원래의 자리에 걸렸다).

청와대의 〈통영항〉은 이영미술관 소장 〈통영항〉의 쌍둥이인 셈이다. 쌍둥이 첫째를 그릴 즈음, 전혁림은 말했다.

"어젯밤에 피카소가 꿈에 나타나 색깔을 갈쳐주데. 초저녁에 잠이 살풋 들었는데 내가 그림 앞에서 노랑을 찍었다 깜장을 찍었다 한께 뒤에서 '파랑' 합디다. 그때 딱 깨서 기어나왔제. 그 자리에 피카소가 갈쳐준 그 파랑을 개서 바른께 딱 맞아. 내가 그림을 혼자 기리는 기 아이요."

젊어서 경쟁상대가 피카소였음을 암시한 바 있는 작가가 이제는 그와 어깨를 나란히 하고 있다는 뜻으로 읽힌다.

전혁림은 '충무항' '통영항' '한려수도'라는 제목이 달린 그림을 숱하게 그렸다. 눈을 감고도 그릴 수 있다는 말이 나올 정도로 체화한 공간이다. 그가

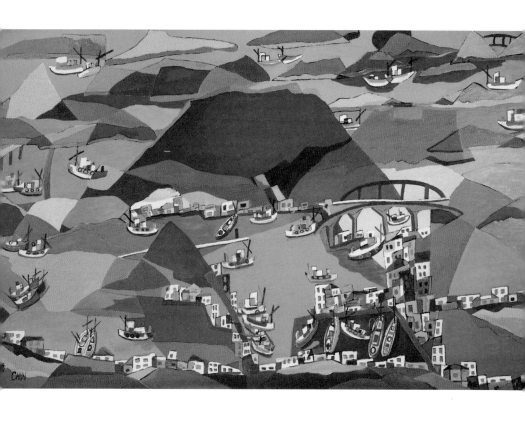

〈통영항〉 | 2005년, 캔버스에 유채, 300×600cm.

· 세병관 기둥 사이로 보이는 통영항 ·· 서호만 너머의 미륵도

그린 1950년대 '충무항'은 대상이 불분명하게 뭉개진 반추상, 1960년대 초 '한려수도'는 연갈색 바다에 청회색 섬으로 그려졌다. 시간이 흐르면서 바다는 어두운 청록을 거쳐 빛나는 코발트빛으로 변해갔다. 섬, 집, 배, 다리, 산 등은 민화처럼 원근감과 입체감이 사라지고 단순화, 평면화되었다. 1983년도 〈한려수도〉는 반추상이었다. 2005년 작 〈한려수도〉는 전혁림 90년 화업의 정점이었다.

통영이 낳고 바다가 키운 화가

전혁림의 어릴 적 꿈은 장대높이뛰기 선수였다. 하늘을 나는 꿈. 통영공립보통학교 때의 일이니 그가 높이뛰기 연습을 한 곳은 학교 교정, 또는 그가 나고 자란 무전동 근처 화삼리 해변이었을 터이다. 하지만 6학년 때 연습 중 팔을 다쳐 꿈을 접어야 했다. 2008년 설립된 통영초등학교는 세병관 뒤쪽에 통제영 건물 여러 채를 헐고 들어서 세병관을 부속건물처럼 거느리고 있었다. 무시로 출입하던 세병관의 아름드리 기둥 너머로 보이는 통영항은 작가에게 일상적인 풍경이었다.

'통제영'을 줄여 이름을 삼은 통영은 군사도시였다. 통제영은 1604년 통제사 이경준이 두룡포(현재 문화동 일대)에 터를 잡아 1895년 문을 닫기까지 300년 남짓 존속했다. 통제영은 객사에 해당하는 세병관, 작전 상황실 운주당을 비롯한 100여 채의 부속건물을 거느렸다. 세병관에서는 군영 내 각종 행사가 열렸다. 행사 중 가장 중요한 것은 경상, 전라, 충청 삼도 수군이 총집결해 실시하는 점호인 '군점軍點'. 봄 가을 두 차례 열리는 이 행사에는 취청

의 군악대, 기생청의 기생들이 동원됐다. 취청 소속 군악대는 1687년 100여 명에 이르렀는데, 이들은 성 밖에 기거하면서 출퇴근했다고 한다. 하여튼 이 행사는 서울내기 통제사가 누렸던 한양 문화와 경상·전라·충청 문화, 그리고 통영의 문화가 한데 뒤섞이는 용광로 구실을 했다. 통제영에 군수물 자를 생산해 보급하는 12공방의 기술자는 통제사를 따라 한양에서 온 전문 가들이었다. 갓, 자개, 소목, 장석, 소반, 부채, 꽃신, 놋그릇 등 그곳에서 생 산되는 물자에는 '통영'이라는 접두어가 붙어 전국으로 유통됐다.

전혁림이 초등학교를 다닐 무렵 통제영은 일제에 의해 허물어지고 민간 인들이 점유해 그림자에 불과했지만 세병관, 충렬사, 착량묘 등 충무공 이순 신을 떠올리기에 충분했다. 통학길이었을 토성고개~세병관 길과 소풍길이 었을 세병관~충렬사 길은 통제영의 옛길이기도 했다. 통제영의 그림자 속 으로 일본의 신문물이 쏟아져 들어왔다. 강점기 통영 시내에는 서양 악기를 취급하는 악기사가 있었고 이를 연주하는 인텔리도 많았다. 1930년대에 생 긴 삼광영화회사가 영화 〈화륜〉을 만든 곳도 통영이다. 1926년에는 한글로 된 시조 동인지가 나왔다.

서울 또는 대구의 학교로 진학하려던 전혁림은 팔 부상 후유증으로 2년 을 놀게 되면서 시내 수산학교 진학으로 만족해야 했다. 이 학교는 통영의 풍부한 수산물에 눈독을 들인 일제가 세운 어로 전문가 양성기관이었다. 당 시 욕지도 주변에서는 포식자한테 쫓긴 멸치 떼가 튕겨 나와 주워 담기만 해 도 충분할 정도로, 통영은 물 반 고기 반이었다. 일본인들은 새로운 기술과 기계식 장비로 고기를 쓸어 담아 중국으로 팔아넘겨 부를 쌓았다. 그들은 오 카야마무라岡山村, 히로시마무라広島村 등에 거주했는데, 현재 도남동 남포마 을에 일본식 건물이 상당수 남아 있는 게 그 자취다. 수산학교 재학생은 주

〈세병관 기둥 사이로 보이는 한려수도〉 | 1987년, 캔버스에 유채, 200×420cm.

로 일본사람들과 함경도, 거제도 사람들이 많았다고 전혁림은 회고했다.

당시 전혁림은 수산기술을 배우는 데 관심이 없고 톨스토이, 고리키, 도스토엡스키, 헤세, 토마스 만, 쇼펜하우어 등 문학서적을 무지무지하게 읽었다.

"일본사람 번역을 읽었어요. 한국사람 번역은 없고 결국은 내가 작품을 발표할 때는 일본말이 아니면 한국말로 해야 될 긴데…… 한국말로 써놓은 걸 누가 알아주나요? 그래서 본께 도저히 언어장벽이 딱 생기는 거라. 맹렬히 공부를 해야 되겠는데, 이거는…… 그래서 포기를 하고 그림을 그리기 시작했어요."

전혁림은 일찌감치 그림이 세계 공통어임을 알아챘다.

그림 과목이 없는 학교에서 그가 스승으로 삼은 이는 가바시마 도시야스. 미술선생은 아니지만 중고등학교 교사 대상의 미술대전에서 출품도 하고 입선도 했던 화가였다. "그 사람이 나를 좋아하고 즈그 집에 오라고 해서 한 3년 동안 같이 그림을 그렸다"고 전혁림은 회고했다. 그가 스승으로 꼽는 이는 도시야스 외에 1936년 부산에서 열린 이과회 하기 양화 강습회의 강사였던 도고 세이지(1897~1978)와 그의 조수 야마구치 조난(1902~1983)이 있을 뿐이다. 세이지는 그가 그린 누드 유화 두 점을 보고 색채 사용이 탁월하고 "너의 장래는 밝다"며 극찬했다고 한다.

"예술에는 선생이 별 필요가 없는 거 같아요. 예술은 가르칠 수가 없다고 생각해. 수련이나 학습을 해가 습득하는 게 아니고 순전히 창작이거든. 르네상스시대도 그랬고, 에콜 드 파리니, 불란서 예술도 좋은 작가들은 선생이 하나도 없었어요."

그는 1933년 수산학교를 졸업한 뒤 진남금융조합에 취업해, 1938년까지

근무하는 틈틈이 습작을 거듭했다. 금융조합을 그만둔 뒤 그는 프랑스 유학을 준비했다. 세계 미술의 중심으로 가려는 것이다. 당시 화가를 꿈꾸는 이들은 도쿄 유학을 했고 그 역시 두어 번 일본을 가보았던 터다. 그는 고전주의, 후기 인상파, 야수파가 지배적이었던 일본 화단이 서양 사조의 아류에 불과하다는 결론을 내렸다.

그가 유학을 위해 준비한 것은 흥미롭게도 서양음식 적응 훈련이었다.

"불란서 갈려고 계획을 마이 했어. 그래가 먹는 것도 내가 연습을 해봤거든. 토스트 빵을 많이 먹고. 소고기니 그런 걸 먹고 야채도 먹고 이래야 되겠는데, 난 빵만 자꾸 먹어갖고 난중에는 완전히 위장이 이생하게 돼부리고…… 배설물도 노오란 똥이 나오고 그러데."

징용을 피할 겸 해서 건강을 해친 그는 꼼짝없이 집에서 2, 3년을 보내다가 해방을 맞았다.

해방공간의 통영, 스타 작가들의 산실

해방공간에서 통영은 스타 작가들의 산실이었다.

전혁림을 비롯해 시인 청마青馬 유치환(1908~1967), 작곡가 윤이상(1917~1995)이 통영여중고, 시인 김춘수(1922~2004)가 통영중학교에 교사로 있었다. 이들은 1948년 통영문화협회를 결성한다. 최고 14살의 나이 차이가 나는 이들의 망년지교는 2년 남짓 활동으로 이어진다. 이들은 유치환의 집에 자주 모였으며 문화 계몽, 한글 강습회, 미술 전람회 등의 활동을 펼쳤다. 그 인연으로 청마는 1952년 부산에서 열린 전혁림의 첫 개인전 팸플릿에 서문을 쓰

게 된다. 전시에 출품했던 〈월광〉을 청마에게 준 것이나 그가 통영여중을 비롯해 부산, 경남 지역 중학교 몇 군데 미술교사를 한 것도 그런 인연이다.

"한번은 마산의 무슨 학교에 미술교사로 갔는데, 교장이 '유명한 전혁림 선생 왔는데, 마침 학교 간판 색깔이 좀 안 좋으니까 칠을 해 달라'고 하는 거예요. 그길로 곧 '내가 당신 학교에 간판 칠하러 온 뺑끼쟁이야?' 하고 돌아가 버렸어요."

자신은 교사 체질이 아니었다는 전혁림의 회고다.

통영이 전혁림의 작품과 불가분리의 관계가 있는 것처럼 청마와 윤이상의 작품도 통영과 떼려야 뗄 수 없다.

이것은 소리 없는 아우성
저 푸른 해원을 향하여 흔드는
영원한 노스탤쟈의 손수건
순정은 물결같이 바람에 나부끼고
오로지 맑고 곧은 이념의 푯대 끝에
애수는 백로처럼 날개를 펴다
아아 누구던가
이렇게 슬프고도 애닯은 마음을
맨 처음 공중에 달 줄을 안 그는

청마의 대표작 〈깃발〉에는 해원, 물결, 바람, 백로 등 바다와 관련된 소재가 등장하고 푸른, 영원한, 맑고 고운, 슬프고도 애달픈 등 바다와 관련된 형용어가 대부분이다.

〈바다와 나비〉 | 1989년, 캔버스에 유채, 185×225cm.

〈해변〉 | 1993년, 캔버스에 유채, 181×227cm.

1972년 뮌헨 올림픽을 위해 윤이상이 만든 오페라 〈심청〉도 통영과 연관돼 있을 법하다. 심청이 바다로 뛰어드는 장면. 장엄한 합창과 고음의 불협화음과도 같은 오케스트라의 소리를 깔고, 높은 대 위에서 춤추는 무녀의 실루엣. 위로는 파도가 넘실대고 바닷속에 엎드린 죽은 영혼들이 애통해하는 장면 등은 윤이상의 고향 통영을 빼놓고는 나올 수 없는 명장면이 아니겠는가. 윤이상은 죽는 날까지 통영 앞바다를 그리워했다고 한다.

전혁림의 아들이자 화가인 전영근은 통영문화협회에서 천재적인 화가, 문인의 교유는 아주 드문 사례라면서, 만남 이후 다른 삶을 살아갔지만 서로 선의의 경쟁상대로서 자신의 분야에서 대가로 우뚝 서게 되었다고 평가한다.

한국전쟁 동안 통영은 잠시 동안 인민군이 스쳐갔을 뿐 부산과 함께 전화가 비껴간 지역이었다. 부산에는 이종우(1899~1981), 도상봉(1902~1978), 이마동(1906~1981) 등을 비롯하여 김환기(1914~1974), 유영국(1916~2002), 장욱진(1917~1990)과 박영선(1910~1994), 김인승(1911~2001), 남관(1911~1990), 김흥수(1919~2011), 이중섭(1916~1956), 박고석(1917~2002), 황염수(1917~2008) 등이 머물렀다. 조각가 김경승(1915~1992)과 공예가 유강렬(1920~1976) 등은 통영으로 피난을 했으며 장욱진, 남관, 이중섭, 박고석 등은 이들과 함께 통영으로 옮겨 지내기도 했다.

1953년에는 통영 호심다방(당시 녹음다방)에서 이중섭, 전혁림, 유강렬, 장윤성 4인전이 열리기도 했다.

"중섭이가 새를 그린 거는 나 때문에 그린 거요. 나 그린 거 새를 보고 있었더만 새를 그리고, 내가 아이들이 과실 따는 것 하나 그린께 그걸 보고 복숭아 따는 거를 하나 그리데. 그거는 내가 확실히 말할 수 있네."

전혁림은 이중섭을 '막걸리 잘 먹고, 착한 사람'으로 기억했다.

착한 이중섭이 어느 날 느닷없이 그의 따귀를 때렸다고 했다. 영문도 모르고 맞았는데, 자기도 고생하고 그러는데 밥 한 끼 안 먹이더니 한묵이가 오니까 밥을 해 먹어서 그랬다고 하더라는 얘기를 나중에 들었다고 한다.

17년 만의 재조명, 미술계의 기적 같은 환대

전혁림은 1956년 부산의 대한도자기주식회사 연구실에서 일하게 되어 1962년까지 6년 동안 근무했다. 그 회사에서 전혁림은 직접 도자기를 굽고 그 위에 그림을 그렸는데, 그가 만든 도자기는 부산 연지동의 '하야리아부대'에 근무하는 미군 장교들의 부인을 비롯한 외국인한테 팔려 나갔다. 그는 1977년 통영으로 돌아올 때까지 20여 년을 부산에 머물렀다. 용두산 기슭 동광동 삼호여인숙 2층에서 붙박이로 거주하면서 작품활동을 하는 동시에, 지역신문 삽화를 그리며 돈을 벌어 통영의 집으로 전신환을 보냈다.

전영근은 당시를 이렇게 회고한다.

항구에서 어린아이의 종종걸음으로 용두산 공원을 향해 15분쯤 걸어가면 공원의 입구인 40계단이 나타나고, 다시 오른쪽 언덕길을 5분쯤 오르면 동광동의 아버지 작업실이 멀리 보였다. 크게 아버지를 불러보았다.

"아부지!"
"어? 너거 옴마는!"
"혼자 왔십니다."

"진짜가? 인자 다 컸네! 집에는 별일 없나?"

아버지는 혼자서도 먼 길을 잘 찾아온 아들의 모습을 대견하게 여기며 나를 반갑게 맞이해주었다.

부산에 있는 아버지의 작업실은 보통 상상하는 화가의 작업실과는 사뭇 달랐다. 여관 2층의 방 두 칸을 빌려서 한 곳은 작품을 그리는 작업실로, 또 한 곳은 침실로 사용했다. 발 디딜 곳 없이 빼곡히 쌓인 작은 캔버스, 둘레가 옅게 바랜 빨간 석유화로와 누런 양은냄비, 간장병과 종지, 수저 한 벌, 이불 한 채 정도가 아버지의 세간이었다. 여관방 창문 너머로 돈을 넣은 바구니를 내리면 거리의 상인들이 바구니에 쌀이며 떡을 담아주는데, 아버지도 종종 바구니를 내려 쌀이나 반찬거리를 담아와 상을 차려주고는 했다.

전혁림은 1977년 예순세 살에 '작품도 정리하고, 인생을 정리하려고' 통영으로 돌아온다. 아무리 노력해도 자신의 작품을 알아주지 않는 세태에 실망해 칩거하려는 의도가 아니었나 추정된다.

그에게 출세할 기회가 없었던 것은 아니다. 1953년 초대 국전에 〈늪〉을 출품해 특선으로 문교부장관상을 받았다. 류경채(1920~1995)의 〈폐림지 근방〉과 대통령상을 겨루다 특선으로 밀린 것이다. 국전에 추상화가 출품된 것은 그가 처음이라고 했다. 이해가 되지 않는 것은 전문가들도 마찬가지여서 그의 작품은 거꾸로 걸렸다는 얘기가 전한다. 그는 몇 차례 국전에 출품하지만 1962년 11회 〈작품〉을 끝으로 국전과의 인연을 잘라버렸다. 서울대 파와 홍대파가 국전 심사위원 자리를 두고 다투고, 각자 자기 제자들의 작

〈새만다라〉 ┃ 2005년, 1050개의 목기에 유채, 300×1000cm.

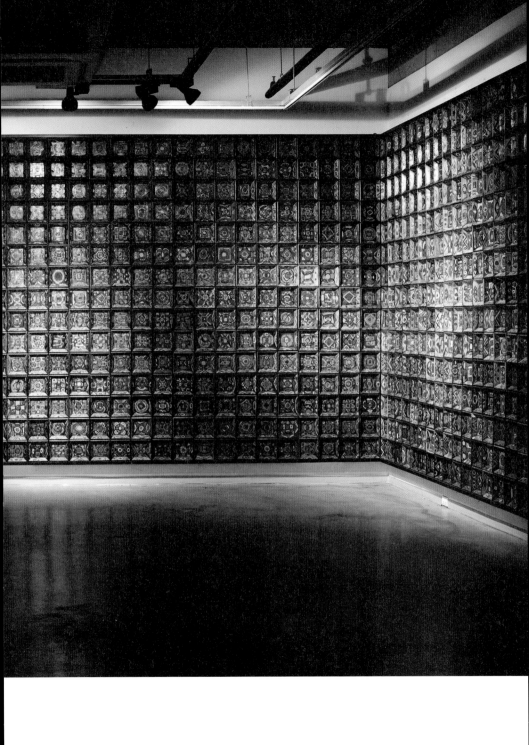

품을 뽑는 등 학연과 지연으로 운영되고 있음을 알게 되었기 때문이다. 구상, 반구상, 추상으로 작품을 분류하는 것도 마땅치 않았다.

1962년 부산의《국제춘추》에 쓴 칼럼 〈구상과 추상〉은 국전에 대한 결별 선언과 다르지 않았다.

> 추상화는 이해하기 어렵고 화면에서 아무 느낌도 갖지 못한다는 사람들이 많다. (중략) 그도 그럴 것이 기존 추상 문화예술을 이론적으로 학술적인 지식으로 이해하지 못하고 막연히 인식했기 때문일 것이다. 그 한 예로 국전을 구상, 비구상으로 구분해서 전시회를 가지게 한 것도 이런 막연한 무지가 드러낸 소산물일 것이다. 오늘의 미술이 회화나 조각이나 건축 할 것 없이 다양한 양식의 혼용, 종합으로 형성되어 있다. (중략) 여기에 한 작가가 개성적인 예술을 추구하고 제작했을 경우 엄격하게 따지면 어느 부에도 출품하지 못할 것 같다. 이런 오류는 화단의 잘못이고 우스운 일이 아닌가 싶다.

그 이후 전혁림은 17년 동안 화단에서 잊힌 존재가 되었다. 그에게 전기가 된 것은 1979년《계간미술》여름호 기사였다. 작가들을 재평가한다는 기획기사로 12명의 평론가 설문을 정리한 것인데, 과대평가된 작가로 김은호, 이중섭을 꼽았고, 과소평가된 작가로 전혁림, 백남준 등 12명을 꼽았다. 그 뒤로 이어진 미술계의 환대는 기적과 같았다.

1980년부터 국립현대미술관의 각종 전시에 작품이 초대됐다. 예화랑, 춘추화랑, 샘터화랑, 신세계미술관, 호암갤러리, 조선일보, 동아일보 미술관 등에서의 전시가 줄줄이 이어졌다. 2002년에는 국립현대미술관의 '올해의

작가'로 선정되기에 이른다. 그리고 2003년 통영시 봉평동에 전혁림미술관이 개관했다.

　작가로서 그의 말년은 행복했다고 할 터이다. 1992년 콜렉터이자 후원자인 김이환-신영숙 부부와의 만남이 계기가 됐다. 용인에서 돼지농장을 하던 그들 부부는 전혁림의 화려한 추상에 반해 수익금 대부분을 전혁림 작품 구입에 쏟아부었다. 그 결과 전혁림은 그 전에는 시도하지 못했던 대작을 그리고 과반, 소반, 문짝 등을 화폭 삼아 그림을 그리는 등 실험적인 작품을 만들 수 있었다. 그 가운데 기하무늬를 그린 나무과반(20×20cm) 1050개로 구성된 〈새만다라〉(300×1000)는 주목할 만하다. 수년에 걸쳐 제작된 이 작품은 김-신 부부의 '큰 그림 그리기'와 꾸준한 후원이 아니었다면 완성되기 힘들었을 것이다. 진리의 깨달음을 나타내는 불교적인 그림을 뜻하는 '만다라'에 비견되는 이 작품은 작가의 90년 삶을 총정리한 대작으로 평가된다. 2005년 전혁림 신작전《구십, 아직은 젊다》에서 첫선을 보였다. 전시 오프닝 때 작품 앞에 선 작가는 "이게 정말 내가 그린 거요?"라고 말하며 "내 죽거든 이 작품을 내 대표작으로 하소"라는 말을 남겼다고 한다.

삶을 갈아 만든 색, 코발트 블루

그의 작품은 짧게 줄이면 코발트 블루다.

　전혁림,
　당신 얼굴에는

웃니만 하나 남고

당신 부인께서는

위벽이 하루하루 헐리고 있었지만

cobalt blue

이승의 덧없이 살찐

여름 하늘이

당신네 지붕 위에 있었네.

(김춘수 〈전혁림 화백에게〉 전문)

오랜 지기 김춘수 시인은 1975년 전혁림의 본령을 꿰뚫어 이렇게 썼다. 작가의 코발트 블루는 곧 치아를 상하고 위벽을 헐어가며 만든 색채, 즉 자신의 삶을 갈아 만든 염료였던 것이다. 그의 코발트 블루는 그림을 독학하던 때나 말년에나 변하지 않는다. 오랫동안 즐겨 썼기도 했으려니와 변색되지 않는 최고의 물감을 썼기 때문이다.

"아버지는 못 먹고 살아도 물감은 최고를 썼어요. 마쓰다라고 하면 세계적으로 유명한 브랜드인데, 일본에서는 최고의 물감이거든요. 1950년대 작품이라도 그대로 남아 있습니다. 금도 안 가고 색깔도 남아 있습니다. 갈라지지도 않습니다."

전영근은 아버지가 물감 실험을 했다고 말했다. 누가 어떤 물감이 좋다고 권하면 그것 칠해서 햇빛에 내놔 1년 동안 변색되는지를 살폈다는 것. 하얗게 변색되면 절대로 그 물감을 쓰지 않았다고 한다. 한때 모 화랑에 전속됐을 때 현실과 타협해 싼 물감을 쓴 바 있는데, 전혁림은 그때를 몹시 수치스럽게 여겼다고 전한다.

〈민화로부터〉 | 2005년, 캔버스에 유채, 182×227cm.

전혁림은 자신의 코발트 블루를 "쪽빛 한 술에 청색 잉크 한 방울 떨어뜨리면 일어나는 번짐의 가장자리 색"이라고 정의한 바 있다. 전혁림이 애용하는 코발트 블루의 독특한 지경을 말하는 것으로 이해하지만 나는 다르게 해석한다. 쪽빛 한 술은 우리의 전통회화, 잉크 한 방울은 서구에서 비롯한 현대적인 기법을 의미한다. 전혁림의 작업이 전통과 현대의 조화라는 뜻이다.

"아버지는 평생 조선의 민화를 현대적으로 재해석하는 작업을 해왔어요. 세병관의 건물양식과 단청, 용화사의 고려불화, 옛 보자기, 노리개, 수젓집, 통영소반, 등잔, 반닫이 등에 녹아 있는 전통적 미감을 현대화하는 일이죠. 전통건축, 민화, 기물 등에 우리 민족의 정서와 미감이 반영돼 있었는데, 강점기와 함께 그것의 계승이 단절되었다고 보았어요. 당신은 이를 이음으로써 한국화를 세계의 반열에 오르게 할 수 있다고 보았고, 스스로 이를 구현한다는 자부심이 대단했어요."

실제 전혁림은 충렬사, 세병관, 용화사 등을 자주 돌아보았고, 남망산에 올라 통영 시가의 건물에 알게 모르게 반영되었을 조형감과 색채감을 음미했다고 한다. 또한 스스로 와당, 목안木雁, 소반, 등잔 등 옛 기물을 수집해 완상하면서 그 안에 내재된 민중의 미의식을 추출해내어 작품에 반영했다고 전했다. 그의 작품을 가만히 들여다보면 고구려 벽화의 구름, 와당의 무늬, 석탑의 완곡한 직선, 목어의 곡선, 대문의 태극문양 등이 둥두렷이 떠오른다. 이러한 형태는 분리되고 조합되면서 오방색과 조화를 이룬다.

전혁림은 1953년 《경남공론》 제33호에 기고한 〈화조화의 발생성립〉이라는 글에서 이렇게 기술한다.

화조화의 발생성립에 대한 자료 중 특기할 것은 강서 고분벽화에 표현

〈현무도〉 ｜ 1992년, 캔버스에 유채, 227×181cm.

• 전혁림의 데드마스크 •• 전혁림의 손

되어 있는 사신도일 것이다. …… 청룡, 백호, 주작 이것은 용, 호, 봉황에 틀림없을 것이다. 용호는 그 작례가 허다하며 그 묘법이 연대의 하강에 따라 점차 신성이 없어지고…… 도식적인 한계를 떠나 현실화한다. 화조는 근세적 개념이다. 고대에 조수鳥獸는 산야에 자처하는 동물로서 취급하지 않고, 주작과 청룡은 사신의 하나이며, 신으로서 초인간적인 위력을 가진 것으로 취급하였다.

그의 동양화에 대한 본질적인 탐구는 이러했다.
평론가 고충환은 전혁림 그림의 민화적 요소를 이렇게 정리한다.

민화에는 원근법도 없고 음영법도 없다. 특정의 고정된 시점에 구애받지도 않는다. 원근법도 음영법도 고정된 시점도 없다는 것은 어쩌면 진정한 의미에서의 그림을 주재하는 주체가 없다는 말과 같다. 알다시피 민화에는 작가 서명이 없다. 그리고 이는 그대로 민화에서 주체가 다름 아닌 익명적 주체로 대리되고 있음을 의미한다. 바로 이 부분이 민화의 핵심이다. 주체중심주의와 작가주의가 지배해온 미술사 내지 문명사와는 정면으로 배치되는 부분이다. 민화에 내재된 혁명적 계기가 바로 이런 무차별주의며, 심지어 주체의 자리마저도 지워진 무차별주의다. 이런 무차별주의가 헤게모니를 쥐고 있는 차별주의와 부닥치고 충돌하기 때문에 혁명이다.

전혁림은 통영이 낳았고 그가 사랑한 통영 앞바다는 전 세계와 연결된다. 피카소를 경쟁상대로 살아온 그의 작품이 한국을 대표해 세계의 유명 미술관에 걸리는 날이 쉬 올 거라고 믿는다.

13

소나무를 그린다는 것은
한국을 그리는 것

/ 소나무와 김경인·이길래

김경인(1941~)과 **이길래**(1961~)는 서로 안면이 전혀 없다. 장르도 달라 김경인이 회화, 이길래는 조각이다. 모두 소나무가 소재다. 북위 36도 부근에 가장 많이 분포하며 오래전부터 한국인의 요람에서 무덤까지 동행한 점, 사철 푸른 상록수로 선비들이 자신의 지조를 가탁하여 시와 그림으로 표현해온 점에서 소나무는 한국인 또는 한반도와 동격이라고 하겠다. 현대에 들어 한국화 외에는 외면 받아온 소나무를 유화와 조각의 대상으로 삼은 점에서 독특하다. 이들에게 소나무는 소재이자 주제가 된다. 김경인의 소나무는 나무 주변을 감도는 기의 흐름을 동반하는데, 평양 진파리 1호분 벽화에 닿아있다. 이길래는 잘게 자른 동파이프를 이어붙여 둥치의 양감과 질감을 재현한다.

거센 바람이 불어와서 어머님의 눈물이
가슴속에 사무쳐오는 갈라진 이 세상에
민중의 넋이 주인 되는 참세상 자유 위하여
시퍼렇게 쑥물 들어도 강물 저어 가리라.
솔아 솔아 푸르른 솔아 샛바람에 떨지 마라
창살 아래 네가 묶인 곳 살아서 만나리라.

1980~1990년대 대학을 다닌 사람들은 모두 기억하는 〈솔아 솔아 푸르른
솔아〉(안치환 곡, 노래)다.

2004년 갤럽이 조사한 한국인이 가장 좋아하는 나무 1위는 소나무(43.8퍼
센트)다. 바위틈에서도 자라는 강인한 생명력과 사철 푸른 한결같은 모습으
로 여성보다는 남성이, 연령이 높을수록 좋아하는 나무로 꼽는다.

하늘로부터 온 신성한 나무

소나무는 예로부터 많은 문학작품에 등장하는 소재다.

달 밝은 밤 솔 그림자 성글고　　　　　月明松影疎

찬 이슬 뜨락은 고요하기만 하네　　　露冷庭隅淨

끼룩끼룩 맑은 밤 학 울음소리　　　　一聲清夜淚

깊은 반성 자아내누나　　　　　　　　令人發心省

　사육신 가운데 한 명인 성삼문(1418~1456)은 학과 더불어 소나무의 고고함을 말하며 스스로를 돌아본다. 그가 목숨을 걸고 단종 복위운동에 나선 생각의 바탕이다. 성삼문은 일편단심이었고 그의 충절은 소나무의 그것에 비유된다. 일반인들이 갖고 있는 소나무에 대한 정서가 바로 이것이다.

　그대 아니 보았더냐 천관산 가득 찬 솔/ 천 그루 만 그루 봉마다 뒤덮였다/ 푸르고 울창한 노송뿐 아니라/ 어여쁜 어린 솔도 총총히 돋았는데/ 하룻밤 새 모진 벌레 천지를 메워/ 뭇 주둥이 솔잎 갉기 떡 먹듯 하는구나/ 어릴 때도 살빛 검어 추하고 밉더니/ 노란 털 붉은 반점 자랄수록 흉하도다/ 바늘 같은 잎을 갉아 진액을 말리더니/ 나중엔 줄기 껍질 마구 씹어서/ 부스럼 상처를 여기저기 만들었구나/ 소나무 날로 마르나 까딱도 하지 않고/ 곧추 서서 죽는 모습 엄전하기 짝이 없다/ 붓고 터진 가지 줄기 처량히 마주보니/ 상쾌한 바람소리 나무 사이 짙은 그늘/ 애달프다 이제는 어디 가서 찾으리오/ 하늘이 너를 낼 때 깊은 생각 있었기에/ 일년 사철 곱게 키워 한겨울을 몰랐었지/ 사랑 받고 은혜 입어 나무 중에 뛰어나니/ 복사꽃 오얏꽃의 화려함에 비할 손가/ 대궐 명당 낡아서 무너질 때엔/ 들보 되고 기둥 되어 조정에 들어왔고/ 섬 오랑캐 왜놈들 달려들 때엔/ 날쌔고 웅장한 배가 되어/ 앞장서서 적의 예기 꺾어놓았지/ 네놈

벌레 사사로운 욕심부려서/ 마음대로 소나무 말려버리니/ 분노가 치밀어 말이 막히는구나/ 어찌하면 뇌공의 벼락도끼 얻어내어/ 네놈의 족속들을 모조리 잡아다가/ 이글대는 화독 속에 넣어버릴꼬

君不見天冠山中滿山松 千樹萬樹被衆峰 豈惟老大鬱蒼勁 每憐穉小羅 一夜沴蟲
塞天地 衆喙食松如鮝饢 初生醜惡肌肉黑 漸出金毛赤斑滋頑兇 始咋葉針竭津液 轉
齧膚革成瘡癰 松日枯槁不敢一枝動 直立而死何其恭 柯癩幹凄相向 爽籟茂樹嗟何
從 天之生松深心在 四時護育無大冬 寵光隆渥出衆木 況與桃李爭華穠 太室明堂若
傾圮 與作修梁蠹棟來祖宗 漆齒流求若隳突 與作艨艟摧前鋒 汝今私慾恣殄瘁 我慾
言之氣上衝 安得雷公霹靂斧 盡將汝族秉畀 炎火洪鑪鎔

정약용(1762~1836)은 〈충식송蟲食松〉(송충이가 소나무를 갉아먹다)을 통해서 소나무를 갉아먹는 송충이에 빗대어 탐관오리를 비판한다. 정약용은 소나무를 조선이라는 나라와 동일시한다. 신에게 사랑받아 나무 중에 으뜸이고, 궁중에 들어와 들보와 기둥이 되고, 전쟁이 터져 나라가 위기인 때에는 적을 무찌르는 함선이 된다. 실제로 소나무는 요람에서 무덤까지 한국인과 함께했다. 솔잎은 태어남을 알리는 금줄에 꽂았고, 꽃가루는 다식 재료로, 속껍질은 춘궁기 먹거리로 쓰였다. 성인이 되어서 소나무 판재는 선비의 서안이 되고 죽어서는 관의 재료가 되었다.

율곡 이이한테 소나무는 우주의 진리를 일깨우는 메신저가 된다. 그는 소나무에 이는 바람소리에서 이理와 기氣가 둘이 아닌 하나임을 깨닫는다.

찬 바람결이 산에 있는 집을 흔드는데　　　　寒濤憾山齊

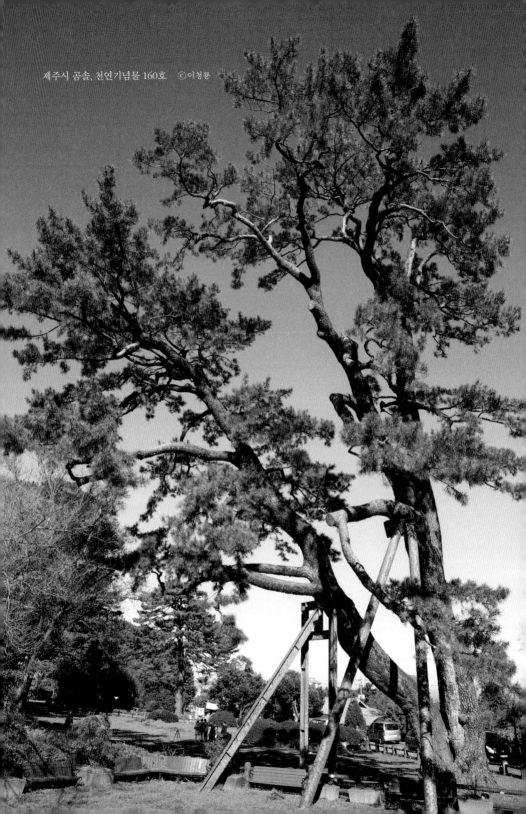

소리는 저 하늘 구름 밖에 울려퍼지네　　　響在雲霄外

문을 여니 별과 달이 휘영청 밝은데　　　開門星月明

솔 위에는 흰 눈이 일산같이 덮여 있네　　雪上松如蓋

태허는 본래 소리가 없거늘　　　　　　太虛本無聲

신령스러운 저 소리는 어디서 나는고　　何處生靈籟

　소나무에 대한 이이의 생각은 전통사상에 잇대어 있다. 유교는 물론 불교로부터도 외면당해 사찰 구석에 유폐된 산신각山神閣 또는 삼성각三聖閣. 그곳에 봉안된 산신도는 백발노인과 호랑이, 그리고 배경 구실을 하는 소나무로 구성돼 있다. 학자들은 이를 단군신화의 변용이라고 본다. 산신령은 환웅, 소나무는 환웅이 지상으로 내려온 태백산 신단수라는 것. 결국 소나무는 천상과 지상을 연결하는 우주목이자 생명수인 셈이다.

　무가巫歌인 〈성조가成造歌〉에서도 소나무는 천신의 영이 깃든 나무로 인식된다. 소나무가 가택신인 성조成造가 옥황상제한테서 씨를 받아 세상에 퍼뜨린 나무라는 믿음 때문이다. 〈성조가〉에 의하면, 서천국 천궁대왕과 옥진부인은 나이 마흔이 되도록 아이가 없어 불전에 정성을 드린다. 옥진부인이 태몽을 얻어 10개월 되어 옥동자를 낳으니 그 이름이 성조다. 성조는 15세가 되어 옥황께 상소하여 솔씨를 받아 지하궁 공산에 심는 것으로 되어 있다. 소나무의 시원은 하늘이고 소나무는 신성한 나무인 것이다.

　소나무를 신성시하는 경우는 서낭나무에서도 발견된다. 제주시 아라동에 있는 천연기념물 제160호 곰솔. 조선시대에 제주목사가 한라산 백록담에서 천제를 지냈는데, 길이 험하고 일기가 변덕스러워 가까운 곳에 산천단을 짓고 하늘에 제사를 올렸다. 사람들은 제단 근처의 곰솔을 타고 신이 내

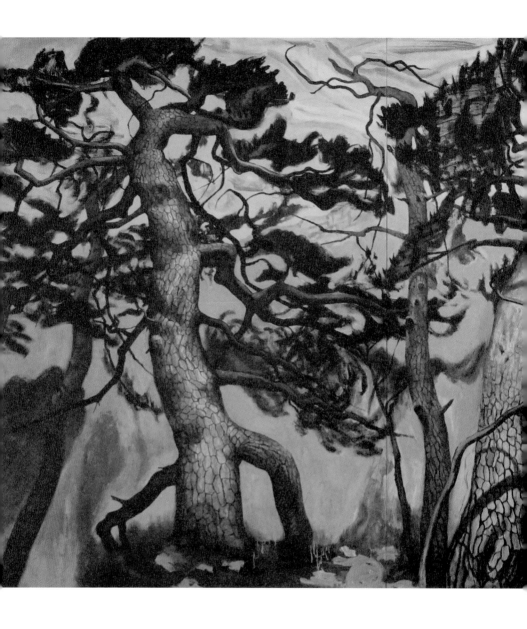

김경인, 〈설악 구송도〉 ∣ 1995년, 캔버스에 아크릴, 259.1×581.7cm.

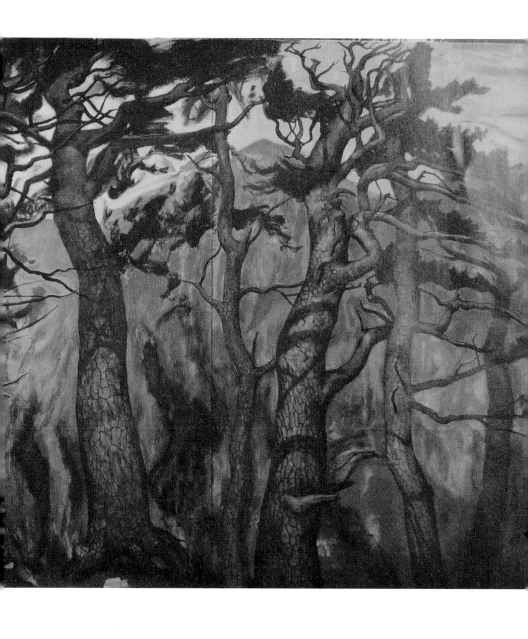

려왔다고 믿었다.

한국미술 속의 소나무

소나무는 문학작품 외에 일찍부터 회화의 대상이 되었다. 누구나 다 아는 솔거(생몰년 미상) 이야기. 신라의 화가 솔거가 사찰 벽에 여실하게 그려 새들이 그림에 와 부닥쳤다는 나무가 소나무다.

현전하는 소나무 그림 중 가장 오래된 것은 6세기 전반기에 만들어진 평양 진파리 1호분의 벽화다. 널방 북벽 현무 좌우에 두 그루씩 그려졌는데, 현무가 상상의 동물인 데 반해 소나무는 사실적으로 그려졌다. 기류의 흐름을 형상화한 바람무늬와 함께 고대인의 자연관을 엿볼 수 있다.

벽화가 아닌 비단에 그려진 소나무는 이제현(1287~1367)이 그린 것으로 전하는 〈기마도강도騎馬渡江圖〉(국립중앙박물관)가 오래되었다. 그림 속 소나무는 뿌리가 앙상하게 드러난 채 절벽에 겨우 매달린 노송으로, 상당히 도식적이다. 고려시대에 소나무가 많이 그려졌음을 암시한다. 고려 때 그려진 것으로 알려진 해애(생몰년 미상)의 〈세한삼우도歲寒三友圖〉(일본 묘만지妙滿寺)는 지금의 눈으로 보아도 매우 사실적이다.

조선시대 산수화에서 소나무는 단골 소재였다. 주변에서 항상 보이는 것이 소나무였고, 소나무가 있음으로 산수화가 완결되었다. 소나무는 민간신앙인 도교의 신선사상과 연관되어 '송하관수도松下觀水圖' '소나무와 영지' '송하대기도松下對碁圖' 등에 배경으로 등장한다. 이상좌(생몰년 미상), 심사정, 이인상(1710~1760), 이인문(1745~1821), 이재관(1783~1837), 김홍도(1745~?),

〈진파리 1호분 현무도〉(모사도) ㅣ 고구려 6세기, 154×249cm, 국립중앙박물관.

이인상, 〈설송도雪松圖〉 │ 종이에 수묵, 117.3×52.6cm, 국립중앙박물관.

정선, 장승업(1843~1897) 등 내로라하는 화가들이 소나무를 그렸다.

화가들이 소나무를 즐겨 그린 것은 문인들의 사정과 같다. 소나무에 의탁해 자신의 생각을 표현한 대표적인 그림이 '세한도'다. 겨울이 되어 모든 나무의 잎이 시들고나면 소나무와 잣나무의 시들지 않음을 비로소 알게 된다는 말로, 역경에 놓여봐야 인간의 진가를 안다는 뜻이다. 세한도 하면 김정희를 떠올리는데, 권돈인(1783~1859)도 비슷한 그림을 그렸다. 문인화가가 사의寫意로 그린 것이 '세한도'라면 직업화가들이 그린 같은 의미의 그림이 '설송도雪松圖'다. 눈을 뒤집어쓴 채 푸른빛을 발하며 꼿꼿이 서있는 소나무 그림. 뒤틀리며 솟아 있는 소나무 둥치에 눈이 덮인 줄기와 이파리를 그리기가 어려워 남아 있는 작품이 그다지 많지 않다.

문인, 화가들이 소나무를 즐겨 읊고 그린 이유는 무엇일까. 소나무의 독야청청한 성격이 선비정신과 통하기 때문임은 말했다. 민간신앙화한 단군신화와의 관련성도 이미 언급했는데, 또 다른 이유가 있다는 말인가.

소나무는 한반도 어디에서나 쉽게 볼 수 있는 친숙한 나무다.

지구의 소나무는 100여 종. 최초로 무성했던 지역은 1억 7000만 년 전에 알래스카와 시베리아의 북동부를 연결하는 베링기아 지역이라고 추정한다. 장구한 세월에 걸쳐 북반구 전체로 서식지를 넓혀가 알래스카에서 캘리포니아를 거쳐 니카라과까지, 스칸디나비아 반도에서 프랑스, 스페인, 이탈리아를 거쳐 북부 아프리카까지, 시베리아에서 중국 산둥 반도를 거쳐 수마트라까지 자라고 있다. 북미대륙에 65종 이상, 유라시아 대륙에 40여 종이 분포하고 있다. 위도로는 북위 36도 부근에서 40여 종의 소나무들이 서식하고 있어 가장 많은 종이 서식하는 것으로 보고 있다. 우리나라 소나무는 한국, 중국 동북지방의 압록강 연안, 산둥 반도, 일본의 시코쿠, 규슈, 혼슈에 자라

고, 러시아 연해주와 동해안에 자라고 있다.

조선시대 사람들도 한반도 소나무의 식생이 다른 곳과 다르다는 사실을 인지하고 있었다. 1832년(순조 32) 6월부터 이듬해 4월까지 김경선(1788~?)이 청나라에 다녀와 남긴 사행 기록인 《연원직지燕轅直指》에 이런 기록이 나온다.

석문령石門嶺으로부터 서쪽으로 소나무나 삼나무는 도무지 없고 오직 고묘古廟나 사관寺觀에만 한두 그루 볼 수 있을 뿐이다. 현재 있는 나무는 버드나무에 불과해서 나무로 만든 그릇에는 대부분 버드나무를 사용한다. 아무리 작은 조각이라도 역시 버리지 않고 반드시 아교로 붙여서 그릇을 만든다.

초목은 우리나라에서 보지 못한 것들이 많은데, 대저 나무를 가꾸는 방법이 모두 알맞기 때문이다. 소나무와 삼나무가 석문령 동쪽에서는 무성하게 우거져 숲을 이루었으나 그 서쪽에서 북경에 이르기까지는 전혀 없거나 적었고, 전나무와 잣나무 또한 볼 수 없다. 길가나 마을 앞에 심은 것은 오직 능수버들뿐이다.

그 무렵에 쓰인 연행록 《부연일기赴燕日記》, 《계산기정薊山紀程》에도 비슷한 내용이 나온다. 《계산기정》에는 봉황산의 끝줄기인 상룡산에 소나무가 있기는 하지만 오종종하고 키가 크지 않다고 설명하고 있다. 즉, 압록강 북쪽에는 소나무가 거의 없고, 산둥 반도 부근에 소나무가 있기는 하지만 조선의 소나무와 생김새가 다르다는 것이다. 소중화小中華라는 마약에서 깨어

권돈인, 〈세한도〉(부분) ｜ 종이에 수묵, 21.0×101.5cm, 국립중앙박물관.

정선, 〈사직노송도社稷老松圖〉 | 종이에 수묵담채, 61.8×112.2cm, 고려대학교박물관.

나 자의식을 회복한 뒤 비로소 중국과 조선이 다름을 인지하고, 식생의 다름에도 눈길이 머물렀던 것이다. 이를 염두에 두고 조선시대 소나무 그림을 다시 살펴보면 새롭게 보일 터이다.

한국화 속 소나무는 늠름하다. 키가 크되 사람을 품을 정도다. 굵은 둥치가 어느 정도 유지되다가 가늘어지며 줄기를 거느린다. 실제로 노인이 동자를 거느리고 바둑을 두거나, 흐르는 물, 또는 떨어지는 폭포를 바라보는 그림이 많다. 나귀를 타고 어딘가를 찾아가는 모습이기도 하다.

풍상이 배어 있다. 둥치는 거북 등 같은 껍질로 덮이고, 다수의 옹이를 거느린다. 대개 둥치는 구부러지고 가지는 성글다. 꺾인 가지, 때로는 죽어 말라버린 가지도 있다. 이파리를 많이 달고 있지 않아 둥치와 가지가 분명하게 드러난다. 뿌리는 드러난 것이 완강하게 바위를 움켜쥐고 있다. 하지만 균형이 잡혀 있다. 둥치가 아래쪽에서 오른쪽으로 구부러졌으면 위쪽에서는 왼쪽으로 구부러져 무게중심이 맞춰진다. 또 위쪽으로 뻗은 가지가 있으면 아래쪽으로 뻗은 가지가 있어 균형이 잡힌다.

일부러 하나를 그린 것을 빼면 대부분 두 그루 이상이다. 나란하면 비슷하여 의지하는 듯하고, 둥치가 교차하면 하나는 곧고 다른 하나는 굽은 것이 상호 보완하는 듯하다. 마치 인간세상의 친구나 이웃처럼.

소나무의 이러함은 뚜렷한 사계절 탓이다. 생육기간이 짧고 가을, 겨울의 가혹한 환경을 견뎌야 하기 때문이다. 여름은 장마철 외에 뜨거운 햇볕을 거쳐야 하고 겨울에는 모진 바람과 무거운 눈 무게를 견뎌야 한다. 게다가 비옥한 흙이 비에 씻겨 내려가면서 건조하고 척박한 산성토양이 되기 일쑤다. 물빠짐이 좋은 토양은 소나무가 자라기에 좋은 조건이지만 나머지는 곧고 윤택하게 자라는 데 방해되는 요소다.

지역에 따라 다른 수형樹形을 보이는 것도 기후와 관련돼 보인다. 일제강점기 일본 수목학자 우에키 호미키(1882~1976)에 따르면 한반도 소나무는 여섯 가지로 나뉜다. 태백산맥이 분수령이다. 동해안 쪽으로는 북에서 남으로 동북형, 금강형, 안강형이 분포돼 있다. 이들은 세 배 이상 무거운 습설에 견딜 수 있도록 줄기는 곧추서고 가지는 짧고 가는 원추형인 게 공통점이다. 내륙 쪽으로는 우산처럼 생긴 중남부형이 대부분을 차지하고, 지리산 일대는 동북형과 흡사한 위봉형威鳳型의 모양을 띤다. 조선시대 안면도에 선박 제조용으로 조림한 인공수림은 동해안에서 옮겨온 금강송인데, 수형이 유지되는 것으로 미루어 한반도 안에서 기후에 따른 지역별 수형이 유전자적으로 고정된 것으로 추정하고 있다.

소나무를 그린다는 것은 한국을 그리는 것

소나무의 한국성에 착목한 작가로 김경인이 있다. 1993년 이콘갤러리에서의 개인전 이래 25년 동안 소나무 그림을 그려와 '소낭구 작가'로 불린다. 그가 자란 충남 당진에서는 소나무를 소낭구라고 부른다. 그는 1993년 도록에서 소나무에 대한 자신의 견해를 이렇게 피력했다.

어쩌면 소나무는 우리 민족과는 떼어 생각할 수 없는 그 자체가 아닐까 생각한다. 청산에 살고, 독야청청하고, 낙락장송으로 일컬어지고 목재, 광솔, 솔거웃, 송화가루, 솔피, 송진, 솔방울 할 것 없이 이만큼 이 땅의 사람들과 밀접성을 지니고 있는 나무가 또 있을까. 한국 고유의 멋, 그 휘

영청한 기승전결의 묘, 기의 운행, 용트림, 발톱, 가난과 애환을 나누며 이 땅의 대표적 조형성을 지닌다.

그는 소나무의 조형적 특징을 아홉 가지로 정리한다.

늘 푸르름, 지그재그의 수형, 위로 뻗은 가지와 늘어진 가지의 조화, 세월의 흔적이 밴 파격의 미, 남성적 직선과 여성적 곡선의 대비, 몸통줄기의 옹이, 땅을 움켜쥔 뿌리, 용비늘을 닮은 껍질, 지역에 따른 다양한 수형 등.

이를 바탕으로 작가는 하나의 가설을 제시한다. 소나무의 조형성이 문화 유물에 그대로 배어 있다, 대대로 소나무의 기운이 몸에 배어 문화적인 인자가 되고 문화적 반응으로 드러난다는 것이다. 그는 처마의 선, 고려청자의 곡선, 한복과 버선의 선, 농기구, 춤사위 등 선적 요소에서 소나무의 그림자를 느낄 수 있다고 믿는다. 김경인에게 소나무를 그린다는 것은 한국을 그리는 것이고 "나는 한국인이오"라고 외치는 셈이다.

유럽에도 소나무가 다양하게 분포하지만 소나무를 집중적으로 그린 작가는 없다. 고흐, 세잔 등 인상파 화가들의 작품에서 소나무 그림이 발견되기는 하지만 그것은 여러 가지 나무들 가운데 하나일 따름이다. 소나무에서 유럽성을 발견하지 못했기 때문이 아닌가 추정한다.

김경인은 1990년께 강원도 정선 화암면 몰운리에 있는 600년 수령의 벼락 맞은 소나무에 꽂히기 전에는 '문맹자 시리즈'를 그린 사회비판적 화가였다.

18년 동안 매진한 '문맹자 시리즈'는 사회 지도층이나 유약한 지식인들의 무관심과 민심에 함구하는 세태에, 오히려 권력에 아부하고 출세 길을 찾아 헤매는 군상들을 빗대어 문맹이라는 딱지를 붙인 것이다. 1974년 창작미협전과 제3그룹전에 첫 작품을 선보인 이래 1992년 소나무로 주제를 전환하

기 전까지 우리 사회의 어둡고 추한 단면을 형상화했다.

〈닫힌 공간, '78〉은 정사각형 상자 속에 갇힌 한 사내의 절망과 단절의 답답함을 밀쳐내려는 듯 양팔을 벌려 닫힌 공간임을 느끼게 한다. 〈J씨의 토요일, '81〉은 중앙일보사 문화부에 근무하던 친구 정규웅을 비롯해 한수산, 이문구, 시인 박정만 등 7명이 보안사에 끌려가 모진 고문에 시달린 필화사건을 형상화했다.

당시는 일간신문들이 긴급조치에 대항해 백지광고를 내며 저항하고, 명동성당에서 결혼식을 위장해 민주화 선언을 하는 등 박정희 유신정권이 한창 발호할 때였다. 미술계는 서구미술의 양식을 이식하여 추상표현주의, 미니멀리즘이나 개념미술 유형의 획일적인 작품이 풍미했으며 한복, 고려청자, 백자 등 복고적인 화풍이 화단의 한견을 차지하고 있었다. 서구미술을 뒤쫓아 따르거나 복고적인 소재의 화풍은 시대착오적이라는 판단 아래, 작가는 자신의 예술적 가치를 시대와 사회문제에 대한 참여와 메시지로서의 역할에 두었다고 회고한다. 그의 작품은 동료들이 작가의 안위를 걱정할 만큼 전위적이었고, 시대를 앞서가는 것이었다. 나중에 그와 뜻을 같이했던 임옥상, 민정기 등은 1980년대 '현실과 발언'을 이끌며 민중미술을 꽃피우게 된다.

문맹자 시리즈가 인간과 사회에 대한 발언이었다면 소나무 시리즈는 그보다 원초적인 한국성에 대한 천착이었다고 평가된다. 그가 소나무 시리즈에서 보여주는 것은 소나무에 뚜렷하게 박힌 사계절, 척박한 토양에서 늘 푸르름을 유지하며 보여주는 억센 생명력인데, 풀뿌리 민중의 사정을 빗댄 것으로 보인다. 작품은 대작과 소품이 대별되는데, 대작은 소나무를 리얼하게 묘사하는 것으로, 소품은 소나무가 보여주는 리듬과 곡선 등 추상적인

김경인, 〈삼귀정 소낭구〉 | 1995년, 캔버스에 유채, 259.1×193.9cm.

김경인, 〈돌산의 일곱 소낭구〉 | 1995년, 캔버스에 유채, 227.3×362.6cm.

김경인, 〈청간정 바람〉 | 1995년, 캔버스에 유채, 130.3×193.9cm.

형태에 초점이 맞춰져 있다. 두 종류 모두 평양 진파리 1호분에서 보이는 기의 흐름을 보여준다. 특히 현장에서 빠른 속도로 완성한 소품들에서는 전작인 문맹자 시리즈에서 보여준 추상표현주의적인 화풍이 엿보인다.

작가는 2015년 초 아내를 여읜 뒤 작업의 전환을 모색하고 있다. 25년 동안 소나무에 관해 해볼 수 있는 실험을 모두 했다는 판단이다. 더 이상의 지속은 반복이나 자기복제라는 것. 그는 이제부터는 소재나 기법에 매이지 않고 마음 내키는 대로 그려보고 싶다고 말했다. 늦은 것은 아닌가 하는 두려움을 떨치고 낯선 도전 앞에 선 노작가가 펼쳐낼 새로운 작품들이 기대된다.

소나무를 통한 시원성의 탐구

김경인이 추상표현주의에서 소나무로 옮겨가 정면승부한 데 비해, 조각가 이길래는 원초적인 관심에서 출발해 나무의 덩어리감으로 옮겨갔다가 최근 소나무와 마주하고 있다.

이길래의 출발은 소재의 탐구였다. 동파이프를 잘게 잘라 만든 수많은 '찌그러뜨린 동그라미'를 이어 붙여 구현해낸 껍질의 조형성이 소나무의 시작이다. 2005년부터 시작했으니 '한 놈만 두들겨 패기'로 치면 10년이 넘는다.

다슬기, 굴껍데기, 조개껍데기, 옹기 파편, 산업용 단추, 와셔 등 그의 재료실험은 무척 오래됐다. 한 가지에 몰입하는 스타일이 아닐뿐더러, 그가 선택한 기존 소재들은 느낌은 좋은데 작업하기가 몹시 힘들었다고 했다. 트럭 뒤를 따라가다가 짐칸에 실린 동파이프의 단면에 눈이 꽂히면서 동으로 관심을 옮겼다고 한다.

이길래, 〈노송老松〉 ｜ 2011년, 동파이프, 동선 산소용접, 156×10×104cm.

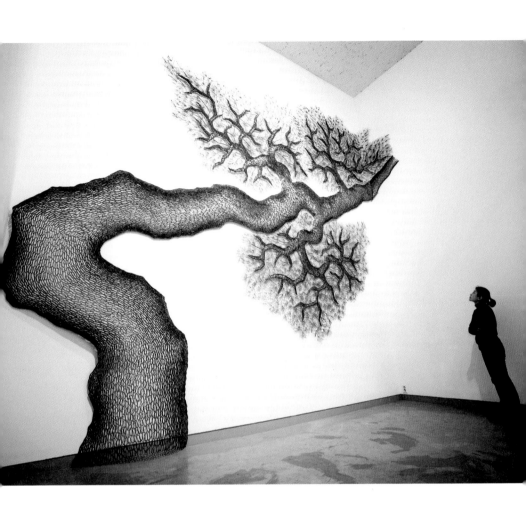

이길래, 〈노송 10-1〉 | 2010년, 동파이프, 동선 산소용접, 650×535×30cm.

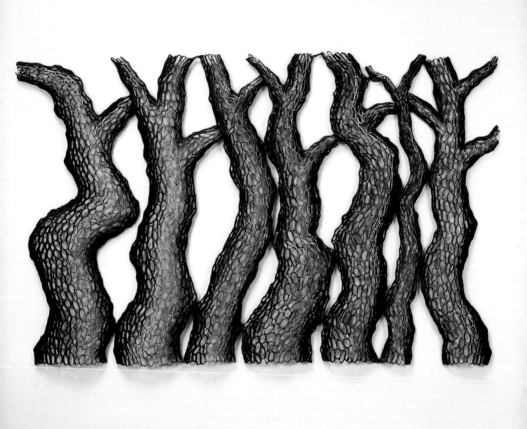

이길래, 〈소나무 7〉 | 2007년, 동파이프 산소용접, 130×84×2.5cm, 사비나미술관.

동은 색깔이 다양하고 녹이 슬면서 깊이를 더해 무척 회화적이라는 게 그의 설명이다. 대학 시절 미술교육과에서 여러 장르를 섭렵한 것도 조각가이면서 동시에 회화적인 측면에 눈길을 준 요인으로 작용했다. 그전에 땅을 파고 시멘트를 비벼 넣어 굳힌 다음 다시 파내는 의사 고고학 발굴작업에서 경험한 근원에 대한 탐구도 한몫을 했다. 동파이프를 쓴 첫 작업은 뿌리의 양감이었고 그것은 점차 나무기둥의 조형성과 결합된다.

시원성의 탐구는 숫자 3에 대한 선호와 연결된다. 나무뿌리들이 세 갈래로 견고하게 땅을 딛고 있다. 그는 고조선의 삼족오, 삼신할매, 삼시세판 등 3이라는 숫자가 우리 몸에 배어 있다고 본다. 그것이 아니어도 삼각형은 최소의 조합으로 최대의 힘을 발휘하는 구조적인 완결성을 갖고 있기도 하다.

최근에는 기존의 작품에 이파리를 달아 누가 봐도 소나무임을 알 수 있게 되었다. 대개 작가는 구상에서 추상으로 옮아가는 데 비해 자신은 그 과정을 거꾸로 걷고 있다면서 허허 웃었다. 부조와 환조를 넘나드는 것도 그의 장점이다.

그의 작업은 점, 선, 면, 입체로 단계를 높여가는 미술교육 과정을 되풀이하는 게 특징이다. 최소 단위인 찌그러진 동그라미가 이어져 선이 되고, 그것이 합쳐져 소나무 껍질이 되고, 그것은 다시 줄기라는 입체조각으로 우뚝 서는 것. 그런 과정에서 다양한 변주가 가능하게 된다. 이러한 작업은 고도의 추상작업인 작곡과 흡사해 강혜리 작곡가와의 협업도 진행하고 있다. 여느 미술작가와 다른 점이다.

두 작가에게 물었다. 소나무 외에 참나무, 수양버들 등 주변의 나무에서도 한국성을 찾을 수 있지 않느냐고. 공통된 답은 "소나무만큼 조형적으로 드러내기가 쉽지 않다"였다.

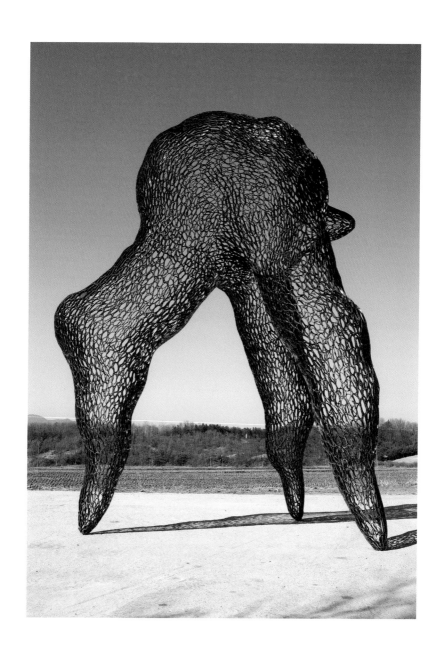

이길래, 〈삼근목三根木 2〉 ㅣ 동파이프, 용접, 154.5×119×203cm, 서울시립미술관.

평양 진파리 1호분의 소나무 그림에 다시 주목해보자. 소나무를 둘러싼 문양, 통상 운문으로 알고 있는 것은 분명 구름이 아닌 바람문양이다. 어디서 와서 어디로 가는지 모르는 바람은 신神의 대용물이었고, 기운생동의 기氣와 등가물이다. 조선시대 들어 구불구불하게 그려진 소나무 그림은 무의식중에 신 또는 기와 소나무가 합체된 결과물이라고 본다. 인구의 증가와 함께 특별히 마을 숲으로 가꾸지 않은 마을 주변의 소나무들은 건축재로 베어져 나갔고, 잘 자라지 못해 짧은 둥치에 세월을 굽이굽이 압축한 것들이 소나무성을 대표한 것은 아닐까. 최근 들어 소나무의 암이라 불리는 재선충병이 남북한 산야에 널리 번져 고사하는 나무들이 늘고 있다. 서둘러 방제하지 않으면 한국의 상징이 소멸될 지경에 이를지도 모른다.

/ 도움을 받은 자료

1 아! 돌에도 피가 돈다 / 불국사와 박대성

《신라사연구新羅史研究》, 이마니시 류수西龍 지음, 정인성 옮김, 1933, 국서간행회.
《석굴암》, 황수영 지음, 1989, 열화당.
《신라 과학기술의 비밀》, 함인영 지음, 1998, 삶과꿈.
《석굴암의 신연구》, 신라문화연구소 편, 2000, 경주시.
《천년의 왕국 신라》, 김기홍 지음, 2000, 창비.
《간다라 미술》, 이주형 지음, 2003, 사계절.
《석굴암》, 신영훈 지음, 2003, 조선일보사.
《석굴암, 그 이념과 미학》, 성낙주 지음, 2003, 개마고원.
《불국사와 석굴암》, 조선총독부 편, 2004, 민족문화.
《삼국유사》, 일연 지음, 이가원·허경진 옮김, 2006, 한길사.
《흉노인 김씨의 나라 가야》, 서동인 지음, 2011, 주류성.
《나라의 정화, 조선의 표상-일제 강점기 석굴암론》, 강희정 지음, 2012, 서강대학교출판부.

2 인왕제색, 정신을 압도하고 감정을 울리는 / 인왕산과 겸재 정선

《겸재 정선》, 1977, 중앙일보사.
《서울육백년》, 김영상 지음, 1994, 태학당.
《옛 그림 읽기의 즐거움》, 오주석 지음, 1999, 솔출판사.
《겸재의 한양진경》, 최완수 지음, 2004, 동아일보사.
《오래된 서울》, 최종현·김창희 지음, 2013, 동하.
《겸재 정선》 1, 2, 3, 최완수 지음, 2014, 현암사.

3 새 세상을 꿈꾸는 사람들의 산 / 지리산과 오윤

《지리산》, 이병주 지음, 1985, 기린원.
《남부군》, 이태 지음, 1988, 두레.
《민중미술을 향하여》, 현실과발언 2 편집위원회, 1990, 과학과사상.
《민중미술 15년 1980~1994》, 국립현대미술관 편, 1994, 삶과꿈.
《지리산 1994》, 최화수 지음, 1994, 국제신문.
《지리산에 가련다》, 김양식 지음, 1998, 한울.
《선인들의 지리산 유람록》, 최석기 외 옮김, 2000, 돌베개.
《지리산》, 이성부 지음, 2001, 창작과비평사.

《지리산》, 김명수 지음, 2001, 돌베개.
《지리산과 명산문화》, 지리산권문화연구단 펴냄, 2010, 순천대학교지리산권문화연구원.
《지리산권 문화와 인물》, 2013, 국학자료원.

4 남화는 조선의 남화, 유화는 조선의 유화 / 진도와 허씨 삼대

《소치실록》, 김영호 편역, 1976, 서문당.
《운림산방화집》, 1979, 전남매일신문사.
《남종회화소사》, 남농 허건, 1994, 서문당.
《역사 속의 진도와 진도사람》, 박병술 지음, 1999, 학연문화사.
《남농 허건》, 2007. 국립현대미술관.
《진도군지》, 2007, 진도군지편찬위원회.
《소치 허련》, 김상엽 지음, 2008, 돌베개.
《남농》, 김상엽 지음, 2010, 남농미술재단.
《운림산방 200년의 여정》, 허진 지음, 미출간.

5 붉게 스러져간 넋들, 지는 동백꽃처럼 / 제주와 강요배

《추사집》, 김정희 지음, 최완수 옮김, 1976, 현암사.
《동백꽃 지다-제주민중항쟁사 화집》, 1992, 학고재.
《제주도지》, 1993, 제주도.
《4·3은 말한다》 1·2, 제민일보 취재반, 1994, 전예원.
《강요배》, 2003, 학고재.
《새로 쓰는 제주사》, 이영권 지음, 2005, 휴머니스트.
《독일인 겐테가 본 신선한 나라 조선, 1901》, 지그프리트 겐테 지음, 권영경 옮김, 2007, 책과함께.
《남환박물》, 이형상 지음, 이상규·오창명 역주, 2009, 푸른역사.
《서양인들이 남긴 제주견문록》, 고영자 옮김, 2013, 제주시우동도서관.
《KANG YO-BAE》, 2014, 학고재.
《이중섭 평전》, 최열 지음, 2014, 돌베개.

6 푸른 물과 푸른 산이 만든 슬픈 노래 / 영월과 서용선

《단종과 엄흥도》, 엄기원 지음, 1991, 대교출판.
《영월과 단종사》, 1997, 영월군.
《노산군(단종) 일지》, 서용선 지음, 1999, 영월문화원.

7 스스로 광부가 된 화가 / 태백과 황재형 I

《봄들에서》, 정일남 지음, 2015, 푸른사상.